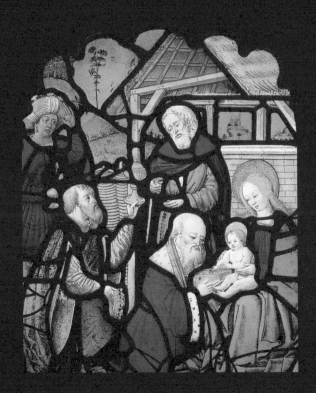

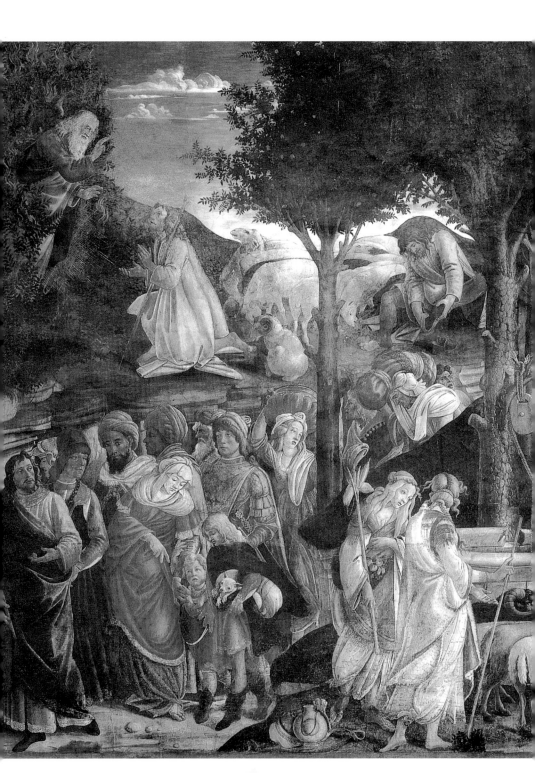

舊約

聖經名畫

西洋繪畫導覽

何恭上編著　藝術圖書公司印行

西洋繪畫導覽 29

舊約聖經名畫

目錄

創世紀……

《創造天地》

——創世紀‧1

當你乘飛機從窗口看望浩瀚天空與朵朵白雲；當夜晚仰望滿天星斗的夜空，大家一定想過：「世界何其大！它是如何產生的呢？」

從宏觀宇宙到微觀世界，這個世界的存在極其微妙，而聖經上這麼說：「上帝創造了這一切」。

當世界還是混沌黑暗時，上帝說：「光明啊！來吧！」光明是多麼地美好，於是光明就與黑暗截然分開。光為白晝，暗為夜晚，晝夜有分，夜暮結束，清晨來臨，世界有了第一天。

第二天——上帝說：「蒼穹與海洋河川該分開」，因此有天上的水和地下的水。

第三天——上帝說：「天上的水要下來，海洋要搖動」，因此而有了陸地。上帝說：「匯聚的水為海洋，陸洲為大地」。大地要生生不息，要有花草樹木，要鬱鬱蔥蔥，爭芳鬥艷，生生不息。

第四天——上帝說：「有晝夜、有了天空、海洋、陸地，但是不能一成不變」，所以有年、月、日，還有四季、節令、大地、天空有變化，生命循環，才有變化，才能永恆。

第五天——上帝說：「海洋河川該有游魚，空中不能少了鳥雀飛翔」，於是水中海裡游魚戲水，空中百鳥飛翔，生命生生不息。

第六天——上帝說：「天上飛的，水裡游的，陸地上也該有奇禽異獸，棲息於林木山川間，但這一些該有個「人」來管理，上帝便創造了「人」，人類開始在宇宙上。

上帝以六天的時間，創造了天地和萬物，致使宇宙充滿生機，世界開始生息，第七天該休息，這是一週的頭一天，開始之日，也叫「聖日」。

米開朗基羅「創造天地」

米開朗基羅在西斯汀教堂的天井壁畫「創造天地」，是最能表現創造宇宙者的宏偉氣勢，祂像坐在雲端，像從地面昇起，也像從天空徐緩而下，指揮天地，讓大地、天空從黑夜轉到白晝，也可從黑暗中變成光明，萬物生機在他直指瞬間充滿生機。

上帝創造人類，要看到十全十美的世界。在祂一股浩然正氣的凜然的感悟力，人類得以傳世後活永生。

「創造天地」又名「創造天體」，米開朗基羅以排山倒海的氣勢，在雲端以超人般氣勢，雙手扭轉乾坤般，以翱翔之姿，駕馭天空。

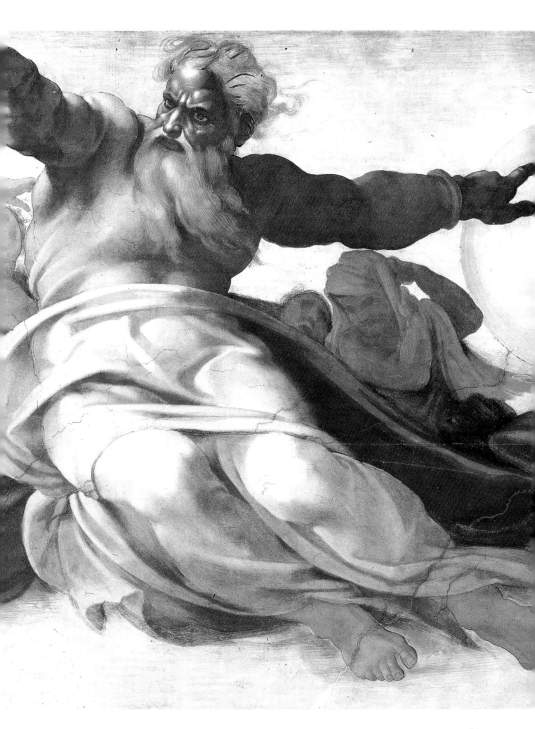

《創造亞當》

上帝在創造天地時，大地還是毫無生機，百草不生，百樹不長，因為耶和華沒有降雨，大地也無人耕作，祇靠霧氣籠罩，滋潤著大地。上帝覺得大地要有生機，需要有人，因此……上帝耶和華按照自己的形象，用地上的塵土塑了一個人，並把氣吹進他的鼻孔，這個人有了這一口氣，也有靈魂，可以站起來，能行走。

上帝給他取了一個名字——「亞當」(Adam)——創造世界的男人。

將亞當帶入伊甸園

並將這個人帶到「伊甸園」去，那兒，終年百花齊放，樹上果實纍纍，把枝條壓得彎彎的。伊甸園的河水清澈見底，魚蝦豐富，水草茂盛，這條河不但滋潤園裡的生物，同時有四條支流盤聚園裡四面八方。

第一條支流為比遜河，環繞著伊甸園，盛產黃金、珍珠、瑪瑙。

第二條支流為基訓河，環繞古實全地。

第三條支流為希底結河，流向亞述東邊。

第四條支流為伯拉河。

四支流的河水支撐起整個伊甸園，生命的活泉也從河水中滋潤成長。

米開朗基羅「創造亞當」

米開朗基羅的「創造亞當」，不是描寫上帝耶和華以塵土塑人，吹氣注入靈魂的這一幕，而是亞當塑成後，以手點觸亞當之手，上帝將手伸向亞當，給他「生命」和「力量」。

米開朗基羅畫筆下青年人，都有魁梧健美的身軀，並可從他畫面上迸發出一種無窮力量，這是他對人的禮讚和對人的覺醒的頌歌。

米開朗基羅的西斯汀天井壁畫「創造亞當」中亞當，或是在佛羅倫斯・阿卡德米美術館「大衛像」大理石雕刻，不但女性看了會動容，連男性也會怦然心跳，很多資料傳記裡記錄，米開朗基羅有同性戀傾向，也唯有因同性戀，他對男性青年描繪或塑造，溶入有形無形愛戀，這就是他喜歡魁梧身材青春青年的原因所在。

上帝耶和華威武慈祥創世主

米開朗基羅在西斯汀教堂天井畫上的「創世紀—創造亞當」，以磅礴大氣，威武又慈祥的創世主—上帝耶和華，祂和體格健壯的青年—亞當，當上帝耶和華的手伸向亞當時，亞當像觸電般驚醒過來，顯示創世紀之主的

宏偉氣魄和英雄意志相互迸發力量。

　米開朗基羅在此，以威嚴而又慈祥的老人—上帝耶和華，與身體健康的青年—亞當，以對比的姿態出現，也是世襲承傳，世代交棒的寓意。耶和華的手，等於是生命和力量象徵，健美而青春的青年，即是未來創世紀代表者，也是世紀新紀元。

布雷克「上帝創造亞當」

　英國畫家布雷克筆下「上帝創造亞當」，則把上帝畫成展翼翱翔天際的聖者兼長老，祂以雷霆萬鈞之姿，在冥冥大地間創造未來人類—亞當。他以手觸亞當的頭，賦與他生命。亞當的身上纏了將引他墮落的蛇。

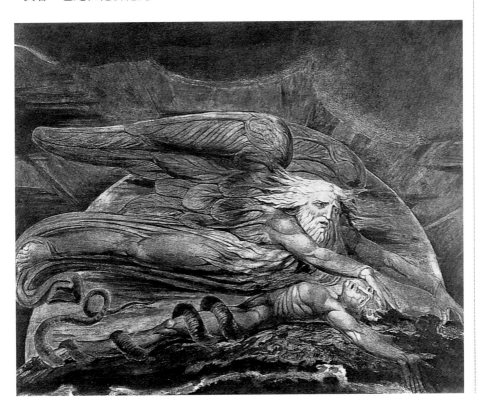

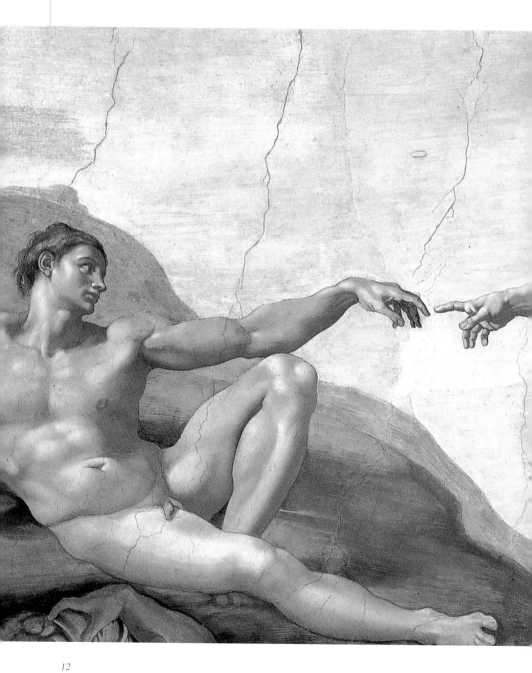

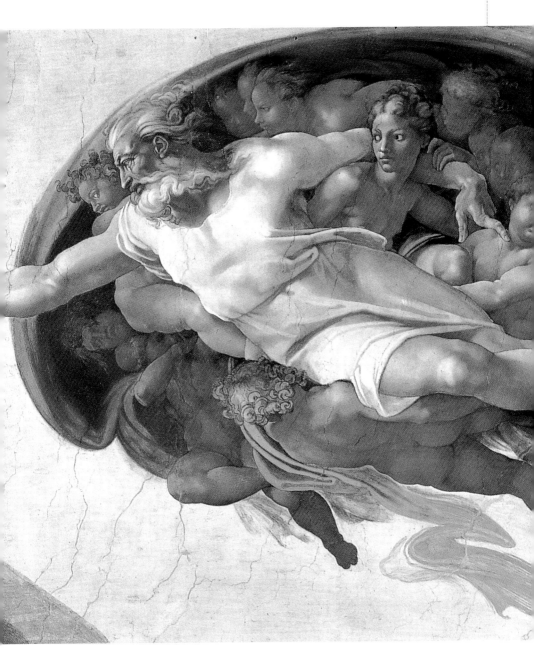

創造亞當　米開朗基羅作
西斯汀教堂天井壁畫

《創造夏娃》

亞當住在「伊甸園」裡，每天看園裡飛禽鳴叫飛翔，走獸走動覓食，每一隻飛鳥走獸都有伴侶，唯獨亞當孤伶伶，一個人寂寞地躺在草地上，雖然不用工作，果樹上水果永遠讓他吃不完，唯獨寂寞，不知如何排遣。

上帝耶和華當然知道亞當的孤單很可憐，應該替亞當創造一個女人，好有個伴讓他們相依相隨。

骨裡的骨・肉裡的肉

上帝取下沉睡中亞當的一根肋骨，把皮肉重新組合起來，創造成一個女人，吹氣賦予生命，上帝對亞當說：「這才是骨裡的骨，肉裡的肉，你有的她沒有，你沒有的她有」。

亞當高興極了，並在耶和華見證下成為夫妻。這個給亞當作妻子的女人名字叫「夏娃」(Eve)。

亞當和夏娃，一男一女，在伊甸園過著快樂生活，無憂無慮的，耶和華一再交代，餓了園中果子可以吃，千萬別踫「智慧樹」的果實，他們也小心不敢亂碰。

倆人沐浴在和諧美妙世界

倆人皆赤身裸體，手拉手漫步在花叢林野間，沉醉在花香鳥語中，沐浴在生意盎然大地上，自然界的和諧美妙，蟲魚鳥獸無不聽命於亞當夫婦，他們也盡情享受上帝賦予給他倆歡樂世界。

「創世紀」第2章・18-25裡記載：「夏娃在耶和華的呼喚下來到伊甸園，用右手命令動作，呼喚新生命走向生活」。

上帝將亞當安置在伊甸園中，叫他管理看守園中的萬物，上帝看亞當獨居不妥，就使他沉睡，用他身上一根肋骨為他造一配偶，取名夏娃。

夏娃合掌感謝上帝，上帝引領她走向新生命、新生活之路，準備當起眾生之母重任。

米開朗基羅「創造夏娃」

米開朗基羅在西斯汀天井畫所創作的「創造夏娃」中，夏娃在上帝耶和華的呼喚下走向「入世」，也走向「生活」，它表現神的力量，集中自己目光中的理智和意志力，用右手命令動作，呼喚新生命，走向生活。米開朗基羅結合人文思想，以建立美好人間的訴求，歌頌生命與人世美好。

米開朗基羅在畫面中表現了兩個粗壯的裸體，亞當歪睡在樹幹下，從他身後跨出第一步的夏娃則雙手合十，

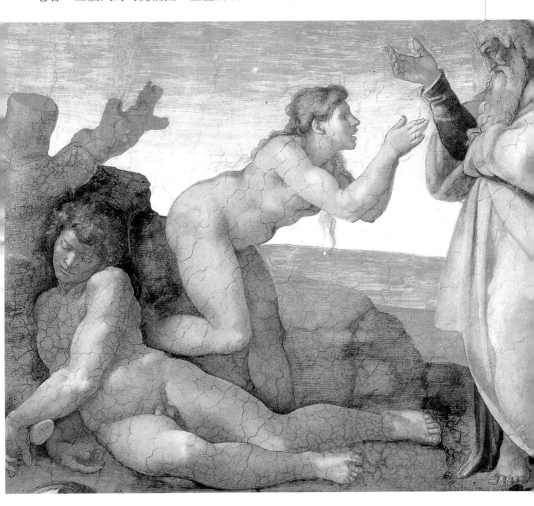

虔誠地接受上帝耶和華的引領。而舉起右手的上帝，則像個巨人般的長鬚老者。三個人的均衡構圖，立體而明確。表達了上帝創造夏娃時，亞當正處於不尋常的夢境之中。

天使基路伯
1530年　油彩‧畫布　86×127cm
布達佩斯美術館藏

失樂園（局部）　米開朗基羅作
西斯汀教堂天井壁畫

《持劍天使基路伯》

——創世紀‧2

夏娃受不住蛇的誘惑，偷嘗「智慧樹」上鮮果，還要亞當嘗一個。

上帝知道他倆已受騙，已知道羞恥為何物。既已受誘惑，祇好懲罰應有罪行。

上帝對夏娃說：「因妳沒有聽我的話，偷嘗禁果，我要讓妳承受作為女人，最痛苦的生育兒女，這是必須飽受劇烈苦楚，才能有所得的天職，也要讓妳長期侍候丈夫，聽命丈夫的工作」。

從塵土而來終歸塵土

上帝也對亞當說：「你聽從妻子的話，違背我的命令，所以你必須勞碌終生，辛勤工作。你從塵土而來，但終歸回塵土」。

天降大任於人，必苦其身，勞其心。亞當與夏娃違背上帝旨意，必須承受「生命的承擔」懲罰，這就是聖經上所說的「原罪」吧！

派天使基路伯趕出伊甸園

不僅如此，上帝還把亞當與夏娃逐出樂園，並派天使基路伯(Cherubim)把他們趕出伊甸園，並要天使基路伯持劍守住園門口，不能讓他們回來。

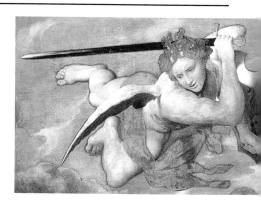

米開朗基羅「失樂園」

在米開朗基羅的「失樂園」中，把天使基路伯畫成穿著暗紅色衣服的天使，把基路伯畫成認真執行任務，不像通常看到的天使那麼平和寧靜。

在「失樂園」中，亞當與夏娃的容貌變得蒼老多皺紋，較之左圖受蛇精誘惑時的年輕貌美，成明顯對照。亞當以右手推開天使基路伯的催逼，以示反抗。

布達佩斯美術館收藏一幅「天使基路伯」，他右手持長劍，那也是火焰之劍，左手持盾牌，飛舞在空中，替上帝執行把亞當和夏娃，逐出樂園。

這也表示亞當和夏娃再也回不了樂園那種安逸的生活，再也不可能會長生不老，他們是罪孽者。

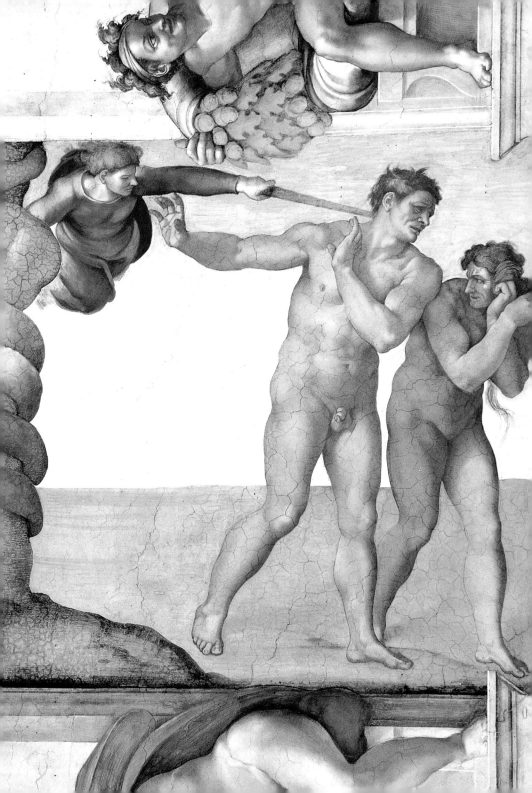

《逐出樂園》

亞當與夏娃聽到上帝耶和華的腳步聲，躲到樹叢中，盡管羞於裸體是原因之一，但最重要是害怕罪孽暴露。

上帝問她：「你們做了什麼？」夏娃推卸罪過，委婉的說：「是蛇使的壞」。於是上帝讓蛇一輩子在塵土中打滾，不能離開土地，並與夏娃所生的子女有不共戴天之恨，人見蛇就要打，蛇見人就咬，並從毒牙中釋出毒汁，讓人身心麻痺，痛楚萬分。

據說「聖經」中暗示著：夏娃之子意為基督，他跟象徵罪惡的蛇作對，最後將人類從罪孽中拯救出來。

偷嘗伊甸園裡禁果

當上帝知道亞當與夏娃，已偷嘗伊甸園裡智慧樹的禁果，就無法再去摘取生命樹上的長生不老之果，決定將他倆人趕出伊甸園，去上帝為他們創造的土地，努力耕耘，自謀生路。

上帝便派天使基路伯在天空監護他們，天使揮舞著可以發出火焰的劍，一直逐出伊甸園，到等待他們開發的樂土為止。

上帝分別注定了夏娃和亞當在新樂土的命運：夏娃被罰承受生子之痛與服從男子。亞當被罰承受覓食之勞和命歸黃土。走出伊甸園，他倆披上皮毛以遮蔽裸體。

瑪薩其歐「失樂園」

佛羅倫斯畫派名家瑪薩其歐的「失樂園」，是描繪亞當與夏娃被逐出場景；他倆悲痛走出可以幸福生活的家園，不由得潸然淚下，不得不邁向無法預知的前程，流浪的步履是那麼緩慢沉重。他們離開伊甸園繁茂的樹枝果園，踏上寂寞的旅程。

逐出樂園的悲哀，源於對失去無法言喻的幸福的失落感，和對不可抗拒的命運的絕望。

西薩里「逐出樂園」

法國巴黎羅浮宮美術館藏，西薩里(Giuseppe Cesari 1568-1640)作「逐出樂園」，天使則展現強勢之姿，要亞當夏娃盡快離開伊甸園，夏娃露出驚嚇表情，回頭看天使。

這幅畫還呈現光影奇妙變化，像風雨欲來，又像欲晴欲雨，又像清晨、又像黃昏的不穩定時刻。

施可樂「亞當與夏娃」

荷蘭前衛畫家施可樂(Jan van Scorel 1495-1562)則在「亞當與夏娃」中，對這一段聖經情節做了不同的詮釋。畫

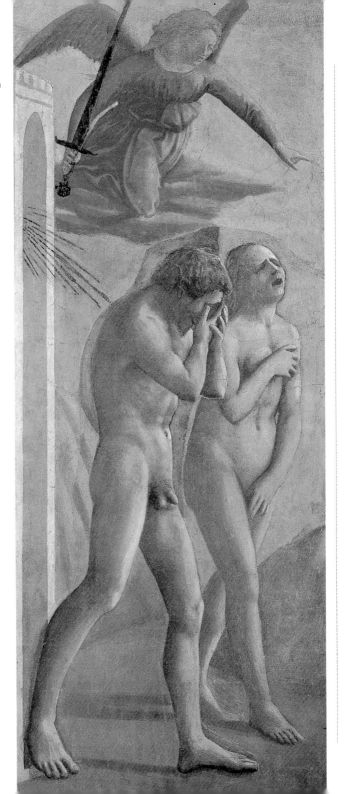

失樂園　瑪薩其歐作
1425～28年　壁畫　87×208cm
佛羅倫斯・
布蘭卡契禮拜堂壁畫

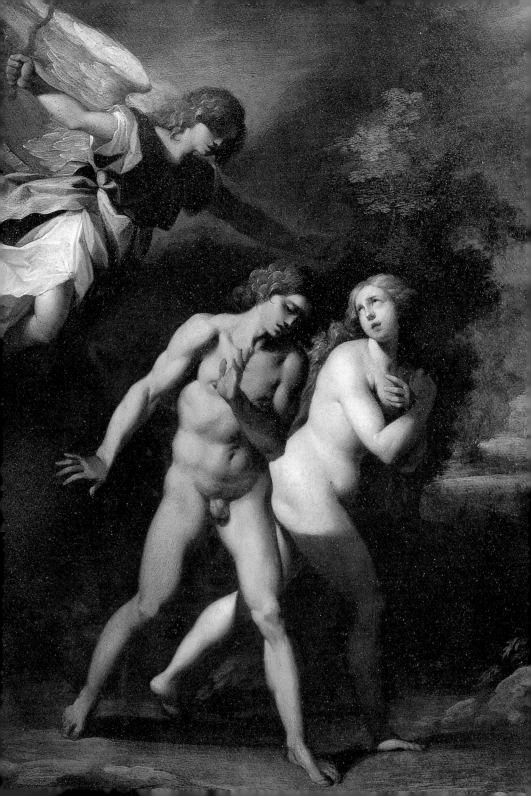

逐出樂園　西薩里作
油彩・畫板　51×38cm
巴黎・羅浮宮美術館藏

亞當與夏娃　施可樂作
1540年　油彩・畫板　48×32cm

逐出樂園　摩拉作
油彩・畫布　97×145cm
華沙・國立美術館藏

中拿著蘋果引誘夏娃的是亞當，似強
調男權至上，主導者爲亞當，非儒弱
爲夏娃所惑。

　　而另一畫家摩拉(Pier Francesco Mola
1612-66)的「逐出樂園」中，在綺麗的
田園風光中，上帝揮手要亞當離開，
兩個小天使攙扶著上帝，亞當跪地懺
悔，他與夏娃已知羞恥，而以樹葉蔽
體。他身後還有羊群徜徉田野間。

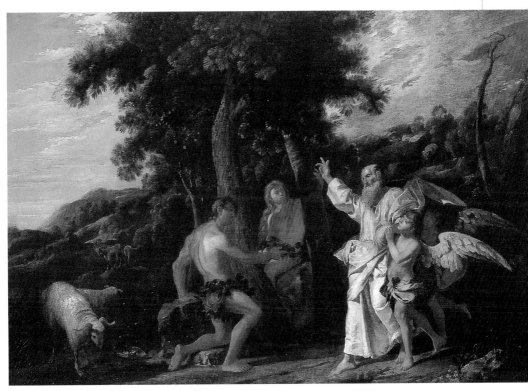

《智慧樹是蛇精變體》

「伊甸園」裡的智慧樹，不知是蛇附在樹身上，還是樹附在蛇身上。

米開朗基羅有蛇蠍美人般美人

米開朗基羅「失樂園」中智慧樹，有蛇蠍美人般美人，像蛇般纏盤在樹幹上，那蛇就如蛇蠍般引人中毒，誘人犯罪。

拉飛爾的蛇盤纏在樹上

拉飛爾的「亞當與夏娃的原罪」中的蛇，就像我們看到的蛇，盤纏在智慧樹上。

蛇好像在跟亞當說：「上帝告訴你們，園中的果實都可以吃對不對！」

「對呀！唯獨對智慧樹上的果實不可以吃，吃了會死！」夏娃回答說。

「那來的話！如果你倆想像上帝般有智慧，吃了就對，上帝就怕你倆太有智慧，才不讓你們吃！」蛇就是那般狡猾。

夏娃覺「智慧樹」上鮮果多亮麗

夏娃的心開始動搖，忽然覺得「智慧樹」上鮮果，那麼鮮美亮麗，必定可口，如果吃下去像上帝般賢明，該有多好呀！

夏娃摘下「智慧樹」上兩顆顏色漂亮鮮果，自己吃掉一個，並分給亞當吃了另一個。

果然，倆個人都覺得自己的智慧增長起來，同時又覺得自己赤身裸露是件羞恥的事，便趕緊去摘取智慧樹上樹葉，縫了起來，把身體遮住。

到了夜晚，上帝到園裡巡視，不見亞當與夏娃，就對樹林裡大聲叫道：「亞當！夏娃！你們在那裡？」

亞當聽見上帝腳步聲就害怕

亞當回答說：「我聽見你的腳步聲很害怕，就趕緊躲起來了」。

上帝說：「噢！你懂得害怕，一定吃了不該吃的果子」。

亞當說是女人給他吃的，夏娃趕緊辯護說：「是蛇誘惑我吃的！」

上帝知道是狡猾的蛇作怪，便詛咒蛇說：「蛇呀！你實在是最討厭的東西，你該用自己肚皮當腳爬行，一輩子吃地上粗劣的生物。然後，落下頭被石擊破而死」。

米開朗基羅與拉飛爾筆下亞當與夏娃，現在已變成描繪智慧樹上蛇精和「亞當與夏娃」標準版。

佛羅倫斯烏菲茲美術館藏「亞當與夏娃」中蛇精祇在樹梢露出一個頭，但這幅背景簡單，祇烘托氣氛而已。

失樂園（局部）　米開朗基羅作
西斯汀教堂天井壁畫

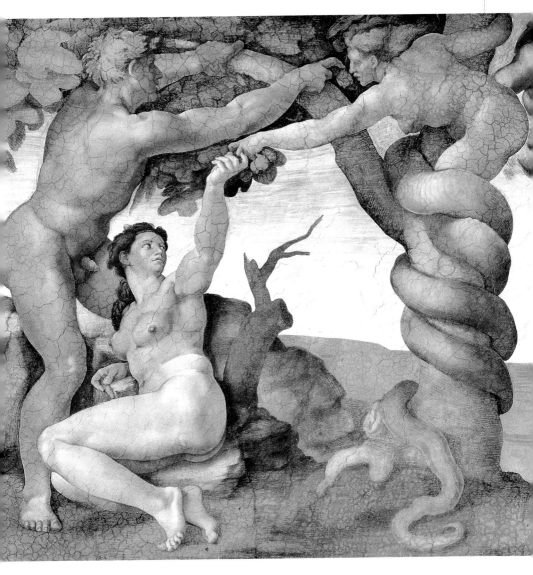

《亞當與夏娃》

上帝創造了天地，大地的生機尚需靠耶和華引水滋露，萬物才有生命。

當他以自己為形象，以地上泥土塑人，並在他鼻孔中吹氣，泥人開始有生靈，第一個人是男的——叫亞當，祂把他放在伊甸園裡居住。

他對亞當說：「請盡情採食果實，但不要踫那棵智慧樹上的果子，因為吃了它會死」。

衣食無憂的亞當卻還是有些無聊，上帝以泥土造了各種飛禽走獸，集合在亞當面前，要他一一給予取名。取完名他還是不知要做什麼……。

看來亞當獨居不好，該造個人陪陪他。於是上帝在亞當熟睡時，取出他一根肋骨，賦予她生命，取名夏娃。

她就是我的，我也是她的

當耶和華將夏娃帶到伊甸園時，亞當看到了，他滿心歡喜並雀躍不已的說著：「啊！這是我的骨中肉，肉中骨，她是我生命中的女人，她就是我的，我也是她的」。

亞當夏娃結為夫妻，赤身裸體，漫步在伊甸園裡，他們手拉手，開心的在花草叢林間，聽鳥語聞花香，沐浴山泉水澤，採食野果喝雨露，他們在上帝賜予的伊甸園美妙世界中。

杜勒創造標準版「亞當與夏娃」

無數的畫家都畫過此題材，文藝復興之前與文藝復興之後，有的畫亞當與夏娃，徜徉於伊甸園採果分享，也有漫步林間樹叢裡，德國的杜勒是創造最典型「亞當與夏娃」標準圖。

克拉那赫「亞當與夏娃」

克拉那赫(Lucas Cranach)的「亞當與夏娃」，這位北方德國文藝復興代表畫家，雖有杜勒遺韻，但夏娃背景的蛇精就完全毒蛇化，相襯之下，那紅蘋果就好像是有毒的蘋果。但亞當與夏娃的表情就逗趣多了。這是北方式幽默，在嚴謹中露點俏皮。

魯本斯「亞當與夏娃的原罪」

而魯本斯「亞當與夏娃的原罪」，是1600年作的較早期作品，主角亞當與夏娃很寫實，背景更繁複更寫實，一草一木，像編織般精密又詳細。

人類的祖先亞當與夏娃，原本在伊甸園過著幸福快樂日子，但他們經不起蛇的誘惑，偷吃了禁果，基督教稱這是人類原罪起源，於是我們身為亞當與夏娃的人類後代，生來都擔負著人類原罪在身。

亞當與夏娃　杜勒作
1504年　銅版畫　24×19㎝
維也納・素描版畫館藏

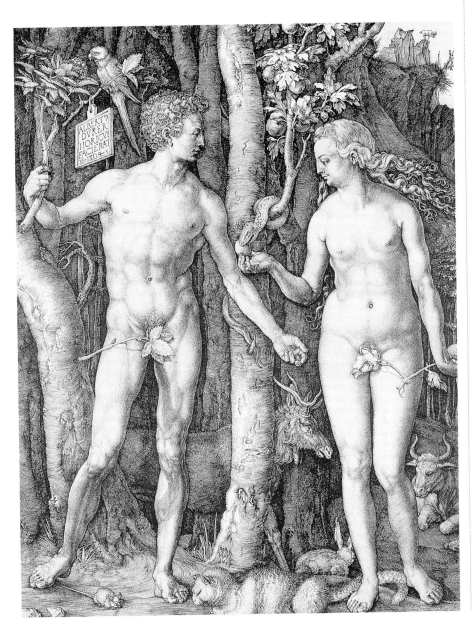

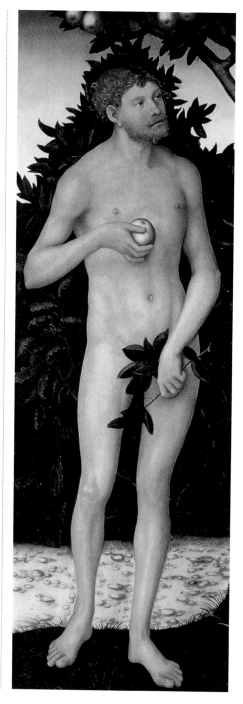
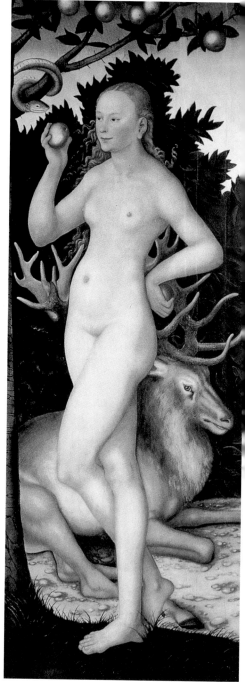

亞當與夏娃　克拉那赫作
1528年　油彩・畫布　172×63cm
佛羅倫斯・烏菲茲美術館藏

亞當與夏娃的原罪　魯本斯作
1600年　油彩・畫板　180×158cm
安特衛普美術館藏

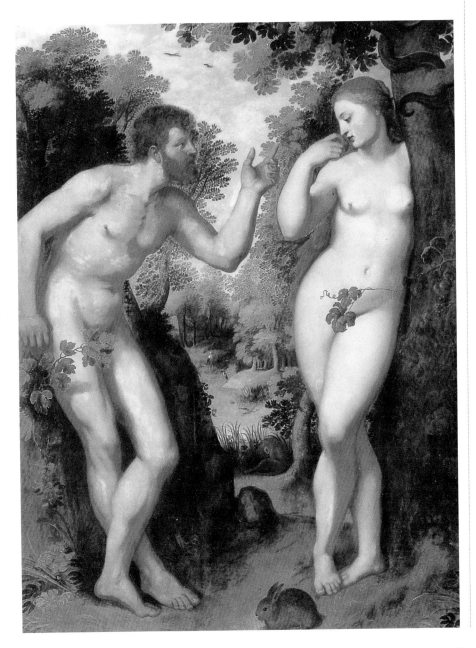

《偷吃禁果》

上帝警告，生活在伊甸園的亞當與夏娃，倆人意志要堅定，不要聽不正當的謠言，園中所有樹上果子都可以吃，唯獨智慧樹上的果子不要吃。

在伊甸園中，蛇最狡猾，牠最跟上帝作對，於是牠對夏娃說：「園中水果上帝都不許你們吃嗎？」夏娃說：「園中所有的果子都可以吃，祇有智慧樹上的果子不可吃」。蛇又問：「吃了智慧樹的果子會怎麼樣呢？」夏娃回答說：「吃了會死，也不能摸」。蛇說：「其實你們吃了也不會死，祇會像牠一樣心明眼亮，分辨善惡」。

蛇對夏娃說，智慧樹的果子又大又亮又甜，吃了它不但好吃，還要增長智慧，其實它是智慧樹」。

偷吃禁果有了羞恥心

夏娃聽了，心動了，她偷偷摘下甜果，自己吃了，也要亞當嘗一嘗。偷嘗後說時遲那時快，亞當忽然心明眼亮，看到自己裸身，羞恥起來，找起樹葉遮起重要地方來了。

夜晚，上帝到伊甸園來看亞當，遍尋不著，因亞當違背上帝旨意，偷嘗不該吃的禁果，他聽見上帝叫他，他害怕，因為自己裸身。上帝問：「誰對你說自己是裸身，難道你吃了禁果？」亞當回答說：「就是你賜給我作伴女人分給我吃，我就吃了」。上帝問女人：「誰叫你吃的」，女人說：「蛇叫我吃的」。

罪惡之源的蛇從此爬行

上帝聽了知道罪惡之源是蛇，就處罰蛇一輩子用肚子著地爬行，無腳無手，與塵土為伴。

並對女人說：「我要你忍受十月懷胎的苦楚，生產前陣痛」。

最後對亞當說：「你既偷吃妻子給你不該吃的東西，終身必身受其苦，勞碌工作，有流汗才能糊口，你從塵土而來，必歸塵土」。

丁特列托「偷吃禁果」

丁特列托的「偷吃禁果」，夏娃手持智慧果，要亞當吃下，夏娃還記得蛇對她說的：「那是增長智慧，也是智慧果」。

丁特列托作品，畫面宏富闊廣，色彩華麗，即使是裸體畫也蘊含濃厚詩意。他雖然是威尼斯畫派代表畫家，但卻捨棄威尼斯畫派慣用赭色及金黃的調子，自己調出銀灰色及青色，對於「光」與「影」特別誇張，效果強烈對比。

偷吃禁果　丁特列托作
1550～53年　油彩・畫布　150×220cm
威尼斯・藝術學院畫廊藏

　　丁特列托畫中的風景，不像提香般美化理想化風景，而是根據畫中人物情感與動作的風景取樣。

　　丁特列托很多舊約聖經題材壁畫或油畫，表現宗教題材情感的更微妙變化，使威尼斯畫派的色彩更柔和，他更掌握住佛蘭德斯風格的質樸感情，這是同時代畫家不常見的。

　　他的「偷吃禁果」中，除了前景主要人物夏娃拿善惡果給亞當吃外，在樹端露出咬著禁果的蛇精的頭。而畫面背景中可見發著光的天使，正驅趕著落荒而逃的亞當與夏娃出伊甸園。裸身的夏娃已知用樹葉遮住私處。

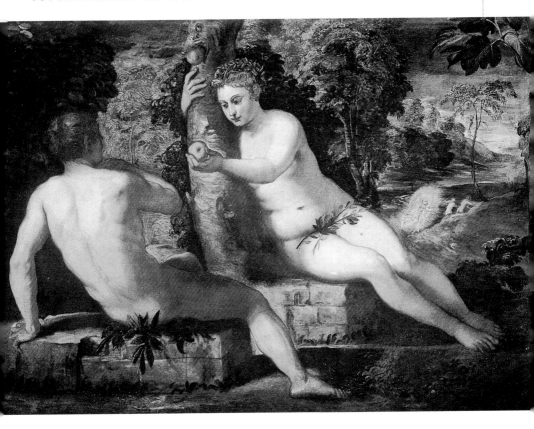

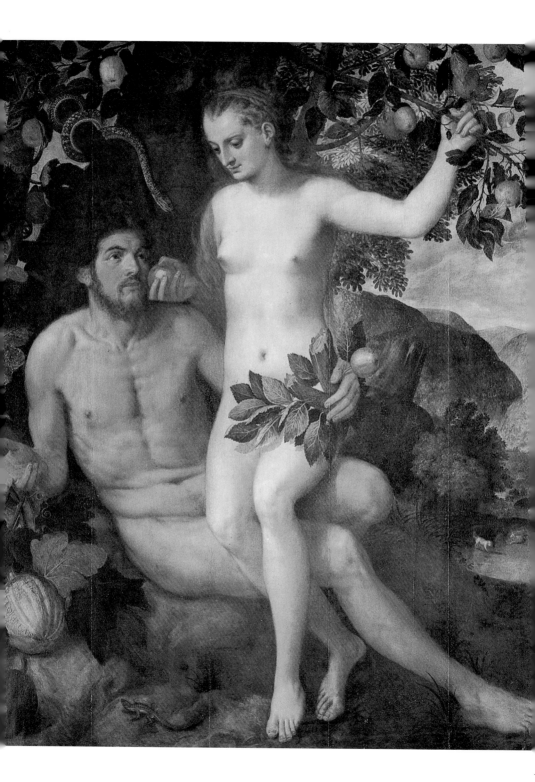

亞當與夏娃　維利恩達作
1560年　油彩・畫板　176×150cm
佛羅倫斯・烏菲茲美術館藏
亞當與夏娃　約爾丹斯作
1640～50年　油彩・畫布　112×154cm
華沙・國立美術館藏

維利恩達「亞當與夏娃」

　　佛羅倫斯烏菲茲美術館藏，維利恩達(Frans Floris de Vriendt)作「亞當與夏娃」，他把夏娃處理得最亮麗、最突出，她蹲坐在亞當大腿上，背景除亞當夏娃身後的智慧樹外，右邊還可看到佛羅倫斯幽美山景。

　　維利恩達仍屬義大利文藝復興時期畫家，雖然沒有文藝復興三傑盛名，仍保持文藝復興細膩描繪。

約爾丹斯「亞當與夏娃」

　　華沙國立美術館藏，傑可普・約爾丹斯(Jacob Jordaens 1593-1678)的「亞當與夏娃」可就熱鬧多了，他的伊甸園裡，有牛、羊、狗、馬……各種大小動物，智慧樹上除蛇外，還有鸚鵡、飛禽等，彷彿置身動物世界裡。

　　這種田園山川的自然風光，便是畫家心目中的「伊甸園」，亞當正伸手要蛇精啣給夏娃吃的智慧果。

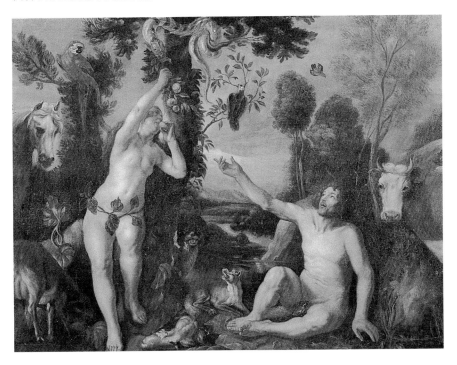

亞當與夏娃　希土克作
1912年　油彩・畫板　48.5×46cm
私人收藏

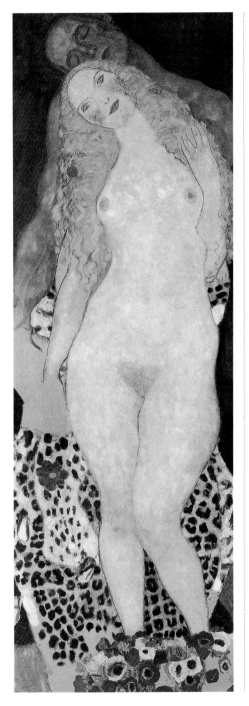

亞當與夏娃　克林姆作
1917～18年　油彩・畫布　173×60cm
維也納・奧地利美術館藏

希土克「亞當與夏娃」

而希土克這位表現派畫家，他畫的
「亞當與夏娃」，完全沒有荷蘭畫派、
威尼斯畫派、佛羅倫斯文藝復興畫派
那麼瑣碎，他以簡潔的亞當與夏娃、
蛇與果，在黑色背景上，呈現簡單主
題人物，而紫色的蛇與紅色智慧果，
則有恐怖氣氛效果。

希土克屬於北歐表現畫派，講究簡
單構圖，主題卻非常明顯突出。

克林姆另類「亞當與夏娃」

而舊約聖經中這兩個傳統而又古典
的主題人物，到了克林姆手裡，卻成
了既現代又另類的「亞當與夏娃」。
一個豐滿的金髮夏娃與瘦削黝黑的亞
當，一前一後地纏抱在一起。

畫中只有五彩花朵與如豹紋般黑點
外套裝飾，並無任何象徵「伊甸園」
或誘惑夏娃的蛇或禁果的意象。

「亞當與夏娃」之於克林姆，似乎意
味著廣義的一般普羅大眾間的「男歡
女愛」場景。

一明一暗、一細一粗的皮膚肌理，
上暗沈下明亮的配色，以及一頭長髮
飄逸的捲曲線條，均極富裝飾性。畫
中誘惑人心的，是肉感十足的金髮裸
女，與她腳下的鮮花爭奇鬥艷。

《人類的原罪？》

——創世紀・3

「亞當與夏娃」的故事，很多畫家以種種表現手法，展現人們心目中對樂園的印象，但基本上是一種祥和寧靜的田園風光。樂園之土創造了亞當，亞當的骨頭創造了夏娃。

但與聖經所記載的不同，是畫家愛畫亞當與夏娃，在樂園裡的自在與輕鬆，也許畫中那位亞當正是畫家心目中的自己，如果有一天自己也能像亞當般，跟夏娃可以自由自在，那該是浪漫畫家夢寐以求。

智慧樹象徵植物的復蘇

智慧之樹一般表現為蘋果樹或無花果樹，上面纏繞著蛇，據說這種表現手法，在古代是象徵著植物的復蘇。

那條蛇有時具有女性的頭部或是上半身，富有誘惑態勢。它首先唆使夏娃，接著夏娃誘惑亞當，使人類犯下了罪孽。所以亞當與夏娃故事，也是人類的原罪。

凡・德・葛斯「原罪」

維也納美術史美術館藏，凡・德・葛斯(Hugo Van der Goes 1440-82)的「原罪」，持續北方畫派，人物表情憂鬱寡歡，站在智慧樹後面變成如蜥蜴般爬蟲獸。

巴爾魯吉「人間墮落」

阿姆斯特丹美術館藏，巴爾魯吉的「人間墮落」，他把亞當和夏娃置身如動物園般樹林中，誘惑夏娃的蛇，像小孩般拿著帶葉智慧果，要夏娃接下他的果實。

巴爾魯吉仍保持荷蘭畫派對光的特別強調，他雖然不畫室內光，但戶外夕陽斜照光影，烘托主題清晰明顯。

布雷克「誘惑與墮落」

英國畫家布雷克「誘惑與墮落」，

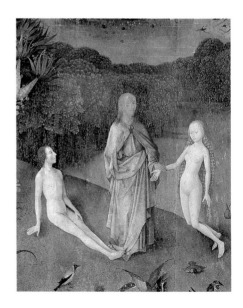

原罪　凡・德・葛斯作
1470年　油彩・畫板　33.8×23cm
維也納・美術史美術館藏

誘惑與墮落　布雷克作
1808年　水彩・畫紙　23×28cm
美國・波士頓美術館藏

人間墮落　巴爾魯吉作
1592年　油彩・畫布　273×220cm
阿姆斯特丹・國立美術館藏

上帝把亞當與夏娃放到美麗的伊甸園
裡，他對亞當說：「可以盡情採食果
實，但不要踩那智慧樹上的果子」。

　　但是寂寞無聊的亞當，獨自一人並
不好受，後來上帝造了夏娃讓亞當有
伴，但夏娃還是聽了蛇的唆使，吃一
口看看，從此幸福日子不復存在。

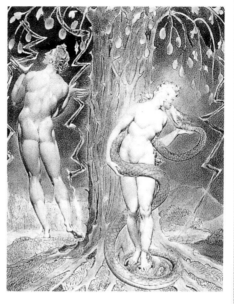

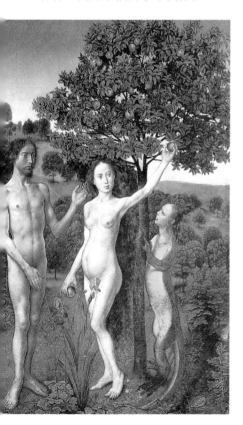

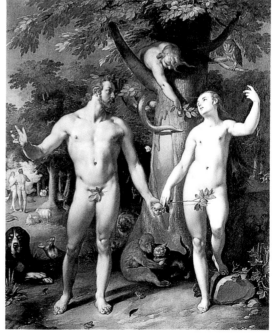

《該隱殺亞伯》

亞當和夏娃被逐出樂園後，日子過得很辛苦，以往無憂無慮的生活已不復存在。但夫婦倆相依為命，倒也恩愛，第一個男孩出生，取名「該隱」(Cain)，接著又生弟弟，名叫「亞伯」(Abel)。

哥哥「該隱」善種地，弟弟「亞伯」精放牧。兄弟兩人好勝心強，經常在父母面前比高下。

收穫的季節來了，哥哥把收成的麥子，當祭品獻給上帝耶和華，弟弟也把頭生羊連同羊油，獻給耶和華。

上帝祇收下亞伯祭品

上帝耶和華對亞伯的祭品非常的珍惜，很高興的收下，但對該隱獻的祭物，並沒放在心裡，也沒表示什麼。該隱看在眼裡，心裡非常不是滋味，也怒火中燒，臉色大變。

上帝耶和華便勸慰該隱說：「該隱呀！你幹嘛生氣，為什麼臉色那麼難看！如果你真做得很好，行得正，我自然會喜歡你，你如果任性、妄為，罪惡就會跟隨你，將你毀滅」。

該隱並沒有把上帝耶和華的忠告，聽進耳裡，並決心將亞伯置於死地。該隱到原野找在放牧的亞伯，亞伯看見哥哥拿支木棍對著他跑過來，雙方爭吵，哥哥氣極了，對弟弟打過去。

丁特列托「該隱殺亞伯」

威尼斯畫派的丁特列托，他畫「該隱殺亞伯」，就是這個場面。

該隱殺弟弟，是歷史上第一樁兇殺案，耶和華非常氣憤，親自審訊。

「該隱，亞伯現在到那兒？」

該隱想欺瞞，不敢據實以告，便回說：「我不知道」。

「你已把他殺了」，耶和華直截了當地說：「我聽見亞伯的哀告聲，你殺他時血流到地上，使水分混濁，大地已無法種植」。

該隱聽到他的土地無法種植，心急了。耶和華對他說：「你應該受到懲罰，你的地已無法種出佳禾，我罰你流落他鄉，變成一個沒有根的人，過著飄泊流浪的生活」。

該隱急了，他俯伏在地上，乞求原諒，並向耶和華求情說：「我走到外面，人家看到我，必將打死我」。

上帝給該隱一條生路嗎？

耶和華還是給該隱一條生路，在他身上做個記號，並宣布：「凡殺該隱的，必加七倍之罪處罰」。該隱被放逐在伊甸園東邊小地方。

該隱殺亞伯　丁特列托作
1550～53年　油彩・畫布
威尼斯・藝術學院畫廊藏

扭曲身軀充滿不安定動感

於是，爲了表現這令人極度不安與難以接受的該隱殺弟弟場面，丁特列托以一明一暗的光影明暗法來突顯該隱的罪行。不支倒地的亞伯背部卻是明亮的，凶狠無情的該隱欲置弟弟於死地，亞伯極力掙扎反抗。

丁特列托的「該隱殺亞伯」激烈衝突畫面頗富戲劇性，亞伯的扭曲身軀充滿不安定的動感，驚心動魄。

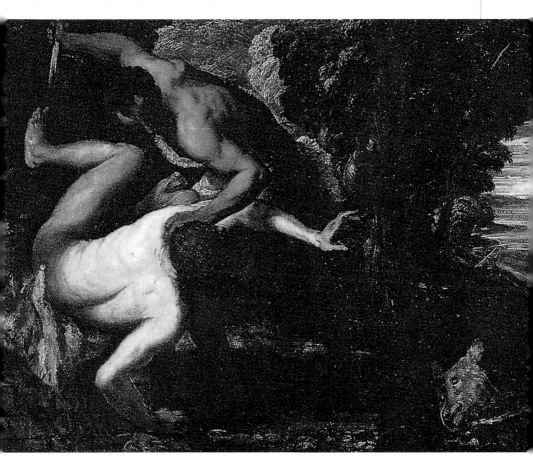

該隱殺弟　雷尼作
油彩・畫布　152×115cm
維也納・美術史美術館藏

該隱與亞伯　曼夫列迪作
油彩・畫布　171×122cm
佛羅倫斯・烏菲茲美術館藏

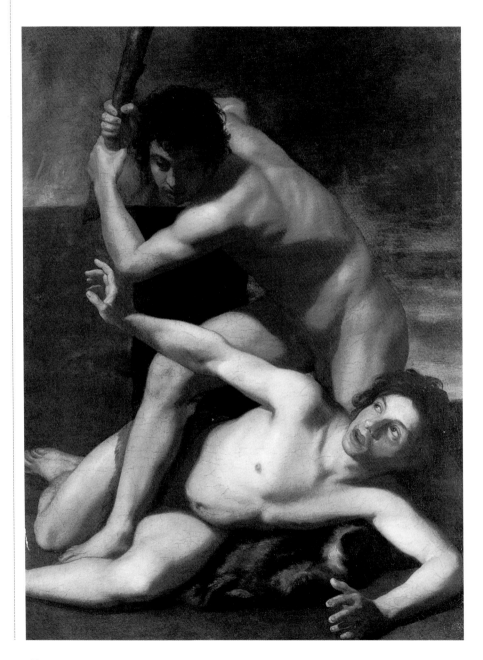

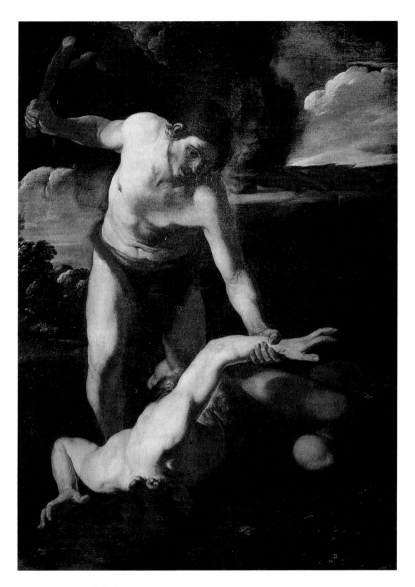

雷尼「該隱殺弟」

維也納美術史美術館藏,古衣多・雷尼(Guido Reni 1575-1642)的「該隱殺弟」,以及佛羅倫斯・烏菲茲美術館藏,曼夫列迪(Bartolommeo Manfredi)的「該隱與亞伯」,表現手法都差不多,

該隱拿起木棍把弟弟亞伯推到地上,準備予以重重擊死。

他倆所畫指的是舊約聖經故事中二個人物,但他倆都在表現人類貪婪的臉色,都是那麼無情無義。

《諾亞方舟》

亞當偷吃禁果，被逐出伊甸園。該隱誅弟，被判放逐流浪異域，但也帶來人類相互殘殺，人間開始有仇恨、嫉妒……。

上帝耶和華看到此情景非常震怒，他要將這敗壞的世界毀滅，他非常後悔造就的人類。

唯有諾亞(Noah)是位完人，他熱誠而且為人正直、肯上進，甚得上帝喜愛，他也很聽上帝的話。

毀滅人類前給諾亞生路

上帝要毀滅帶罪人類前，要給諾亞生路，他將諾亞叫到面前，並教他用木材製造方舟。

諾亞一方面努力製造方舟，一方面勸告世人趕緊悔改，要不然會被洪水湮沒。

所有的人都在譏笑諾亞，祇有幾位年高德劭老人相信。大家都對諾亞在大旱天裡造舟，不知做何用。

諾亞說：「洪水馬上來」，大家反問：「洪水從何而來」，諾亞說：「從天上來呀！」

諾亞造就了一條完美的方舟，其他世人還是醉生夢死，祇顧吃喝玩樂，不知大難大禍將臨。

把家人與禽獸帶進方舟

諾亞把方舟造好，請上帝耶和華來看，耶和華對諾亞花費一百廿年才造好如此完美方舟，要他將家人全帶到方舟上，並交代精選各種鳥獸蟲魚，並需配對，與諾亞同舟逃走。

七天後，天上大雨傾盆而下，不停地下了40（一說150）個晝夜，地面全成江河湖面，洪水席捲平原、丘陵、山岳……所有牲畜在狂流中湮沒。

關於方舟的建造方法，上帝有明確指示：長150公尺，寬25公尺，高15公尺，分三層，帶屋頂，進出口開在側面，上方有採光的窗口，內外側為防水塗有焦油。

諾亞和家人，以及帶進方舟的各種生禽走獸蟲魚，任舟漂流。上帝聽到他的禱告，水勢漸退。三個月後山峰露出水面。又過了四十天後，諾亞放出一隻烏鴉，卻只在外面盤旋。

諾亞無奈，第七天再放隻鴿子，查看外面水是否退了。鴿子從天空繞一圈，全是洪水，連落角地方都沒有，就飛回來。

再過七天諾亞又放鴿子出去查看。到了黃昏鴿子回來了，並在嘴裡銜著一片橄欖葉，諾亞看到橄欖葉，知道那是和平象徵，水位已退，樹葉已露

出水面。

　當水全部退出，諾亞家人在上帝指引下，下了方舟到了新生地，天邊出現彩虹。

上帝以彩虹與諾亞立約

　上帝對諾亞一家人說：「我會以彩虹與你們立約，你們及後裔，是有血

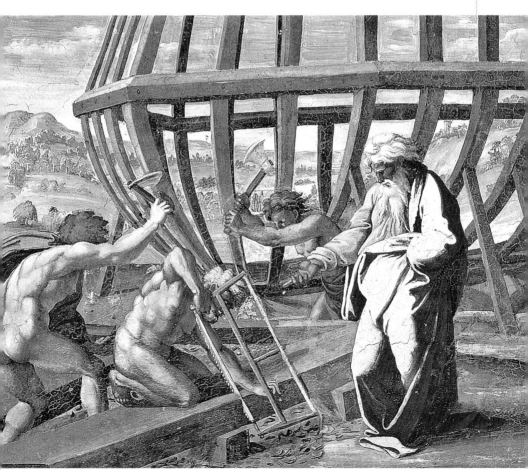

諾亞方舟
木刻版畫

諾亞方舟的建構　雷尼作
1608年　油彩‧畫布　193×154cm
俄羅斯‧艾米塔吉美術館藏

有肉的生物，以後再也不會被洪水吞沒，並且安心的在新生天地裡愉快生活」。

上帝耶和華並祈福諾亞子孫昌盛，家庭和諧，身體康健。

雷尼「諾亞方舟的建構」

巴洛克畫家雷尼(Guido Reni)畫中的諾亞，以健壯身體，帶領家人及其族人在建構方舟，在這裡雷尼強調的是男、女身材裸體之美，其他建舟描繪祇是背景的陪襯而已。

人們依聖經所言，畫出大洪水中的「諾亞方舟」，滿載飛禽走獸蟲魚，隨波漂流。洪水中有拿劍有翅天使，天空中有一鴿子銜著一片橄欖葉。

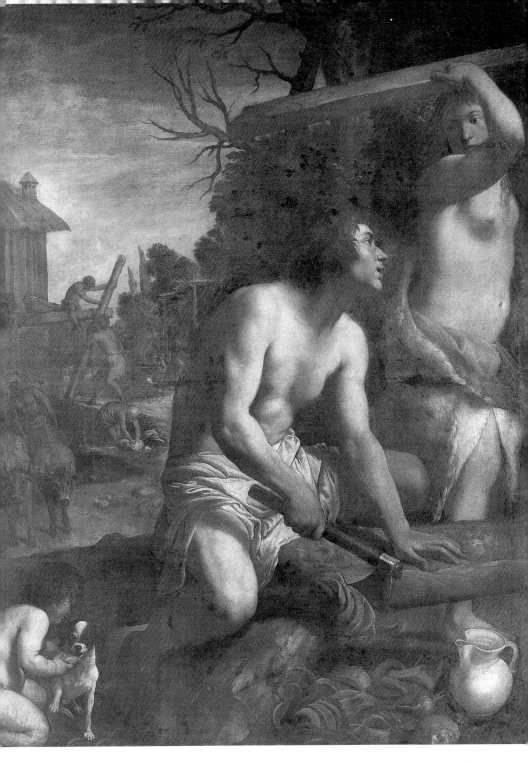

《大洪水》

——創世紀・7

諾亞的方舟建好後，上帝耶和華要諾亞趕緊把家裡細軟物件，需要的物資都帶到船上，並且交代順便帶家禽走獸，還需注意必須配對，全部一公一母組對好。

諾亞是好人，他不但聽信耶和華指示，建造龐大方舟。他還轉告世人，洪水就要來了，要注意應變。但大家只聽到他在講，卻都質疑在此大旱災時刻，洪水何處來：「難道天上要開個河口，讓水流下來嗎？」

人類必須滅亡後才可重生

諾亞也對世人說：「大家祇知道享樂，人世間充滿強暴、仇恨和嫉妒，世人想要獲救，需要滅亡後方可獲重生」。

大家都無危機意識，祇有諾亞聽信耶和華的話，當他方舟建好後，全家連同鳥獸蟲魚都上了方舟，一切就緒後，過了七天，天空忽然雷雨交加，天上的雨不是落下來，而是滂沱大雨傾盆而下，很快地平原被淹，高山不見，世上所有一切，包括人、飛禽走獸，全部淹沒在水中，被洪水沖走。

米開朗基羅「大洪水」

米開朗基羅在西斯汀大教堂上的天井畫，第八幅「大洪水」，就是畫洪水來時，平時已深陷罪惡中的人類，在大難來臨時，大家彼此照顧，相互幫忙，扶老攜幼，人溺己溺。耶和華用雨和洪水淹沒了人類自己製造的災難，但也說明相殘的惡果，人類祇有相互扶持才可得救。

米開朗基羅雖然避開「聖經」的說教，卻謳歌人類在大難臨頭時，相互支持，互相幫忙的可貴。

德里「聖經」銅版畫中，對於大洪水處理，像災難電影人類與水掙扎。

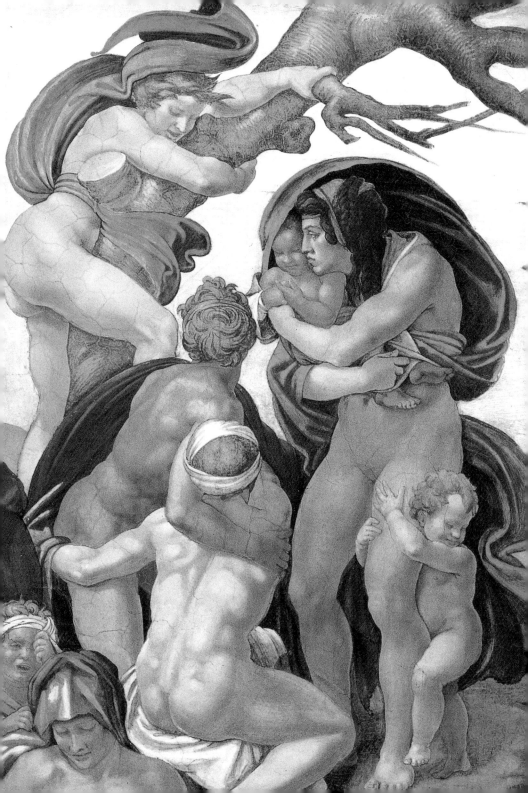

從方舟放出鴿子（局部）　德里作
19世紀初　銅版畫

鴿子飛回方舟　米雷作
1851年　油彩・畫布　87×54cm
牛津・艾胥莫林美術館藏

《鴿子飛回方舟》

——創世紀・7

　　諾亞造方舟時，很多人對他嘲笑：「離海那麼遠的山區還造什麼船！」在人們嘲笑聲中，方舟完工後七天，天開始下傾盆大雨，並連下了40天，高山沉入海底，祇有方舟浮在水面，大水150天不退。

　　後來，上帝讓風刮起來退水，山頂露出水面，方舟停到了阿拉特山頂上，40天過後，諾亞先放烏鴉，烏鴉只在天空盤旋，七天後諾亞再放出鴿子，鴿子又飛回來。又過了七天，又放飛了一次鴿子，這一次，鴿子銜根橄欖葉枝飛回來。

　　最後，再放飛鴿子，鴿子就沒再回來。原來洪水已經徹底退了，也表示鴿子有地方棲息，不必關在方舟裡。

米雷「鴿子飛回方舟」

　　英國拉飛爾前派的米雷，畫「鴿子飛回方舟」，1851年油畫，穿墨綠色長睡衣的小女孩，右手挽著飛回來的白鴿，左手拿著鴿子銜回來的新鮮橄欖枝葉。另外一位披著白袍小女孩，親吻著這隻帶回洪水已退訊息的辛苦白鴿。

　　這個故事題材，作為人類滅亡與拯救人類的主題，與死者復活這一基督教義，有著重要關係，因此方舟成為教會的象徵。

　　通常，諾亞被表現為白髮老人，從方舟探出腦袋招喚鴿子，銜著橄欖葉而歸的鴿子，成為佳音使者的和平象徵，但米雷不畫白髮蒼蒼的諾亞，卻畫年輕可愛小女孩，相互擁吻痛惜著出任務，銜著橄欖葉的白鴿子，以溫馨可愛的場面出現，這也是拉飛爾前派畫家的特色，對故事表現注入人文的親切與感人的地方。

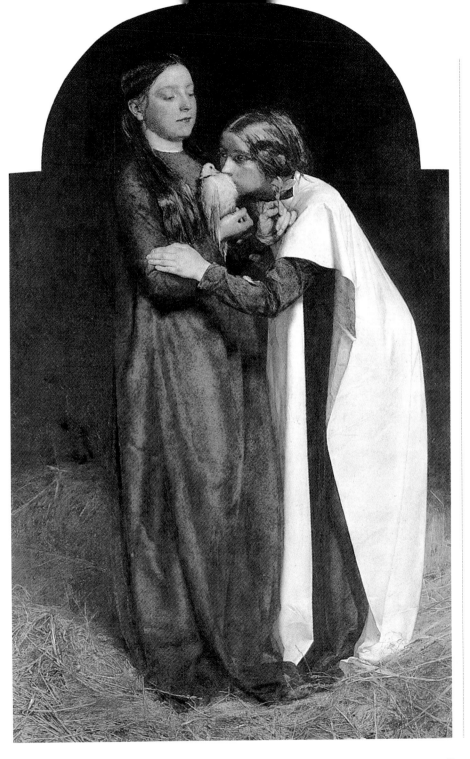

《諾亞醉酒》

——創世紀・6

米開朗基羅在梵諦岡的西斯汀教堂天井畫，有關諾亞題材，就有三組：

「諾亞祭壇」

「諾亞醉酒」

「大洪水」

這已經佔西斯汀教堂天井壁畫九組主題畫中三組。

救出純正消滅邪惡

在舊約聖經的故事裡，上帝耶和華認為人類罪惡滿身，無法洗清，祇有一位純正、清白、健康的正人君子，那就是諾亞。

耶和華告訴諾亞說：「我要滅絕人類，你趕緊去找柏木建造方舟」。

耶和華不但要諾亞離開沒有人性的人類罪惡環境，還告訴他如何建造方舟。並且又對諾亞說：「你及兒子、妻子和兒媳婦，都要一同進入方舟，並要他帶走有血肉的飛禽走獸」。

諾亞——在舊約聖經裡，也代表上帝耶和華對心地純潔又善良，健康進取的人愛護，那也是世界人類承襲精華重要關鍵。

米開朗基羅「諾亞醉酒」

在西斯汀教堂的天井畫中，米開朗基羅的「諾亞醉酒」，描繪諾亞在洪水退了以後重新務農、種田、飼養牲畜、栽種葡萄，還學釀酒。

有一天，諾亞喝醉了，竟把衣服脫光光而醉倒在酒桶旁邊，三個兒子看到了，趕忙拿衣服幫父親蓋上。

這是出自舊約「創世紀」第9章20節的故事。由於天井畫離地面太遠，人物畫多了人便畫小了，從下面看不太清楚。因此，當他要畫教堂入口的第一幅畫「諾亞醉酒」時，便只畫了老諾亞和三個兒子，而且把人物都畫大了，所以人們可一目了然。

在酒桶的左邊畫了耕種的諾亞，右邊的屋內，只見老諾亞醉臥在大酒桶前，衣服壓在身下，赤裸著粗壯的身子，他的一個兒子趕忙拿起衣服要幫他遮掩，另兩個兒子則正比手劃腳地似在議論著父親的不該與失禮。

米開朗基羅「諾亞祭壇」

而米開朗基羅的西斯汀教堂天井畫中，在「諾亞醉酒」與「諾亞祭壇」四周，都分別加畫了裝飾人物，以裸體青年增加畫面活力。

洪水退後，諾亞築了一座祭壇，向上帝供獻祭品，以感謝他賜生之恩。「諾亞祭壇」的空間感很強，祭壇兩旁是忙碌著的青年。

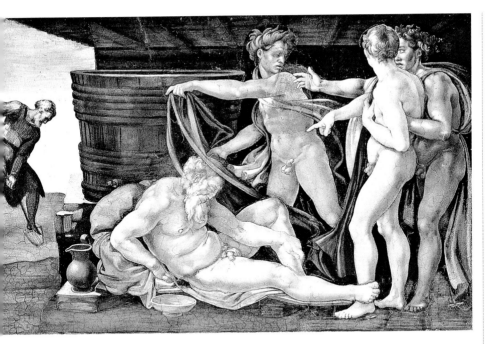

《諾亞祭壇》

——創世紀‧8

洪水吞沒了所有的醜惡，諾亞走出方舟，為感謝上帝的恩典，他搭起祭壇，供上祭品，開心的上帝說：「飛禽、走獸，地上爬的、天上飛的，都歸你統治，都是你的食物」。

諾亞成為人類始祖

上帝還在天空架起了七彩的彩虹，當做上帝再不讓洪水泛濫的承諾，於是世界煥然一新。如今，諾亞成為人類始祖。

對諾亞獻祭，有的畫家畫諾亞設祭壇，有的畫他家人忙於準備祭品，也有畫諾亞祭後泥醉躺在地上。

米開朗基羅「諾亞祭壇」

米開朗基羅為西斯汀天井畫，有幅「諾亞祭壇」，那是畫大洪水退後，諾亞築了一座祭壇，向上帝耶和華供獻祭品，感謝他「賜生之恩」，「創世紀」第8章‧20節——洪水過後，諾亞在方舟外，率家人殺羊屠牛升火備柴，準備設壇獻祭。

貝里尼「諾亞泥醉」

威尼斯畫派貝里尼「諾亞泥醉」，畫諾亞爛醉，赤身裸體地躺在地上，小兒子漢姆不但不為父親蓋衣遮體，

還將此事當作笑話告訴二位兄長。塞姆和雅弗聽到了趕緊去取長袍，為了表示對父親尊敬，還背對著父親走進去，蓋上長袍後才出來，不見父親裸露身體，以示尊敬。

諾亞醒來後，知道三個兒子作為，便說：「詛咒將降臨到漢姆兒子迦南身上，迦南必為他父親的兄弟（塞姆與雅弗）當奴隸。」

此後，諾亞的兒子塞姆、漢姆、雅弗三個人，分別生下很多兒女，那些兒子又生了很多兒子，諾亞的子孫延綿如續，人類所有的種族，都是他們承傳下來。

美國衛斯特「諾亞獻祭」，描繪洪水泛濫數十天後，諾亞在亞拉臘山脈的山峰上，迎接放出去又飛回來的鴿子，知道洪水退了，造祭壇祭獻。

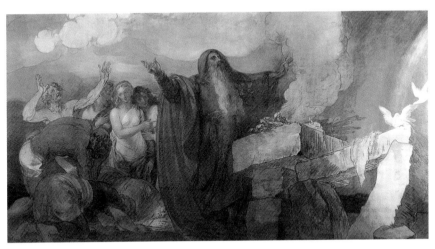

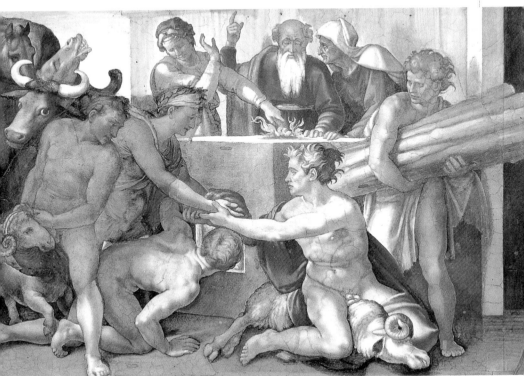

《通天塔（巴別塔）》

——創世紀・11

諾亞生下塞姆、漢姆、雅弗，三人又生下很多小孩，子孫繁多，他們定居在底格里斯與幼發拉底河流所經過的美索不達米亞地方。

那兒是一塊肥沃平原，大家耕種牧畜，自力更生，營造家園。最先每個人每個家，以蘆草圍居，後來經不起風吹雨打，改用石頭，再改成磚頭。

大家都懂得燒磚技術，又會蓋屋砌牆，應該構築一座很大很大、很寬很寬、很高很高的所謂「通天塔」吧！也有人稱它為「巴別塔」(Babel)。

他們共同決定用磚頭來建造，可以容納很多家的人，如此大家聚住在一起，沒有人可以趕走他們。

「巴別塔」成變亂之始

他們開始燒磚、砌牆、蓋塔，一層一層直到高聳雲霄，幾乎頂到天。

上帝看到這種情形，發現不對勁，人們建造如此大的塔，那麼多人住在一起，那其他地方沒有人住，而且全部的人擠在一塊，不是很好辦法。

而剛剛繁榮起來的人類，就有如此高明的本領，將來高塔若直通他的寶座，那還得了。於是他決定施神術制止，上帝想出一個辦法：「我要攪亂他們語言，改變他們說的話，如此，沒有人可以彼此溝通了解」。

很快地大家發現語言不通，溝通很辛苦，工程也停頓，大家離開「通天塔」，分散各地。從那個時候起，世界各地都有人，也有不同語言。原來大家都稱這座城為「巴別塔」，也就是「變亂」之意。

巴別塔　布留哥爾作
1563年　油彩‧畫布　114×155cm
維也納‧美術史美術館藏

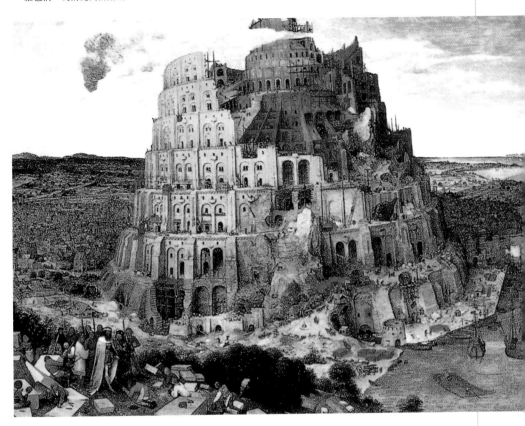

布留哥爾「巴別塔」

　　有關「通天塔」的描繪，最傳神的
應該是德國文藝復興時代布留哥爾畫
的，現藏維也納美術史美術館的「巴
別塔」，他為了表現通天高度的巴別
塔，他以宏大的構圖來處理這個富有
幻想意味的場面。

　　他不僅精心描繪了眾多人物，還在
塔頂處用雲彩攔腰截去一個頂部，並
且在雲層上面畫了一個隱約可見的塔
頂，以表示建構這座塔，也是頂可怕

的事。

　　塔身坐落在海邊，右角臨海灘外還
有停靠的船隻，遠處有密集的房屋，
也展現一片豪闊暢心的平原風景。在
塔身正前方，有一處塌方，引來督查
前來探看原因，其中一位總監向督查
下跪，好像局面無法收拾。

　　布留哥爾這幅精緻細密畫，他在每
層塔上畫著密密細小的建築工人，也
顯現人類創造性力量。

《亞伯蘭護妻》

「巴別塔」倒塌後，經過風吹雨打，終於埋入砂中，直到今天底格里斯河畔，還有這座塔的遺跡，深埋地下。

塞姆的子孫亞伯蘭(Abraham)，也就是後來的「亞伯拉罕」，為了尋找新天地，帶領家族和羊群準備大遷移，那也不是普通搬家，而是一個部族的大遷徙，他的侄子羅德也跟他同行。

長途跋涉，長期煎熬，仍不知前程如何？但虔誠的亞伯蘭仍相信上帝的話，耶和華對他說：「朝我指示的方向前進」。

到了迦南插劍立地

他們到了迦南地區看見插劍村落，上帝對亞伯蘭說：「我要把這塊土地賜給你與子孫」。

亞伯蘭在迦南停下來，馬上設壇，禱告感謝上帝。

後來，迦南地方發生大災荒，亞伯蘭不得已，才舉家逃離準備落戶的迦南，準備遷移到埃及，暫避災荒。

快要到埃及時，亞伯蘭心中忐忑不安，他對妻子撒萊(Sarah)說：「你容貌出眾，埃及人見到你，必生邪念，如果他們知道我是你丈夫，為了要佔有你，不把我殺死才怪。還不如我們兄妹相稱，或許他們會厚待我，我還可隨時保護你」。

亞伯蘭與撒萊以兄妹身分入宮

果然，他們進入埃及後，埃及人都被撒萊的容貌傾倒，那些法老的大臣們，都在法老面前盛讚此女之美，法老也頗為心動，大臣們趕緊將撒萊送進宮中，亞伯蘭不願意，無奈形勢比人強，他們遂以兄妹身分同入宮中，撒萊深受法老寵愛，亞伯蘭也從法老那兒獲得很多牛羊駱駝，賜物豐富。

上帝耶和華很生氣，法老把亞伯蘭妻子撒萊帶進宮中納妾，遂降災給法老全家，他們得了莫名其妙的病，群醫無策，後來經人指點，法老明白緣由後，便把亞伯蘭召來，並對他說：「你為什麼騙我說，撒萊是你妹妹，讓我娶她，既然她是你妻子，趕緊把她帶走」。

法老要大臣們，安排亞伯蘭、撒萊及牛羊離開埃及。

林布蘭特「猶太新娘」？

亞伯蘭離開埃及，重回迦南。

林布蘭特畫的「猶太新娘」，其實畫的是亞伯蘭把撒萊妻子當妹妹，更化妝成懷孕妹妹，如此才可以同時進宮，但在沒有人看見時，倆人還是會

猶太新娘（亞伯蘭與撒萊）　林布蘭特作
1660年　油彩・畫布　121×166cm
阿姆斯特丹・國立美術館藏

偷偷擁抱、親密愛撫、相互鼓勵。

　但很多畫冊記載，這幅「猶太新娘」是畫猶太詩人唐密格・德・巴遼斯，他跟妻子畢加雅・德・彼娜，雖是夫婦，卻以兄妹姿態同時出現，因為如果夫婦同行，有辱聖靈。

　此畫最早版本標題是「亞伯蘭與撒萊」。也有一說是畫林布蘭特自己和新婚妻子。

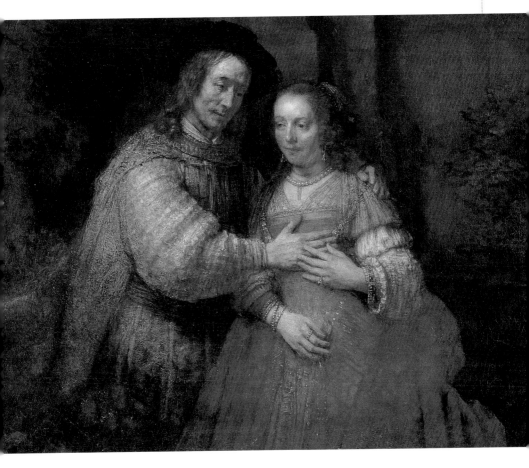

亞伯拉罕與天使　提埃波羅作
1732年　油彩・畫布　140×120cm
威尼斯・斯庫奧拉・聖馬可公會藏
亞伯拉罕與天使　提埃波羅作
1769年　油彩・畫布　197×151cm
馬德里・普拉多美術館藏

《亞伯蘭與羅德》

——創世紀・12

亞伯蘭是以色列的族長，他跟妻子撒萊定居在哈蘭，他唯一遺憾是沒有小孩，無後是很難過的事。

有一天，上帝耶和華對亞伯蘭說：「你就離開這兒吧！帶著妻子、親人、財物，移到迦南去。到了那兒，我會賜福給你，你聲名會大噪，族人也會成偉大民族」。

為爭牧羊叔侄傷神分手

亞伯蘭便帶著妻子撒萊，僕人和財物、驢子、駱駝、牛羊……更好心地把姪子羅德也帶走。

在一塊看來還可以的地方想定居下來，亞伯蘭的牧羊人跟羅德(Lot)的牧羊人，為爭奪一塊地可給羊群吃草，居然時常發生爭吵。亞伯蘭為了不要跟姪兒羅德發生爭端，就對羅德說：「我們不要爭，這是一塊很大的地，你往東邊走，我往西邊去，你在東我在西，各自發展」。

亞伯蘭往西邊到迦南地（現在巴勒斯坦），羅德往東邊，看到所多瑪城（現在約旦河流域），有花園樹木還蒼翠，但居民看來卻怪怪的。

亞伯蘭來到迦南新生地，先搭祭場準備祭獻，上帝耶和華對亞伯蘭說：「從你站立地方，往四週看去，全是你的土地，子子孫孫永遠擁有」。

有土地卻沒有後裔煩惱

亞伯蘭聽後有些遲疑，因為到現在他一個孩子都沒有，他問上帝：「我老了，孩子都沒生，如何有子子孫孫呢？」

上帝告訴他：「你會有兒子，兒子也會有兒子，延綿連續，子子孫孫，多如天上繁星」。

提埃波羅有二幅「亞伯蘭與天使」的作品，主題、情節描繪很具體。

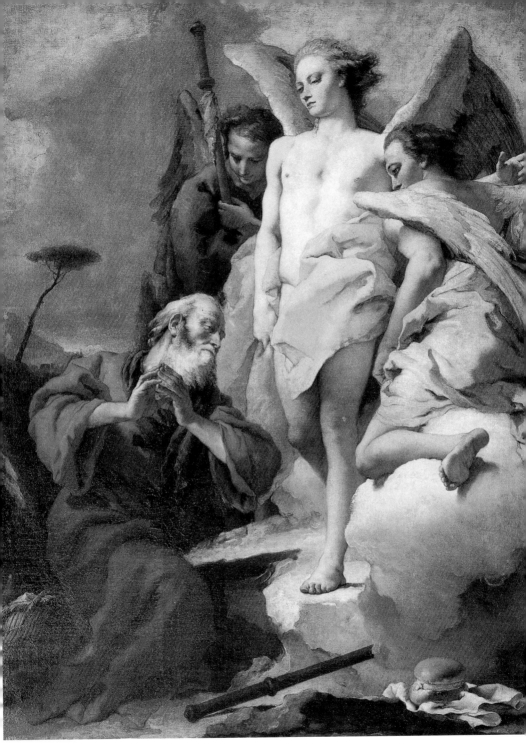

撒萊引薦夏甲給亞伯蘭　史托門爾作
1630年　油彩・畫布

《亞伯蘭、撒萊與夏甲》

——創世紀・16

亞伯蘭的妻子撒萊始終沒有生育，膝下猶虛，夫妻二人常爲此而鬱鬱寡歡，撒萊(Sarah)有個埃及帶來的使女一名叫「夏甲」(Hagar)，她跟隨撒萊到迦南已有十年，從少女也變成花樣年華，她事主母恭順，做事勤快，很得撒萊歡心。

撒萊將使女給亞伯蘭

有一天撒萊對亞伯蘭說：「我沒有懷孕，也許是上帝耶和華的意思，可否你跟我的使女夏甲同房，也許如此會因而得子，最起碼你也有後繼。」

亞伯蘭聽從妻子的建議，接納妻子使女夏甲爲妾。不久，使女夏甲果然懷孕，使女確知自己懷有亞伯蘭骨肉後，一躍自己變成女主人般，反而對主母處處忤逆。

撒萊忍受了很久，就對丈夫亞伯蘭說：「我因怕您年老無繼，把使女夏甲放在您懷裡，現在她已懷孕，卻眼裡沒我，對我態度傲慢又無禮，我們到上帝耶和華那兒評評理」。

「撒萊引薦夏甲給亞伯蘭」

柏林國立繪畫館，有幅瑪泰雅斯・史托門爾(Matthias Stomer 1600-72)的「撒萊引薦夏甲給亞伯蘭」，在油燈照射下，撒萊要她的使女夏甲，並托起她的手，去接觸亞伯蘭。

沃夫「撒萊向亞伯蘭投訴」

凡・德・沃夫 (Adriaen Van Der Werff) 有幅「撒萊向亞伯蘭投訴」，因夏甲懷有亞伯蘭身孕後，對主母處處不聽話，忤逆她旨意，她要亞伯蘭主持公道，並向上帝耶和華請求公斷。

亞伯蘭體貼地用左手按著夏甲的肩上，希望她不要嚇到。這是荷蘭畫派講求光源情趣的巴洛克與洛可可相間年代，撒萊與夏甲之間年齡，已像母女般階段，也難怪亞伯蘭不忍心撒萊受委屈，努力安慰撒萊，不要跟夏甲使女計較。

58

撒萊向亞伯蘭投訴　沃夫作
1699年　油彩‧畫布　76×61cm

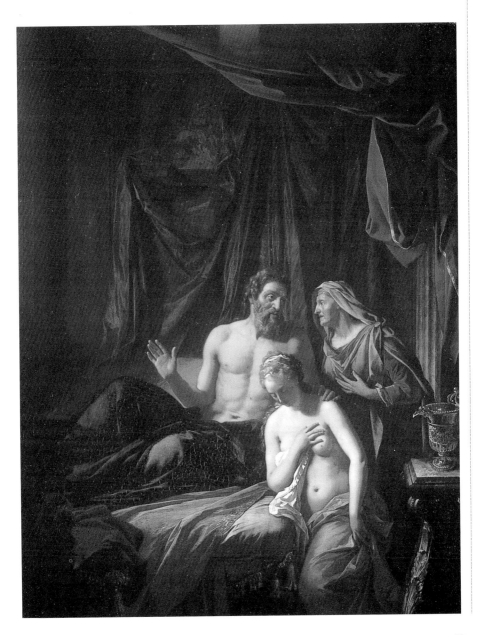

天使與夏甲　提埃波羅作
1732年　油彩·畫布　140×120cm
威尼斯·聖馬可公會藏

《沙漠中夏甲》

——創世紀·16

亞伯蘭安慰妻子說：「不要跟你使女計較，夏甲仍由你指使，你還是主母」。

撒萊聽到亞伯蘭的話比較寬心，知道自己丈夫沒有因為使女懷有他的骨肉偏袒她。

撒萊也真的使出主母權威，不顧使女懷有身孕，仍要她做粗重工作，稍有閃失，也嚴詞教訓，使女受不了主母虐待，逃離出走。

天使在小泉石旁看見夏甲

天使在舒旗路上小泉石旁，看見夏甲，一個人孤苦伶仃在曠野中，不知往那兒走去，就好奇問她：「妳不是撒萊的使女夏甲嗎？妳要到那裡去，從何處到此？」。

「我因受不了主母虐待，從家裡逃出來，現在不知要到那兒去！」夏甲回答說。

「妳應該回到主母那兒，向她認錯，並請求她原諒妳，畢竟撒萊是妳的主母，使女本來就對主母要服從，怎麼可以叛逆呢？」

天使又說：「上帝耶和華知道妳原委，必將使妳有福，妳現已懷孕，第一個兒子即將出生，妳可以給他取名—以實瑪利(Ishmael)」。

亞伯蘭86歲時夏甲順利生下頭胎，是兒子。奉天使之告，真的取名「以實瑪利」。

使女做媽媽後，對主母也極順從，亞伯蘭從此擁有一妻一妾一子，全家和樂融融。

提埃波羅「天使與夏甲」

提埃波羅有二幅畫，使女夏甲與天使的畫：「天使與夏甲」、「沙漠中夏甲」。這兩幅現藏威尼斯聖洛可藝術學院教堂。

「天使與夏甲」，天使飛來告知夏甲，她的兒子以實瑪利，他的脾氣會像野獸一般的壞，他平常熟睡不醒，但醒過來就要攻擊別人，也常招惹別人攻擊他。

提埃波羅「沙漠中夏甲」

「沙漠中夏甲」原為烏第納多爾芬宮的天井圓頂畫，天使飛來告知夏甲，她兒子以後最適合居住在東邊，太陽升起地方，因他脾氣不好，不宜面對太陽，最好背對太陽，可減少衝動。

提埃波羅的畫，最大優點是形式與色彩的無限活力，這種活力與幻覺常結合一起。他色彩明快，以赭石與深棕色相互調配，背上美麗天空的藍，

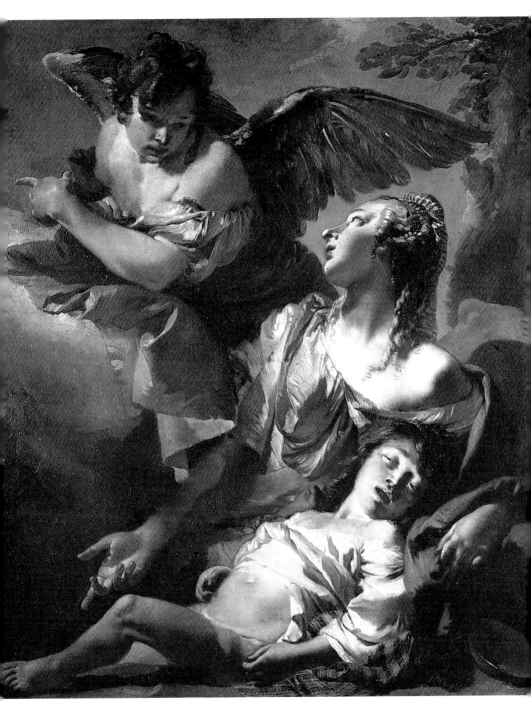

沙漠中夏甲　提埃波羅作
1726～29年　濕壁畫
烏第納多爾芬宮天井圓頂畫

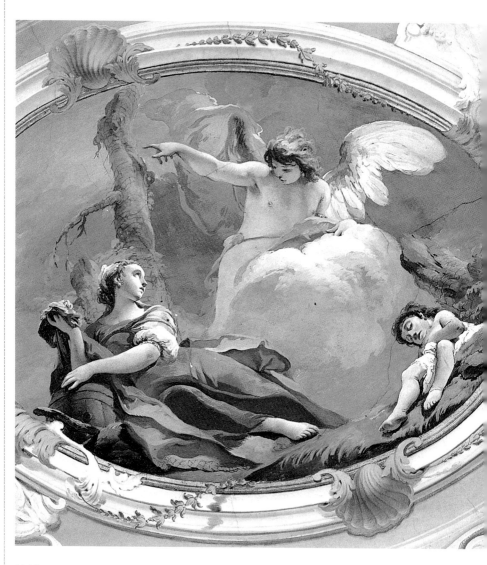

格外突顯。

　此外也有像「沙漠中夏甲母子」，

夏甲母子在沙漠中無助地相擁哭泣。
淒美悲情，描繪細膩，景緻柔美。

沙漠中夏甲母子

《羅德一家被救》

上帝準備要毀掉所多瑪城和蛾摩拉城，因為這兩個城的人，常犯下可怕而無法饒恕的罪行。

亞伯拉罕聽到這兩個城會被毀，心生不忍，就對上帝說：「您不妨找找看，如果有十個好人，就寬恕憐憫他們吧！保全這兩個城」。

無可救藥的兩個城

上帝說：「好吧！我派天使去找找看，如能找到十個好人，我就不毀滅這兩座城」。

上帝派兩位天使，來到所多瑪，剛好踫到亞伯拉罕姪子羅德，羅德看天色已晚，就請這兩位天使到家裡，並準備食物晚餐招待客人。

外面來了一群人，吵吵鬧鬧聚在羅德家門口，他們大聲叫嚷，要羅德把兩位客人交給他們，羅德聽到這些暴民是來胡鬧，出來對他們說：「兩位來客是我請到家裡來，請你們讓我善盡心意招呼來客」。

他們不聽羅德解釋，拿木棍的想衝進去捉人，羅德很不高興的說：「我寧可把處女身女兒交給你們，也不願意讓我怠慢客人」。

群眾還是大喊大叫，突然羅德肩膀好像有人拍了他一下，就把他拉進門裡，門也關上。

在上帝毀城前趕緊離開

天使對羅德說：「你趕緊帶著親戚家人，離開所多瑪城」。

羅德有點捨不得已在此建設完成的家園，天快亮了，他還沒有行動。

天使催促著說道：「趕緊帶著妻子和兩個女兒離開這兒，這個城已深深陷入罪惡深淵，這裡的人太邪惡，上帝耶和華派我們來把好人救出，壞人全都要毀滅掉。」

羅德仍依依不捨，二位天使拉著他們衝出城牆，指著瑣珥城方向說：「你們就往那個山走，無論如何都不能回頭，記住！不能回頭」。

羅德帶著家人，在黎明前很辛苦的到達瑣珥城。天使看著羅德和兩個女兒逃到瑣珥城。

妻子回頭已成鹽柱

上帝耶和華讓雨水帶著可燃燒的硫磺，像火雨般，把所多瑪和蛾摩拉城燃燒殆盡。羅德的妻子走在後面，感到背部灼熱難過，又聽到猛火燃燒聲音，而好奇回過頭去看，說時遲那時快，馬上就變成鹽柱。

瑣珥城附近，現在的死海，也就是

羅德一家被救　魯本斯作
1624年　油彩・畫布

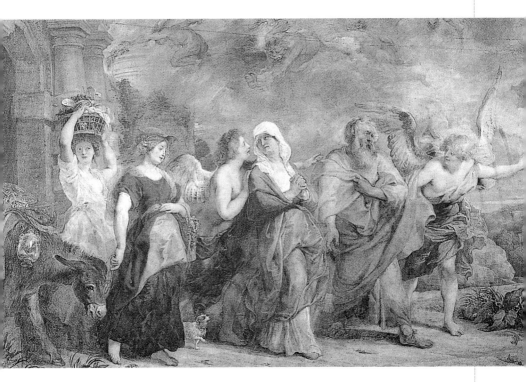

羅德妻子回首成鹽柱地方，鹽簇集成柱，鹽分太多，任何生物無法存活。羅德妻子沒聽天使叮囑，變成又硬又鹹的鹽柱，好可怕。

　　天亮了，羅德跟兩位女兒，在瑣珥城俯視所多瑪和蛾摩拉城，祇見一片火海，濃煙遮天，兩座大城全毀，包括那兒的邪惡的人。

　　上帝再次以天災懲罰邪惡的人類，對善良誠敬的人則派天使加以援救。

魯本斯「羅德一家被救」

　　魯本斯(Paul Rubens 1577-1640)有幅「羅德一家被救」，就是畫天使催促著羅德，趕緊帶著妻子、兩個女兒，要他們在天亮前離開居住的所多瑪地方，最少也要趕到山上的瑣珥城。

　　羅德穿著白衣女兒頭上頂著籃子，裝著家中重要的細軟，穿紅衣女兒牽著驢，驢身上也裝著東西。快到瑣珥城時，羅德妻子沒聽天使吩咐，回頭觀望，很遺憾成了鹽柱。

《羅德和女兒》

——創世紀・19

羅德帶著兩個女兒住在瑣珥，畢竟瑣珥離所多瑪和蛾摩拉城蠻近，仍可聞到硫磺燒焦的味道，煙氣也彌漫著瑣珥城，還可以看到未燒盡的餘火，心中的恐懼久久不能平復。

上帝耶和華同情羅德妻子剛死，兩個女兒還會掛念母親，同意他們搬到瑣珥山頂上的山洞裡。

父女三人同住一洞，周圍的山野全是長滿刺的長藤，這兒通常也很少有人到來。

不照世上常規行事

兩個女兒望著父親蒼老的面容，心中很憂苦，大女兒對小女兒說：「我們的父親老了，又無子嗣，母親又死了，這山洞不會有什麼人來，我們不可能按世上常理行事，為使父親留下子嗣，我們晚上請父親喝酒，待他酒醉，我先進去和父親同寢」。

第二天，大女兒對小女兒說：「我昨夜與父親同寢，今夜再讓他喝酒，然後你進去跟他同寢」。

她們這樣做，就是希望能留下父親的後嗣。

她們父親每次喝了酒，爛醉如泥，他什麼時候入寢，幾時起來，睡著了做了什麼事，做父親的都不知道。

羅德的兩個女兒都從父親懷了孕，大女兒生了兒子，取名叫摩押，就是現今摩押人的始祖。小女兒也生了兒子，取名叫便・亞米，就是現今亞米人的始祖。摩押人與亞米人都是侏儒矮人，可能是近親混血結果。

維特華「羅德父女」

聖彼得堡・艾米塔吉美術館，有幅維特華(Anthonisz Wtewafl 1566-1638)所作「羅德父女」，畫二個女兒裸身，讓父親喝酒解悶，她們雖然目的是想要讓父親有後嗣，但這對禮教觀念很重的人來說簡直不可思議。

在這幅畫上，羅德醉酒還以較端莊姿態出現，女兒在畫面上尚未失態。

德・特洛伊「羅德父女」

法蘭西斯・德・特洛伊(Francois de Troy 1679-1752)的「羅德父女」，就比較狂放，他們好像沒有父女間藩籬，狂飲豪食，盡興玩樂般畫面。

布留吉爾「羅德父女在瑣珥」

楊・布留吉爾（父)(1568-1625)的「羅德父女在瑣珥」，　雖然是畫羅德逃到瑣珥山頂上的夜晚，所多瑪和蛾摩拉兩城大火還在燃燒，天火閃光隱

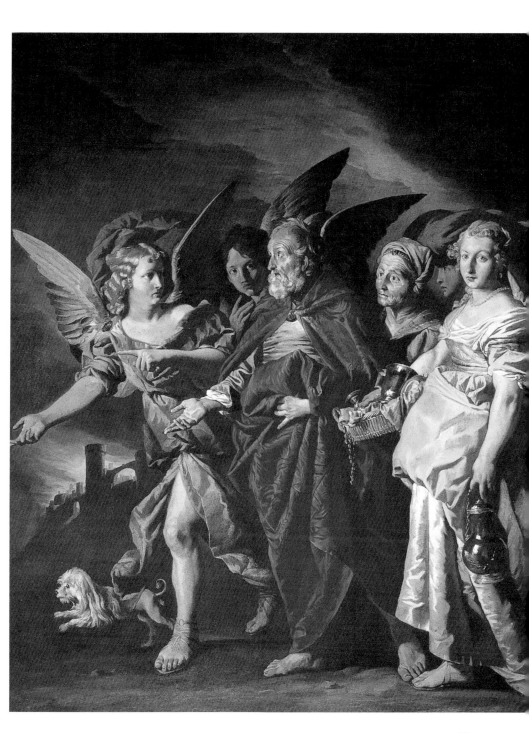

羅德父女　德·特洛伊作
1752年　油彩·畫布　234×178cm
聖彼得堡·艾米塔吉美術館藏

羅德父女　維特華作
油彩·銅版畫　15×20cm
聖彼得堡·艾米塔吉美術館藏

約裡，看到山間有山羊在行走，山下即是死海，也是羅德妻子回頭看，結成鹽柱地方。

羅德與女兒在大樹下，飲酒互抱。這是怪異畫面，如果不寫「羅德父女在瑣珥」標題，人家還會以為那男的是牧羊神潘恩呢？

羅德父女在瑣珥 楊·布留吉爾（父）作
1620年　油彩·畫布

羅德與二女　雷尼作
1622年　油彩・畫布
倫敦・國家畫廊藏
羅德和他女兒們　利比作
1645年　油彩・畫布　148×185cm
佛羅倫斯・烏菲茲美術館藏

《不像逃難場面》

——創世紀・19

名畫中有關「羅德與二女」的舊約聖經故事，歸納後有三種表現形式：

(1)故事人物傳統、保守形式。

(2)故事人物有點浪漫，但還規矩。

(3)故事人物放浪形骸，不可思議。

比較保守式「羅德與二女」

二幅屬於傳統、保守形式，如倫敦國家畫廊藏，雷尼(Guido Reni 1575-1642)作「羅德與二女」，描繪羅德偕二女避難，像有戲劇性一幕。這幅畫跟佛羅倫斯・烏菲茲美術館藏，利比(Lorenzo Lippi 1606-65)作「羅德和他女兒們」，前者還在路途上，後者則在山洞裡，飲酒自娛(P71)。

二幅浪漫「羅德跟他女兒們」

另外，林布蘭特的弟子連尼・魯斯(1610-90)畫「羅德跟他女兒們」，畫中的羅德已有點失態。葛魯齊諾(1591-1666)圖中二女頻頻向父親勸酒，中間遠處二城已在祝融焚毀中。這四幅衣著還保守，形象還規矩。

簡提列斯基「羅德和他女兒」

柏林・國立繪畫館藏，簡提列斯基(Orazio Gentileschi 1563-1639)「羅德和他女兒」，父親已被女兒灌醉，倒在女兒腿上，二位女兒則在亂倫間沉淪，毫無避難危機氣氛，她們觀望遠處罪惡之城，遭到天火的襲擊，像觀煙火般輕鬆自在。

聖經中此段子女們不願父親絕子絕孫，自動設法灌醉父親，深刻反映出近親亂倫的罪孽沉重。

馬賽斯「羅德和他女兒」

楊・馬賽斯(Jan Massys)「羅德和他女兒」畫面呈現更不是避難途中，而是在營火旁尋歡作樂，這種荒唐怪誕作為，筆者百思不解，讀者現在知道名畫真實故事後，想必也會覺得不可思議。

不像逃難場面的亂倫故事

雖然羅德兩個女兒也是基於「不孝有三，無後為大」的傳統觀念，想替父親傳宗接代，不願因倉促逃難，避居鄉野而斷了子嗣。但這種令人覺得不可思議的亂倫故事，卻也是吸引畫家著墨的衝擊點。

因此，畫面上常看不出是在逃難場面，而著重在兩個年輕女兒如何灌醉父親羅德，色誘父親的畫面。有的頻頻勸酒，有的脫衣色誘父親。有的含蓄點到為止，有的大膽裸露。

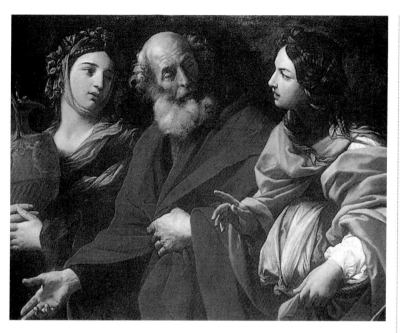

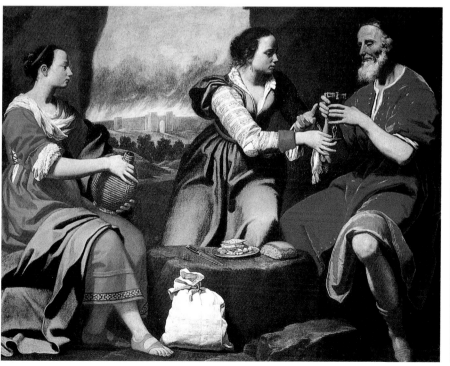

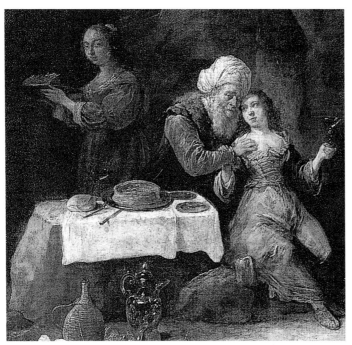

羅德跟他女兒們
德尼・魯斯作
1678年　油彩・畫布
羅德跟他女兒們
葛魯齊諾作
1635年　油彩・畫布

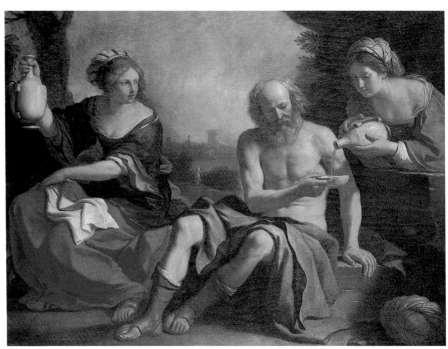

羅德和他女兒　馬賽斯作
1565年　油彩・畫布　92×154cm

羅德和他女兒　簡提列斯基作
1622〜23年
油彩・畫布
柏林・
國立繪畫館藏

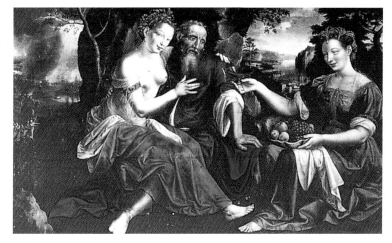

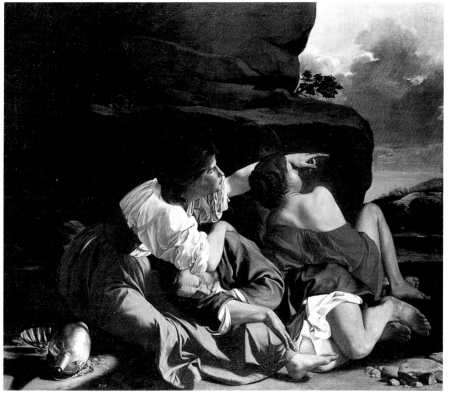

《不可思議故事》

——創世紀・19

很多人在美術館看到過「羅德和女兒」，如果看到二位女兒著衣的不會覺得奇怪。但若看見二位女兒中有一位裸體或半裸就有點奇怪；如果看見二位全裸女兒，配上有落腮鬍子，又年紀一大把的羅德，一定覺得奇怪；但！如果看見年紀這麼大配上二位放浪形骸的女兒，就更不可思議。

烏耶「羅德與其女兒」

筆者第一次在巴黎羅浮宮美術館看見烏耶的「羅德與其女兒」，原以為畫題弄錯了，在看到這幅畫前，對舊約聖經這段故事完全沒有接觸。後來在羅浮宮出版月刊裡，也看到這幅畫和標題，從畫面人物動作，如果那位蓄有白鬍子的老男人，是希臘神話中牧羊神潘恩，一點都不覺奇怪。

但在「舊約・聖經」這段羅德跟他二位女兒故事，很多都沒有提及，但比較詳細原版本聖經就有這段記載。

克拉那赫「羅德被女兒誘惑」

德國文藝復興繪畫，屬於北方畫派克拉那赫畫，現藏維也納美術史美術館的「羅德被女兒誘惑」，一位女兒裸身在山洞旁，她父親兩隻手親切扶著不知是大女兒還是二女兒，右下角

酒壺擺放著，遠處另外一位女兒在那兒好奇地往山洞邊看過來 。

克拉那赫的裸體畫，總給人不健康感覺，「羅德被女兒誘惑」題材，正合乎他意思。

費里尼「二女兒灌醉父親」

馬德里・普拉多美術館藏，費里尼(1600-48)以洗練又溫柔色調與線條，用裸婦半身像，畫神話寓言般人物的感覺，畫這舊約聖經故事中最綺麗的一段。二位女兒赤裸上身，手持酒壺灌醉父親，這種不可思議行徑，很多教徒不能接受，即使非教徒也認為不可思議。

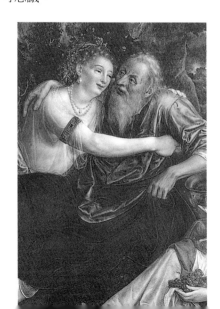

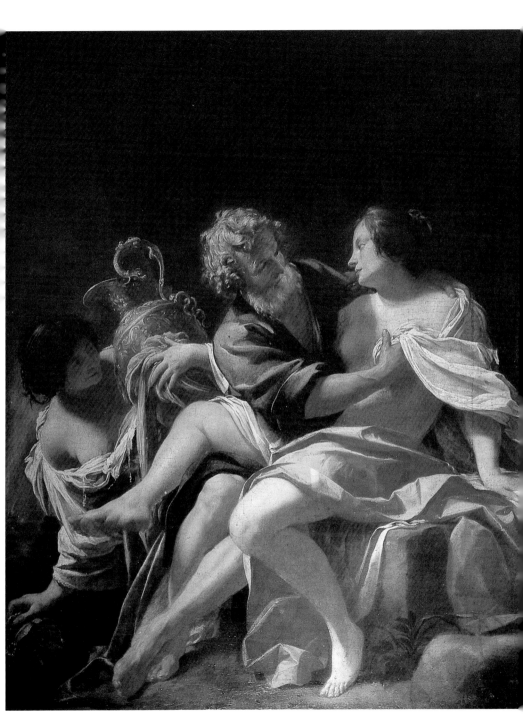

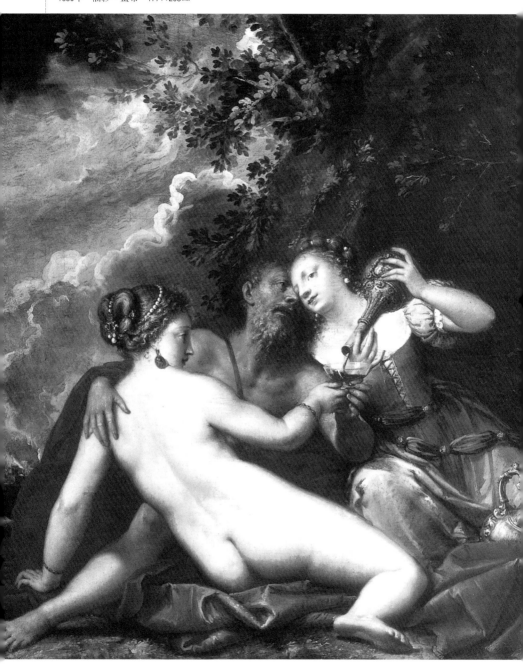

羅德被女兒誘惑　克拉那赫作
1537年　油彩·畫板　107×189cm
維也納·美術史美術館藏

二女兒灌醉父親　費里尼作
1634年　油彩·畫布　123×120cm
馬德里·普拉多美術館藏

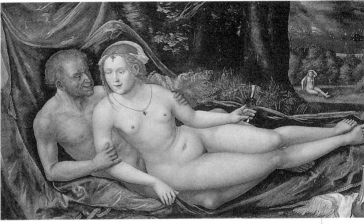

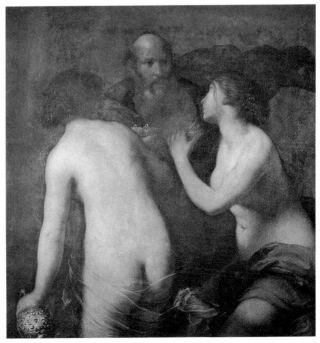

割禮 巴洛奇作
1590年　油彩・畫布　356×251cm
巴黎・羅浮宮美術館藏

《割禮──立約記號》

──創世紀・17

亞伯蘭99歲的時候，上帝耶和華向他顯靈，說道：「我是全能的上帝，你要服從我，做一個誠實正直的人，我要與你立約，使你有許多子孫，後代興盛」。

亞伯蘭虔敬地俯伏在地上，上帝又對他說：「我還要與你立約，你要做許多民族的祖宗，從現在開始，你的名字不叫亞伯蘭，要叫亞伯拉罕，你是民族之父，你有很多子子孫孫，可以安邦，可以立國，他們當中會出一些傑出君王」。

「現在你站立的迦南地，即是你子孫永遠土地，我也要作你和你子子孫孫的上帝。」

男孩必須接受割禮

上帝對亞伯拉罕說：「你也必須堅守我的約，你們當中的男孩必須接受割禮。從現在開始，所有男嬰，包括你們在家裡生的，在外生的，甚至向外國買回來奴隸，出生第八天，必須接受割禮，留在肉體上的這一個記號表示我與你們立了永遠約的印證，不接受割禮的男子必須從我的子民中除名，因為沒有施行立約諾言。」

上帝並將亞伯拉罕妻子撒拉，生下一個兒子，取名以撒。亞伯拉罕跟妻子撒拉女僕夏甲生的名叫以實瑪利。

以撒出生第八天，亞伯拉罕遵照上帝的旨意，給他兒子施行割禮（割去包皮）。

亞伯拉罕受割禮的時候是99歲，以實瑪利是13歲。

亞伯拉罕的兩個兒子以撒和以實瑪利，在上帝祝福下，代代相傳，子孫繁多。

巴洛奇「割禮」

巴黎・羅浮宮美術館，有幅巴洛奇(F. Barocci 1535-1612)作「割禮」，即是亞伯拉罕讓在他近百歲才生的兒子以撒，行割禮儀式。亞伯拉罕身旁拿火把的是以實瑪利。習俗延至今，猶太人生的兒子，第八天必把包皮割去，以行當時他們的祖宗，跟上帝立的約。

「割禮」完成後，還要帶著羊，到神廟做牲禮之拜。

巴洛奇的作品，異於當時義大利畫風，他運用燦爛的橙色，硫磺般的黃色，中性的粉藍，底色以墨青帶藍，藉由變化多端的光線及生動的筆觸，他打破16世紀義大利單一色系手法，當時給人怪異與唐突的感覺，可是現在看來不但印象深刻，主題強烈，獨

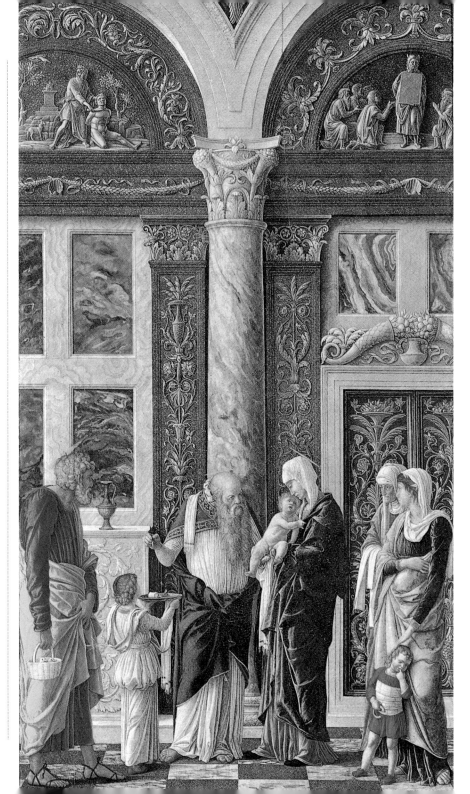

割禮　曼特納作
1462～64年　油彩‧畫板　86×42.5cm
佛羅倫斯‧烏菲茲美術館藏

割禮之儀　安琪利科作
1451～53年　油彩‧畫板

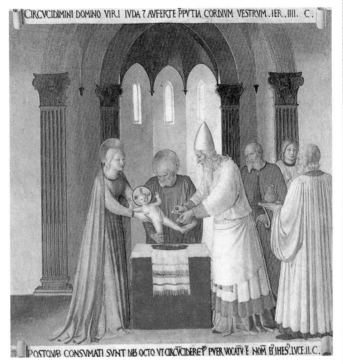

樹一格，他不重形象，卻以色彩的變化，表現人物具體形象。

曼特納「割禮」

　　佛羅倫斯烏菲茲美術館，有幅安德烈‧曼特納「割禮」，這本來是教堂祭壇畫，描繪接受割禮幼童，在母親抱著與家人陪伴下，到聖殿請主教主持行禮，舉行割禮儀式。

　　曼特納作品寫實、逼真，不但人物動作表情，背景牆壁裝飾、浮雕、圖案都很逼真。

安琪利科「割禮之儀」

　　而文藝復興早期代表畫家安琪利科 (Fra Angelico 1400-55)的「割禮之儀」，畫中人中規中矩，簡單隆重。

　　在拱形長柱迴廊的教堂裡，接受割禮的應該是聖嬰小耶穌，聖母瑪利亞抱著他，他父親接住他的腳，而教皇則伸出手欲進行割禮。畫中人物穿著簡樸，色彩鮮明而不華麗，人物有遠近的立體感，建築也有景深。但不像曼特納畫中景那般富麗堂皇，人物造形較拘謹含蓄，不像巴洛奇畫中那般鮮活熱絡。

《爲多國之父改名亞伯拉罕》——創世紀·12

亞伯蘭九十九歲時，上帝耶和華向他顯靈，對他說：「你差一歲上百，我們立約，我要你做『多國之父』，帶領群邦，走入繁榮，從此刻開始，你的名字不叫亞伯蘭，改叫『亞伯拉罕』，我既已立你爲『多國之父』，必使你後裔極其繁茂，且國度從你而立，君王從你而出」。

亞伯拉罕跪拜並遵從上帝耶和華安排，耶和華又對他說：「你和你後裔必世世代代遵守這立約，所有男生，無論在家生的，或者在外生的，或以銀子買來，生下來第八天，必須接受割禮，如果沒有接受割禮，則必須刪除，不能背叛我的約」。

撒拉成為「萬國之母」

上帝又對亞伯拉罕說：「你的妻子撒萊要改名爲撒拉，我必賜福給她，立她爲『萬國之母』，也要使你從她那兒獲得一子」。

亞伯拉罕想，我已快百歲，撒拉已經九十歲，她還能生嗎？但願以實瑪利活在你面前。

上帝又說：「明年撒拉必給你生一個兒子，你要給他取名『以撒』，我也要跟他立約，他是永遠後裔。至於以實瑪利，我也將賜福給他」。

上帝跟亞伯拉罕說完就走，亞伯拉罕趕緊把兒子以實瑪利叫來，讓他和家裡所有的人，無論是在家裡生的，是用錢向外人買的，一起接受割禮。

提埃波羅「撒拉和天使」

提埃波羅有幅畫「撒拉和天使」，這幅爲烏第納多爾芬總主教宮壁畫，那是天使受耶和華吩咐，前來告訴撒拉她已懷孕，撒拉露出驚喜，但半信半疑，因爲她自己知道年已九十歲，老蚌還可生珠，如果確定可以，那是人生多麼歡喜的一件事。

「亞伯拉罕與天使」

提埃波羅還畫了一幅「亞伯拉罕與天使」，當天使告知亞伯拉罕，他老婆撒拉已懷孕在身，他感激萬分，跪地膜拜，感謝上帝耶和華的恩典。提埃波羅以透明感著色法，將人物戲劇化，故事主題明確，色彩亮麗討好。

謙虛誠敬的亞伯蘭始終信服上帝，誠摯地接受上帝耶和華的引領行事。而上帝回報給他的，是讓他成爲多國之父，不但要他和撒萊改名爲亞伯拉罕與撒拉，並讓他們得償宿願，老年得子，並依上帝所囑取名「以撒」。

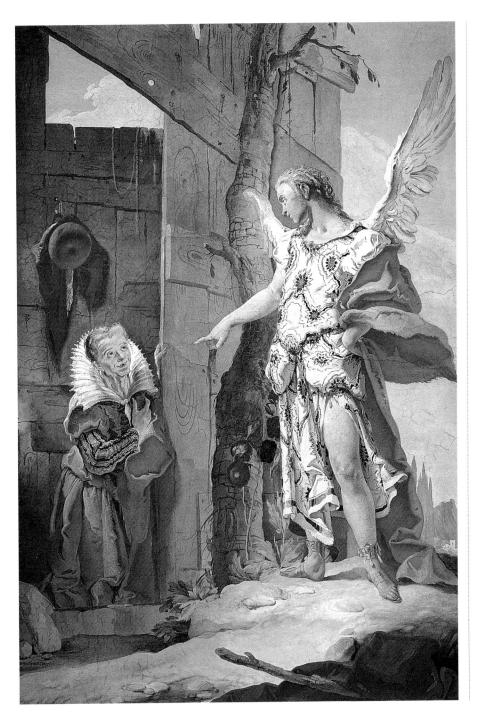

《亞伯拉罕弒子》

——創世紀・22

亞伯拉罕的純正品德，正是上帝所欣賞，但對好人也要適當鼓勵。

上帝對亞伯拉罕說：「你看天上的星星，以後你的族譜，將像繁星般眾多」。

不久，妻子撒拉真的懷孕，並生下一個兒子，取名「以撒」，其實「以撒」即是「喜悅」與「喜笑」之意，表示「以撒」真能為全家帶來喜悅與快樂歡笑。

用最愛的奉獻上帝

可是，有一天上帝對亞伯拉罕說：「你那麼疼愛兒子『以撒』，他又長得如此可愛，你就把他帶到摩利山上，把他烤了奉獻給我」。

亞伯拉罕聽到這個旨令，害怕的發抖，但他那敢冒犯上帝之旨意。三天後他帶著柴火，騎著驢，往摩利山上走，以沉重的步履，是要對上帝守信諾的痛苦犧牲。

在摩利山上，在石造祭壇上，亞伯拉罕出其不意抱起兒子，將他放在石頭上，舉起殺羊的刀，用發抖的手，準備將「以撒」喉嚨割斷，忽然上帝的聲音傳來。

「亞伯拉罕，夠了，你為了我，可以把疼愛的兒子奉獻給我，你如此相信我，趕緊把以撒扶起」。

上帝旁邊天使也說：「因為你敬愛上帝，所以如此做。你將被賜福，你的兒子和後代都將被賜福，子子孫孫將像天上的星星一樣繁多無法數」。

當他把嚇得渾身發抖的「以撒」扶起來時，旁邊有一隻黑羊，亞伯拉罕就舉起刀把羊宰了，奉獻在祭壇上，以代替「以撒」向上帝祭獻。

林布蘭特「以撒的犧牲」

這段「以撒的犧牲」的情節，畫家描繪此題材的很多，但以林布蘭特最感人，作為仁慈父親的亞伯拉罕，帶兒子以撒和獻燔祭的柴（帶油木柴易燃又耐久）往山上去，在他舉刀欲宰以撒的時候，天使出現，奪下亞伯拉罕的刀子，告訴他上帝已為亞伯拉罕準備好一頭山羊代以撒為祭品。

亞伯拉罕為忠於上帝，可以殺子奉獻，而兒子「以撒」的心理衝擊，這實在不是文字或畫筆所易描畫。

林布蘭特在畫中以「光」來表現三位重要人物情節，格外引人入勝。

卡拉瓦喬「亞伯拉罕弒子」

佛羅倫斯烏菲茲美術館有二幅「亞伯拉罕弒子」名畫，分別為卡拉瓦喬

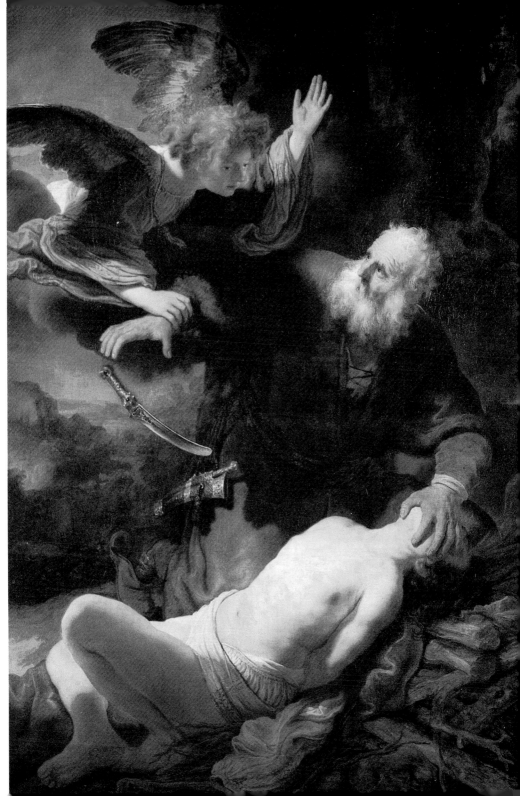

亞伯拉罕弒子　卡拉瓦喬作
1603〜04年　油彩・畫布
佛羅倫斯・烏菲茲美術館藏

亞伯拉罕犧牲　安德雷亞作
1525〜30年　油彩・畫布　98×69cm
馬德里・普拉多美術館藏

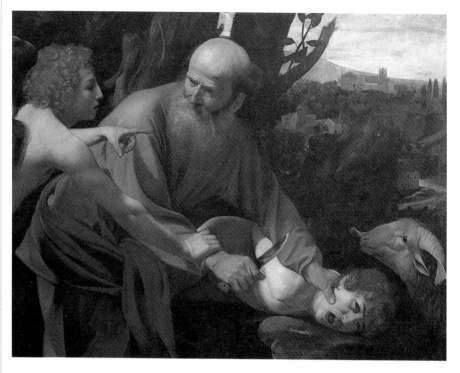

和利斯所作。

　　卡拉瓦喬(Caravaggio 1573-1610)「亞伯拉罕弒子」，他已把兒子以撒按在石頭上，取出利刀準備一刀割下去，這是幅震顫心肺的畫作，每個人看了都會想，怎麼下得了手？

　　還好天使飛來，告知亞伯拉罕，耶和華只是要試試亞伯拉罕對雙方之約忠誠度，其實燔祭不一定要用人頭，羊頭也可以代替。上帝知道亞伯拉罕年紀到百才得子，心愛兒子以撒。

　　利斯(Johann Liss)是浪漫主義畫家，以動盪、排山倒海之勢，畫亞伯拉罕

準備弒子祭天父的千鈞一髮時刻，天使趕來解救。

安德雷亞「亞伯拉罕犧牲」

　　馬德里的普拉多美術館有幅安德雷亞・德・沙托(Andrea del Sarto 1486-1530)畫的「亞伯拉罕犧牲」，他把以撒描繪成可愛又俊美男孩，他全裸而在死亡前的恐懼中顫抖，這雖然有自然寫實背景，但誇張的亞伯拉罕準備弒獻前剎那，天使從天際飛來，命令亞伯拉罕住手的那一刻，寫實中又富戲劇性誇張，很逼人心肺。

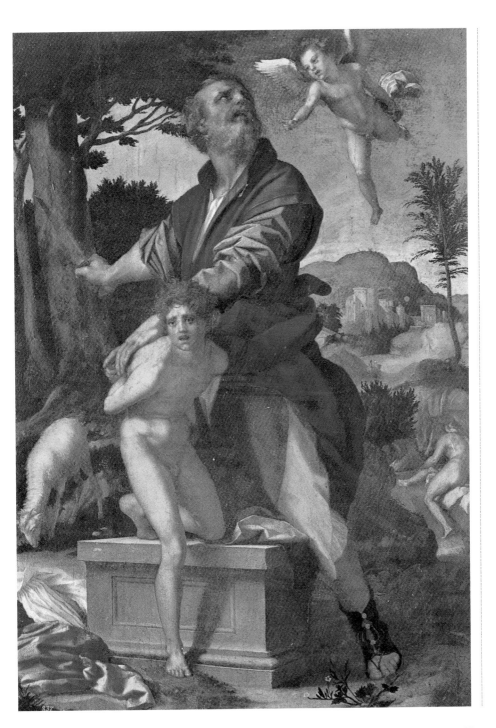

《犧牲以撒？》

有關「亞伯拉罕弒子」聖經故事，很多畫家喜歡選擇此題材表現。

那是否畫家都喜歡畫親手殺死自己兒子的父親，心中的矛盾和掙扎？對於亞伯拉罕的表現，畫家們的表現手法多種多樣，這也是信仰與自私孰重孰輕選擇。

「喜悅」變成「惡夢」

亞伯拉罕和妻子撒拉，從上帝那裡得到了夢寐以求的孩子，已取名「以撒」，「以撒」本來是「喜悅」之意，現在「喜悅」變成「惡夢」，這是多麼難選擇？

當一家人生活得祥和歡樂，忽然，有一天，上帝要亞伯拉罕到山上去，燒了自己唯一兒子，又是老了才得到兒子，作為犧牲品供奉給上帝。

亞伯拉罕心裡是如何想的呢？不管如何，他還是帶以撒上山了，正當他在祭壇上把刀伸向自己兒子喉嚨時，天使出現了，很多畫家掌握此千鈞一髮時刻，也是最關鍵剎那。

提埃波羅「弒子祭獻」

提埃波羅在烏第納‧多爾芬宮，有幅「弒子祭獻」，亞伯拉罕已將兒子放在木柴上，正舉起利刀，準備弒子

後，點火燃子祭獻，上帝如從雲端露出光芒，投射在千鈞一髮時刻，天使適時出現，他轉告亞伯拉罕說：「夠了，停手，上帝已確定你的忠誠」。

提埃波羅的壁畫，類似壓克力水彩濕壁畫，色彩亮麗潔淨，不像油畫那樣濃郁渾厚。他也配合天井壁畫，人欣賞時必須從下仰望，所以他表現角度也配合近大遠小透視，讓人感覺時空距離更貼切。

曼帖那「亞伯拉罕的犧牲」

維也納‧美術史美術館藏，曼帖那 (Andrea Mantegna 1431-1506)「亞伯拉罕的犧牲」是件浮雕，但這幅表現就很殘忍，亞伯拉罕抓住兒子頭髮，綁起兒子，準備一刀從後面刺進去，天使從右上方伸出手來，趕緊制止。

對於畫家來說，要表現這弒子的老父親亞伯拉罕的內心掙扎，是難得富衝擊故事題材，也可以用多種手法表現，像提埃波羅、利斯與曼帖那的表現手法，如利斯「以撒的犧牲」是否像「殺兒劇」，等待天使降臨時刻，全是一臉瘋狂。

這個主題被認為與「基督受難」一樣刻骨銘心。以撒負薪而去的場面，被視為後來基督背負十字架的預言。

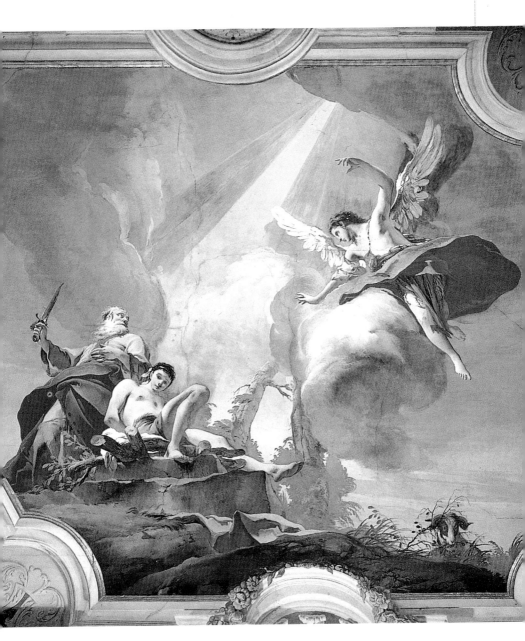

亞伯拉罕的犧牲　曼帖那作
1490～95年　浮雕・加彩　48×36cm
維也納・美術史美術館藏

以撒的犧牲　利斯作
1376年　油彩・畫布　88×69cm
佛羅倫斯・烏菲茲美術館藏

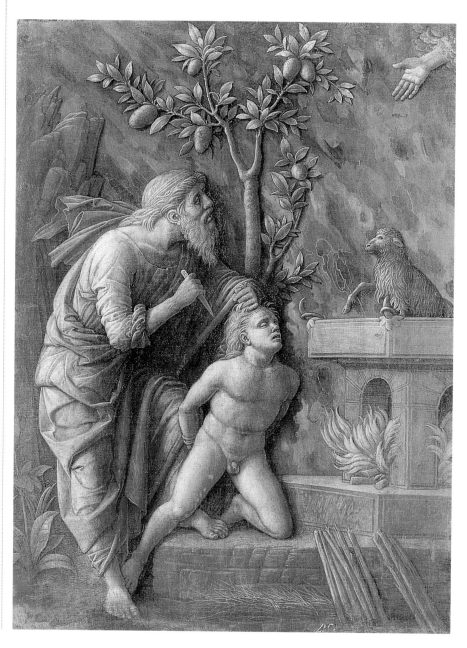

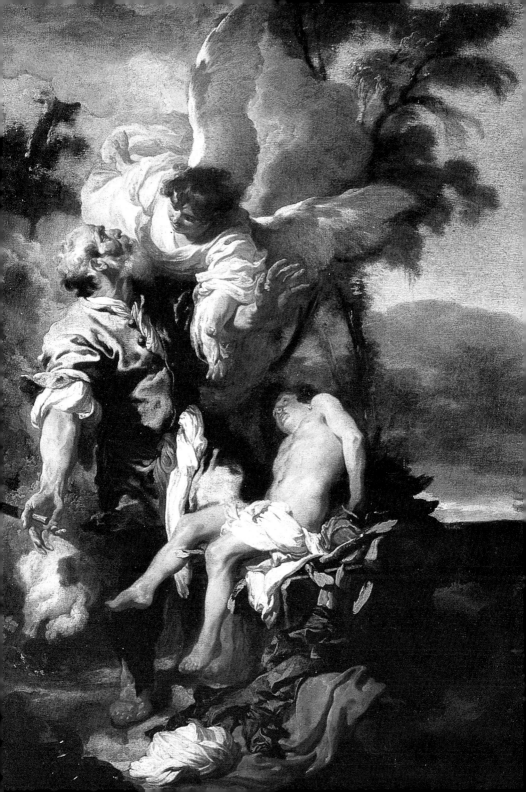

《以撒娶妻》

亞伯拉罕自覺年老力衰，便請老僕人來商量，他請老僕人代他到老家那兒，幫他兒子以撒物色一位好姑娘，他不願意兒子娶迦南女子。

老僕人帶著幾位跟班，牽著十匹帶著聘禮的駱駝，出發到美索不達米亞去，傍晚時分來到主人故鄉的一座城納霍爾。

盼在井邊踫到好心娘

日落前正是姑娘們到井邊打水的時刻。老僕人安排好駱駝休息，心中禱告說：「上帝啊！請賜給我的主人，現在城裡的姑娘都出來打水，我在這兒等待，如果我向那位要水喝，她不但給我，也肯讓我的駱駝有水喝，那心地善良的，正是我家小主人未來賢妻良母。」

祈禱完畢，老僕人前面，已來了位清秀端莊，體格健康少女，肩扛水罐往井台這兒走來。她打了一桶水，正準備倒進水罐時，老僕人走上前去問道：「姑娘，可以給我這過路老頭喝口水嗎？」

那姑娘聽了趕忙把水罐捧到老僕人嘴邊，並請老僕人慢慢飲用。她也發現他旁邊駱駝一副很渴的樣子，又打了桶水倒在木槽裡，並移到駱駝邊讓牠們也解渴。老僕人在一旁欣賞，這位美麗善良，樂於助人姑娘。

美貌善良樂於助人姑娘

老僕人拿了副耳環，一對手鐲，送交給姑娘，並問姑娘：「妳是那家姑娘？你家是否有借宿地方？」

姑娘答：「我叫利百加(Rebekah)，我的祖父名叫拿鶴(Nahor)，父親名為彼土利(Bethuel)，哥哥叫拉班(Laban)，我家有空房，足夠你們住宿，歡迎你們，請跟我來。」

利百加回到家告訴哥哥，這些人要到我們家借宿，哥哥拉班忙著吩咐家裡僕人卸駱駝餵草，又讓客人沐浴，並準備晚餐招待。

侯格茲「老僕人與利百加」

聖彼得堡‧艾米塔吉美術館藏，十七世紀荷蘭畫家雅各‧侯格茲(Jacob Hogers)畫「老僕人與利百加」，在黃昏時刻，老僕人挑上井邊打水的利百加，她的仁心慈慧，正是老僕人替亞伯拉罕的兒子以撒選媳婦最佳人選，他呈上帶來禮物，利百加欲拒迎收，侯格茲雖然是畫古墟旁水井，但畫面呈現氣氛很和諧。

老僕人與利百加　侯格茲作
1650年　油彩‧畫布　69×98㎝
聖彼得堡‧艾米塔吉美術館藏

安東尼奧「井邊的利百加」

　　義大利畫家安東尼奧畫的「井邊的
利百加」中，老僕人在亞伯拉罕家鄉
的井邊，遇見了前來打水的少女利百
加，老僕人見她面目佼好，心地又善
良，就拿出帶來禮物，想下聘為小主
人求婚。畫面在傍晚時分，斜陽光輝
照在她臉上，格外亮麗清秀。

　　亞伯拉罕不希望兒子以撒娶迦南女
子，主要便是因他們不信奉上帝耶和
華，而信奉別的神。因此才要老僕人
長途跋涉回到他的家鄉哈蘭地方，去
找他弟弟的子孫，使同族間的連繫更
加強，也不會把外神帶進家裡。這樣
堅強虔誠的信仰，也使得老僕人在家
鄉井邊有此奇遇，找到利百加。

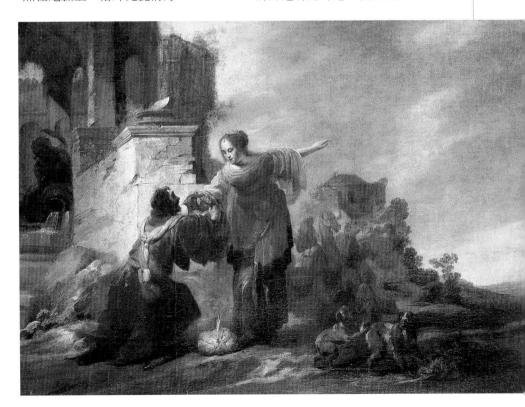

井邊利百加　普桑作
1664年　油彩・畫布　96×138cm
劍橋・費茲威廉美術館藏

《井邊利百加》

——創世紀・24

　　古典畫家普桑，有二幅「井邊利百加」，巴黎羅浮宮美術館那幅，普桑把在井邊打水姑娘連同利百加共有十三位，老僕人站在中間偏右地方，正把帶來珠寶獻給他選定的利百加，其他十二位姑娘表情不一，但都把目光集中在利百加身上。

　　女人家嘛！總是非常好奇，那位陌生客怎麼把這麼名貴項練寶物送給利百加呢？

　　普桑對人物描寫，光線掌握，氣氛表達均極有研究，這對類似聖經故事或希臘神話故事，是非常合適。

普桑「井邊利百加」

　　普桑還有一幅「井邊利百加」，藏於劍橋・費茲威廉美術館，在老僕人以半蹲呈上帶來見面禮的黃金珠寶項練，要送給他選定利百加爲主人亞伯拉罕的兒子以撒，做未來妻子。

　　這幅人物沒有羅浮宮美術館那幅眾多，姑娘只有五位，並且兩位已提著水要離開，左邊老僕人的隨從牽著駱駝，準備喝水。

　　在普桑傳中記載，這幅畫是有位伯爵，他看到羅浮宮那幅，想委託普桑重繪一張。但他準備掛畫的地方，無法容納該尺寸，所以普桑以比較合適畫幅，畫的題材相同，人物表情沒有那麼複雜。

　　普桑在優美城鄉景緻中，鋪陳畫中人物與故事情節，色彩明麗柔美。

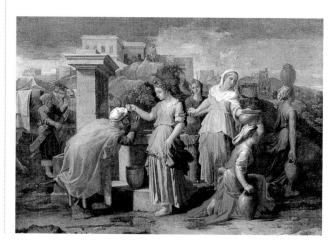

以撒與利百加　吉米格納尼作
1630年　油彩・畫布　94×144cm
彼蒂宮・帕拉提納美術館藏

吉米格納尼「以撒與利百加」

吉米格納尼(Giacinto Gimignani)的「以撒與利百加」，畫面上出現不是老僕人，而是年輕人，他引介利百加認識他的族人朋友。

也不知畫家是畫利百加跟以撒結婚後，站在利百加旁年輕人正是以撒，他跟自己新婚太太介紹他的族人呢？

許多人物畫家喜歡以此題材，來畫出溫柔、善良而又美麗的利百加，她與老僕人、其他女孩，或與以撒及親朋間的互動，搭配柔美寬廣的城鄉景緻。一幅幅美麗動人的畫面，都在歌頌這個「以撒娶妻」的傳奇佳話。

普桑的利百加置身於山城郊外，吉米格納尼的則像在牛羊成群的鄉野。

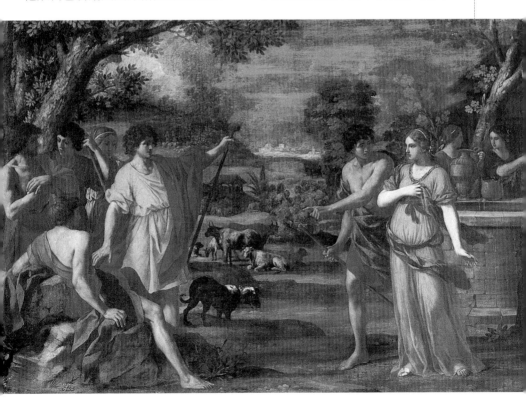

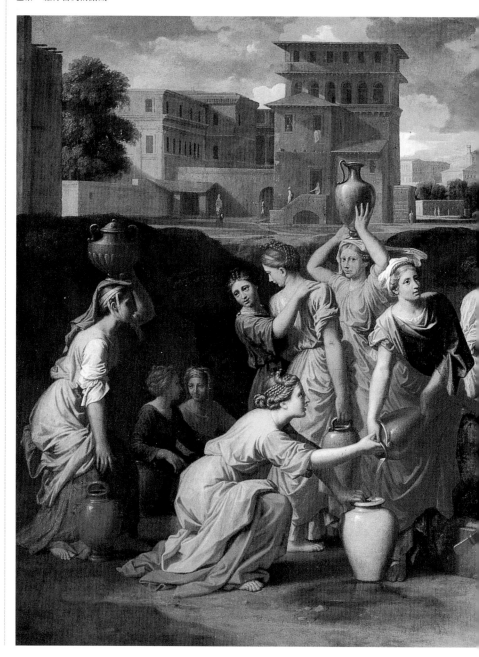

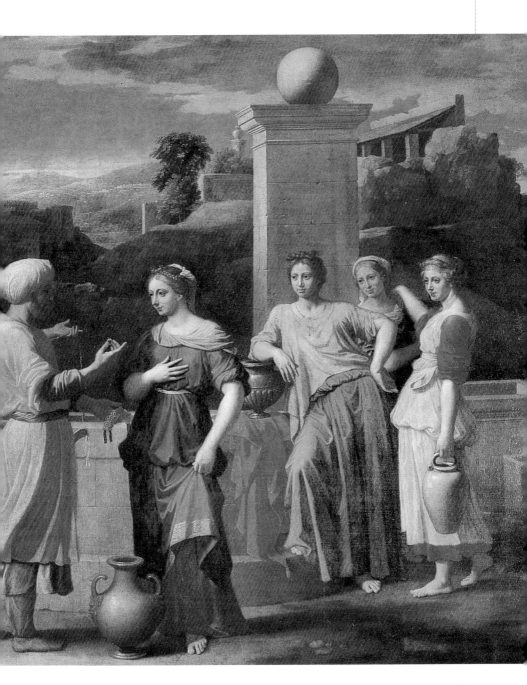

利百加給老僕人飲水　牟里羅作
1650年　油彩・畫布　107×171cm
馬德里・普拉多美術館藏

井邊的利百加　皮亞哲達作
1740年　油彩・畫布　102×137cm
米蘭・布烈拉美術館藏

《善良又秀麗利百加》

——創世紀・24

老僕人依萊瑟(Eliezer)到了主人亞伯拉罕老家納霍爾，當然這是經過漫長而艱難的跋涉，他要在此對他來說是陌生又不熟悉，茫無頭緒，如何去替主人兒子選擇內心善良，外貌秀麗的姑娘呢？

老僕人用的手法很簡單，又實際。

他在一座井邊停下來，在黃昏時分住在納霍爾姑娘們，都會提水壺，到水井取水以供家人飲用。

好心又美麗的利百加

他在一個井台上，他向上帝祈禱；但願能夠遇上一個給他水喝的女子，在前來汲水眾多女子中，出現一位利百加。她只不過看見這位老人，是陌生客，又是疲倦不堪的老年人。她好心將取到的井水讓陌生老人飲用，又給老人的隨從喝夠，更細心地讓可憐的駱駝也飲了個飽。

這個女孩就是老僕人要找的心地善良，外貌秀麗的人選。老僕人對自己說：「就是她了」。就這樣，這位少女成了以撒的未婚妻，與老僕人一起踏上了前往迦南的旅途。

心地善良，外貌秀麗是利百加的寫照，多少畫家醉心這個「好心有好報」的故事，不同時代，不同畫家，有不同風格描繪。

牟里羅「利百加給老僕人飲水」

馬德里・普拉多美術館藏，牟里羅(Bartolome Esteban Murillo 1617-82)「利百加給老僕人飲水」，牟里羅喜歡將舊約聖經故事，以風俗畫手法來處理。在井邊打水的另外三位少女，還以異樣眼光看著利百加，怎麼就這樣幫陌生人打水給他喝。

畫面左邊，老僕人的隨從與駱駝、馬，在夕陽光下等待，牟里羅作品以寫實，像忠實寫生般寫照。

皮亞哲達「井邊的利百加」

米蘭布烈拉美術館收藏有皮亞哲達(Piazzetta)作「井邊的利百加」，老僕人已選擇心地善良的利百加爲以撒未婚妻，特取出帶來的項鍊，說明來意，並希望能引見家人，好跟利百加父母提親。

皮亞哲達這位典型十八世紀畫家，他的表現手法是從提埃波羅處學來，但他也反對提埃波羅那股特別強調色彩手法，他反而講求人物畫必須如石膏像般具有精練的永恆性。

皮杜尼「選中利百加」

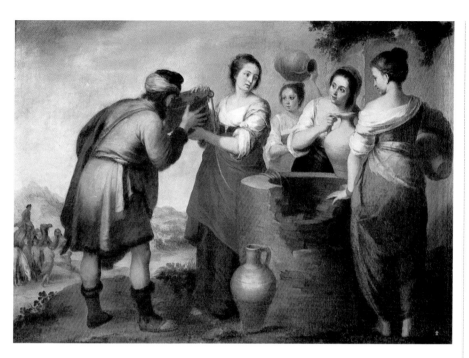

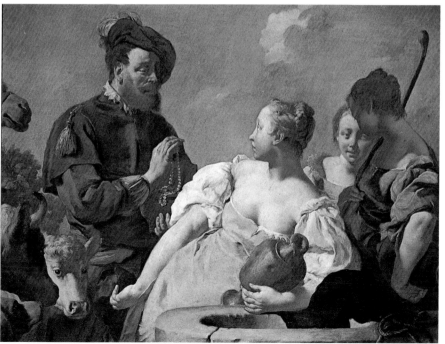

選中利百加　皮杜尼作
油彩・畫布　99×139cm
法國・波爾多美術館藏

利百加在汲水　所里曼那作
1735年　油彩・畫布　72×63cm
聖彼得堡・艾米塔吉美術館藏

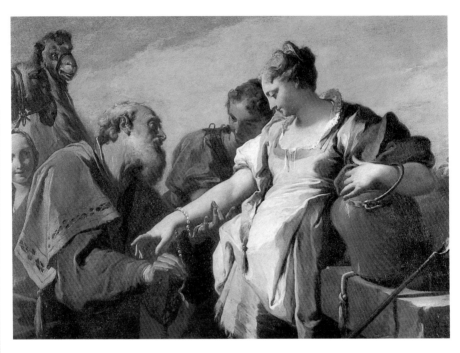

法國・波爾多美術館藏有一幅皮杜尼(Giambattista Pittoni)的「選中利百加」，老僕人把帶來的珍珠手鐲掛在利百加手上，光線也集中在利百加身上，誠摯地向利百加表明來意，同時到井邊打水的兩位姑娘，不知是羨慕還是替利百加耽心。老僕人的駱駝也增加畫面的趣味活潑，夕陽中還有一片晴空，說明天色還沒有黑，那也是老僕人希望利百加帶路去見她父母。

所里曼那「利百加在汲水」

聖彼得堡・艾米塔吉美術館，藏有一幅法蘭契斯可・所里曼那(Francesco Solimena 1657-1747)畫的「利百加在汲水」，他把老僕人畫得像帶劍征戰英雄，左下角照顧駱駝像年輕戰士，而不像通常看到的隨從。

提埃波羅「井邊的利百加」

在提埃波羅的「井邊的利百加」，則以特寫般僅畫出三個主要人物的半身像，背景模糊。身材豐滿的利百加表情嚴肅，臉上卻泛著紅暈，左手扶著井邊的水壺。年輕俊美的紅衣青年以撒，手中拿著珠鍊，像是要饋贈佳人，而老僕人只在兩人間露出個頭。

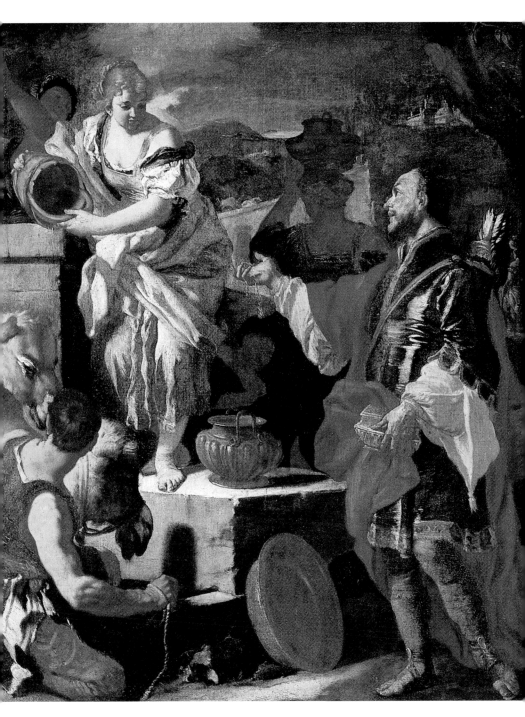

井邊的利百加　提埃波羅作
油彩・畫布　84×106cm
巴黎・羅浮宮美術館藏

老僕人替以撒選定利百加　布爾東作
油彩・畫板　144×111cm
法國・布盧瓦宮美術館藏

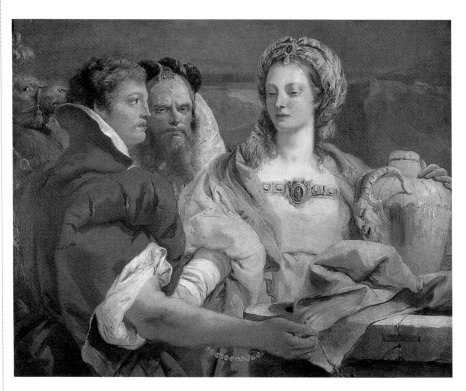

「老僕人替以撒選定利百加」

布爾東(Sébastien Bourdon)作「老僕人替以撒選定利百加」，老僕人一人默默向上帝禱告：「上帝耶和華，求您降福給我的主人，我將在井邊向一位少女要水喝，如果她說：『請喝！讓我也給你的隨從與駱駝水喝！』那這位心地善良姑娘，就是以撒未來的妻子」。

剛禱告完，前面只見美麗的少女，她名叫利百加，打了水準備扛回家，老僕人向她討水喝，她馬上請老伯喝水，又忙著打水給駱駝喝，老僕人知道，心目中最合適人選就是她！

老僕人從首飾箱中取出金手鐲和金項鍊給這位少女，並問她是誰家的女兒，可否借宿一晚，利百加就帶著他們回到家。

到她家後，老僕人正式提親獲准，便帶她回迦南，從此利百加成為以撒太太，亞伯拉罕媳婦。

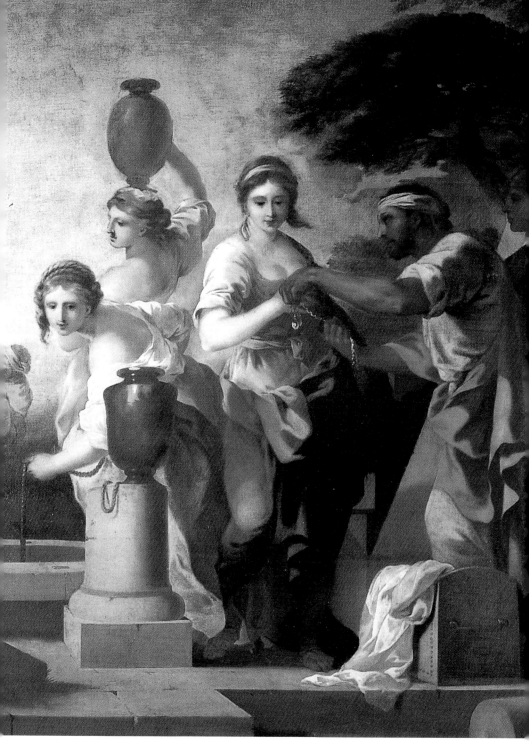

《娶得美嬌娘歸》

利百加是拿鶴之子彼土利之女，彼土利正是亞伯拉罕親弟弟，老僕人知道後，深深了解這是上帝耶和華的指引，他跪地禱告說：「上帝不斷以慈愛對待我的主人，並一路引領我來到主人的兄弟家」。

替以撒回鄉娶親・娶到自家人

說來怎麼這樣巧，因為拿鶴正是亞伯拉罕的親弟弟，當老僕人知道後，有話就直說，他跟拿鶴說：「我家主人要我專程回他家鄉，找位好姑娘，替小主人以撒物色一位好姑娘。我看您家利百加就是最理想對象，希望您們可以成全這件美事」。

利百加的兄長拉班和父親彼土利跟爺爺拿鶴，也覺得亞伯拉罕選媳婦心切，雖然捨不得利百加，但也覺得以撒是好男孩，就爽快答應。

老僕人聽後大喜，趕緊叫隨從把駱駝上面帶來貴重聘禮給女家，並給拉班和新娘的母親厚禮。

當晚大家盡歡才散，老僕人也感覺上帝如此完美安排，讓他回去好跟主人交代。

第二天，利百加跟家人在依依難捨下，揮別家人後跟老僕人踏上歸程，親屬們為她祝福道：「親愛的妹子！願妳成為萬人之母，願妳後裔把仇敵逼退」。

以撒與利百加情感融洽

快到亞伯拉罕的土地時，看見一個人從老遠處往他們那兒跑來，利百加問：「來的是什麼人？」

老僕人答說：「那正是我們家小主人」。利百加害羞地取出一條手絹，把頭蒙上。

當晚亞伯拉罕和以撒很感激老僕人為他們家找到那麼好的媳婦，何況又是親弟弟的孫女（為什麼可以近親結婚，不解？）

當晚，新人合璧，歡歡喜喜洞房花燭夜。以撒自從母親逝世後便失去溫暖，從此有愛滋潤，心情大好，新婚夫婦感情融洽。

亞伯拉罕在他175歲時逝世，被葬在麥比拉山洞裡，和愛妻撒拉葬在一起，前來送葬的有他們的嫡子以撒和庶子以實瑪利。

拉斯特曼「往迦南回鄉路上」

聖彼得堡・艾米塔吉美術館藏，彼得・佩特茲・拉斯特曼(Pieter Pietersz Lastman 1583-1633)的「往迦南回鄉路上」，亞伯拉罕老僕人幫以撒選到的

往迦南回鄉路上（局部）　拉斯特曼作
老僕人功成下跪感謝上帝

往迦南回鄉路上　拉斯特曼作
1614年　油彩·畫板　72×122cm
聖彼得堡·艾米塔吉美術館藏

媳婦，在黃昏時刻迎著餘暉，老僕人
下跪感謝上帝耶和華的恩典，讓他此
一旅程順利，新娘利百加騎在驢上，
以驚喜好奇，將面對未來人生，也對
未來幸福充滿期盼。

　　這是故事性趣味，多過藝術性表現
的名畫。

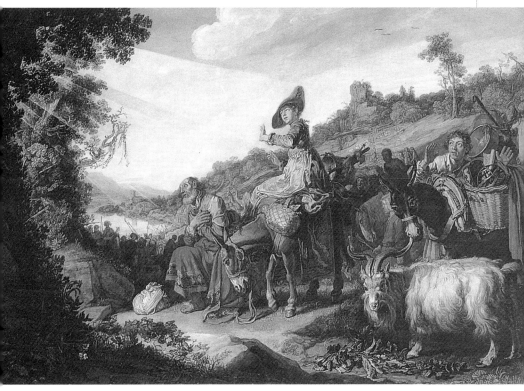

勞倫「以撒與利百加的婚禮」

　　法國畫家勞倫(Claude de Lorraine 1600-82)是在美麗的風景中，點綴一些人物和故事情節的趣味。在優美風景裡，「以撒與利百加的婚禮」，即是他1648年的作品，黃昏時分，夕陽光撒落湖邊，樹影樓影在黃昏夕陽下，以撒與

利百加起舞，朋友們、僕人……爲他倆奏樂歡呼高歌。

　　勞倫愛畫風景，但怕光畫風景太單調，所以點綴些有故事的人物在畫面上，這跟15世紀畫家，以人物爲主，情節爲重，是大異其趣。

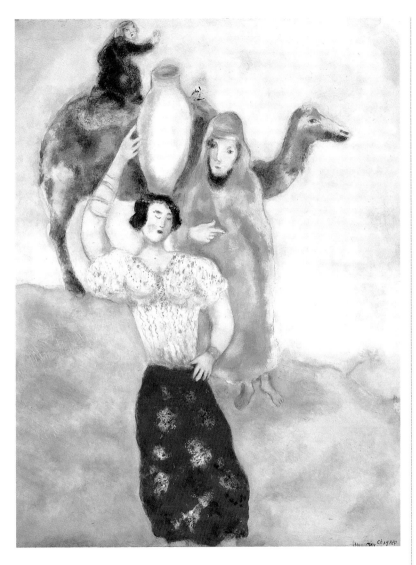

「利百加與媒公公老僕人」

　　超現實畫家夏卡爾(Marc Chagall 1887-1985)的「利百加與媒公公老僕人」，則更像是充滿童趣與夢幻的裝飾畫。有人說是猶太人特有的奇特心理狀態，他懷抱著猶太人的悲哀，有意識地追憶他們古老深沈的抒情主義，但表現在外的卻是出奇天真爛漫的美術圖象。

　　年少時俄羅斯猶太區的貧窮、悲劇與虔誠的宗教祭禮，帶給夏卡爾畫中獨特深遠的宗教性要素。胸部豐滿，頭頂水瓶的利百加，身後的老僕人與駱駝上佣人的意象鮮明，堆疊錯置。

以撒祝福雅各　法蘭克作
1675年　油彩・畫布
阿姆斯特丹・國立美術館藏
以掃出賣長子權利　泰普吉亨作
1627年　油彩・畫布　121×134cm
巴伯・瓊斯大學畫廊藏

《以掃和雅各》

以撒四十歲時娶利百加爲妻，婚後二十年利百加仍未孕，於是以撒向上帝耶和華祈禱，耶和華應允了他，他的妻子就懷孕，而且是雙胞胎。

雙胞胎在母親肚子裡開始鬥，利百加懷這雙胞胎時，疼痛難當，在不能忍受時，求助上帝耶和華，上帝說：「兩國在妳腹內，兩族要從妳身上誕生，一族強於另一族，將來大的要服從小的」。

到了分娩的日子，果然產下二子，先產下的通身發紅，渾身有毛，如同皮毛，他們給他取名「以掃」（Esau，有毛的意思）。隨後又生下以掃的弟弟，出生時，他的手緊緊抓著以掃的腳跟，因此取名「雅各」（Jacob，抓住的意思）。他們出生時，以撒已經六十歲了。

攣生兄弟個性不同

攣生兄弟漸漸長大了，以掃擅長打獵，經常在外奔跑不容易靜下來。雅各好靜，經常躲在帳棚裡，不愛出門走動。父親以撒比較喜歡以掃，他常會帶著狩獵回來的飛禽走獸，給父親加菜；母親利百加則喜歡雅各，因為他常在家，會幫忙做家事。

法蘭克「以撒祝福雅各」

阿姆斯特丹・國立美術館，有幅法蘭克(Govaert Flinck 1639-)作「以撒祝福雅各」，以撒躺在床上，手摸裝扮成他攣生兒子老大以掃的次子雅各。以掃身體多毛，性格粗暴，擅長狩獵，但他外表難看，內心卻非常善良，父親以撒非常喜歡他。

母親利百加站在以撒床旁，她則比較喜歡小的雅各，雅各乖巧聽話又聰明，還會幫她做家事。

爲取得長子權，利百加和雅各用盡心機，趁以掃外出打獵未歸，而以撒已老眼昏花，她要雅各披戴著毛皮，穿帶有以掃氣味的衣服，煮他父親愛吃的肉湯，騙取以撒對長子的祝福。

法蘭克是荷蘭畫家，最獨到是光的處理，從林布蘭特以後，此特點一直是荷蘭畫派中最大風格優點。

「以掃出賣長子權利」

巴伯・瓊斯大學畫廊藏，泰普吉亨工坊(Studio of Hendrick Terbrugghen)作，「以掃出賣長子權利」，畫以掃打獵歸來，肚子餓扁了，弟弟雅各跟母親利百加，竟以一碗紅豆湯交換以掃長子繼承權，以掃爽快答應。老母的形象如老巫婆，三人向中間燈火處聚攏。

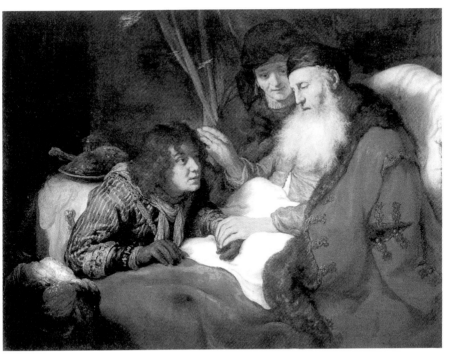

以掃出賣繼承權　史托門爾作
油彩・畫布　118×164cm
聖彼得堡・艾米塔吉美術館藏
為吃碗紅豆湯出賣長兄繼承權　維特茲作
1653年　油彩・畫布　109×137cm
華沙・國立美術館藏

《以掃、雅各個性迥異》

母親利百加非常疼愛次子雅各，他老是黏在媽媽身邊，再加上膚色白，長得可愛，個性又溫和儒雅。哥哥以掃渾身多毛，膚色像熊一樣黑，一天到晚在山林打獵，很少回家。

有一天，以掃打獵回來，大概好幾天沒吃，肚子餓死了，剛好弟弟雅各燉了一鍋紅豆湯，以掃聞到味道肚子又餓，便向雅各要紅豆湯充飢，但雅各卻說：「你要喝我的紅豆湯，用什麼代價換取呢？」

為吃碗紅豆湯放棄繼承權

以掃快要餓扁了，就說：「什麼都可以，只要現在能喝到東西」。雅各說：「好！你把長兄的家族財產繼承權讓給我」，以掃只要有東西可馬上充飢，什麼繼承權有啥用，先解決肚子再說。雅各說：「你口說無憑，要對上帝耶和華發誓才算」。

以掃說：「好！好！我就向上帝耶和華發誓，放棄自己家族的財產繼承權」。他在上帝前面發誓，等於是法律，也是跟上帝堅決的約定。

雅各最開心，只用一鍋紅豆湯，巧妙換取繼承權。

史托門爾「以掃出賣繼承權」

聖彼得堡艾米塔吉美術館，藏有史托門爾(Matthias Stomer)作「以掃出賣繼承權」。故事敘述性很強畫面，母親細心注視著左邊；那皮膚白皙，面部光滑無鬚，戴著羽毛飾的兒子雅各。右邊打隻灰兔回來，滿臉鬍鬚，粗裡粗氣的獵人以掃，他將自己袋子烙上火印，並為了急於喝到一碗紅豆湯，即把自己該擁有世襲財產繼承權，輕易讓給弟弟雅各。

「為吃碗紅豆湯出賣長兄繼承權」

維特茲(Jan Victors 1617-76)也畫出「為吃碗紅豆湯出賣長兄繼承權」，從衣著、形象塑造上即可看出兩兄弟的個性迥異。左方背著箭筒，穿粗衣紅帽留鬚，較粗魯不修邊幅的哥哥以掃，獵獲的野兔躺在桌上，為了桌上的那一大碗紅豆湯，又累又餓的哥哥，寧可把長子繼承權讓給以逸待勞，穿著體面，整齊乾淨，坐在椅上的弟弟雅各。

雅各工心機，以巧計輕而易舉地讓四肢發達、頭腦簡單、憨厚老實的哥哥，讓出長子繼承權。維特茲便將兩兄弟的特性及故事情節在畫中活靈活現，描繪細膩，用心鋪陳，遠景中可見老父以撒身影。

《雅各冒取財產繼承權》

雅各以紅豆湯一鍋，換到哥哥以掃的「家族財產繼承權」成功後，馬上告訴媽媽利百加，利百加雖然高興，但仍有隱憂，因為爸爸以撒最疼愛以掃，並已準備把自己一切財產都分給以掃，找時機正式告知以掃，因為近日身體狀況差，以撒知道來日不多。

有一天，以撒叫以掃到森林去獵隻鹿回來做烤肉，待吃完烤肉後，就正式宣佈全部財產歸長子以掃。

利百加知道消息，趕緊告知雅各，並要他趕快去殺好二頭山羊，讓她烤好來給他爸爸吃，並要他學以掃的聲音，把殺掉山羊的皮披在身上，摸起來像以掃身上的毛一樣。

雅各冒充哥哥取得財產繼承權

利百加知道以撒老了，二眼昏花，耳朵又聾，應該容易混過。利百加把雅各殺好的山羊肉，烤得像以掃平日烤的味道，並把羊皮披在雅各身上，穿上以掃舊衣服。

雅各端上羊肉，並叫爸爸坐起來吃肉。以撒聞到以掃舊衣上汗臭味，摸摸身上長滿毛的手，高興的吃著山羊肉，並要雅各跪在床邊替他祝福，並指定他為財產繼承者。

雅各和母親利百加都高興目的達到

了，這時以掃從外面回來，正要烤鹿肉給爸爸吃。

「爸爸，請享用鹿肉」，以撒覺得奇怪，剛才可不會是雅各冒充以掃吧！

現在以撒知道遲了，他不能再祝福一次，心裡懊惱萬分，也不能取消一旦對上帝耶和華發誓的祝福。

牟里羅「以撒祝福雅各」

西班牙畫家牟里羅(Bartolome Estaban Murillo 1617-82)，他被藏於艾米塔吉美術館的「以撒祝福雅各」，已瞎眼的以撒，吃了利百加烤羊肉，雅各假裝以掃送上後，以撒以為是以掃狩獵回來的鹿肉，吃過後向雅各禱告，希望在上帝耶和華的祝福下，把自己的繼承權讓給雅各。

在旁指導雅各假裝以掃，怕穿幫的媽媽利百加，趕緊扶他起來，要他趕快上路，以免以掃回來後穿幫，大家難看。以撒也相信他祝福的是他喜愛的長子以掃，那多毛如熊之身的雙胞胎哥哥。

里貝拉「以撒祝福雅各」

里貝拉有幅「以撒祝福雅各」，以撒年老沒分清楚，雅各以羊毛皮假裝哥哥以掃，他媽媽利百加在後面給他

以撒祝福雅各　牟里羅作
1665～70年　油彩・畫布　245×357cm
聖彼得堡・艾米塔吉美術館藏

以撒祝福雅各　里貝拉作
1637年　油彩・畫布　129×289cm
馬德里・普拉多美術館藏

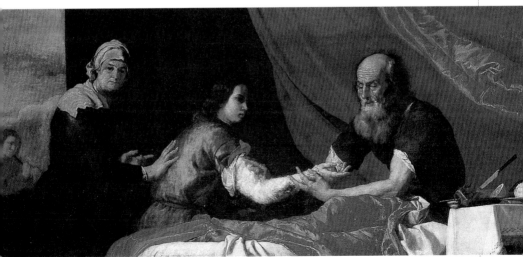

信心，推他勇敢前去，不要害怕。

《雅各的夢》

——創世紀・28

以掃打了鹿回來，知道雅各已冒騙了父親的祝福。之前因他肚子餓，為了一碗紅豆湯，雅各已取得了財產繼承權。

以掃義憤填膺的說：「弟弟名叫雅各，本來就是抓的意思，他先前奪去了我長子的名分，現在又奪去我的福分，父親啊！難道您一點都沒有留下來給我嗎？」

父親難過的說：「地上的沃土必為你所住，天上的甘露必為你所得。你必倚靠刀劍度日，又必侍奉你兄弟，等到你強盛的時候，才會擺脫他的束縛」。

雅各奪走以掃的名分與福分，以掃對雅各懷恨在心。利百加知道以掃脾氣，找來雅各，對他說：「你哥哥以掃要報你奪權奪福之仇，你趕緊逃往舅舅拉班那兒，待你哥哥氣消了，你再回來。」

為使雅各順利離開，利百加想出一個妙計，她對丈夫說：「迦南地區的赫人女子討厭已極，假若雅各也留在迦南，只好娶赫人為妻，我們倆老怎麼能忍受，我看讓雅各到他外公彼土利家，他舅舅有二位待嫁女兒，就選一位而娶」。

以撒這作父親的，也不喜歡赫人女子，就把雅各叫來，對他說：「你不要娶迦南的女子為妻，你就到舅舅那兒發展，或許可以娶到他女兒回來，願全能上帝耶和華祝福你」。

雅各辭別父母，離開迦南向外公住處哈蘭方向走去。日落天黑，四週空無一人，寂靜無聲，雅各走了一天累了，就以石為枕，躺在荒野，很快就睡著了。

在夢境中朦朧間，雅各在看見天空中放下天梯，矗立在他前面，天使們在天梯上爬上爬下。雅各在冥冥中聽見上帝耶和華對他說：

「我是上帝耶和華，我要將你臥之地賜給你和你的後裔，你的後裔必將多如地上的塵沙，向四方發展，地上的萬族也將因你和你的後裔而得福。無論你往何處去，必回到此地，我永遠與你同在，直到諾言成真」。

雅各從睡夢中驚醒，發現自己是睡在荒山野嶺中，回味剛剛夢中情景，他望著空曠無人四周，呆呆地默想：「上帝耶和華真的在這裡，這兒是聖地，何等莊嚴，我竟毫無所知」。

次日清晨起來，雅各把所枕石頭立作柱子，在柱子上澆油，並給此地命名為「伯利特」——它就是上帝之殿，天之門啊！

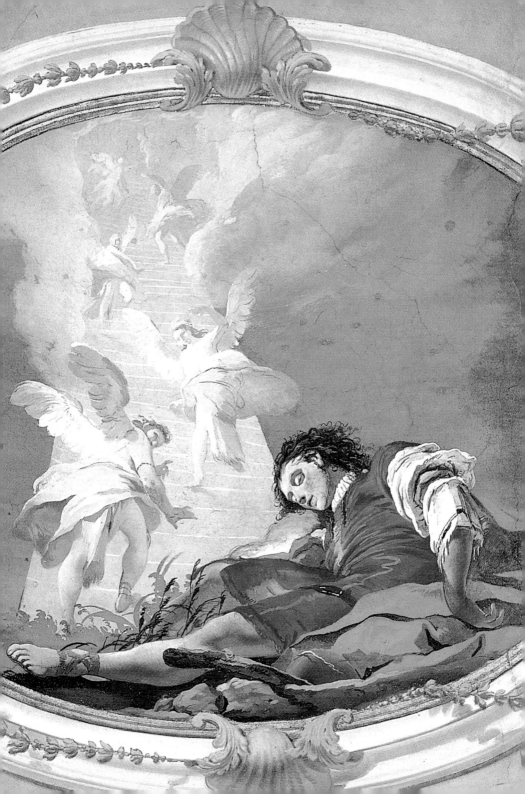

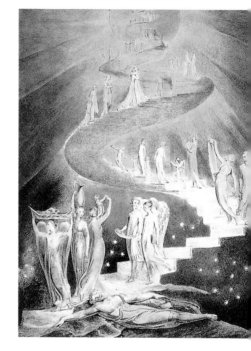

雅各之夢　布雷克作
1805年　水彩・畫紙　32×45cm
倫敦・國家畫廊藏

提埃波羅「雅各的夢」

提埃波羅(G. B. Tiepolo 1696-1770)爲烏第納・多爾芬宮所作組畫中有幅「雅各的夢」，放在走廊頂棚的圓型壁畫裝飾，是對聖經這段故事描繪最生動一幅。雅各枕在巨石上沉睡夢中，天梯直上雲霄，天使們在天梯上走上走下，那像夢境般的如夢似眞。

提埃波羅也藉由爲烏第納宮繪製壁畫，打開爲貴族階層和教會繪製聖經題材壁畫門徑。他從威尼斯發跡，成名到米蘭，他展現十六世紀聖經故事人物，華麗服飾、優雅人物的討好造形，再加上他以亮麗色彩，和濕壁畫特色，把畫面以明淨亮麗展現。

里貝拉「雅各的夢」

猶塞培・德・里貝拉(Jusepe de Ribera 1591-1652)在他1639年畫的「雅各的夢」就非常寫實，他祇畫在夕陽快下山時，雅各枕在石頭上睡著了，像個無家可歸的流浪漢，像遊民，沒有夢境，祇有睡樣。里貝拉寫實風格，也把聖經故事如眞實生活寫實化。

卡爾迪(Ludovico Cardi)有幅「雅各作夢」，他夢見不遠處，在幽暗深處，有如天梯。在光線照射下，上面有上帝耶和華坐在高處，祂在指引天使們上下天梯。

布雷克「雅各之夢」

布雷克(William Blake 1757-1827)「雅各之夢」，睡在地上的雅各，睡得多麼熟，幾乎無法搖醒他。在他身旁的星夜裡，彎轉曲折天梯，像彩虹般跨越夜空，上方中間太陽升起，在光芒照射下，大小天使們踏著輕盈步伐，或走上或走下。

布雷克這位英國浪漫派畫家作品，線條總是那麼活潑澎湃，氣氛也是那麼綺麗。

像提埃波羅及卡爾迪的夢境中，雅各夢見的都是帶翼的天使，且看起來

雅各作夢　卡爾迪作
1593年　油彩‧畫板　173×134cm
法國‧南錫美術館藏

雅各的夢　里貝拉作
1639年　油彩‧畫布　179×233cm
馬德里‧普拉多美術館藏

都是身材俊美的青年，而布雷
克畫中來去於迴旋天梯間的，
卻是帶翅膀或披薄紗、體態纖
柔細緻、飄飄欲仙的仙女們，
輕移蓮步，翩翩起舞般地遊走
著。天際上如旭日當空，下如
繁星滿天。

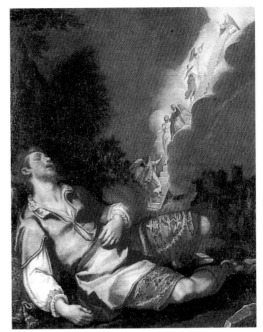

《爲娶拉結白工十四年》

——創世紀

以掃知道弟弟假冒他，騙取父親在上帝耶和華面前的祝福，將財產繼承權，祝福到弟弟身上。

他大鬧了一場，並揚言要殺掉弟弟雅各，母親利百加知道以掃的暴戾個性，要雅各趕緊離開迦南，到娘家哥哥拉班那兒去避風頭。

雅各匆匆離開迦南，趕到舅舅拉班家裡，母舅對雅各到來更高興，他有二個女兒，小女兒拉結(Rachel)非常漂亮可愛，他要母舅把拉結嫁給他，舅舅拉班說：「你替我工作七年，七年後才把拉結許配給你」。

為娶美人白幹七年工

雅各爲娶得拉結美人兒歸，乖乖替舅舅工作七年，七年到了他要求舅舅答應，趕緊把拉結許配給他，但他舅舅又要求再工作七年，總共十四年，雅各好不容易才娶到拉結。

但雅各在舅舅那兒工作十四年，並沒有支薪，他此刻也只能再跟著舅舅工作，當牧羊人，因爲他沒有資本可以獨立。

他當牧羊人時，也替自己的羊大量繁殖，擁有很多山羊與綿羊，牽著妻子，離開舅舅母家，準備回故鄉。

雅各、拉班、拉結與利亞　德爾布魯亨作
1627年　油彩·畫布　153×114cm
倫敦·國家畫廊藏

雅各愛拉結　摩拉作
1666～68年　油彩·畫布　72×98cm
聖彼得堡·艾米塔吉美術館藏

「雅各、拉班、拉結與利亞」

　德爾布魯亨「雅各、拉班、拉結與
利亞」，描繪了四人間微妙的關聯。
拿牧羊杖站著紅衣青年雅各，正跟坐
著的舅舅拉班提出，請他將他右手所
指的二女兒，美麗的拉結嫁給他，而

躲在雅各身後，從牆邊探頭偷看的則
是大姊利亞，她因躲在暗處，膚色暗
沈，與在餐桌前的白皙拉結成對比。
而坐著的白鬍舅舅手勢像在推託著。

　而摩拉的「雅各愛拉結」則畫出牧
羊人雅各正向拉結示愛的鄉野場景。

雅各的歸鄉路　維克多作
1658年　油彩・畫布
歸鄉路上小憩　布爾東作
1656年　油彩・畫布　95×129cm
聖彼得堡・艾米塔吉美術館藏

《雅各歸鄉路》

——創世紀

雅各前後替拉班工作十四年，娶了拉班兩個女兒，本來雅各只想以七年牧羊工換取拉班小女兒拉結為妻，但拉班卻以阿拉人結婚，臉部都用面紗蒙起來，待他發現代拉結嫁給他的是大女兒利亞(Leah)，而不是自己所鍾愛的拉結時，跑去跟拉班理論。

拉班說：「我們的習俗，都是大女兒先嫁，利亞較大，所以要先娶她為妻。」

「如果你還想娶拉結，待跟利亞一週新婚期過後，仍可再娶拉結，但你要再為我工作七年。」

為娶心愛拉結白幹十四年

雅各娶了拉班兩個女兒：利亞與拉結，雖然雅各比較愛拉結，但利亞為他生了六個兒子和一個女兒。拉結卻始終沒有消息，她開始嫉妒姊姊，自己情緒不滿轉向雅各，她向雅各說：「為什麼你不讓我生小孩？」。

雅各說：「我又不是萬能的上帝耶和華。」

後來拉結也懷孕了，而且生下一個男孩，取名約瑟。約瑟出生後，雅各覺得自己離家久遠，也已娶妻生子，該是歸鄉的時候。

於是雅各帶著妻子、孩子、僕人、羊群、牛群、駱駝……浩浩蕩蕩向迦南故鄉出發。

維克多「雅各的歸鄉路」

荷蘭畫家維克多(Jan Victors 1619-76)畫「雅各的歸鄉路」，他帶著大老婆利亞和小老婆拉結，拉結抱著剛出生的約瑟，雅各疼愛有加，還由僕人撐著陽傘遮蔭，怕陽光曬壞身體，利亞則利用暫緩小憩餵食小孩，僕人們也忙著照顧駱駝。

雅各則因為以掃內心深疚不已，跪著祈求上帝耶和華，能原諒他當年的過錯，期求以掃會原諒他。

布爾東「歸鄉路上小憩」

在布爾東的「歸鄉路上小憩」中，美麗的山川景緻中，散置著暫歇小憩的返鄉隊伍，畫面優美迷人，有威尼斯畫派的豐麗，也有普桑畫中那種如詩如畫的意境。

在大樹下的雅各正指點僕人將異教神像埋到土裡，畫面右下方棲息著婦孺母子們，另一端則是駱駝和牛、羊群在溪邊飲水休息，看起來生動而自然。在構圖配置上都力求均衡，色調豐富柔美，人畜與景緻配置得當。

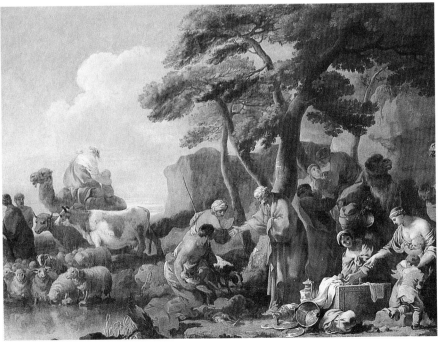

《拉結匿藏神像》

—— 創世紀

雅各為舅舅拉班幹活十四年，娶了舅舅拉班兩個女兒，大女兒利亞，小女兒拉結，但雅各愛拉結勝於利亞。耶和華見利亞失寵，就使她生育。

小女兒也就是雅各小太太拉結，雖然很得雅各歡心，過門後遲遲沒有生育，她不斷禱告上帝，上帝耶和華聽到她誠懇禱告，便使她懷孕，生下一子，取名約瑟。

雅各思鄉情怯想回家

拉結生下約瑟後，雅各思鄉心切，掛念起父親以撒，也想念當年奪走他繼承權的哥哥以掃。

於是雅各找來利亞和拉結，把她們父親沒有誠實付他工資，以及如何對他不信任，提出想離開這裡，因為上帝耶和華會照顧他。上帝也希望他離開這裡，回故鄉去發展。

利亞和拉結聽了後，雖然捨不得父親，也嫁雞隨雞，都願意跟他，隨上帝旨意，回迦南定居。

雅各趁舅舅拉班外出剪羊毛，需要好幾天才會回來之便，帶著雙妻及兒女們、牲畜、財物搬上駱駝，啟程往迦南方向歸去。

臨行前拉結偷走了父親家裡神像，他們渡過尼羅河，向基利山前進。三天後拉班獲知消息，帶領土人騎馬追去，在基利山峽谷雙方紮營。當晚，拉班作了一個夢，夢見上帝耶和華告訴他說：「要善待雅各，因為他的妻子、兒女都是你的女兒及外孫」。

第二天，拉班找上雅各，並問他：「你為什麼不告而別，這等於偷偷帶走我女兒及外孫。如果你告訴我，我會為你舉辦歡送會，大家唱歌、飲酒不是很好嗎？現在他們連跟我吻別的機會都沒有。」

為什麼偷走我的神像？

拉班又說：「本來我可以傷害你，但昨晚上帝耶和華要我善待你，我現在不跟你計較，因你思鄉心切，飲水思源是件好事，但你為什麼偷走我的神像」。

雅各說：「你家神像我沒有偷，如果不相信你可以搜搜看」。其實他不知道，神像是拉結帶走的。

拉班便進入雅各、利亞帳棚內仔細搜，毫無結果。接著看見拉結坐在帳棚外，其實拉結是把神像藏在駱駝的坐鞍下。她把坐鞍取下來放在帳棚外休息，自己則坐在上面。他父親過來時，她說：「我身體不舒服，不能起來迎接您，請原諒！」父親聽到自己

拉結匿藏神像　提埃波羅作
1726～29年　濕壁畫　400×500cm
烏第納總主教宮壁畫

女兒身體欠安，也不好再搜。

提埃波羅「拉結匿藏神像」

　　提埃波羅畫「拉結匿藏神像」，畫
的就是這個情節，提埃波羅爲烏第納

的總主教宮，畫了不少舊約聖經裡的
故事，這些故事都以壁畫形式，受委
託繪製在牆上。雖然是壁畫，但因他
以淺金色爲底，著上黃褐色及淺紫藍
色，效果看起來有假浮雕感覺。

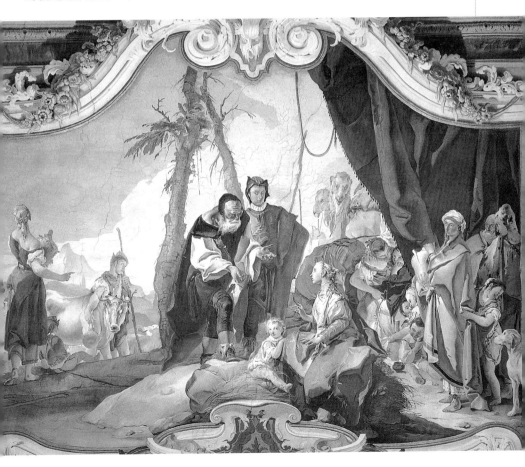

雅各與天使摔交　林布蘭特作
1659年　油彩‧畫布　137×116cm
柏林‧國立美術館藏

《雅各更名以色列》

——創世紀

雅各在歸鄉途中，忽然獲得消息，以掃知道他回來，帶著 400 人隊伍來跟他相會。

雅各心虛，認為以掃是來報仇，於是他把人馬分成二路，萬一以掃攻擊他們，至少還有一隊人馬可以逃脫。但他也選出大批牛、羊、駱駝等做為禮物，準備見到哥哥以掃時見面禮，也表達內心愧疚。

黃昏前他們已渡過雅博河，雅各自己一人留在岸邊大樹下睡著了。

睡夢中，有一個人跑來，要跟他比摔角，整晚倆個人都在搏鬥中。天快亮時，陌生人問：「你叫什麼名字」。

雅各從此叫以色列

「我叫雅各」，雅各回答說。

「從此以後你不叫雅各，改名叫以色列」，那陌生人說完就走。雅各像在睡夢中醒來，太陽高高掛起，烈日當空，他趕緊起身渡河趕上隊伍。

原來跟雅各摔角的人是上帝。

一陣如旋風般塵土飛揚，以掃帶領的四百人已到雅各前面，雅各趕緊迎上前去，下跪請求以掃原諒。以掃跳下馬，把弟弟抱起，緊擁他、親他，思念之情不禁湧現，以掃高興的說：

「歡迎回家，回家就好」。

雅各——以色列人開山祖

今天對以色列人來說，雅各等於是他們的開山始祖，在異域即使吃苦耐勞，有一天可以衣錦還鄉時，毫不遲疑就走向歸鄉途。

以色列每次戰亂，在外遊子捐錢出力，眾志成城。這就是以色列，一個無法消滅的民族。

以色列人是猶太人，那是聰明、認真、刻苦、用功又努力的民族，也是其他種族既尊敬又害怕的種族。它團結、自信又不出風頭，所以它在各國各行業都出人頭地，是個可愛、可敬的民族，更是可怕又勤勞種族。

林布蘭特「雅各與天使摔交」

雖然舊約聖經故事中，有段「雅各的夢」及「雅各與上帝摔交」情節，但大多數畫家卻畫出了「雅各與天使摔交」的畫面。像林布蘭特「雅各與天使摔交」中，與雅各扭打在一起的，是一位有著一對大翅膀、穿白袍捲髮的俊美青年，形象看起來像個天使，並非是有著白鬍鬚的老者——天父上帝。背景朦朧如在虛幻夢境中。林布蘭特以光影陰暗朦朧來烘托夢境氣氛及兩人摔交情節。

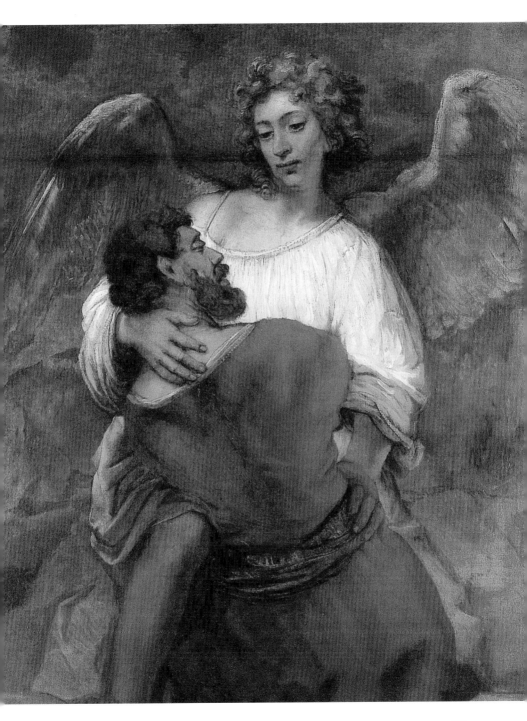

《雅各與上帝摔交》

——創世紀・33

雅各當年離開拉班，在回鄉路上夜晚，作夢跟一個人摔交，摔到東方露出曙光，那人始終沒把雅各摔倒。那人說：「天快亮了，我要走了」。

雅各不放過他，對他說：「你摔不過我，如果不祝福我，別想開溜」。那人確定摔不過雅各，就將他大腿窩摸一把就走，雅各的大腿窩就扭了。

同上帝摔交居然沒輸

那人對他說：「從今以後，你不叫雅各，就叫以色列，因爲你同上帝摔交居然沒輸。」

以色列人至今不吃大腿窩裡的筋，就是因爲耶和華摸了雅各腿上的那個地方，使他瘸的緣故。

因此，雅各改名以色列，在以色列臨終時，見到約瑟與其埃及妻子及二個孫子瑪拿西與以法蓮後，以色列把他的祝福給了幼孫以法蓮，視他在哥哥瑪拿西之上。

「雅各的夢」在舊約聖經裡，畫家畫出了很多版本，也給畫家們較量想像力的舞台，既有現實主義的手法，也有戲劇化效果。

在表現多種多樣，而同爲幻想場面的名畫中，浪漫派畫家德拉克窪(Eugéne Delacroix 1798-1863)的「雅各與天使格鬥」，與後期印象派畫家高更(Paul Gauguin 1848-1903)「雅各與天使格鬥」最富盛名。

德拉克窪「雅各與天使格鬥」

德拉克窪「雅各與天使格鬥」，現藏於巴黎・聖・蘇爾畢斯禮拜堂，那是德拉克窪在1855-61年間，從事聖經故事題材創作時期作品。他並沒有處理成其他畫家如夢幻感覺，而是以寫實爲基礎，像現實狀況般呈現。

此外，德里的「雅各與天使之鬥」則把場景放在山崖邊。上帝化身帶翼天使，試圖要讓雅各摔倒。

高更「雅各與天使格鬥」

1888年前後，高更到達法國北邊布列塔尼(Brittany)，他們跟一批那比派畫家，在「愛之森林」裡，「以正確的色調來畫外界色彩」。

這一年對高更來說是藝術生命史轉捩點，他終於從傳統中蛻變出來，進入一個嶄新的風格——綜合藝術。

高更首次以聖經的故事爲主題，這一場神秘的搏鬥，在教義上有多種詮釋，有的說是象徵人與人，或人與撒旦的掙扎，也有人說是以色列人與上帝之間的矛盾衝突。

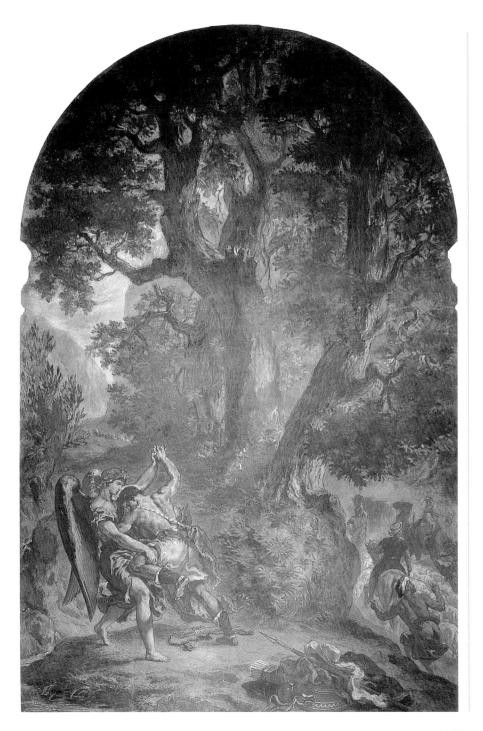

雅各與天使格鬥　高更作
1888年　油彩・畫布　73×92cm
蘇格蘭・愛丁堡國立博物館藏

世俗與神聖二個境界

那些戴著白帽，著暗黑色袍服的布列塔尼婦女，在聽完一場佈道後，幻想著雅各與天使的搏鬥。

高更以蘋果樹來區隔兩個世界：左邊是世俗的人間，右邊是神聖的精神境界。紅色的地面除了強調神聖的領域外，還有裝飾作用。

對於人物的描繪，高更給好友的信中說：「我把他們簡單化了，他們很土、很迷信。而整個效果十分強烈，對我來說，這一景象和搏鬥存在於這些人的想像中，因此這些現代人在比例上，比那兩個搏鬥的人真實、自然得多」。

高更在此不只是表現天使與雅各之

雅各與天使之鬥　德里作
19世紀初　銅版畫

鬥，也在表現色彩很強的裝飾性，構圖平面化，充滿神秘感，具有象徵意義，也是所謂綜合藝術。

教堂拒收心情鬱卒

這幅畫，高更本來是應阿凡橋教堂之邀而做裝飾油畫，他花了一年多時間構思作畫，心情如履薄冰。當把畫交給教堂時，他們看見畫面左邊看熱鬧的現代布列塔尼婦女而拒絕接受，令高更非常鬱卒。

他後來把畫寄給梵谷弟弟西奧，並在信上說：「教堂拒收我的畫，理由是教堂石牆和彩色玻璃跟我的畫不相襯。但我想真正原因，是他們不能接受我在聖經故事畫中，加了圍觀的現代人物」。

其實，印象派以後畫家已不像以前宗教畫家那麼聽話，畫家要依自己意見，注入現代意識，畫家拒絕別人指揮他創作。

《約瑟的七彩衣》

——創世紀

雅各有十二個兒子，安居在迦南地區。在所有兒女中，雅各最喜歡約瑟(Joseph)，一來約瑟長得英姿挺拔，出類拔萃，再者人穩重又聰明，他的母親拉結也得雅各垂愛最多。雅各做了一件有七彩條紋外袍給約瑟，約瑟常常穿在身上，引起哥哥們嫉妒。

約瑟的二個夢矮化哥哥們

有一天約瑟做了一個夢，夢見自己收成的麥堆筆直豎立著，他哥哥的麥堆則像低頭朝著他的麥堆彎腰下跪。

又有一天，約瑟夢見天上的十二顆星星、月亮、太陽都朝著他下跪。

哥哥們每天看著他穿著爸爸送的七彩衣，心裡很不是滋味，現在又加上約瑟說出他做的兩個夢，都把哥哥們矮化了。

兄長們奉父之命，到示劍這個地方放牧，約瑟留在家裡陪父親。一天，父親對約瑟說：「你給我到示劍那個地方，看看哥哥們放羊情況如何？回來給我稟報」。

約瑟聽話就去了。

幾天後找到哥哥們。哥哥們看見約瑟前來，大伙心裡很高興，大家報仇的機會來了。

哥哥們準備把他給殺了，扔進古坑裡。但老大呂便說：「不要殺他，不要讓他的血沾到我們的手，把他丟進坑裡，自生自滅好了」。

其實老大的心較軟，他是準備晚上再回來救他。

把約瑟賣給以實瑪利人

於是，約瑟被大伙扔進古坑裡，外袍已被脫下，也沒給他準備食物、飲水，準備讓他活活餓死。

黃昏時，有一群以實瑪利人趕著駱駝，載著香料準備往埃及去販賣。老二猶大忽然站起來說：「我們不必殺約瑟，為何不把他賣給以實瑪利人當奴隸，帶到埃及做苦工，我們也可獲得錢分用。」

大家都說是妙計，於是把約瑟以廿舍棵粒銀子，真的賣給以實瑪利人。

待老大趕羊轉回來，看望坑裡的約瑟，但已空空無人，其餘兄弟便告訴老大呂便，約瑟已被賣掉，並且賣給來去無蹤的以實瑪利人當奴隸。他急了，但以實瑪利人的駱駝隊早已走入夕陽中，無法追趕。呂便悲從中來，嚎啕大哭，無法向父親交代。

他們無法向父親交代，便殺了隻山羊，以山羊血沾染約瑟的七彩衣，帶給父親，並請問父親：「我們在野外

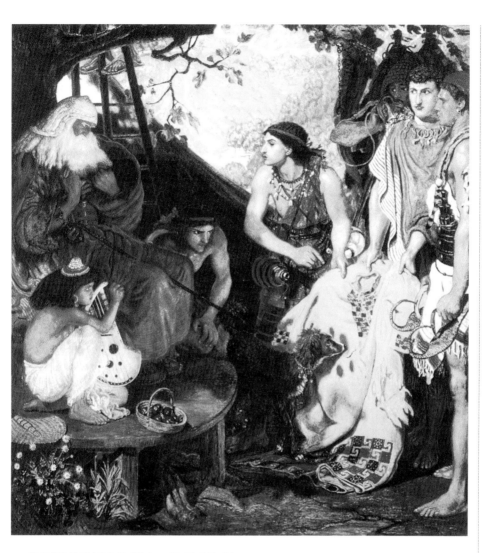

找到這件沾滿血的彩衣，是否為約瑟的」。

父親雅各一看帶血彩衣，便落下眼淚，並難過的說：「我不應該叫約瑟去看你們放羊，一定是被野獸吃了。」

說著把自己衣服給撕破，並綁在腰間，還哭著說：「我將會難過到死，死了也要到陰間見我的約瑟。」

布拉恩「約瑟的七彩衣」

布拉恩(Frod Madox Brown 1821-93)有幅「約瑟的七彩衣」，那是哥哥們拿著沾了羊血的約瑟彩衣，給父親辨識是否為約瑟的。滿頭白髮，滿臉白鬚的雅各，看見約瑟七彩衣沾滿血的那種驚訝、難過、與不知所措的情景。

波蒂法之妻誘惑約瑟　烏雅依作
1700年　油彩・畫板

波蒂法之妻計誘約瑟　林布蘭特作
1634年　銅版畫　9×11cm
阿姆斯特丹・國立美術館藏

約瑟轉賣給波蒂法
彭托莫、安德雷亞合作
1516～17年　油彩・畫布　61×51cm
倫敦・國家畫廊藏

《誘惑約瑟的波蒂法之妻》 ——創世紀・39

約瑟被哥哥們出賣給以實瑪利人，帶到埃及，以實瑪利人並沒有把他留在身邊當奴隸做事，因為他的身體健壯，面目清秀，知道送到拍賣市場可以賣到好價錢。結果以二百舍棵粒銀

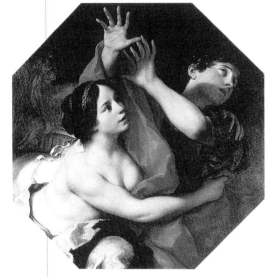

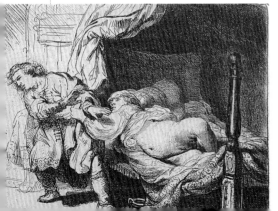

子被法老王的衛隊長波蒂法(Potiphar)買下他。

彭托莫「約瑟轉賣給波蒂法」

早期矯飾主義畫家彭托莫(Jacopo Pontormo 1494-1556)與其師安德雷亞(Andrea del Sarto)合作的「約瑟轉賣給波蒂法」，描繪立在前景中央穿黃衣、手拿藍帽的小約瑟，抬頭望著把他買回家當奴隸的大人物——埃及法老衛隊長波蒂法，周遭則是他的侍從。

在畫面左方的則是把約瑟賣給波蒂法的以實瑪利人，他們正以帽子裝賣得的錢。畫面後方則是想像中的波蒂法宮殿的幻境。

彭托莫以大格局畫面來敘述小約瑟的弱小與無力，影射著日後耶穌的犧牲與受辱。

約瑟當了波蒂法總管

波蒂法先讓約瑟在他身邊打雜，後來見他做事俐落，人又聰明，索性把家裡事情都交約瑟去辦，也順利當上衛隊長家總管。

波蒂法的妻子卻是不甘寂寞的人，因為波蒂法要隨法老王出巡，經常不在家。他太太見約瑟眉目清秀，身體健壯，經常找機會勾引約瑟，約瑟也

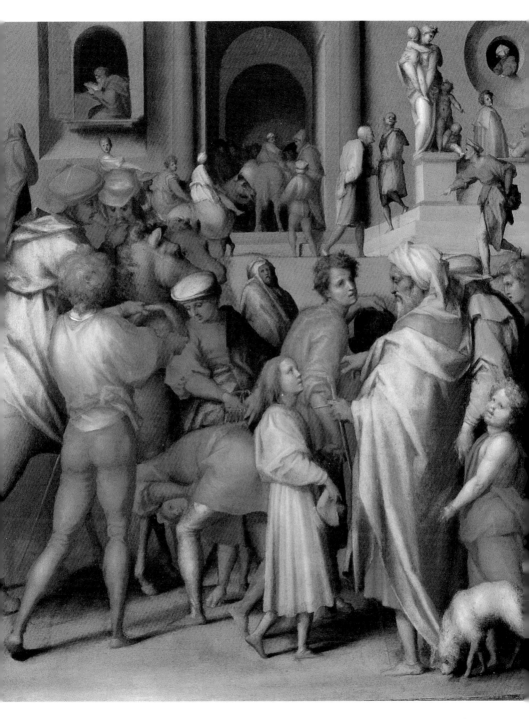

知道主人信任他，家裡的大小事情都交給他，他怎能冒犯主人呢？

有一天，她見波蒂法不在家，要約瑟幫她整理房間。但當約瑟進入她房間後，見她全身赤裸躺在床上，並向約瑟要求魚歡之合，約瑟不從，準備離開，但波蒂法的妻子緊緊摟住約瑟的脖子，用力將他壓在床上。約瑟拚命掙扎，逃出臥室，可是他的上衣被她扯了下來，留在她手上。

丁特列托「約瑟與波蒂法之妻」

丁特列托(Tintoretto 1518-94)在馬德里‧普拉多美術館藏「約瑟與波蒂法之妻」中，畫的正是那女人扯下約瑟衣服畫面。波蒂法之妻臥房，暗紅色幕帳，席夢思床上躺著赤裸波蒂法之妻，約瑟轉身準備逃離，不小心衣服被她撕下。

她惱羞成怒，把對約瑟的愛，轉而變成滿腔仇恨，她還大叫大嚷，那女人嚷著：「他！這個從拍賣場買來的小伙子，竟敢調戲我，想侮辱我，我一喊，他就嚇跑了，他的衣服還在我手裡。」

約瑟含冤入獄，上帝耶和華與約瑟同在，保佑他。典獄長知道約瑟是被冤枉的，後來便讓他協助自己管理監獄的事。

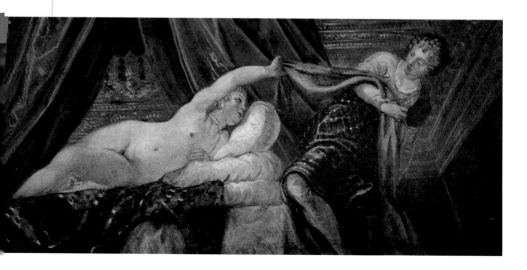

約瑟拒絕波蒂法妻子之誘惑　古厄西諾作
油彩・畫布

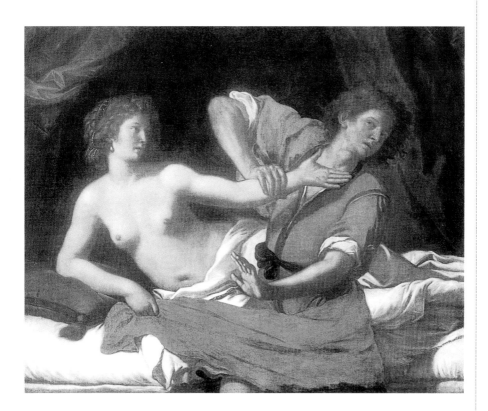

「約瑟拒絕波蒂法妻子之誘惑」

　　古厄西諾(Joseph Guercino 1591-1666)有幅「約瑟拒絕波蒂法妻子之誘惑」，那是另一種氣氛，雖然跟丁特列托畫的有點不同，他畫的較平民化，沒有那麼宮廷化。後來約瑟因幫法老圓夢有功，被釋放，而且做了宰相。

　　許多畫家都愛表現這一充滿戲劇性的一刻，除上述之外，還有烏雅依的「波蒂法之妻誘惑約瑟」、林布蘭特「波蒂法之妻計誘約瑟」等作，主要都重表現波蒂法之妻緊抓約瑟或他的衣服不放，裸身色誘未成而老羞成怒的一幕。這段故事主在彰顯約瑟不僅相貌堂堂，而且品性端正，忠貞負責。

《告發約瑟的波蒂法之妻》 ——創世紀・37

埃及法王的侍衛隊長波蒂法，是位責任心重，保衛法王無時無刻都要跟在身邊，也因爲如此很少回家。

波蒂法娶了一位生性淫蕩，年輕又多情妻子，波蒂法又經常不在家，其妻常獨守空閨，經常耐不住寂寞。

藝術家們熱衷故事題材

當約瑟被波蒂法升爲家裡總管後，家裡忽然來了這麼一位健康又有活力青年，波蒂法之妻以計誘使約瑟到她房間，很多藝術家對此故事有興趣，而且以不同方式表達。

丁特列托與古厄西諾都畫波蒂法之妻，在她床上全身赤裸，色誘約瑟，但約瑟是英雄，知道潔身自愛，拒絕主人妻子挑逗，她受到輕蔑，反而指控約瑟企圖強暴她。

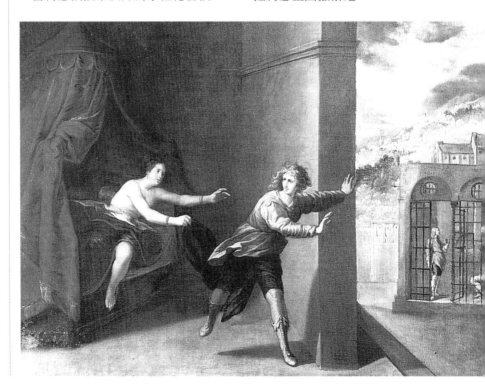

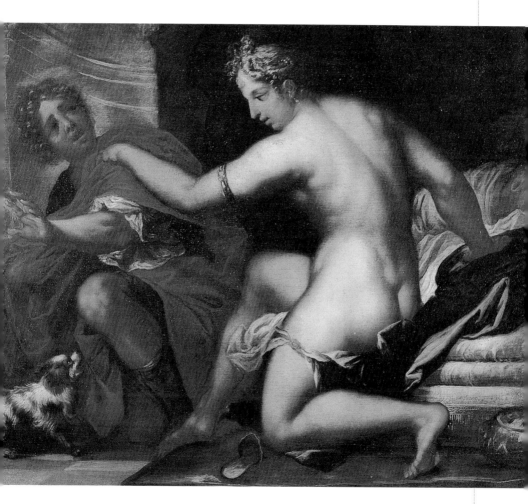

李比利「約瑟與波蒂法妻子」

華沙國立美術館有幅畢特羅・李比利(Pietro Liberi 1605-87)作，「約瑟與波蒂法妻子」。

這幅畫主題強調在不忠貞，耐不住寂寞波蒂法妻子身上，她拉住約瑟，但約瑟不為色誘。

約瑟與波蒂法之妻　比李維爾特作
1619年　油彩・畫布　240×300cm
佛羅倫斯・烏菲茲美術館藏

「約瑟與波蒂法之妻」

　　佛羅倫斯烏菲茲美術館藏，比李維
爾特(Giovanni Bilivert)「約瑟與波蒂法之
妻」，波蒂法之妻沒有裸體，但穿著
睡衣，她拉住約瑟。但約瑟並沒有被
美色騙住，還是自己知道，身為僕人
必須對主人忠貞的道德觀念。

　　比李維爾特以暗紅色花紋帳棚，在
深暗的房間中，突出穿白色睡衣的波
蒂法之妻，非常突顯女主人的個性放
浪形骸。

「告發約瑟的波蒂法之妻」

　　華盛頓・國家畫廊，有幅林布蘭特
「告發約瑟的波蒂法之妻」，林布蘭
特並不在此強調美德與邪惡，只畫出

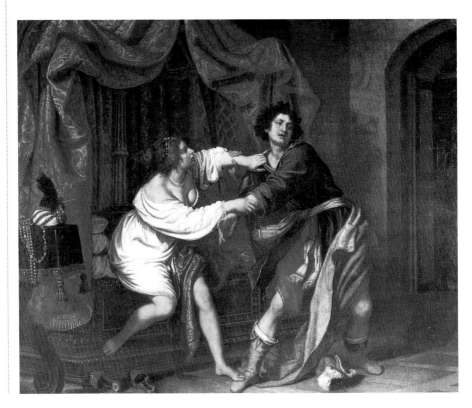

告發約瑟的波蒂法之妻　林布蘭特作
1655年　油彩・畫布　106×96cm
華盛頓・國家畫廊藏

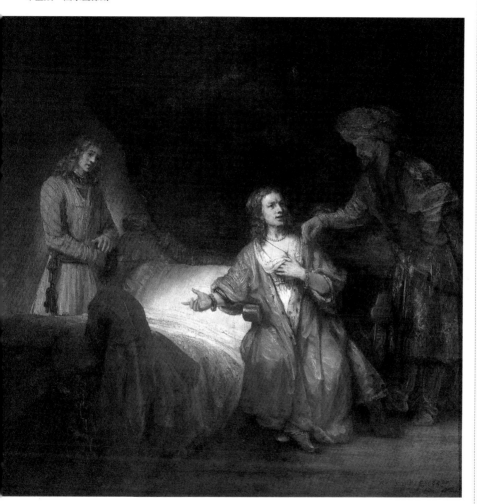

如戲劇效果的畫面，波蒂法之妻坐在床邊，像跟波蒂法解釋什麼似的，又像指控什麼似的。

　　波蒂法瞭解自己的妻子，顯然不會相信妻子所言，但他也知道自己僱的約瑟爲人。約瑟站在一角，對於波蒂法夫人的指控不準備回辯，波蒂法也

沒責怪約瑟。

　　林布蘭特以細緻的筆觸，畫出三個人物個性及立場描繪。他最成功之處是沒有用誇張動作，仍能突顯主題的意識。而光線和顏色掌握，更表達出複雜人性與深沈悲傷。

獄中解夢的約瑟　布里尼作
年代不詳　油彩・畫布　87×111cm
華沙・國立美術館藏
在監獄中替人解夢　蘭吉悌作
1656年　油彩・畫布　109×125cm
羅馬尼亞・國立美術館藏

《約瑟解夢》

——創世紀・40

皇宮裡的大司酒（管理供應酒）與御膳長（御廚師）得罪法老，被送進牢房。這二位等於是皇室要員，又是法老的親信，現在法老生氣把他倆送進來，不知什麼時候，什麼人找來重要親戚關說，也許很快就又放出去。

監牢裡，對他倆不知該用什麼方法管，輕也不是，重也不是，監獄長自己不敢踫，只好把這難題交給約瑟，約瑟也不敢管他們，只好跟他倆做朋友，陪他們聊天，說笑，解悶，把他們服侍得舒舒服服，像在外面一樣。

替監獄長解決難題

有一天夜晚，大司酒和御膳長各做了一個奇怪的夢。第二天兩個人都悶悶不樂，約瑟看他倆情況不對，問有什麼心事。

大司酒說：「我夢見自己有棵葡萄樹，幹上分出三枝杈，葡萄結滿枝，法老給我杯子，我把葡萄汁擠在杯子裡給法老喝」。

約瑟聽後，試著解夢說：「三枝杈表示三天，三天後你將回到宮裡，仍要為法老任大司酒，到那時請千萬幫我替我開脫。我是被兄弟出賣，生平沒有做過壞事，應該讓我出去」。

大司酒聽後滿口答應。

替御膳長解夢

御膳長聽約瑟為大司酒解夢解得好像很有道理，就把自己做的夢告訴約瑟，他說：「我夢見自己頭上頂著三個裝有米穀的籃子，鳥兒從樹枝上飛來啄食光了」。

約瑟聽後，替他解夢道：「三個籃子表示三天，三天後法老會派人把你的頭砍掉，並把你吊在樹上，任鳥兒飛來啄食」。御膳長聽了心裡不怎麼舒服，半信半疑。

布里尼「獄中解夢的約瑟」

現藏於華沙・國立美術館，布里尼(Giovanni Antonio Burrini 1656-1727)「獄中解夢的約瑟」。約瑟因受衛隊長夫人誘惑不成，結果被關在獄中，因替監獄長負責管理大司酒與御膳長，這二位從皇室送來執行禁閉的要員解夢。

布里尼的人物表情，並沒有完全清楚呈現，在光影隱約間，氣氛還是很濃郁。

蘭吉悌「在監獄中替人解夢」

羅馬尼亞・國立美術館藏，蘭吉悌(G. B. Langetti)「在監獄中替人解夢」，

畫情節跟布
里尼一樣，
但他的主要
人物清楚呈
現，祇有背
景以暗調來
烘托人物的
突顯。他把
大司酒以重
要位置來呈
現，御膳長
在後，他倆
都全神貫注
的聽約瑟爲
他倆解夢。

《替法王解夢‧工作》

二年過去了，約瑟仍在監獄裡協助管理犯人。

一天夜裡，法老做了一個怪夢，夢見他站在尼羅河畔，看到七頭又肥又壯的母牛從河裡上岸吃草，後來又有七頭既醜又瘦的母牛從河裡出來，把那七頭又肥又壯的母牛給吃了。

法老醒過來，想不通怎麼會有這樣奇怪的夢。不久他又睡著了，又作了一個夢。

他夢見有一束麥子結了七個美麗飽滿的麥穗，然後又看見另七個又乾又瘦的麥穗，而且立刻把原來七個飽滿麥穗給吞下。

法老醒來後，一身大汗，自己覺得驚訝不已，怎麼會有如此奇怪的二個夢，週邊的人也不知所以然。

替法老解夢慶收或災年？

這時，大司酒想起在獄中的約瑟，他連忙啟奏法老道：「監獄裡有個叫約瑟年輕人，極會解夢，當年曾為我與御膳長解過夢，奇準無比」。

法老聽了，興奮無比，馬上要大臣去把他接來，趕緊讓他見法老。

法老見到他後，打量了一下，便一五一十把自己做的二個夢跟約瑟說，約瑟聽後，不慌不忙的回答說：「這二個夢等於一回事，暗示今年後會有七個慶豐收年，但慶豐年一過，接著就是七個災荒年，其災之大，史無前例，這是上帝耶和華的意思」。

法王聽了不敢不信，問他災年可有解救之道，約瑟說：「法老王如果在豐收年時，派精明幹練又清廉官吏，到民間收取五分之一的糧食好好儲備起來，災荒來臨時，把募收來的五分之一糧，分給大家省點吃，也可平安度過」。

封約瑟為宰相協助治國

法老聽了非常折服，並對群臣說：「我們得到天助，來了一位如此聰明的人，我要封他為宰相，讓他協助我管理國家，並賜他權力。」出入有馬車護衛，還賜給他一個埃及名字——撒發那特巴內爾，又將出身貴族祭司之女許配給他做妻子。

約瑟身為宰相，勤奮工作，埃及被他走透透，在七個豐收年盡力募糧存麥，把全國糧倉儲得滿滿的。

「在法老王皇宮的約瑟」

威尼斯歷史畫及肖像畫家雅米格尼(Jacopo Amigoni 1680-1752)便畫了「在法老王皇宮的約瑟」，他因解夢有功，

在法老王皇宮的約瑟　雅米格尼作
1740年　油彩・畫布　283×325cm
馬德里・普拉多美術館藏

正在眾臣面前接受法老王賞賜金鍊、　　　金戒，並封爲宰相，協助治國賑災。

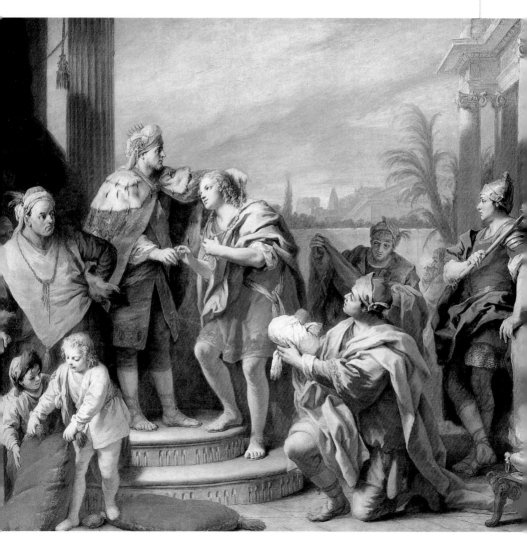

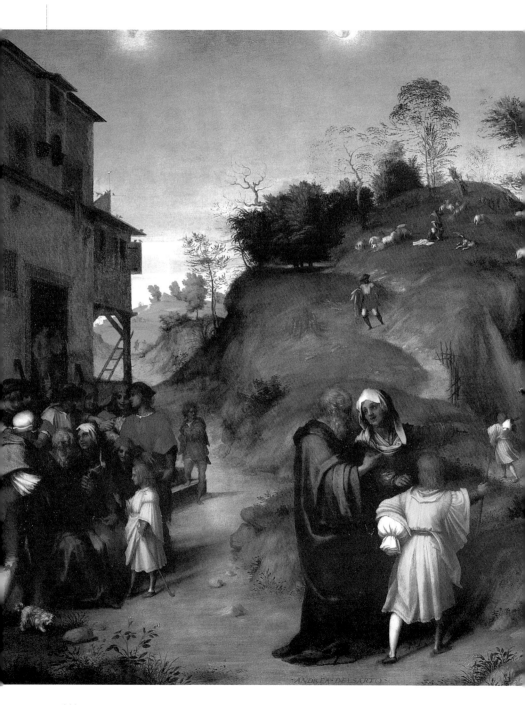

ANDREA·DEL·SARTO

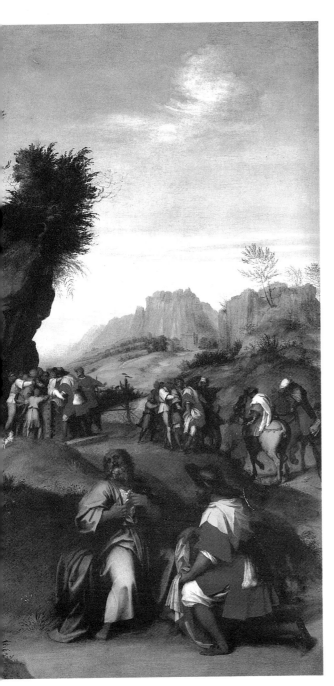

約瑟在埃及　安德雷亞作
1515～18年　油彩・畫板
98×135cm
佛羅倫斯・帕拉提納美術館藏

「約瑟在埃及」

　　安德雷亞(Andrea del Sarto)的「約瑟在埃及」則依年代先後，將約瑟的重要生平事蹟同時呈現在一幅畫中。

　　畫面最左方是雅各一家人聚集在屋前，眾多兄弟中他最疼愛穿黃衣的小約瑟。接著是畫面前景中間，雅各要約瑟去探望放牧的哥哥們。由前而後描繪著約瑟告別父母，背起白行囊往遠處山頭放牧的哥哥所在地走去。

　　畫面右中景則是嫉妒的哥哥們欲將約瑟丟入井中，後來轉賣給以實瑪利人為奴的情景。

　　畫面右前方則是哥哥把沾染了山羊血的約瑟衣服帶回給老雅各看，問說是不是約瑟的衣？老雅各哀痛逾恆，難以接受。

　　全畫舖陳流暢自然，一氣呵成，景緻怡人。

《在埃及的約瑟》

在七個豐年過後，大荒災年真的來了。埃及還好，靠宰相約瑟事先儲備好糧，自己不缺，鄰國則斷糧斷炊，日子非常難過。

雅各所在的迦南飢荒嚴重，便命十個兒子前往埃及買糧，祇留下最疼愛的便雅憫在家陪他，便雅憫是雅各與拉結所生，年齡最小，雅各最疼。

兄弟們到埃及買糧

這十個兄弟從迦南長途跋涉來到埃及，他們看到宰相約瑟，約瑟在指揮屬下發糧給飢民，他們謙恭磕頭，約瑟一眼就認出這些全是自己哥哥，但哥哥們都沒有認出穿著黃外袍宰相服的約瑟。

約瑟對他們說：「你們從那裡來，是來搶糧的吧！還是來探窺埃及」。

他們馬上辯解說：「我們是從迦南來到此地，準備買糧，我們不是強盜是兄弟，家中本來有十二弟兄，最小在家陪父親，還有一位死了」。

其實他們說死的那位，就是約瑟，當年被他們賣給以實瑪利人當奴隸。

給了糧但把西緬留下

約瑟聽後便說：「我能相信你們什麼呢？你們回去把最小弟弟帶來給我看，我才相信你們」。

約瑟又說：「這些米糧你們可以帶回迦南，但需把小弟弟帶來。為了確保你們不是強盜，我把你留下來當人質」，說完就指著站在中間的西緬，並當著他們面前，把西緬送進牢房。

約瑟交代屬下把他們帶來的袋子裝滿糧食，他們原來準備帶來買糧銀子偷偷給塞回去，並要他們快快回去，把小弟弟送來。

買糧的銀子還塞在袋內

在回家路上小憩，老大覺得騎的驢子好幾天沒吃東西，就解開糧袋，取出一些麥餵驢子時，發現自己帶去買糧銀子還塞在袋內，大家你看我，我看你，不知怎麼會這樣。

彭托莫「約瑟與雅各在埃及」

倫敦國家畫廊，有幅彭托莫(Jacopo Pontormo 1494-1556)畫「約瑟與雅各在埃及」，彭托莫為16世紀初葉以前，佛羅倫斯畫派傳統的典型畫家。約瑟的哥哥們從迦南地方前來買糧，認不出那位穿黃袍宰相服是自己當年賣給以實瑪利人的弟弟約瑟，但約瑟一眼便認出他們是自己的哥哥們。

他們兄弟回到迦南，見到父親便把

約瑟與雅各在埃及　彭托莫作
1517～18年　油彩・畫板　92×109cm
倫敦・國家畫廊藏

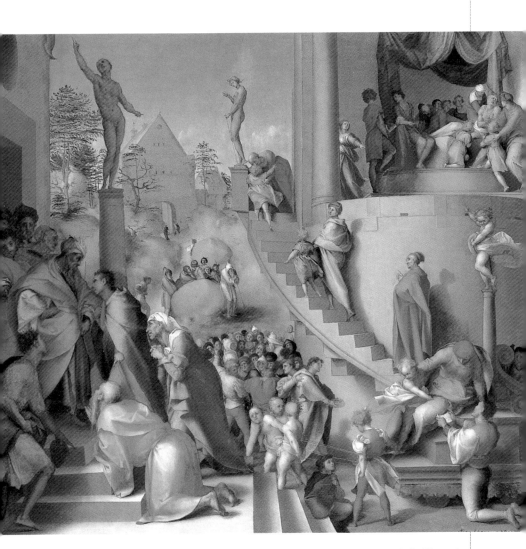

帶回的米糧及塞在袋內購糧的銀子，
拿出來給父親看。

父親說：「我已失去二個兒子，先是約瑟，然後是西緬，現在你們又要帶走最小的便雅憫，如果他有什麼三長兩短，我的人生有什麼意義呢？」

《約瑟兄弟到埃及買糧》

迦南地方的饑荒依然嚴重，他們兄弟從埃及帶回來的糧食也吃光。雅各無計可施，祇好再叫兄弟們到埃及去買糧。

再去買糧必把小弟帶去

老大說：「如果要再去，必須把小弟弟帶去，那位宰相說，一定要把便雅憫帶去，才能證明我們不是從外地到埃及的奸細」。

父親沒有辦法，祇好讓他最小、最疼愛的兒子便雅憫給他們帶去，並要他們準備乳酪、香料、蜂蜜等禮物，並準備雙份銀子，一份歸還上次退回的，一份購買新的糧食。

這些兄弟又來到約瑟面前，約瑟邀他們到家中吃飯，也看到西緬。約瑟中午回來，他們兄弟看到宰相，馬上起立鞠躬，並獻上帶來禮物。當看到便雅憫剎那，約瑟趕緊跑到外面，禁不住自己飲泣起來。

在小弟便雅憫袋內藏銀酒杯

約瑟為他們準備很好的美食美酒，要管家給他們袋子裝滿糧食，並且在便雅憫袋子裡偷偷藏一個銀酒杯。

第二天，兄弟們告辭，準備趕緊回去，以免父親雅各掛念。但還沒有出埃及，約瑟管家追了過來，他要檢查每個人袋子，結果在便雅憫袋中找到銀杯，管家把他們統統給抓起來，帶回宮中。

在約瑟家中，哥哥跪地求饒，希望讓他們早點離開。

約瑟說：「你們可以離開，但拿銀杯的要留下來做我的奴隸，因為他拿了我的銀杯」。

大哥說：「千萬不要留下便雅憫，如果他沒有回去，父親會非常難過，因為父親最疼愛便雅憫，那就把我留下來做奴隸吧！因為我父親已失去一個心愛兒子，不能再讓我們的弟弟發生意外。」

我就是當年被賣的約瑟

約瑟聽到心裡難過極了，再也忍不住了，他就對他們兄弟說：「我就是約瑟，你們的弟弟，當年想把我丟入坑裡，後來又賣給以實瑪利人為奴隸的那位。現在我是埃及宰相，你們應該離開迦南到這兒來，荒年還有好幾年，如果你們搬來，我可以順便照顧你們。」

兄弟們又興奮，又難過，後悔當年的莽撞。告別約瑟回到迦南，他們告訴父親雅各：「約瑟沒有死，現在還

活著，更是埃及一人之下，萬人之上的宰相」。

　　雅各高興極了，感謝上帝耶和華的恩典，讓他日夜掛念的約瑟還健在人間，他急著想到埃及看約瑟，他也答應準備搬到埃及，原因是他急著能跟約瑟團圓。

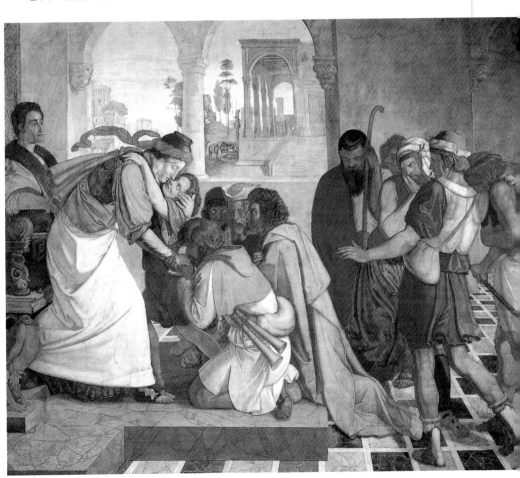

約瑟在他兄弟面前顯露身分　彭托莫作
1515～16年　油彩・畫板　35×142cm
倫敦・國家畫廊藏

葛內路斯「約瑟見到兄弟」

　　柏林國家畫廊藏，葛內路斯(Peter Von Cornelius 1789-1867)「約瑟見到兄弟」，這是敘述性的畫，也是單幅性質插畫，描繪兄弟們見到約瑟時的各種表情。

　　約瑟的大哥呂便，當年不主張殺害約瑟，比較重視兄弟情誼，拉住約瑟的手，兄弟之情溢於言表。小弟便雅憫緊緊抱住約瑟。當年提議把約瑟殺了丟進坑裡的西緬，則躲在兄弟們後面，頭都不敢抬，其他兄弟每人的表情不一，也道盡每個人心情百態。

　　另一幅公認為彭托莫所畫最美麗、最具代表性的「約瑟與雅各在埃及」（參見147頁圖），彭托莫把好幾段有關約瑟與雅各的故事都畫進同一張畫中，做為一系列裝飾新婚財主的臥房裝飾組畫的終結畫作，當做約瑟一生傳奇故事的總結。

　　其中，穿棕色及淺紫色衣服的約瑟共出現四次：在左前方將父親雅各介紹給埃及法老，在右下方則坐在木製駕車上接受陳情或請願，帶著他的兒

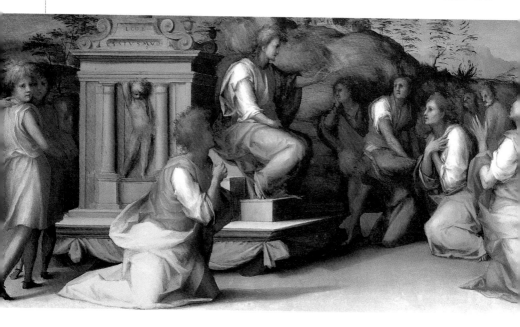

子爬上階梯，以及右上角約瑟帶著兩個兒子接受垂死的雅各臨終祝福。

在這幅畫中，彭托莫以卓越的構圖能力與鮮明的色彩，來敘述各自不同卻又相互關連的情節，以近中遠景來區分畫面，卻又和諧有序地共存於一畫中，而又不覺突兀凌亂。

「約瑟在他兄弟面前顯露身分」

此外，彭托莫還有一幅橫條幅畫作「約瑟在他兄弟面前顯露身分」，則將兩個場景連結在一個畫面上，以稱頌約瑟在埃及的功蹟，及他對哥哥們與埃及人民的仁慈心腸。

左半邊畫的是坐在木車上的埃及宰相約瑟，向他的兄弟們顯露身分，哥哥們是既興奮又羞愧地跪拜在約瑟面前，請求幫助米糧，並祈求約瑟的原諒。各個表情充滿慚愧與懺悔。

在他們身後則是約瑟因解夢而以其先見與睿智，將豐收年的米糧存放在穀倉裡，才得以在饑荒時拯救埃及人民及自己同胞兄弟。大家忙著分配米糧，或扛或抱的情景，刻劃寫實。

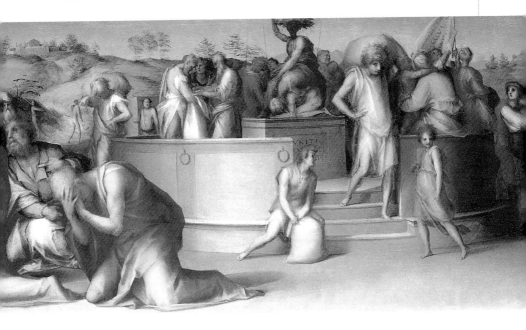

《雅各祝福孫兒》

雅各萬萬沒有想到，他在世最後時刻，還能見到日夜思念，又以爲他已不在人間的約瑟，他老淚縱橫，喃喃自語說：「約瑟還活著，我臨死前還能再見他一面，一定是上帝耶和華的恩典」。

他帶領全家及所有家畜牲口財產，準備前往埃及。他先到別是巴，先向上帝耶和華獻祭，他的祖父亞伯拉罕和父親以撒，都在別是巴向上帝耶和華獻祭。

雅各夢見上帝要他到埃及

當晚，雅各作了一個夢，夢見耶和華對他說：「趕快到埃及去吧！那兒是你們的樂土，以後也能安返故鄉迦南，我會與你們同在，祝福你們」。

約瑟徵得法老王同意，將家人安排在埃及北部的歌珊地，那兒草原肥沃適合放牧。

約瑟駕車趕去會面，父子相見後，抱頭痛哭，他們都感恩上帝耶和華，讓他們失散父子相聚，全家大小也有舒適良地讓他們放牧過活。

雖然荒年持續，法老王採用約瑟的新經濟政策，獲得百姓土地，百姓成爲他的佃農，只有祭司保留產業，約瑟也幫法老王處理內政，甚得法老王信任。雅各家人在約瑟刻意照顧下，畜牧繁殖容易，人丁興旺，家族日益興盛。

雅各老了臨終叮嚀

但，雅各覺得自己老了，在他臨終前派人把約瑟找來，對他說：「我死後別把我葬在埃及，必須運回迦南故鄉的麥比拉山洞，和我的祖父、父親葬在一起」。

他又說：「上帝耶和華會與我們同在，他必定領你們回迦南，那裡有我用刀劍從亞摩利人手中奪來的土地，我要把它分給你們兄弟，你應該比別人多得一分。你生的兒子瑪拿西和以法蓮要依歸在我的名下，如同我的其他孫子」。

約瑟忙把兩個幼子領到雅各身旁，希望在他老人家臨終前得到祝福。

雅各祝福約瑟兩個幼子

雅各把手放在幼子以法蓮頭上說：「願上帝耶和華賜福給你們」。

約瑟看到父親是摸著幼子的頭，替他祝福，以爲父親老眼昏花，錯把幼子當長子。雅各說：「我沒弄錯，瑪拿西雖是老大，以後會成一族，但他的弟弟以法蓮將更強大」。

　　約瑟後來也因兩個兒子以法蓮與瑪拿西，承受雙倍的產業。

林布蘭特「雅各為孫子祝福」

　　「雅各為孫子祝福」是荷蘭畫家林布蘭特所作，畫面描繪年邁父親（有的解說臨終），見到約瑟全家，約瑟扶著體弱年老父親，讓他看看並撫摸親

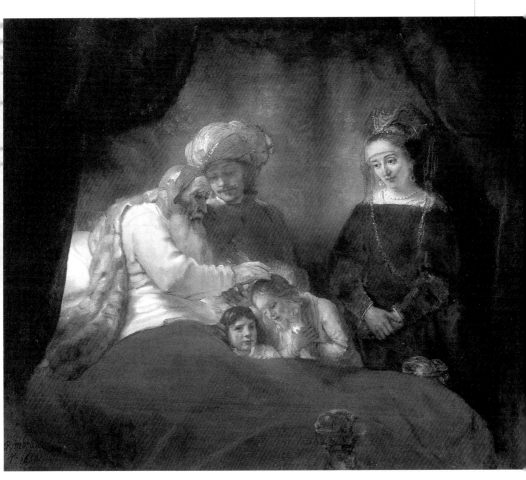

雅各祝福約瑟二子　維特茲作
1650年　油彩・畫布　136×190cm
華沙・國立美術館藏

愛孫兒，站在右側是約瑟埃及妻子，也是祭司之女，那是典型埃及人濃眉大眼，眉目清秀。

約瑟向父親雅各說：「老大叫『瑪拿西』，是讓我忘記之意，是指眼前已富貴和安樂，忘掉過去的苦難吧；老二叫『以法蓮』，讓我昌茂之意」。

雅各臨老看見自己孫兒活潑可愛，並給孫兒祝福，上帝耶和華賜福給他們。這是很溫馨畫面，林布蘭特在五位人物情緒表情描繪、光源與氣氛掌控方面，真是人物畫成功典範。

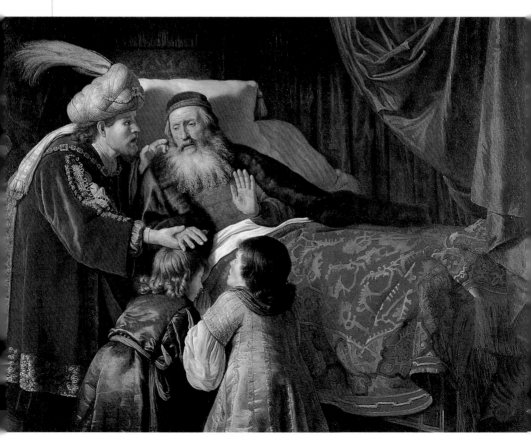

雅各祝福約瑟二子　路斯作
1692年　油彩‧畫布
維也納‧美術史美術館藏

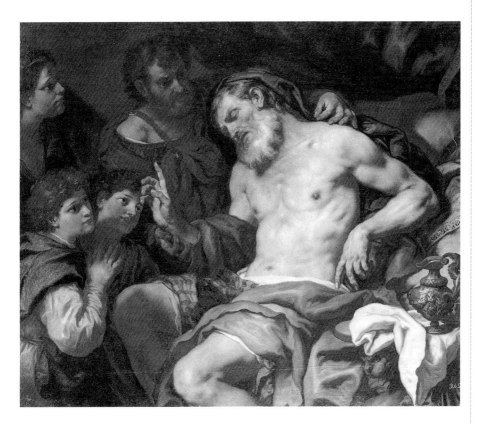

　　雅各對約瑟兒子祝福是信心行為，他很簡單的把右手按在幼子以法蓮頭上，將神的祝福歸於他。約瑟因施政以德，深受世人愛戴，雅各也將產業多分給約瑟。

維特茲「雅各祝福約瑟二子」

　　華沙‧國立美術館藏，維特茲(Jan Victors)作「雅各祝福約瑟二子」，此畫描繪更寫實，畫面上沒有出現約瑟的埃及太太，雅各臨終仍掛念久已失散又重見的兒子約瑟，對其二子深切祝福。猶太人深信，經過族長祝福，一生受用。

　　路斯(Johann Carl Loth)也畫了「雅各祝福約瑟二子」，同樣寫實生動，但畫中雅各閉眼垂頭，裸露上身，益顯病容。約瑟兩手攙扶著滿臉白鬚老父，專注地聽著雅各的臨終祝福。雅各右手舉起，似在祝福兩個紅光滿面、健壯可愛的孫兒。他們的母親則站在身後，大家目光集中在雅各身上。

《雅各預言與祝福》

當年雅各決定離開拉班，是乘著拉班到外辦事之際，帶著拉班女兒也就是雅各二位太太，幾乎是「逃離」方式離開。

過了三天有人告訴拉班，說雅各逃走了，拉班帶著族人追了七天，在基利山區追上雅各。當天晚上，上帝在拉班夢中向他顯現，對他說：「你要小心！不可隨便威脅雅各」。

上帝為雅各改名「以色列」

拉班知道雅各已為他作了十幾年白工，自己女兒又嫁給他，等於是自己女婿，因而由氣憤轉為祝福，雅各順利踏上歸鄉路。

後來雅各在夢中跟上帝摔交，居然沒輸，上帝給他改名「以色列」，托負重任。現在他在臨終前，希望交代後事。

雅各為十二個兒子預言將來

以色列叫來自己十二個兒子，然後對他們說：「你們都靠近過來，聽我為你們預言你們將來」。

以色列要他們按兄長順序，在他前面站好，並從老大開始。

——老大呂便(Reuben)啊！你是我長子，本來家族大權我應該承傳給你，但你的生活不檢點，和你庶母辟拉有染，放縱情慾，玷污家門，你將會受到懲罰，將失去長子之分。」

——「老二老三西緬(Simeon)和利未(Levi)，你倆的示劍所行，責罰清楚也很殘忍，你倆脾氣暴燥，情緒不好就想殺人，我將你們倆位分開，摻雜在以色列民眾之中，作全族祭司」。

——「老四猶大(Judah)是頭獅子，你的手祇要掐住敵人喉嚨，敵人必死無疑。兄弟們雖然都在讚美你，但那不一定真言，因為他們怕你。你的牙齒因幼小時多飲奶水而潔白，你的臉頰因常飲美酒而紅潤，我把以色列權杖交付給你，使萬民歸依」。

——「老五西布倫(Zebulun)，你的居住地必是海岸良港，你的邊界將可一直延續到西頓地方，但並沒有伸展到海岸」。

——「老六以薩迦(Issachar)頭強力壯如驢子，忍辱負重，以後是忠僕，也是勤勞僕人」。

——「老七但(Dan)必將是擋路駝，可以咬傷馬蹄，使騎馬的人墜落，你將有權審判以色列民眾」。

——「老八迦得(Gad)必被敵人追趕，但你也有本領追殺敵人。」

——「老九亞設(Asher)的土地上，必長

約瑟親送父親返迦南　德里作
19世紀　銅版畫

出豐盛產物，還出產供奉君王的美味佳餚。

——「老十拿弗他利(Naphtali)像頭輕盈母鹿，文思泉湧，口中辭語華美。」

——「老十一約瑟(Joseph)，是以色列磐石，砥柱。他的祖先上帝耶和華把所有福分都賜給他，福分如同永恆的山，萬世長存。因為他不記仇，重視親情，天降斯人重任，家門同光」。

——「老么便雅憫(Benjamin)如豺狼，早上剛吃掉捕獲物，晚上便分掉戰利品」。

約瑟親送父親到迦南安葬

雅各說完，便停止呼吸，離開人世以及他面前的十二個兒子。

約瑟兄弟雇用專門醫生為父親薰香四十天，並守七十天喪禮。約瑟並向法老王要求，自己親自送父親遺體至故鄉迦南安葬。雅各與利亞合葬在希伯崙，他是四百年來葬在迦南的家族之中最後一人。

辦完父親喪事後，兄長們很怕約瑟跟他們算帳，約瑟對跪在他前面，乞求原諒的兄長們說：「我怎麼能代替耶和華來審判你們，雖然你們想害死我，後來又把我賣給駱駝商當奴隸，也許上帝耶和華把壞事當好事，讓我從人奴變成埃及宰相，並有權照顧家人及全國人的生命財產，這就是上帝耶和華恩典」。

約瑟顧念手足情深，不但讓以色列人長住埃及，並善待兄長家人，他自己活到一百多歲，五代同堂，有福享受孫兒們承歡膝下的人生最高境界。

創世紀在約瑟死在埃及終結

舊約聖經偉大序幕「創世紀」，由創造伊甸園的蓬勃生機開始，接著是大洪水來臨與毀滅，上帝對亞伯拉罕的應許，以及新民族在迦南的誕生，最後以約瑟死在埃及為終結。

出埃及記……

《殺害男嬰》

──出埃及記・1

雅各跟自己兒子們到埃及投靠約瑟後，約瑟念及親情重如山，遂安排兒弟們住在歌珊地，這是土地肥沃，有山有海，又尚待開發之地。

以色列人（猶太人）靠約瑟安排，在埃及吃苦耐勞，約瑟本人活到一百多歲，晚年也有曾孫在抱。

新登基法老討厭以色列人

哥珊地的雅各家族，在埃及發展迅速，引起埃及人側目，他們認為這批以色列人繁殖太快，人又勤勞。新出生的埃及人，不知約瑟是誰，新登基的法老，也非常討厭以色列人。

新法老說：「這批傢伙人數繁多，又聰明又認真，畢竟他們是外來人，心根本不在埃及，甚至對我們存有敵意。萬一有敵人造亂，防他們聯合起來對付我們，我們應該及早因應。」

絕滅以色列人二道命令

新法老下了二道命令：第一、以色列人祇能幹苦差事，務農外當奴隸。第二、所有出生男孩即刻殺死，女生可以留下。

並下令全國接生婆，接生到男嬰即刻掐死，大部分接生婆認為這樣做會冒犯上帝耶和華，新法王即召集所有接生婆到宮裡訓令嚴屬執行。但接生婆謊報說：「不是我們不遵守法令，而是這些以色列產婦身體健康，不用接生婆自己就能處理，生下孩子就可下田工作，她把男嬰藏起來，我們也莫可奈何」。

新法王聽了更氣，他召集全國士兵到處去搜，祇要搜到就送到宮裡，在新法王面前當眾刺死並嚴格執行。

禮依尼「殺戮幼兒」

波隆尼亞畫派代表人物之一禮依尼的「殺戮幼兒」，那些新法老命令下的御林軍，到街上看見嬰兒就虐殺，可憐天下的母親，為保衛自己骨肉，以自己肉身擋刀護兒，悲壯畫面在這位追求古典主義之美，他受了卡拉瓦喬光影色彩影響，畫面呈現多樣的巴洛克風格特色。

聖經名畫中，有關「殺戮幼兒」的故事，除了埃及新法老外，猶太國王希律王，聽說在耶路撒冷誕生一位未來新君主，他緊張得派三位博士去探聽實情，去了未回讓他覺事情不妙，而展開對二歲以下男孩大追殺。這些被殺死的男孩視作「最初殉教者」。很多畫家畫此罄竹難書的悲慘畫面。

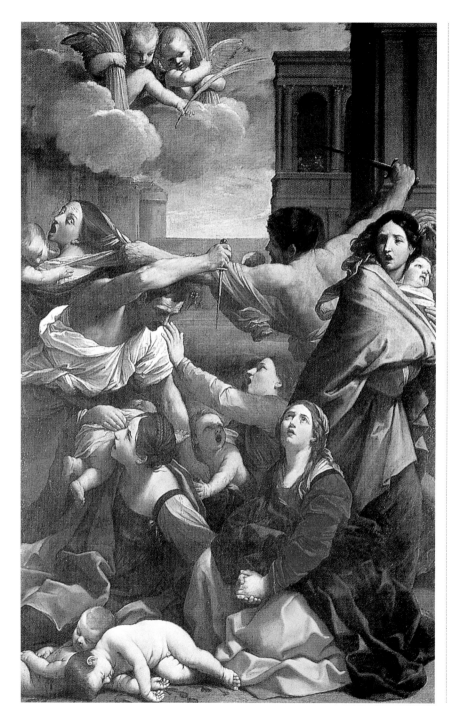

《遭遺棄的摩西》

雅各和他的家族在歌珊地定居後，對迦南故鄉仍然思念不已，本來準備度過荒年後，再回迦南，但家鄉的貧瘠遠不如埃及的舒服，如此十年、一百年、兩百年過去了。

以色列人也是猶太人崇拜上帝

以色列人也是猶太人，雖然寄居埃及，但仍崇拜上帝耶和華，對埃及的神和法王不願下跪。

當時，埃及雖然不再建造金字塔，但修復神廟、宮殿、橋樑、道路，仍需大量工人，因此強迫以色列人當奴隸作工。甚至有人建議，要法王把以色列人殺光，但法王不敢做，那是會引起種族動亂，因此才有：「如果以色列人生下男孩，一律把他殺掉！」慘絕人寰的命令。

尼羅河上發現棄嬰

就在此時，住在尼羅河旁有位名叫暗蘭(Amram)的以色列人，暗蘭是掌管祭祀的利未家後裔，他跟妻子已育有一男一女，但第三胎生下男孩，家裡人都覺得這小男孩端正可愛，但消息不敢外漏，因此偷偷養了三個月。

法王殺以色列男嬰的命令，執行越來越嚴，暗蘭及太太知道不能永遠隱瞞得住，於是用蘆葦草編了一個船形船籃，四週抹上石漆，以防滲水。於是他們把男嬰放在船籃內任其漂流，男嬰的小姊姊不放心小弟弟，在後面跟隨著。

普桑「遭遺棄的摩西」

普桑這位法國古典畫派畫家，他畫最多以「聖經」為主題的故事畫，他有幅「遭遺棄的摩西」，即畫暗蘭的太太，以蘆葦作的船籃，把出生三個月男嬰，裝在船籃裡，放入尼羅河中任其漂流，希望能有奇蹟出現，會讓自己男嬰得救，起碼希望男嬰可以活得更久。

暗蘭這位當爸爸更不忍心，作這萬不得已措施，也不忍見到自己骨肉隨水漂走，帶著大男孩亞倫離開現場。

猶太人遭受迫害，即從埃及新法王開始，這是猶太人和血圖吞的切膚之痛，也是今天能讓猶太人洗雪屈辱，發憤圖強，民族團結原動力。

當年以色列猶太人在埃及，埃及新法王（國王）不喜歡以色列來的猶太人，就下了這樣一道殘酷命令。新法王以「斷猶太人之根」手法，也因這道殘酷命令，不知多少無辜男嬰喪生在鐵蹄刀尖下。在母親痛哭求情下，

多少血淚染在埃及歌珊地的泥土上。

但相對地，以色列猶太民族的救星以及精神領袖摩西，便是在此惡劣環境下出世，並戲劇性地如普桑「遭遺棄的摩西」畫中所顯示的，被母親以船籃放入尼羅河中「放生」，而且如此湊巧地被姊姊右手所指，遠處埃及法老的女兒公主及侍女們撿起收養，從小在宮中長大，有良好教養與高尚情操。並在其後由上帝耶和華指派，帶領以色列族人對抗埃及，出埃及去尋找自己的祖國樂土。

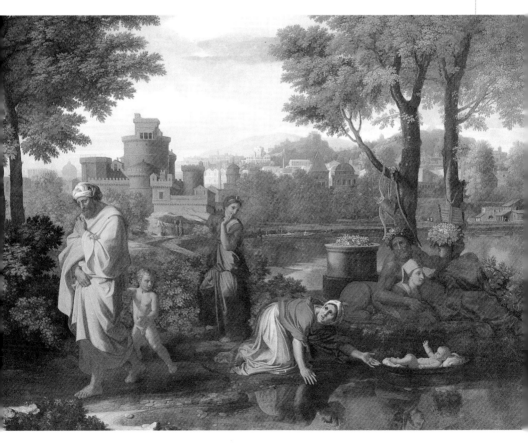

《發現摩西》

剛好，埃及法王的公主帶著侍女到尼羅河邊準備沐浴，聽到蘆葦叢裡傳來嬰兒的哭聲，公主要侍女撿起來看看，侍女打開筐籃，發現裡面是個很可愛男嬰兒，公主一看就知道是被遺棄的以色列男孩。

公主說：「我好想收養起來，如果能找到一位奶媽就好」。

男嬰的小姊姊米利安聽到公主說的話，趕緊湊上前去，對公主說：「我幫妳找一位奶媽幫妳餵奶，妳說好不好」？

公主動了母愛之心

公主看那男嬰好可愛，動了母愛之心，卻又無法養育，正在為難著，這時男嬰又哭得很大聲，大概是肚子餓了，公主就說：「好！好！你趕快去找」。

小姊姊跑回家，把媽媽找來。公主不知道找來奶媽，就是男嬰的親娘。公主看這位奶娘的奶水充沛，胸部飽滿，餵起奶來熟練又親切，很高興就雇她為這男嬰奶媽。

公主收養這個男孩，給他取名「摩西」(Moses–埃及語)，從水裡救起來之意。

丁特列托「摩西被發現」

「摩西被發現」，從威尼斯畫派開始，就有很多畫家熱衷這個題材：

丁特列托(Tintoretto 1518-94)「摩西被發現」，那埃及公主正抱起男嬰，兩位侍女在一旁協助。丁特列托畫了很多聖經故事題材油畫或壁畫，這幅現仍藏於馬德里普拉多美術館。

普拉多美術館，還有一幅威尼斯畫派維洛內塞的「摩西被發現」，大家公認是這類題材最典範作品。

維洛內塞「摩西被發現」

維洛內塞(Paolo Veronese 1528-88)這幅畫，色彩豐富，人物動作極富韻律，變化亦很豐富。左邊背景可見拱橋、教堂、鐘塔和埃及城市。最引人注意的倒是新法王公主，衣著華麗，以端莊儀容，她注意被撿起摩西，雖貴為埃及公主，但惻隱之心油然而生。

維洛內塞一共畫了四幅「摩西被發現」，其他幅分別藏於華盛頓國家畫廊，德國德勒斯登與德遜美術館。他畫這四張同一題材，畫面前景主要人物衣著有點不同，動作變化不大，背景景物變化，倒比較讓人可以比對。

提埃波羅「發現摩西」

摩西被發現　丁特列托作
1550～55年間　油彩・畫布　56×119cm
馬德里・普拉多美術館藏

發現摩西　提埃波羅作
1696～70年間　油彩・畫布　202×342cm
蘇格蘭・國家畫廊藏

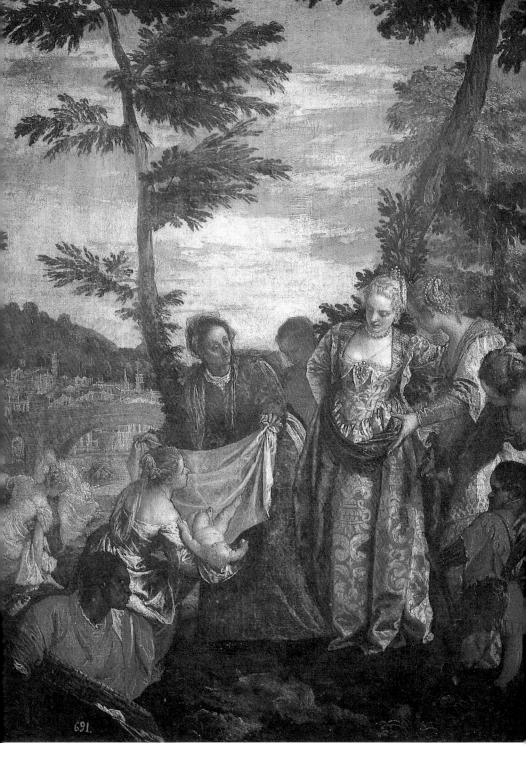

691.

摩西被發現　維洛內塞作
1580年　油彩·畫布　50×43cm
馬德里·普拉多美術館藏

從水中救出摩西　普桑作
1638年　油彩·畫布　93×120cm
巴黎·羅浮宮美術館藏

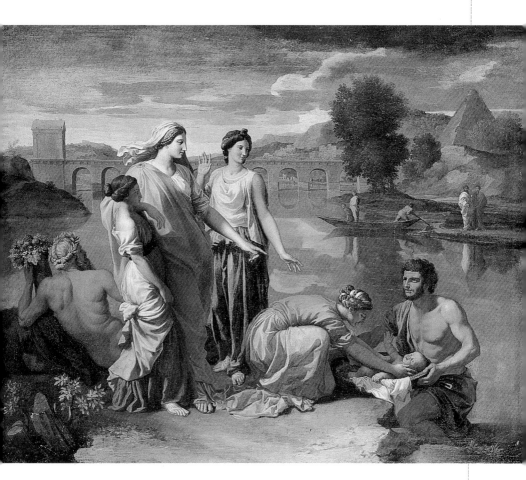

　　蘇格蘭國家畫廊藏，提埃波羅「發現摩西」，他則安排身著黃色洋裝公主，讓侍女抱起在河邊漂流的棄嬰，侍女們在七嘴八舌，不知跟公主說些什麼。棄嬰姊姊從左方奔過來，她要跟公主介紹奶媽，她所介紹就是棄嬰也是她弟弟的親生媽媽，小姊姊的機智與英勇，在畫幅裡也明顯呈現。

普桑「從水中救出摩西」

　　古典畫家普桑，藏在巴黎羅浮宮美術館二幅「從水中救出摩西」，表現有點接近希臘羅馬神話趣味，而缺少聖經名畫故事，連河神普塞羅也在畫面中出現。這一幅主題清楚，畫面鮮艷，經常展出。

摩西從水中救起　布爾東作
1655年　油彩・畫布　119×173cm
華盛頓・國家畫廊藏
摩西被發現　簡提列斯基作
1630年　油彩・畫布　242×281cm
馬德里・普拉多美術館藏

《天將降大任於斯人也》

—出埃及記・2

「天將降大任於斯人也，必先苦其心志，勞其筋骨。」摩西這位以色列人（猶太人）的兒子，因埃及公主的母愛發揮，不但沒有被殺，而且還成為埃及新法王公主的養子，有幸他可以吃到親媽媽餵的母乳，一面在埃及國王宮中，接受最好的撫養及照顧。

由巴洛克畫家布爾東、簡提列斯基（Orazio Gentileschi 1563-1639）和利斯（Johann Liss）以「摩西被發現」為題，都畫出極感人畫面。

布爾東「摩西從水中救起」

布爾東（Sébastien Bourdon 1616-71）的「摩西從水中救起」一畫，色彩清透亮麗，人物優雅，景致怡人，畫面賞心悅目。

河中一壯漢抱起船籃，一侍女蹲下迎接那可愛的小男嬰。舉止優雅、服飾華麗的高貴公主，在侍女簇擁下驚喜地看著張開手的小男嬰。河畔綠樹成蔭，河水清澈，雲空掩映倒影。

簡提列斯基「摩西被發現」

簡提列斯基「摩西被發現」，身穿黃衣的公主，正指著侍女抱起男嬰，對小姊姊找來的奶娘說，妳可願意作這男嬰的奶媽嗎？小姊姊米利安半跪著，她找來的正是她弟弟小男嬰親媽媽，媽媽正以疼惜與激動雙手，扶著自己聰慧小女兒，手足親情可貴。

公主後面侍女，有一位注意前來應徵奶媽表情，另三位則忙著看籃內可愛小男嬰。

利斯「摩西被發現」

利斯「摩西被發現」，他把公主與侍女都畫成上身半裸，那侍女抱起男嬰，公主惻隱之心油然而生，想收養這個漂在河裡的小男嬰，公主身穿錦緞金黃色衣裙，天空已在夕陽照射下有點落日餘暉，樹梢有點風，但小男嬰的命運卻因公主可憐他，決定撫養這小孩，他的命運從此改觀。

勞倫「發現摩西處風景」

克勞德・勞倫（Claude Lorraine 1600-82）這位古典畫家，他是以畫風景著稱，但他畫「發現摩西處風景」，雖然人物故事點綴在風景畫中，但效果還是很清晰。

這個風景，後來被有關「摩西」故事的電影、芭蕾舞劇、歌劇、話劇等演出，作為摩西幼年被發現，最好根據的範本。

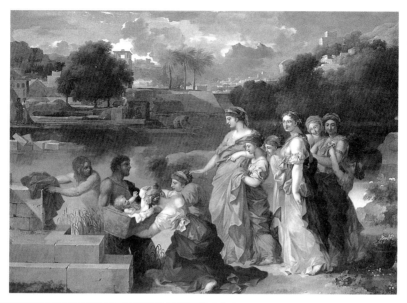

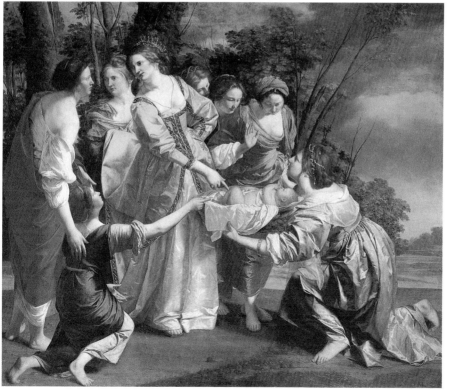

摩西被發現　利斯作
1625～30年間　油彩・畫布　155×106cm
法國・麗里美術館藏

發現摩西處風景　勞倫作
1637～39年間　油彩・畫布　209×138cm
馬德里・普拉多美術館藏

《摩西腳踏法王皇冠》

埃及公主到尼羅河沐浴,澡沒有洗成,卻發現裝在籃子裡的棄嬰,後來公主給他取名摩西。

埃及公主收養摩西後,到他長大成人這期間,聖經裡沒有記載,他在埃及法王宮中生活情況如何,文字上沒有記錄,倒是在名畫中有二幅,描寫摩西幼年:

迪吉安尼「摩西腳踏法王皇冠」

華沙‧國立美術館,藏有迪吉安尼(Gaspare Diziani 1680-1767)作「摩西腳踏法王皇冠」。法王頒佈命令,祇要以色列猶太人生的男孩一律處死。他的女兒從尼羅河撿到的男嬰,法王也知道這是猶太人生男孩,但因他對女兒寵愛有加,她喜歡的事沒有一件會讓她失望,即使公主已收養了猶太人生的小孩,他也裝作不知道。

也許日久生情,公主常抱著他在法王旁邊嬉戲,法王也會逗弄他,同遊戲。有一天,女侍抱著他在桌上,他把法王放在桌上的皇冠踏倒了。

法王很生氣,侍女及護衛們緊張極了,還好有公主在旁,法王也徒生氣了事。明快色彩,人物表情豐富,衣著光鮮,這是典型巴洛克時代作品。

傑魯爵內「摩西炭火考驗」

佛羅倫斯烏菲茲美術館藏,傑魯爵內(Castelfranco Giorgione 1477-1510)「摩西炭火考驗」,那是難得見到描繪摩西幼年在法王皇宮生活之一。因為踢到法王的皇冠,法王沒生氣,拿來紅寶石和燃燒的炭火叫他選擇,他挑了火紅炭火,並放入口中,而不慎燙傷舌頭,因此終生口吃,但也證明他毫無篡奪王位野心。

摩西炭火考驗　傑魯爵內作
1495～96年間　油彩・畫布
89×72cm
佛羅倫斯・
烏菲茲美術館藏

摩西炭火考驗（局部）
傑魯爵內作

摩西腳踏法王皇冠　迪吉安尼作
製作年代不詳
油彩・畫布　79×96cm
華沙・國立美術館藏

《摩西與葉特羅之女》

——出埃及記‧3

廿年過去了，摩西在埃及法老的王宮長大，受到很好的照顧與教育。

但是摩西知道自己是以色列人，以色列人在埃及受到不平等待遇，不但要做苦工，還當奴隸。

看不慣埃及人虐待以色列人

有一天，他來到以色列人做苦工地方，看見一個埃及人用皮鞭，抽打生病又身體瘦小，當奴隸為埃及人做苦工的以色列人。

摩西看不慣，跑上前去制止埃及人抽打做苦工的以色列人，結果兩個人由口角到肢體衝突打了起來，也許摩西出手太重，把那個埃及人打死。他發現沒有人知道，趕緊把埃及人埋起來。後來那個被救的以色列人，把這件事悄悄告訴本族人。

同胞何必相殘

又有一天，兩個以色列人在打架，摩西看不過去，跑上前去對他倆說：「別打了！自己人打自己人，有什麼出息」。

那位身體強壯欺負人的說道：「你管什麼，你又不是我們領袖，你多管管埃及人吧！像你前天殺掉那個埃及人，多麼威風呀！」

摩西一聽緊張起來，他知道早晚法王會知道，索性趕緊逃到米甸去了。

在米甸認識葉特羅之女

在米甸，摩西遇到祭司葉特羅的女兒西坡拉(Zipporah)趕批羊要到井邊，她正準備打水給羊飲用。有幾個牧羊人看到祭司女兒漂亮，想欺負她，就對她說：「快把妳的羊趕走，我的羊要進來喝水」。

說完，就想把她的羊轟走，摩西天生好鋤強扶弱，見義勇為，愛打抱不平。並要祭司之女讓她的羊全部飲完水，才離開。

那姑娘回到家，把剛剛在井邊發生的事跟父親葉特羅稟告，父親聽完後叫她去把仗義勇為青年，請到家中來作客。摩西正好沒地方去，就接受好意住下來，後來也娶了祭司的女兒西坡拉。

羅索「摩西與葉特羅之女」

佛羅倫斯烏菲茲美術館藏，矯飾畫派畫家羅索(Fiorentino Rosso 1494-1540)作「摩西與葉特羅之女」，那是以矯飾畫派風格，有米開朗基羅大氣磅礡形式，畫那米甸祭司葉特羅之女西坡拉，帶羊到井邊飲水，卻來了一群不

速之客，要趕葉特羅之女走，想讓他
們的羊先飲水，摩西看了奮不顧身，
見義勇為，替這位弱女子除暴安良。

羅索以大膽而不協調的色彩對比，
並且讓畫面將瘋狂又裸體的一群人擠
滿，他們被摩西打倒，米甸祭司女兒

驚嚇得不知如何是好。

矯飾畫派也是早期佛羅倫斯畫派，
他們喜歡處理激動、暴力場面，但在
簡潔而有力形體外，給人愉快激動，
這就是矯飾畫派特點吧！

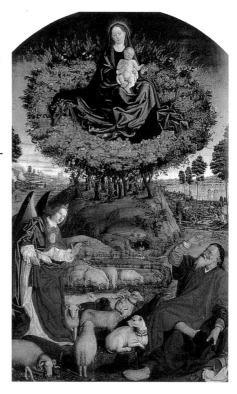

燃燒柴火　弗羅曼作
1475～76年間　祭壇畫
埃克斯省・聖邵維爾教堂藏

在西奈山燃燒　菲提作
1615年　油彩・畫布
維也納・美術史美術館藏

——出埃及記・3

《摩西在西奈山》

摩西在米甸，幫丈人放羊，生活倒算安逸。

一天，摩西放羊到西奈山，看見山上的荊棘在燃燒，火焰沖天，熱氣逼人，但荊棘卻沒有被燒壞。原來，荊棘上火焰是上帝的法力，摩西好奇，走上前去看個究竟。

但還沒到荊棘處，就在火焰裡，有聲音對摩西說：「摩西！摩西！這裡是聖地，你不要穿鞋子進來，會玷污這塊淨地，我是上帝耶和華，是你祖先亞伯拉罕、以撒、雅各的上帝」。

指引摩西讓以色列人脫離苦海

摩西趕緊坐下來，準備脫鞋，又聽到上帝對他說：「我聽到我的百姓受奴役時發出悲哭的痛苦聲，以色列子民猶太人在埃及承受永無止境苦難，我降臨在此，為引領以色列人到流有奶與蜜的土地上安居，那裡可自己耕種放牧，我要你去跟法老說：讓以色列人離開埃及」。

摩西老早就聽過，自己族人尊敬的上帝耶和華，心裡對祂極為敬畏，但不知如何來跟法老說？法老會聽嗎？他發現我會把我捉起來嗎？

菲提「在西奈山燃燒」

多米尼克・菲提(Domenico Fetti 1588-1623)藏於維也納美術史美術館「在西奈山燃燒」，摩西正想脫去鞋子，就聽到上帝耶和華對他的叮嚀。

以寫實描寫雲的表現與火焰，以動勢配合氣氛，畫面仍對人物戲劇性格有強烈突出表現。

北方畫家弗羅曼的「燃燒柴火」祭壇畫，摩西目睹同胞受到迫害，就把那個迫害以色列人的埃及人給殺了，逃亡中他成了牧羊人。一天，摩西來到上帝之山西奈山的山麓，他看到一堆熊熊燃燒的柴火，這堆燃燒不盡的柴火引起他的好奇。當他靠近柴火時，上帝對他說：「把猶太人從埃及帶往迦南」。

《逾越節》

——出埃及記‧12

摩西聽從上帝耶和華的要求，去見埃及法老，希望准許以色列人有三天路程，到野外去祭祀本族的上帝，但法老怎麼會肯，那麼多以色列人在埃及當奴隸做苦工，讓他們放假三天，不就是等於埃及三天沒有收入嗎？

法老同意以色列人離開埃及

最後耶和華教摩西和他哥哥亞倫，經過重重困難，以及讓埃及跟法老吃很多苦，法老終於對摩西說：「你離開這裡吧！我不想見到你！」

耶和華對摩西說：「我要給法老最後警告，我要在埃及上空巡視，凡是埃及人，不分貴賤，他們的長子和頭胎的家畜，我要把它殺死，以色列人的除外，我要讓埃及人在我心目中，是跟以色列人不同」。

正月十四日為逾越節

耶和華又對摩西說：「你們應該把這個月改成正月，新一年開始，並在正月十四日這天黃昏，每一家從羊群中挑出一隻小羊，並把小羊殺了，把羊血裝在盆子裡，然後用牛膝草蘸著血，抹到門框和門楣上。這隻小羊不許生吃，也不許水煮，祇能烤來吃。

「吃的時候，必須繫上腰帶穿上鞋子，手持牧羊拐杖，並要盡快吃，全部吃完不可剩下。這天大家要永遠牢記，並把它立為節日，世世代代紀念它，就把它取名為逾越節」。

這一天，耶和華巡視埃及，見到門框門楣上抹有羊血的以色列人家就放過；沒有塗血的一定是埃及人，就去殺他家長子和頭生的家畜。大家並要在家吃素面餅，就是沒有發酵。

正月十四日那天夜裡，耶和華在大地上飛行，只要見到門框和門楣上沒有塗上羊血，耶和華便命天使下去殺了他們長子和頭生的家畜。

埃及遍地哭聲，從法老皇殿到百姓家，甚至牢房中的囚徒，他們的長子無一倖免。

埃及人被摩西法力搞昏

法老忍著喪子之痛，流著眼淚派人去把摩西和亞倫請來，他對摩西跟亞倫說：「你們想做什麼都可以，包括祭祀你們的上帝耶和華，如果需要牛羊也可帶走，最後不要忘了也帶走我的祝福」。

埃及人已經很哀傷，也被摩西的法力搞昏，也不管自己將沒有奴隸，只希望以色列人趕緊離開。

以色列人終於可以自由離開埃及，

於是大家歡天喜地，以色列人寄居在埃及共四百三十年。

摩西也把老祖先約瑟的骨灰帶走，因為約瑟曾經要以色列人在他面前發誓說：「上帝拯救我們的時候，也就是我們離開埃及，回到迦南時，請記得把我的骨灰一起帶走，離開這個地方。」

德里「門框沒塗羊血殺長子」

德里(Gustave Doré)作了一系列聖經故事銅版畫，均極細膩生動。「門框沒塗羊血殺長子」，便刻劃了正月十四日逾越節時，上帝命令天使下凡，將所有門框未塗羊血的埃及人長子和頭胎家畜全部殺死。持劍天使殺死埃及人長子後正欲離去情景。

《渡過紅海》

以色列人在埃及生活四百多年，亞伯拉罕的子孫不計婦女兒童，僅男人就有六十萬人。行李和牲口更無法統計，他們浩浩蕩蕩，綿延隊伍穿過沙漠。上帝耶和華怕他們走失，白天用煙柱引導，晚上用火把為以色列人當行進路標。

以色列人離開後，埃及法老跟大臣們馬上覺得不對，不但人少了很多，幾十萬奴隸做的都是苦差事，一下子無人代勞，生活秩序頓時大亂。

以色列人出走埃及騎兵就追來

法老馬上下令，動員全埃及騎兵火速追上前去，希望去追擊回來。

摩西帶領他們，黃昏時分剛到達紅海岸邊，正面對紅海的波濤洶湧，研究如何渡過時，遠處煙塵飄飛，人聲馬鳴聲鼎沸，眼看追兵就要到了。

這時有人埋怨起來，有的怪摩西不應該帶他們來這裡，前面是紅色汪洋大海，波濤起伏，浪大水急，後有追兵，有的說祇有死路一條。

分出二道水牆讓以色列人通過

摩西安慰大家，並按耶和華指示用木杖往海中一指，突然海面分出二道水牆，中間成一道可直通彼岸大道。

以色列人在摩西指揮下，迅速通過以水牆擋著的道路，順利到達岸邊。

埃及人追到紅海，見此奇有現象，趕緊跟下海底通道。這時天上烏雲密布，好像馬上有暴風雨。摩西看見全部以色列人已通過紅海通道，而埃及追兵也下通道，即用手杖往通道方向指去，此時水牆忽然失去作用，二旁的海水馬上衝滿，那些埃及追兵，逃都來不及逃，全部葬身紅海底。

以色列人看著摩西神奇法力，也相信上帝耶和華永遠在照顧以色列人，大家不得不歌頌上帝神力萬千。

太陽從地面升起，以色列人歡呼迎接，慶幸渡過紅海。此時，紅海上漂浮著無數埃及追兵。

普桑「渡過紅海」

普桑藏在墨爾本維多利亞國家畫廊「渡過紅海」，描繪摩西帶領以色列人渡過紅海正在興高采烈時，埃及追兵葬身海底，無一倖免的悲壯史畫。

布隆齊諾「渡紅海」

布隆齊諾(Agnolo Bronzino 1503-72)的「渡紅海」是幅壁畫，在佛羅倫斯・埃萊奧拉教堂祭壇畫右邊整面牆，他以寬銀幕般畫面展現大面積大海的透

渡過紅海　普桑作
1638年　油彩・畫布　154×210cm
墨爾本・維多利亞國家畫廊藏

視法。他描繪摩西已率領以色列人渡過紅海，正在岸邊休息。埃及的追兵趕進耶和華為以色列造的二道水牆中間的通路，但他們進入通道後，摩西的手杖向通道一指，二道水牆湮沒通道，埃及追兵即使再善泳，也被波濤衝得到處呼救。

這是用矯飾主義色彩，在亮麗裡顯得多彩而不沉悶。

布隆齊諾將「渡紅海」分成三大部分描繪，在近景處的岸邊，頭部發著光芒摩西正和以色列族人在休憩。

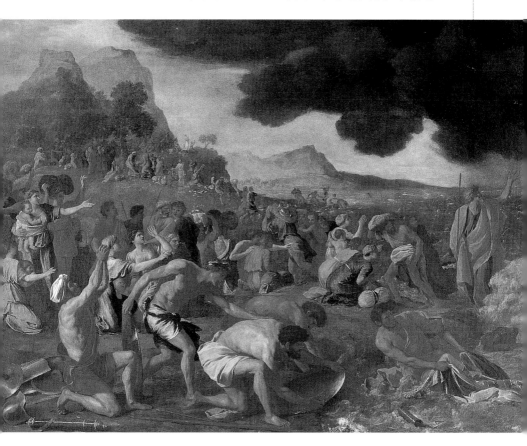

渡紅海
布隆齊諾作
1540～46年間　壁畫
下部：482cm
佛羅倫斯‧
埃萊奧拉教堂祭壇畫

　而海中仍
有與埃及兵
將拼鬥掙扎
的以色列人
民，在海中
載浮載沈。
最遠處則可
見已沈沒及
落海的埃及
船隊。

《拾取嗎哪》

摩西帶領以色列人渡過紅海，來到書珥這地方，這是曠野地方找不到水喝，又走三天走到瑪拉；那裡有水，但是苦的，不能喝，所以那地方才叫「瑪拉」（苦之意）。

到西奈耐不住荒涼無水

他們後來又來到西奈附近，那裡依舊荒涼無水，他們開始對摩西和亞倫抱怨起來：「我們在埃及雖然當奴隸做苦工，但至少可以圍著吃肉鍋，可是你們把我帶到這曠野，沒吃沒喝不餓死也會渴死！」

摩西聽到很多埋怨，非常痛苦。上帝對摩西說：「你要告訴他們，在傍晚他們有肉吃；在清晨他們有足夠麥餅吃，這樣他們就知道我耶和華是他們上帝」。

傍晚，一大群鵪鶉飛來，在營區上飛翔，大家隨手抓來燒烤，好好享受上帝送來香香的肉。第二天清晨，營區四周都是露水，經過太陽蒸發，地面曠野遍地是白色、圓圓像蒟蒻般的東西，以色列人看見這東西都在問：「這是什麼」。

摩西回答說：「這是耶和華送給大家的食物，每人每天祇能撿自己當天需要量，不可撿留至明天，第六天可以撿兩天份，因為第七天為安息日，上帝不降此物」。

「嗎哪」即「這是什麼」之意

有些貪心的人，多撿一些，留到第二天，食物長蟲，又有霉味，祇有第六天撿的，可以留到次日。

以色列人在曠野四十年，直到迦南地區，都靠這種「嗎哪」為食，其實「嗎哪」在以色列語是「這是什麼」的意思。

嗎哪的形狀像芫荽子，色近乳白，每天晚上跟露水一起落在外面，第二天清晨，大家出去撿取，把它磨碎或搗碎成粉，然後煮一煮做成餅。它的味道像用橄欖油烤的餅。

嗎哪直接吃有點像凍凍果，可以咬食有點甜，如果做成餅，甚至慢慢改良。為了在沙漠行走或耐久，餅的中間鏤空，方便用繩子掛成串，可以掛在駱駝身上，也就慢慢變成現在猶太人愛吃的「貝果」。

布茨「嗎哪收集」

文藝復興北方畫派布茨(Dieric Bouts 1415-75)「嗎哪收集」，那是「聖餐祭壇畫」局部，在天剛亮時，用瓶器小心將天降下來嗎哪收集食用。而另外

拾取嗎哪　普桑作
1635年　油彩・畫布　149×200cm
巴黎・羅浮宮美術館藏

一位波格尼(Master of the Bourgogne)畫家，則描繪天亮時刻，從天上降下嗎哪，猶太人雀躍迎接。

普桑「拾取嗎哪」

古典畫家普桑(Nicolas Poussin 1594-1665)「拾取嗎哪」，摩西拿著木杖，告訴以色列人，每人祇可拾取夠一天份的嗎哪，不要多取。

有的書記載，「嗎哪」(Manna)它像白色的凍凍果，把嗎哪摻麵粉，作成餅，吃起來像拌了蜜製成的餅乾。

摩西對大家說：「上帝命令我們留下一點嗎哪給我們的子孫，好讓他們看到上帝從埃及領我們出來時，在曠野中所賜給我們的食物」。

摩西也對亞倫說：「拿一個罐子，盛一滿俄梅珥嗎哪，存在耶和華面前，要留到世世代代。

這種「嗎哪」食物，移民美國以色列猶太人，人雖在國外，但仍念念不忘老祖宗當年在曠野吃的餅，後來改良成「貝果」(Bagel)，這是有彈性，可久存、耐飢、烤了吃很香，不但猶太人愛吃，現也變成全球食品，到處可買得到。

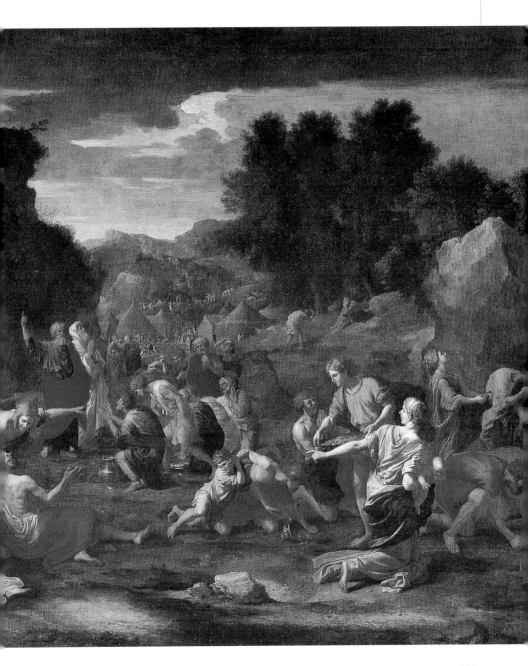

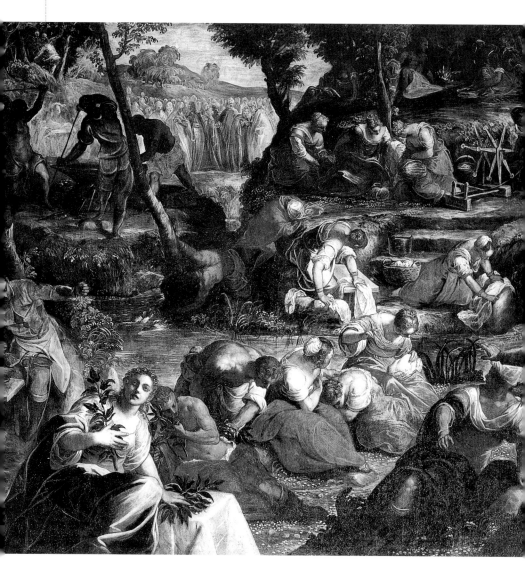

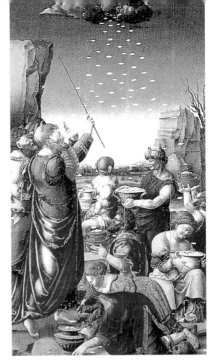

收集嗎哪　波格尼畫家作
1500～25年間　油彩‧畫板　120×70cm

丁特列托作「嗎哪奇蹟」

　　而威尼斯畫派丁特列托作「嗎哪奇蹟」，整幅畫在清晨太陽光照射下，地面上一顆顆露水，它在地面上閃閃發光。

　　這是丁特列托為威尼斯聖喬爾喬‧馬列喬教堂畫的壁畫，丁特列托在這描繪摩西向上帝指引（右下角），地上露水結成像凍凍果小粒子，可以收集起來當水飲用，也可與麵粉和在一起作餅乾，因為這所謂嗎哪，不是天上掉下來，而是現實生活中注入些詩化的境界。

　　雖然他們在大遷移，日常事務在停下來時也照作。你看那紡織女在紡紗嗎（中上）？鐵匠在打鐵（左下），水邊浣衣女在洗衣服（中間），莊稼漢在趕驢子，這就表示大遷移也好，大逃難也好，日子還是要過。

《擊磐出水》

以色列人在摩西帶領下，一站一站的遷移，他們到達一個叫利非訂地方紮營，準備休息，他們四處找水，那裡沒有水，他們又向摩西埋怨：「這兒沒有水，我們怎麼過活，總得想辦法呀！」

摩西有點不耐煩，回答說：「你們為什麼埋怨，為什麼不向上帝耶和華禱告？」

大家因口渴難當，又埋怨起摩西：「你為什麼帶引我們出埃及，要讓我們全家連同牲畜都一起渴死嗎？」

以渡舟之杖擊石取水

摩西祇好向上帝耶和華懇切地禱告說：「我有點承受不住，他們那麼多人向我埋怨」。

耶和華對摩西說：「你帶領以色列的幾個長老，拿著渡紅海時擊打尼羅河水的杖，我會站在你前面，在何烈山的一塊磐石上。你用力擊打那磐石，就會噴出水來給大家喝」。

那地方叫瑪撒；因為以色列人在那裡抱怨，試探耶和華，他們問：「上帝耶和華是否和我們在一起。」

普桑「擊磐出水」

普桑在 1649 年畫的「擊磐出水」，是聖經故事中摩西擊水典範之作，存於聖彼得堡‧艾米塔吉美術館。畫面上摩西舉杖往磐石上一擊，山泉應聲瀑出，往下流出，那些原在怪摩西帶領他們離開埃及的以色列人，急於提壺取水，大家爭先恐後，場面緊張。

卡斯特羅「擊磐出水」

卡斯特羅(Valerio Castello 1624-59)作的「擊磐出水」，現藏羅浮宮美術館，這屬於巴洛克時代藝術，人物動態注意戲劇效果外，光影氣氛在畫面上也呈現舞台效果，婦女喜獲甘泉，相互協助，取水提水頂水，這是主題強烈、效果極佳作品。

丁特列托「擊磐出水」

威尼斯畫派丁特列托「擊磐出水」就顯現大氣磅礴，摩西擊水後，在磐石上噴出強烈水注，以色列人爭先恐後，爭向噴水處用壺用桶取水飲用，耶和華則在雲端，看摩西為其子民磐石擊水場面。

巴奇雅卡「摩西擊磐出水」

蘇格蘭國家畫廊，有幅偉迪‧巴奇雅卡(Verdi Bacchiacca 1495-1557)的「摩西擊磐出水」場面寫實，氣氛溫和，就

摩西擊磐出水　巴奇雅卡作
1550年　油彩・畫板　100×80cm
蘇格蘭・國家畫廊藏

擊磐出水　普桑作
1649年　油彩・畫布　122×193cm
聖彼得堡・艾米塔吉美術館藏

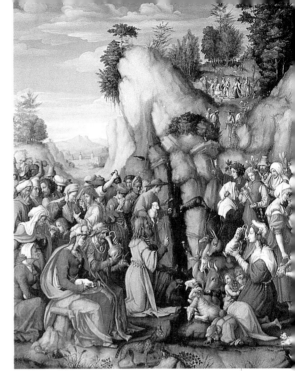

　　沒有丁特列托那麼雷霆萬鈞，場面澎湃。在崇山峻嶺間，摩西跪在一個大磐石前揮杖擊石引水。他的周遭則擠滿了等著水喝的族人。

　　綜觀此四幅「擊磐出水」的畫作，以丁特列托的最富戲劇性與臨場感。在巴奇雅卡和普桑的畫中，穿紅袍的摩西夾在人群中，以杖擊石，磐石只是呈現裂縫，不見泉水迸射而出。

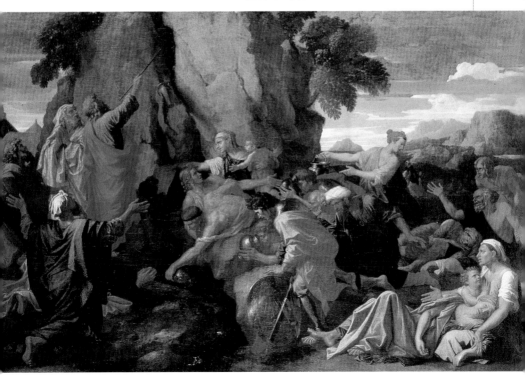

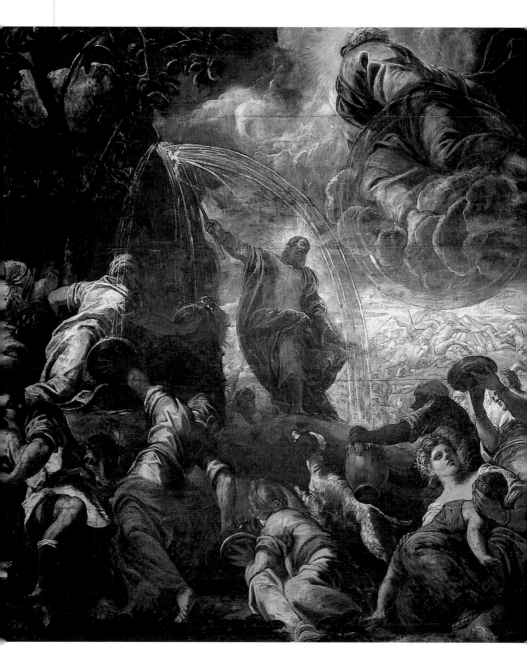

擊磬出水　卡斯特羅作
1650年　油彩・畫布　195×259cm
巴黎・羅浮宮美術館藏

　　而丁特列托的畫中，摩西則高於人
群，以杖擊石，泉水應聲迸射而出，
且有弧度及角度般噴灑而下。卡斯特
羅則將山泉表現成有如瀑布般流瀉而
下。兩人畫中摩西頭上都有光環，且

形象突出，是畫中焦點。普桑以醒目
紅袍表現摩西，巴奇雅卡似在表現景
緻明麗中的群像，跪地的摩西在近景
中央，人群成弧狀環繞左右兩旁。上
帝騰雲駕霧出現在丁特列托畫中。

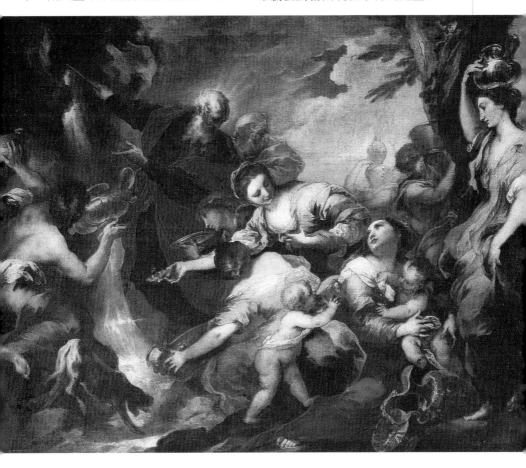

《摩西十誡》

—出埃及記‧19-20

摩西的岳父葉特羅(Jethro)，聽到摩西帶著以色列人出埃及，千辛萬苦，旅途勞頓，但也神蹟層層出現。所以特地前來看看，並把留在娘家的妻子西坡拉(Zipporah)和兩個兒子帶來。

兩個兒子一個名叫革舜(Gershom)，因為摩西說過：「我是寄居外地的陌生人」；另一個叫以利以謝(Eliezer)，因為摩西說過：「感謝我父親的上帝幫助我，拯救我，使我沒被埃及法老殺掉」。

葉特羅帶著摩西妻子和兩個兒子來到聖山，就是摩西帶領以色列人離開埃及，逃往迦南途中，在曠野紮營的地方。

岳父指點帶人授權之道

岳父葉特羅在聖山停留幾天，看到摩西疲於奔命排解大家紛爭，一天到晚在處理是非，岳父覺得非常不妥，就對摩西說：「你的作法不好，你和你的同胞會累壞。你不能一個人承攬下全部事務，你應把上帝的律例和指示教導他們，解釋給他們聽，使他們自己知道該怎麼處世為人。

「最重要的是，你要把責任分下去，可以每一千人中有一個領袖，每百人中又有一個領袖；每五十人中有一個領袖，每十人中有一個領袖。

「領袖選拔必須視他對上帝的忠誠度、可靠、清白、認真、負責。如果是小紛爭由每組領袖就地解決，實在是很大問題，他們無法自行解決的，才帶到你前面，大家一起處理」。

責任分工才有時間思索大局

他岳父繼續說：「他們分擔你的責任，使你擔子減輕些，你可以有時間思索整體大方向問題，以及實踐上帝吩咐使早日實現，你就不至於筋疲力竭，人民糾紛也可早日解決」。

摩西接受岳父葉特羅建議，從以色列人中選拔出可以擔當責任的人，作為千人、百人、五十人、十人中的領袖。他們如有疑難，可以自己處理盡快解決，摩西也可以騰出很多時間策劃以色列人福利。

摩西帶以色列人離開埃及剛好三個月，那一天在西奈山下紮營，摩西上山朝見上帝耶和華。

耶和華告訴摩西說：「為使萬民信我，為使以色列人成為聖潔子民，我將要降臨他們面前。」

摩西將耶和華要降臨的消息告訴了大家，以色列人個個歡聲雷動，激勵萬分，興奮無比，人人沐浴更衣，潔

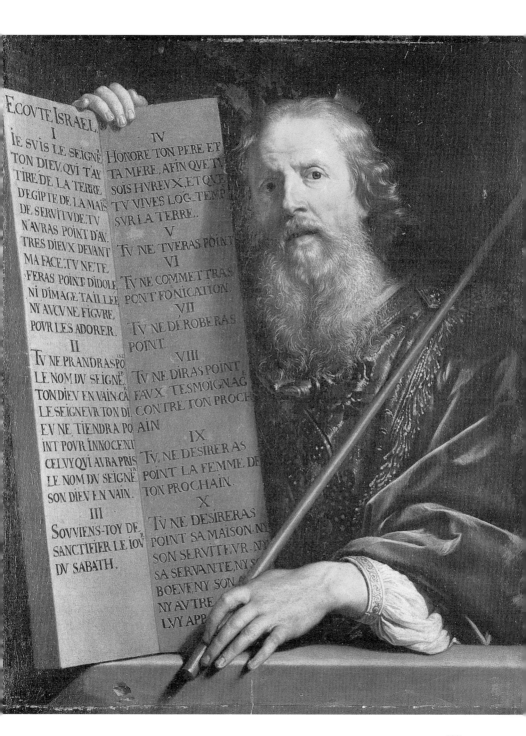

ECOVTE ISRAEL.

I
IE SVIS LE SEIGNE
TON DIEV, QVI T'AY
TIRE DE LA TERRE
D'EGIPTE DE LA MAIS
DE SERVITVDE. TV
N'AVRAS POINT D'AV
TRES DIEVX DEVANT
MA FACE. TV NE TE
FERAS POINT D'IDOLE
NI D'IMAGE TAILLEE
NY AVCV NE FIGVRE,
POVR LES ADORER.

II
TV NE PRANDRAS PO
LE NOM DV SEIGNE,
TON DIEV EN VAIN. CA
LE SEIGNEVR TON DI
EV NE TIENDRA PO
INT POVR INNOCENT
CELVY QVI AVRA PRIS
LE NOM DV SEIGNE
SON DIEV EN VAIN.

III
SOVVIENS-TOY DE
SANCTIFIER LE IOV
DV SABATH.

IV
HONORE TON PERE ET
TA MERE, AFIN QVE TV
SOIS HVREVX, ET QVE
TV VIVES LOG. TEMP
SVR LA TERRE.

V
TV NE TVERAS POINT

VI
TV NE COMMETTRAS
PONT FONICATION.

VII
TV NE DÉROBERAS
POINT.

VIII
TV NE DIRAS POINT
FAVX TESMOIGNAG
CONTRE TON PROCHS

IX
TV NE DESIRERAS
POINT LA FEMME DE
TON PROCHAIN.

X
TV NE DESIRERAS
POINT SA MAISON. NY
SON SERVITEVR. NY
SA SERVANTE, NY S
BOEVF NY SON A
NY AVTRE
LVY APP

舉誡牌的摩西　林布蘭特作
1659年　油彩・畫布　168×136cm
西柏林・國立繪畫館藏

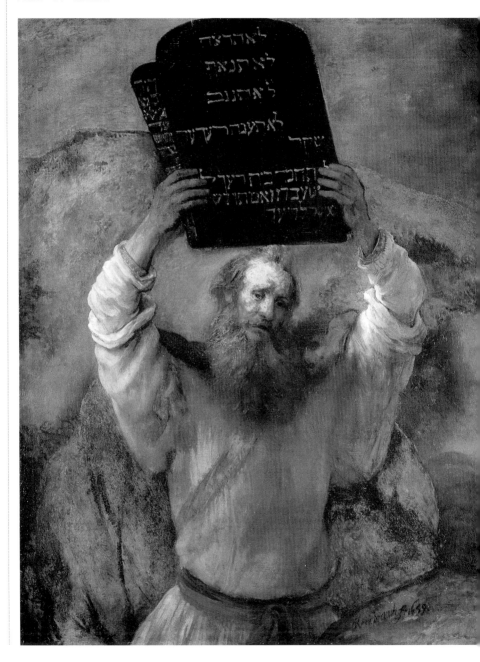

摩西頒佈十誡　德里作
19世紀初　銅版畫

淨三天，準備敬拜。

　　第三天早晨，雷電交加，一朵密雲在山上出現，號角雷鳴。摩西率領大家在山腳下，整個西奈山籠罩在神祕煙霧中。

　　這個西奈山就是當年摩西在燃燒荊棘中，聽取耶和華指引地方。

摩西頒佈十誡

　　摩西上山求見上帝，上帝向摩西頒佈十誡：

1. 不可信仰耶和華以外的神。
2. 不可製造任何自己的偶像。
3. 不可隨便稱呼耶和華的名字。
4. 前六日不可不工作，第七天是安息日，並向上帝表示感謝。
5. 必需孝敬父母。
6. 不可殺人。
7. 不可姦淫。
8. 不可偷竊。
9. 不作假證害人。
10. 不可貪圖別人的東西。

　　摩西在山上，上帝還向他頒佈各種律法，……最後上帝把十誡誡令寫在兩塊石塊上，交給摩西。

林布蘭特「舉誡牌的摩西」

　　林布蘭特有幅「舉誡牌的摩西」，

畫中摩西展示耶和華授予刻有「十誡」的兩塊石牌，向以色列人宣諭，作爲上帝耶和華子民必須堅守信喻，忠貞不移。

德里「摩西頒佈十誡」

　　在19世紀初德里的銅版畫「摩西頒佈十誡」中，摩西右手抱石碑，左手指著頭上方的閃電處，向族人頒佈十誡，他的頭上亦迸射出二道光芒。

　　菲力普(Champaigne Philippe 1602-74)的畫則清楚地在石碑上刻出十誡條文。

《金牛犢膜拜》

摩西在西奈山上，跟耶和華請益，過了四十晝夜，這段期間，山腳下的以色列人，做了什麼事呢？

摩西上山大家信心崩潰

摩西上山那麼久沒有下山，不知是什麼原因，是摩西準備棄他們不顧，或者上帝耶和華指示要怎樣處置以色列人？他的族人信心崩潰，不知如何是好？

於是找來摩西哥哥亞倫和族人，大家共商獻策，希望能造出一個能帶給大家方便的神，以代替倡導嚴格教義的摩西的上帝。

有人建議，應該要塑造一座「金牛犢」，那是他們居住埃及時，看見埃及人用來豐年拜祭之神，多數人還對埃及充滿回憶留戀。

大家也贊成通過，但從何處弄來黃金，可以打造「金牛犢」呢？有人看見以色列婦女身上掛的、戴的黃金飾品，建議所有以色列人，要將自己擁有的黃金及飾品，全部捐出來，目的沒有別的，而是為打造一座新信仰之神「金牛犢」。

以色列人對「金牛犢」狂拜

摩西從西奈山下來，看見以色列人正圍著一座「金牛犢」像在狂歌、熱舞、歡聲雷動，飲酒作樂，不知今夕是何夕？

摩西看見大家對「金牛犢」唱歌、跳舞，像埃及人豐年祭般狂熱，而勃然大怒，他上前去把「金牛犢」拖下祭壇，並在地上重重踐踏，還叫人把它摧毀。他堅信，以色列人祇能信奉上帝，不可崇拜其他神祇。

摩西為防止此類事再發生，也清除還摻雜在以色列人對上帝不夠忠貞，並對埃及還存依戀的族人，作個大清倉，他把所有策劃塑「金牛犢」有關的人，捐出黃金首飾的以色列人，以及參加祭拜的以色列人全部殺掉，共殺了三千人左右。

普桑「金牛犢膜拜」

普桑的「金牛犢膜拜」，畫那以色列人久候摩西離開太久未回，信心動搖，自行籌劃仿效埃及人，以「金牛犢」為祭拜，那裡知道，這是觸犯上帝耶和華，不能製作埃及人所用的偶像祭拜，這對摩西說來，是以色列人犯下的最大天條，必須嚴懲。

畫中大家在金牛犢前，歡欣舞蹈，有人伸出雙手膜拜。在畫面右後方，摩西正高舉誡碑走下山來。

摩西一生（局部）　波提且利作
金牛犢膜拜部分

金牛犢膜拜　普桑作
1660年　油彩・畫布　154×214cm
倫敦・國家畫廊藏

波提且利「摩西一生」

在波提且利「摩西一生」中也畫出
了以色列人民久侯摩西下山未果，而
自行祭拜起埃及豐年祭中的金牛犢。
畫面的一邊則畫出高舉十誡誡碑的摩
西的憤怒，及另一邊的處死場面。

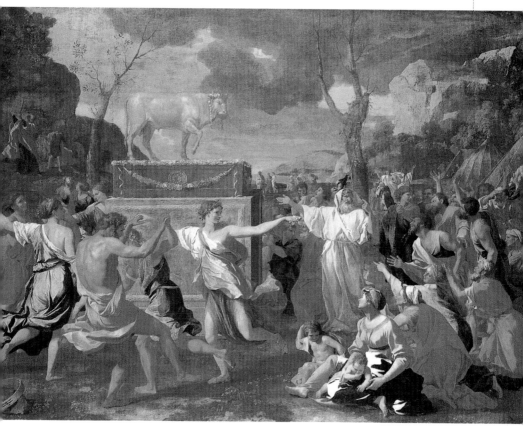

《約書亞——摩西接班人》 ——出埃及記・32

第二天，摩西去見耶和華，請求上帝寬恕這些已犯錯的人，否則他願替民代罪。

耶和華說犯了罪的人要懲罰，上帝並要摩西繼續引導大家，走向有奶蜜的地方。

上帝並吩咐摩西，以色列人身上不准帶任何首飾，所以到今天，猶太人是不佩戴金銀項鍊戒指之類。

「法櫃」形同聖體

「摩西十誡」為以色列猶太人法律的根源，以色列人在摩西領導下，跟上帝訂了契約，大家遵守教條。

摩西從西奈山帶回來兩塊，嵌有十誡條文的石版，裝在所謂的「法櫃」內，「法櫃」當聖體般，做成簡單禮拜堂，供大家在工作六天後，第七天安息日時可以來聚會參拜，這就是耶路撒冷聖殿的起源。

從此以後，繼續尋找「流奶與蜜」之地，摩西就讓「法櫃」引路。大家希望這象徵以色列律法的十誡，裝在「法櫃」，可以排除萬難，調解是非，引進適合以色列的人間仙土——土壤肥沃、風調雨順。

約書亞——摩西交棒的人

摩西帶領大家離開埃及已四十年，摩西也已一百廿歲，堅信上帝耶和華的摩西，自己感覺垂垂老矣，知道自己來日不多，於是召集族人，宣佈重要事宜：

「上帝耶和華托付我引領以色列人離開埃及，我的任務完成了，我身體已老，現在我宣佈約書亞(Joshua)為我的接班人，由他繼續完成上帝托付任務，請大家恪守耶和華『十誡』，信奉耶和華，上帝會保佑我們」。

「約書亞對亞瑪利人的勝利」

普桑以約書亞為題材的舊約聖經故事：「約書亞對亞瑪利人的勝利」，那是約書亞虔誠地向上帝禱告，結果一位天使教他攻打方法，那也實在是稀奇的方法。

整整六天期間，約書亞的軍隊每天早上肅靜地環繞城牆一圈——前面站著祭司，高舉「法櫃」，吹著用公羊角做的號角。到第七天，他們繞城行進七圈，接著突然站住，拼命吹響號角，大聲一喊，城牆就倒，約書亞率戰士齊攻取得勝利。

米開朗基羅「摩西雕像」

美麗的迦南平原到了，族人奔波四

摩西雕像　米開朗基羅作
1515年　大理石・雕像　高：235cm
羅馬・聖彼得大教堂藏

約書亞對亞瑪利人的勝利　普桑作
油彩・畫布　97×134cm
聖彼得堡・艾米塔吉美術館藏

十年，回到原是祖國的樂土，歸屬泥土芳香，感謝上帝，引導到這裡。

摩西仰望天空，上帝在向他呼喚，他被接引上去，偉哉！摩西，以色列人永遠的精神領袖。米開朗基羅給摩西塑的雕像是，額上生角，蓄長鬚，手抱十誡石版。

他是一位率領著以色列人從埃及出走，尋求建立自己國家的先知，也是立法者。米開朗基羅要表現是神王，整個身形和神態細節真實富生氣。

膜拜銅蛇　丁特列托作
1575～76年　油彩・畫布　831×513cm
威尼斯・聖馬可公會二樓大廳壁畫

《青銅之蛇》

以色列人朝通往紅海的路走，要繞過以東地。因這路難行，很多人漸覺不耐煩起來，他們攻擊上帝和摩西說：「爲甚麼把我們領出埃及，要我們死在這沒有食物，沒有水喝的曠野呢？我們再也嚥不下這難吃的東西了！」

於是上帝要毒蛇進入人群中間，許多以色列人被毒蛇咬死了。大家來見摩西，說：「我們出惡言攻擊上帝和你，我們犯了罪，現在求你向上帝禱告，使這些蛇離開我們。」

摩西趕緊替大家禱告，上帝吩咐摩西造一條銅蛇，掛在杆子上，好使被毒蛇咬了的人，因望見這蛇而痊癒。於是摩西造了一條青銅之蛇，掛在杆子上，被毒蛇咬的人一看見這銅蛇就活過來了。

丁特列托「膜拜銅蛇」

丁特列托爲威尼斯聖馬可公會二樓大廳，繪「膜拜銅蛇」，也稱爲「銅蛇故事」或「青銅之蛇」。在畫面中下方，蜷伏扭曲著身軀，堆疊掙扎，大家抱怨上帝與摩西，把他們帶到居無所，食無肉，顛沛流離地方。上帝惱怒，派了毒蛇去咬他們，人人跟毒蛇爭鬥、痛不欲生，有的在蛇毒發作下，生命垂危將死。

大家知道了不應如此怪罪上帝與摩西，便請求寬恕，上帝饒恕了他們，命令摩西在杆上掛隻銅蛇，受害者見之，死者復活，病者痊癒。

丁特列托將此畫，以天上地下二段式表現，天上耶和華在天使簇擁下查看地上被蛇咬傷，橫屍遍地，有的在呼喊，有的在求救。

這種如米開朗基羅雕刻般的形體表現，充分表達氣象萬千氣勢。摩西站在中間，左邊銅蛇般展現雷霆萬鈞氣勢，把受害者救起，所以又有名「治療的奇蹟」。

凡・代克 「青銅之蛇」

馬德里普拉多美術館，有幅凡・代克(Anthony Van Dyck 1599-1641)「青銅之蛇」，大家在抱怨聲中，上帝派遣火焰之蛇，許多人被咬死或咬傷，懺悔的人們向摩西求救：「請幫我們除掉蛇吧！」

於是摩西替他們向上帝禱告，上帝指示道：「製作一條青銅蛇，掛在杆子上就行，即使被蛇咬了，看它一眼，就可治癒」。

於是摩西用青銅鑄造一條蛇。奇怪的是，後來人們即使挨了蛇咬，看一

眼青銅蛇，便可保住性命，這是聖經　　上故事。

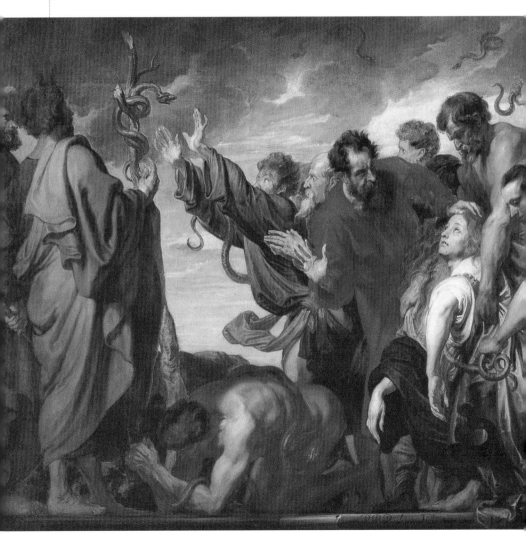

銅蛇膜拜　布爾東作
1661年　油彩・畫布　113×151cm
馬德里・普拉多美術館藏

蛇是邪惡的象徵嗎？

　　對這個聖經故事的解讀，應該是：說到蛇，總讓人想到罪孽。蛇是邪惡的象徵，但在這裡，蛇卻從天而降，襲擊人群。

　　丁特列托表現的這段聖經故事，中了蛇毒的人，有如在地獄般掙扎，人們與其說是害怕被蛇咬，倒不如說是害怕被蛇纏身。

　　凡・代克則把可以救人命的青銅之蛇，像救星般讓人歡迎，也努力在表現人們醫治蛇傷的畫面。他畫得比較寫實，不在表現恐怖。

布爾東「銅蛇膜拜」

　　而布爾東(Sebastien Bourdon 1616-71)「銅蛇膜拜」，則畫荒野枯枝中立一杆上銅蛇，紅袍白髮摩西持杖指引大家向銅蛇膜拜，祈求傷亡者得救贖。

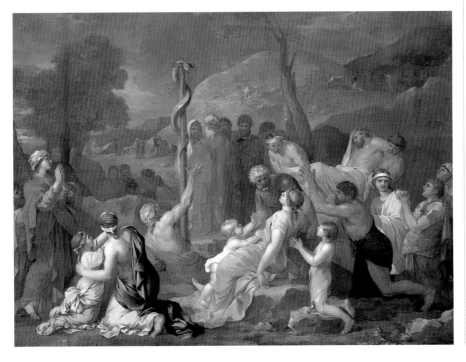

《巴蘭和他的驢》

摩西在趕往迦南旅途中，踫到很多難題，但也都在耶和華指引下，一一剖解，繼續往理想地前進。

摩押(Moab)王巴勒(Balak)與米甸人(Midianites)，雙方聯合起來對付摩西帶領的以色列人。摩押王對米甸人說：「以色列人強馬壯，非常可怕，如果我們不聯合起來對抗，他們會像牛羊吃草般，很快佔領我們草原」。

請巫師巴蘭詛咒以色列人

他們想出一個方法，他們附近有位巫師巴蘭(Balaam)非常廣害。便派使者帶著重禮去見巴蘭，請巴蘭詛咒以色列人，幫助他們打勝以色列人。

當晚，上帝警告巴蘭，要他不可詛咒以色列人，因為祂已賜福給以色列人了。第二天，巴蘭就要使者回去告訴摩押王巴勒，說他不能做詛咒以色列人的事。

摩押王巴勒不死心，又派另一位使者，帶了更貴重禮物，去求見巴蘭，並轉告他說，祇要巴蘭去，他要什麼就給什麼。

巴蘭回答說：「即使巴勒王把王宮中所有金銀財寶統統給我，我也不願違背上帝意思」。上帝覺得巴蘭聽從他的旨意，但有點為難，就對他說：

「你可以與他們前往，但必須照我的話去做」。

天使擋路巴蘭行程困難

第二天巴蘭準備了驢，帶了兩個僕人，跟巴勒派來使者，準備到摩押王那兒。上帝不願巴蘭前往摩押，派天使在路上攔截。天使拿著劍擋住他們去路。巴蘭看不見天使，驢子卻看見了，驢子載著巴蘭繞道走向田間，巴蘭就打驢，要牠回到原路上去。

驢往葡萄園狹路走，天使站在狹路前面，驢祇好被逼到石牆下，挨著牆下路走，不小心把巴蘭的腳擦傷了，巴蘭氣起來又打驢，驢被打又被天使堵住去路，祇好趴下。這次巴蘭火氣更大了，用木棍狠狠打在驢身上。

上帝看不過去，便使驢開口說話，牠責問巴蘭：「我從小就是你座騎，你怎麼能如此打我呢？」巴蘭聽了更有理了，說道：「你作弄我，不按我意思走，還讓我受傷」。

上帝耶和華不願驢受委屈，讓巴蘭眼睛打開，看見天使手上持劍，站在路上，當然驢沒法前進。

巴蘭知道天使奉上帝旨令行事，趕緊下拜，天使說：「你為什麼如此狠打驢，我來此擋路是因為你不該去見

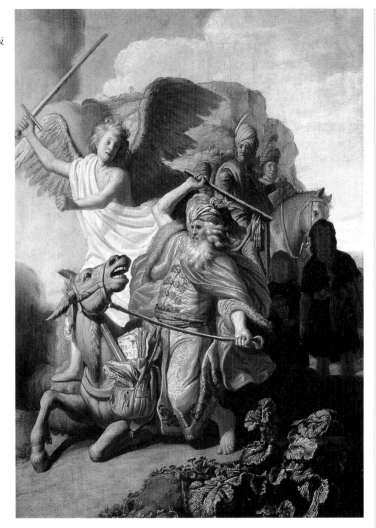

巴蘭和他的驢
林布蘭特作
1626年　油彩・畫板
63×46cm
巴黎・康納克
—賈美術館藏

巴勒。驢見到我三次，都閃避，如果
不是牠，我老早把你給殺了」。

林布蘭特「巴蘭和他的驢」

　　林布蘭特有幅「巴蘭和他的驢」，
就是畫天使前來擋路，巴蘭用木棍打
他的驢，要牠按照他的路走，可是天
使不讓他去見摩押王，讓巴蘭三次打

驢，最後驢下跪，天使才顯身，讓巴
蘭看到，那是上帝旨意，要巴蘭不要
詛咒以色列人。

　　林布蘭特這幅畫很寫實，會占卜的
巴蘭一身占卜師打扮，後面的僕人看
見主人如此氣憤地用粗棍打驢座騎，
也心生奇怪，後面有二位路人也投以
不忍表情。

《約書亞的勝利》

年老的摩西知道自己的死期不遠，但他還不能夠立即踏入上帝「應許之地」，因此他把征服迦南平原的重任交付給他的接班人約書亞。

約書亞是個勇士，成為以色列人的總指揮，他決心率領以色列人，進攻嚮往已久的「流奶與蜜之地」——迦南之地。

迦南人當然嚴陣以待，他們的市街都有堅固的城牆團團圍住，尤其是位於約旦河對岸的耶利哥城，因為是迦南之國大門口，戒備也就特別森嚴。

河水居然靜止不流了

約書亞堅信必要時一定會有上帝保佑，因此毫不畏懼，他以「法櫃」領頭，帶著以色列士兵渡過約旦河。這時，河水居然靜止不流了。祭司把他們所抬的「法櫃」放在水流中不動，一直到士兵全部安然渡河為止。「上帝耶和華的確與我們在一起！」以色列人莫不勇氣百倍地進入自己的祖宗們居住過的故鄉。

普桑「約書亞的勝利」

聖經中對約書亞的占領迦南之地多所記載，得神助力的約書亞智勇雙全地屢戰皆捷，普桑便畫了兩幅「約書亞對亞瑪利人的勝利」和「約書亞的勝利」，描繪兩場劍拔弩張的殺戮戰役，一在白天一在黑夜，戰況卻都一樣慘烈。

這兩幅作於1625-26年間的戰爭畫，是在普桑到羅馬習藝後創作的。「約書亞的勝利」取材自約書亞記・第10章12-14節，在約書亞的帶領下，以色列軍隊大戰亞莫里次人。上帝命令降下雹雨，助他們打敗敵人。

普桑直率地畫出戰況的激烈，以強烈的明暗法突顯人物的立體感，將他們自己重重地衝向對方，予以迎頭痛擊。在這一片呈三角形構圖的兵荒馬亂、死的死、傷的傷的頂端，在馬上坐著高舉右手、指揮若定的核心人物——勇將約書亞。

「約書亞對亞瑪利人的勝利」

「約書亞對亞瑪利人(the Amalekites)的勝利」，則是源自舊約聖經「出埃及記」第17章8-13節中的故事。當亞瑪利人攻打以色列軍隊時，摩西促使約書亞領軍抵禦強敵，他則和另兩名追隨者登到山頂上跪求上帝神蹟。

只要摩西高舉雙手，在他下方英姿煥發的約書亞就打贏，所以兩人幫忙撐高摩西雙手。頭戴盔甲，騎在白馬

約書亞的勝利　普桑作
1625～26年　油彩・畫布　94×134cm
莫斯科・普希金美術館藏

上領軍的約書亞因得神助，得以所向
無敵、勇往直前，進而大獲全勝。

　在普桑這兩幅壯烈悲慘的聖戰畫作
中，他把人物堆疊交織在一起，兵馬
征戰，劍拔弩張，死傷慘重。

　普桑以穿戴整齊軍裝鎧甲的軍隊，
來表現上帝的正義使者。以裸露著身
子，披散著亂髮的粗野蠻民，來象徵
未歸依上帝耶和華的強敵。雖戰況激
烈，但邪不勝正，上帝之軍大勝。

《馬諾亞燔祭》

——士師記・13

以色列人得罪上帝，上帝就讓非利士人(the Philistines)統治他們四十年。

那時，有一個名叫「但」(Dan)支族的人，名叫馬諾亞(Manoah)，住在瑣拉城(Zorah)。他的妻子不能生育，沒有孩子。

上帝的天使向他妻子顯現說：「妳不能生育，沒有孩子，但是不久妳將要懷孕，生一個兒子。但妳要注意，淡酒和烈酒都不可喝，也不可吃不潔淨的東西。孩子出生後，不可剃他的頭髮，因為他一出生就要獻給上帝作『離俗人』——專一敬奉上帝，不喝酒，不剃髮。他的任務是要解救以色列人脫離非利士人的艱巨工作。」

上帝的天使告訴她將懷孕

這女人就一五一十的把容貌像天使告訴她的一切跟她先生說，馬諾亞雖然半信半疑，但如果真能生下一個兒子，高興何止興奮呢？

於是，馬諾亞向上帝祈求：「耶和華啊！求你讓你差來的天使，告訴我如何對待將來要出生的孩子呢？」

上帝的天使回答說：「你必須遵守我告訴你的話，你不可吃葡萄做的東西，不可喝淡酒和烈酒，也不可吃不潔淨的東西」。

馬諾亞不知他是上帝的天使，就對他說：「請別走！我們燒一隻小山羊給你吃」。

天使說：「我不能留下來，也不吃你的食物。如果你要燒，就把它燒了祭獻給上帝吧！」

於是，馬諾亞帶著一頭小山羊和一些穀物作素祭，放在石頭祭壇上，獻給行事怪怪的上帝。

林布蘭特「馬諾亞和妻子燔祭」

荷蘭畫家林布蘭特，有幅「馬諾亞和妻子燔祭」，當他們把祭物放在石頭上，點燒柴火，火燄從祭壇上升起時，馬諾亞和妻子，看見天使在火燄中隨火升起。

馬諾亞這才知道那人原來是上帝的天使，他和妻子趕緊俯伏在地上，他們從此就沒看見天使了。

稍後馬諾亞對妻子說：「我們看見上帝，會不會不好？」

妻子對馬諾亞說：「不會啦，如果上帝要殺我們，應該不會接受我們燒化祭和素祭，也不會幫助我們懷孕生子吧！」

馬諾亞的妻子果然生了一個兒子，取名參遜(Samson)。

白鬍老翁馬諾亞和他罩著紅袍的妻

子，都虔敬的跪在地上，祈求上帝接
受燔祭。畫面另一角，在燃燒的柴火

上飛出了一位背對著觀眾的天使，他
的身姿做出飛向上天狀。

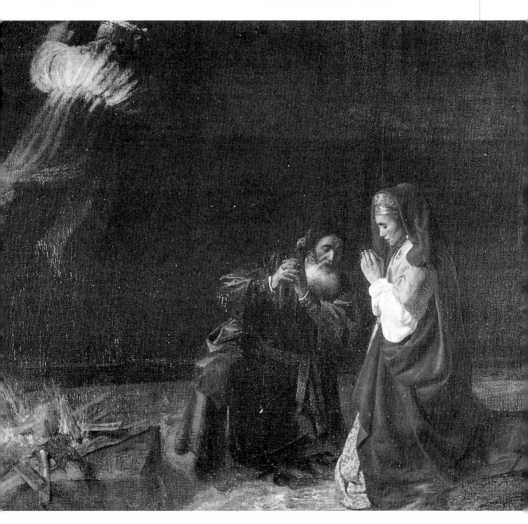

《參遜的婚宴》

——士師記・15

馬諾亞與妻子奉神旨所生兒子參遜(Samson)，長大後成為一個粗魯的年輕人，力氣奇大無比，人又粗魯莽撞，樣子難看卻喜歡女人。

有一天，參遜到亭拿，碰到一位非利士(Philistine)女子，他像著了魔似地愛上她，回家對父母說：「我在亭拿看見一個非利士女子，請幫我娶回來作我妻子」。

父母問他：「為什麼要娶異族女子呢？難道自己的宗族或同胞中沒有你喜歡，可以娶來做妻子的嗎？」

可是參孫固執而又堅定的說：「我喜歡她，請把她娶來給我」。

他父母並不知道那是上帝的安排，因為耶和華在製造機會去敵對非利士人。那時，非利士人統治著以色列。

赤手空拳撕裂幼獅

於是，參遜跟著父母到亭拿去，他們經過那裡的葡萄園時，聽見一隻幼獅對他吼叫，耶和華的聖靈突然降臨到參遜身上，他赤手空拳撕裂那隻幼獅，就像撕裂小山羊那麼容易，事後他也沒有把這件事跟父母親說。

參遜去見過那女子，跟她談話；參遜很喜歡她，過些日子，參遜回來娶她。途中他想去看他上次殺死幼獅，想不到竟在獅子屍體上發現一群蜜蜂和一些蜂蜜。他挖了一點蜂蜜放在手上，一面走一面吃。然後他到父母那裡，也給他們蜂蜜，他們也吃了；但是參遜沒有告訴父母，那些蜂蜜是從獅子屍體上取來的。

婚宴上出謎語打賭

他父親到那女子家；參遜按照當時年輕人習俗，在那裡辦婚宴。非利士人看見參遜，就派卅個人陪他。

在婚宴上，參遜和非利士人打賭，參遜出了一個謎語：

食物出自食者；

甜蜜出自強者。

如果在七天婚宴上可以猜出來，參遜給他們每人一件上等麻紗衣和一套禮服；如果大家猜不出，每人要給參遜一件上等麻紗衣和一套禮服。

非利士人猜不出來，新娘向新郎套取謎底後，將謎底告訴了非利士人。第七天，參遜進臥房前，非利士人去見參遜，對他的謎語，解語是：

還有甚麼比蜂蜜更甜？

還有甚麼比獅子更強？

參遜聽後，回答說：

如果不用我的母牛犁地，

你們就猜不出謎底！

頭上七條髮絡神力來源

參遜知道新婚的妻子，心裡還是幫著自己族人，大發雷霆，一氣之下離開妻子。

參遜因得了聖靈，從娘胎出來後，就沒有剪過頭髮，他的頭上有七條髮絡，是他的神力之源。所以他力大無比，成為有名大力士。

林布蘭特「參遜的婚宴」

表現參遜結婚的喜慶場面，雖然異族通婚，但非利士人也是陰險無比，即使來不少賀客，但沒有一點喜慶氣氛，展現倒是像荷蘭的一般家庭，普普通通聚會。

林布蘭特選擇婚宴中，參遜出謎題要非利士人猜謎語這一有趣情節。參遜在畫面右方，正在跟後來成為他敵人的賀客，在談論他的謎題。新娘端坐中間，神情有點坐立不安，表情漠然的凝視前方，絲毫不曾隱藏她的企圖。新娘身旁客人好像興高采烈，議論紛紛。前方背對著我們的，還有一對親密夫妻。

林布蘭特處理舊約聖經故事畫，除人物表情外，他善於用光處理故事人物輕重，一般最光最亮最重要，以此類推，背景通常在幽照氣氛裡。

《參遜恐嚇岳父》

——士師記‧15

參遜雖然娶了非利士女子，也設了婚宴，在婚宴上還出謎題要參加的非利士人猜。雖然是參遜把謎底告訴自己妻子，妻子又告訴了非利士人。

參遜瞅著身旁蒙著面紗女子，向非利士人說：「若不是我的小母牛洩了底，你們怎能猜得著。放心！我會遵守諾言」。

說罷，出了婚宴場地，耶和華把聖靈降到他身上，忽然力大無比，他到了亞實基倫，殺了三十個人，也把他們衣服剝光，拿這些禮服給猜出謎語的人。這件事參遜很生氣，事後自己也沒把新娘帶走，自己一個人回到父親那兒。

回來圓房新娘嫁給伴郎

過些時日，麥子收割季節，參遜的心想到他的那位非利士妻子，心就悸動不已。他牽隻小山羊要去看妻子。

他的岳父看見參遜來，便不准他進去，並對他說：「我確定你恨她，所以把她嫁給你結婚時伴郎了。她妹妹比她漂亮，你可以娶她。」

參遜聽後，頸項青筋暴露，雙拳緊握，不用點燃，馬上炸開。說罷，他慢條斯理地把從未理過的長髮，梳成七束，他說：「這一次我對付非利士人，可不必負什麼責任。」

放狐狸三百隻燒麥田

他捉了三百隻狐狸，把狐狸的尾巴一對對地結在一起，插上一支火把。當晚，他點燃火把，放開狐狸，任牠們到處流竄，跑進麥田、麥穗堆、橄欖園裡，一下子全燒光了。

非利士人看見大火到處燃燒，都在問：「是誰幹的？」有人說：「參遜幹的，那個粗人，他發火娶來妻子，岳父把她嫁給結婚時伴郎。」

於是，非利士人到他岳父家，放火把他岳父的家也給燒了。

帶著一隻小山羊要給岳父的參遜，聽見岳父家中妻子的尖叫聲，他怒不可遏地大肆屠殺非利士人。

參遜對他們說：「你們既然這樣蠻橫，我發誓，不報此仇絕不罷休！」參遜發狂、發瘋，大肆屠殺，殺死很多人。後來他跑到猶大地以坦，住在嚴石洞裡。非利士軍隊發動數千士兵去逮捕他。

林布蘭特「參遜恐嚇岳父」

林布蘭特有幾幅，以舊約聖經故事為主題的畫，非常傳神。有被稱為是「原蹟故事重現」典型畫，這幅就是其

中之一。參遜憤怒到岳父門前，白髮
蒼蒼、年邁的岳父從門後探出頭來，
告訴參遜，他上次娶的女兒已嫁給伴

郎。參遜聽了，便舉起拳頭，厲言厲
語地說要好好報復。岳父被他火爆舉
動嚇得愣愣的，不知所措。

《參遜打敗非利士人》

——士師記‧15

參遜住在猶大的以坦巖石洞裡，參遜對非利士人說：「你們既然這麼蠻橫，我發誓，不報此仇不罷休！」參遜大肆屠殺，殺死很多人。

非利士人是猶大統治者，一切要聽非利士人的指揮。非利士人到猶大地方紮營，猶大人問他們：「你們為什麼事到這兒紮營，是不是準備佔領猶大」。非利士人說：「我們是來捉拿參遜；他怎樣待我們，我們也要怎樣待他」。

以三千人捉拿參遜一人

於是，猶大人組了三千人，上以坦巖石洞裡找參遜，並對參遜說：「你不知道非利士人是我們統治者，你待在我們這兒，非利士人會將禍害移轉給我們，你會把我們害得很慘！」

參遜回答說：「我只照他們待我的待他們罷了！」猶大人便對參遜說：「我們到這裡來，是要捆綁你，把你交給非利士人」。參遜回答說：「行！你們向我發誓，不下手殺我，怎麼樣處理都可以」。他們說：「好的，我們只把您綁起來，交給他們；我們沒事就好」。於是他們用兩根繩子把參遜綁起來，帶他出巖石洞。

參遜神力來自上帝

猶大人把他交給非利士人，非利士人火氣上升，對他大吼大叫。上帝的聖靈忽然降臨到參遜身上，他的全身發脹似的，力量膨脹了起來，捆綁的繩索一下子就斷了。

他撿起一根還沒乾的驢腮骨，隨便一掃，一千多非利士人應聲而倒。

參遜興奮做了一首詩：

「我用一根驢腮骨橫掃千軍；
我用一根驢腮骨屍首遍野。」

說完就把驢腮骨扔掉，於是那地方就叫拉末‧利希地——腮骨之山。

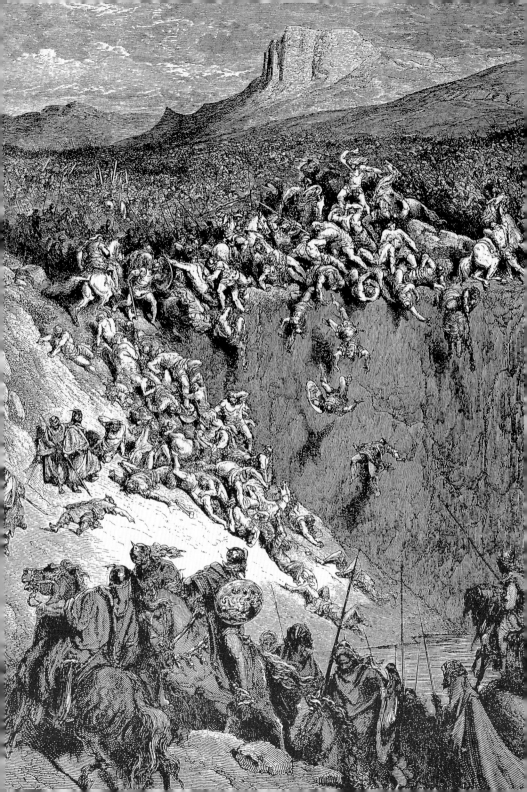

《參遜與黛莉拉》

參遜又愛上一個名叫黛莉拉(Delilah)的非利士妓女，常來找她伴宿。

非利士國王聽說黛莉拉跟參遜很要好，便派了五個非利士軍頭去見黛莉拉，希望黛莉拉幫忙，好能制服這位非利士人的「麻煩製造者」。

要黛莉拉計誘參遜

五個軍頭對黛莉拉說：「妳用計探參遜，問他的力氣這麼大，有什麼神力，用什麼方法可以破解他的力氣。」

那天夜裡，黛莉拉撒嬌的問參遜：「你那來的力勁，萬夫莫敵」。

參遜老神在在，神秘兮兮的答說：「沒什麼能耐，祇要用七條還沒乾的絞繩捆綁我，我就跟平常人一樣沒有力氣」。

他說完就呼呼大睡。

黛莉拉起來馬上告訴非利士軍頭，他們很快就找到七條未乾的絞繩，交給黛莉拉，要她馬上把參遜綁起來。

然後她大叫：「參遜！快跑！非利士人要來捉你」。他醒來輕易就把繩索掙脫掉，並擊昏非利士軍頭。他的力氣來源也沒有洩露。

第二天夜晚，參遜向黛莉拉求歡，黛莉拉又撒起嬌來地對參遜說：「我不理你，你愚弄我，欺騙我，如果你不告訴我，我不跟你好」。

參遜雖然急，但還挺聰明，他對黛莉拉說：「如果妳把我頭上七根辮子編進織布機裡，用釘子釘牢，我就跟平常人一樣，一點氣力都沒有」。

於是，黛莉拉便跟他親熱，待他睡著，便把他頭上七根髮辮編進織布機裡，並用釘子釘牢」。然後喊：「參遜哪！快起來！非利士人來了」。參遜醒來，一下子就從織布機裡，把頭髮拔出來了。

神力來自沒理過的頭髮

黛莉拉看見了有點傻眼，就對參遜說：「你根本不愛我，還說愛我，又愚弄我，我不理你了」。

黛莉拉以退為進方法，參遜向她親熱，她就不理他，說他一直在騙她，她說她好奇，為什麼自己先生有那麼大神力。而且她天天問，他被糾纏很厭煩，終於把秘密告訴黛莉拉。

他說：「我的頭髮從來沒有剪過，因為我一出生就獻給上帝做離俗人。如果我的頭髮剃了，就會失去力量，跟平常人一樣軟弱。」

凡·代克「參遜與黛莉拉」

凡·代克畫的「參遜與黛莉拉」，

參遜睡在黛莉拉懷裡　克拉那赫作
1529年　油彩・畫板　57×37cm
紐約・大都會美術館藏

參遜與黛莉拉　凡・代克作
1628～30年間　油彩・畫布　146×254cm
維也納・美術史美術館藏

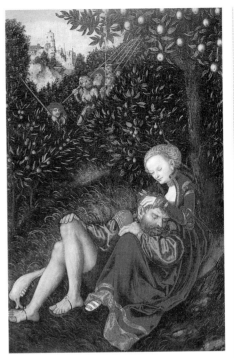

　參遜告訴黛莉拉剃了髮就如常人，他
就沒有力量。床沿地上散落著頭髮與
剪刀，顯示黛莉拉已趁他熟睡時剪去
他的長髮。當非利士軍頭前來捉拿他
時，參遜用力掙扎也沒用，他失望痛
苦的看著黛莉拉，非利士軍頭帶兵捉
拿參遜，都很小心翼翼，場面緊張。

　克拉那赫「參遜睡在黛莉拉懷裡」
則選在果樹下，參遜在黛莉拉懷裡熟
睡，不知她正剪下他的頭髮。果園裡
還藏著非利士軍隊，遠處有城堡。

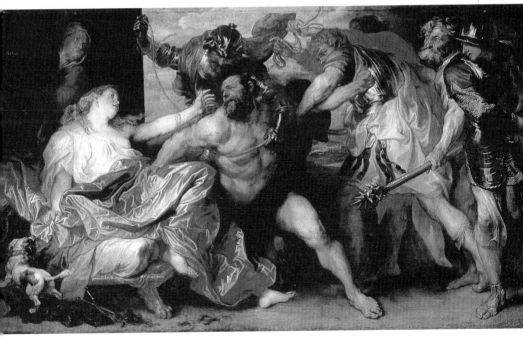

217

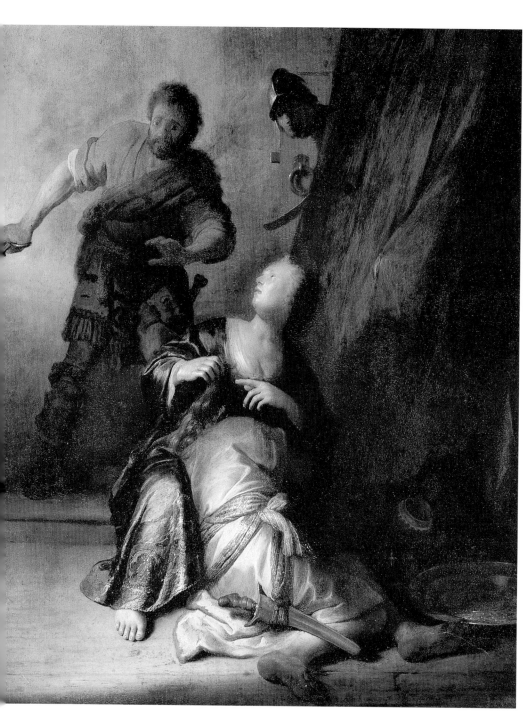

黛莉拉計誘參遜　林布蘭特作
1629～30年間　油彩・畫板　61×50cm
柏林・國立美術館藏

黛莉拉剪下參遜長髮　曼帖那作
1490年　浮雕・著彩　47×37cm

沉睡在黛莉拉懷裡　波依麥爾特作
1635年　油彩・畫布
維也納・奧地利美術館藏

林布蘭特「黛莉拉計誘參遜」

　　曼帖那的「黛莉拉剪下參遜長髮」
也是在果樹下，參遜睡得嘴巴微開，
坐在他身後的黛莉拉正剪下他頭髮。

　　而林布蘭特「黛莉拉計誘參遜」和
波依麥爾特(Hendrick Bloemaert 1601-72)
「沈睡在黛莉拉懷裡」，則都是由別人
剪下熟睡參遜頭髮。林布蘭特重緊張
氣氛營造，偷偷摸摸，躡手躡腳。而
波依麥爾特重人物描繪，黛莉拉如受
委託而畫的肖像畫，故事做襯景。

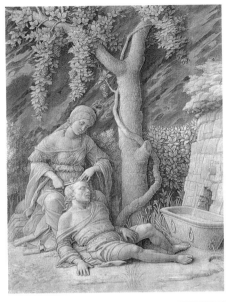

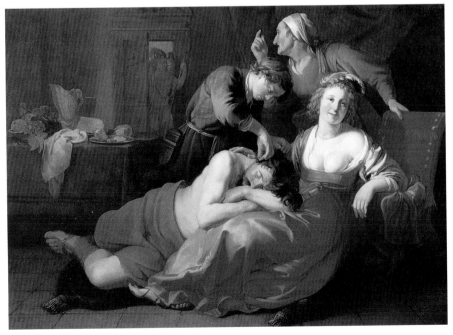

《黛莉拉計誘參遜》

黛莉拉計誘參遜供出他是離俗人，從出生起頭髮就沒理過；如果把他頭髮剪了，就會失去力量。

黛莉拉知道參遜已經把秘密告訴她了，就叫人去對非利士軍頭說：「現在他講真話了，可以派人來捉」。於是他們帶著銀子，準備當獎金送給黛莉拉。

黛莉拉哄參遜睡在她腿上

黛莉拉哄參遜睡在她腿上，參遜像小貝比般，感受到女人的慈愛，然後她在他睡著後叫人進來，把參遜的七根辮子給剃掉。

事後，黛莉拉試探參遜是否真的失去力量，便在參遜身旁大聲喊：「參遜哪！非利士人來了！」

參遜醒來，睜睜眼又閉上，黛莉拉想以前二次，一喊就跳起來，這次可能講真話。黛莉拉還是不放心，再喊一次：「參遜啊！非利士人來了！」參遜是醒了，他心裡想：「我要像從前一樣掙扎一下子就能脫身」。

但他知道，耶和華已離他很遠了。因為在他出生前，上帝就跟他母親講好，出生後不可以剃髮，因為他一生都要獻給上帝做離俗人。但他現在貪色，忘了母親對上帝的諾言，上帝也離他遠去。

魯本斯「黛莉拉計誘參遜」

佛蘭德斯代表畫家魯本斯(Peter Paul Rubens 1577-1640)，便曾以此故事為題材，畫過動人心弦的「黛莉拉計誘參遜」的戲劇性畫面。

參遜整個人安詳滿足地趴睡在黛莉拉的腿上，正沈入甜甜夢鄉。施展美人計誘惑參遜的黛莉拉，半裸著露出豐胸，這位細皮嫩肉的金髮美女，著大紅長裙坐在美麗的地毯上，用右手支撐著參遜壯碩的身軀加諸在她腿上的重量。她深情地低頭望著熟睡的巨人，左手半帶憐憫地放在他的背上撫慰著他。

但是，在她身後有一個老婦拿著蠟燭，她身邊躲著一個男子，小心翼翼地剪去賦予參遜力量的頭髮，進門處擠滿了非利士兵將。這些人的出現，破壞了原本瀰漫著溫暖、性愛、熱情的夜晚。

魯本斯選擇此驚險萬分、暗潮洶湧的一刻為題，在人物上尤其對前景明亮處四個人間的容貌、表情與姿勢多所著墨。特別是關鍵性的性感尤物黛莉拉那豐滿鮮嫩、白裡透紅的肌膚，和她那又憐又惜的臉龐與左手配置，

黛莉拉計誘參遜　魯本斯作
1608年　油彩・畫布　185×205cm
倫敦・國家畫廊藏

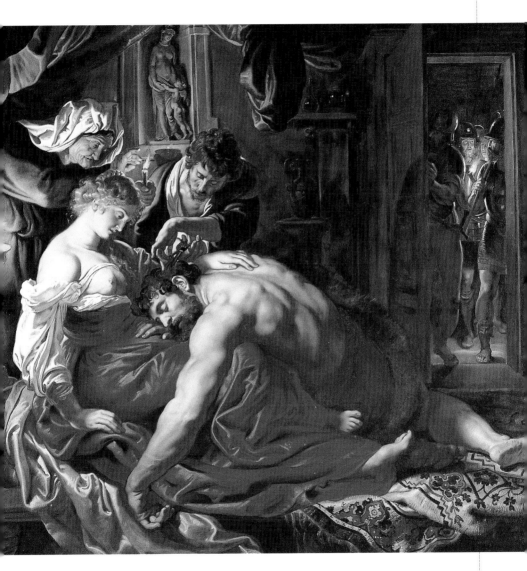

增強了本畫的說服力。

　　整幅畫佈局完整宏偉、劇力萬鈞，充滿衝擊性的戲劇張力，人物個性鮮明，粗壯有力，色彩飽滿艷麗，是魯本斯自義大利學成後的一大力作。

《參遜被刺瞎》

——士師記・16

　　黛莉拉哄出參遜力量來源，是他頭上生下來就沒剪過，而綁了七條辮子的長髮。

　　黛莉拉叫人把他剪了，參遜一點轍都沒有，神力不再出現，力量就使不出來。於是非利士人抓住他，把他兩隻眼睛挖出來，帶他到迦南，用銅鍊鎖住他。

林布蘭特「參遜被刺瞎」

　　林布蘭特藏於德國法蘭克福・美術研究所「參遜被刺瞎」，即是描寫參遜被捉一瞬間。

　　三個捉拿非利士武士，把參遜按在地上，說時遲那時快，一位就用利刃刺進參遜眼睛，馬上噴出血來，灑落臉上，一位抱住他不讓他動，左邊拿刀以防他躍身而起，另一位武士趕緊給他扣上手銬。眞是驚心動魄一刻，黛莉拉也急了，她拿著利剪，左手還拿著從參遜頭上剪下來的長髮（不是叫別人剪）。

　　黛莉拉知道如果參遜跳起來，反擊回來，她的後果只有「慘死」可以形容。她恐懼不安，企圖逃脫帳外。

　　林布蘭特把所有光線，照射在掙扎的參遜身上，士兵以暗處在執行驚人又悲慘一刻。這種光明與黑暗對比，加強畫面戲劇效果，那是林布蘭特在舊約聖經題材故事畫特色，他以凝聚重點，靠光的溫柔晨光照進帳篷，照進篷內，照亮被一群殘忍蠻橫之士施暴的大力士，也照到正要逃走的黛莉拉，也照出她的敗壞。

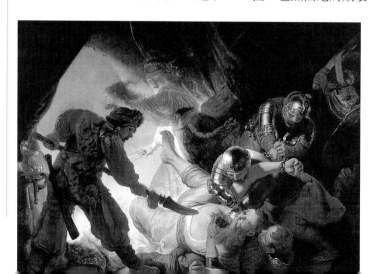

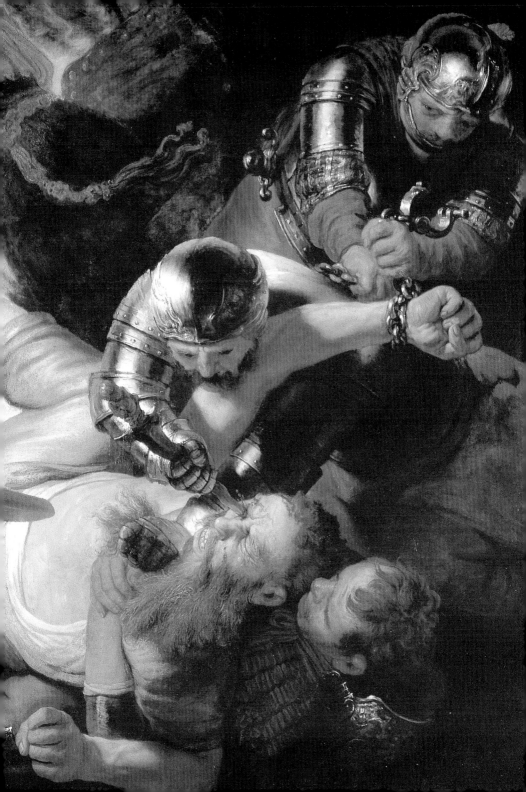

參遜與黛莉拉　詹・烈文作
1627年　油彩・畫布　129×110cm
阿姆斯特丹・國立美術館藏
參遜空手推倒廟宇柱子　德里作
19世紀初　銅版畫

《參遜之死》

——士師記・16

參遜擋不住黛莉拉之誘惑，把自己能成爲大力士之源告知黛莉拉，也把破解自己力量之道告知黛莉拉。他在熟睡時，七根辮子被剪掉，上帝的聖靈遠離他而去。乖乖地被非利士戰士給捉走，關進監獄。

三千人戲弄參遜

在監獄裡，監獄長分派給他工作是推磨，但是參遜被剪掉的頭髮，慢慢又長出來了。

非利士的首領們聚在一起慶祝，向他們自己的神明獻大祭；他們高聲歡唱：「我們的神明把仇敵參遜交給我們了。」他們謝過神明，有人提議來點餘興節目，把參遜捉出來，大家來戲弄他。

參遜被提出監獄，非利士人圍成圓圈，相互把參遜推過來推過去。後來他們要參遜站在二根大圓柱中間，就對神明頌讚說：「仇敵參遜蹂躪我們的領土，殺了我們同胞，請問神明我們該如何處置他？」

參遜的雙眼已被刺瞎，什麼也看不見，就對拉他手帶路男童說：「帶我摸摸這廟宇的圓柱，我想靠一靠」。當時廟裡擠滿了人潮，總共有三千人吧！連同那五位軍頭，都在戲弄參遜作樂。

二手一推廟宇圓柱倒塌

參遜在圓柱旁，偷偷禱告說：「親愛的上帝啊！您還記得我嗎？懇求您再一次給我機會，賜給我力量，給我報非利士人挖我雙眼仇恨機會」。

參遜一手推一支撐著這廟宇的兩根圓柱子，二支同時向外推去，喊著：「讓我跟非利士人同歸於盡吧！」說完兩支柱子斷開，廟宇倒塌，五個軍頭及現場的人全被壓在下面。參遜也葬身在下面，他死時所殺的人，比活著時候所殺的還要多。

參遜的兄弟和家人來取他的屍體，把他運回去，葬在父親墓旁。參遜孔武有力外，最大的嗜好是近女色，害死他的也是因爲女色。

路得拾穗　海耶茲作
1835年　油彩·畫布　139×101cm
波隆那市收藏館藏

《路得拾穗》

──路得記·1

在士師治理以色列期間，猶大各地發生飢荒。伯利恆有個名叫埃里梅克(Elimelech)的帶著妻子納娥美(Naomi)和兩個兒子馬倫(Mahlon)和基連(Chilion)，逃荒來到摩押這地方。

不久，很不幸埃里梅克去世，納娥美帶著兩個兒子生活。後來，兩個兒子都娶了摩押女子為妻，一位叫娥珥巴(Orpah)，另一位叫路得(Ruth)。

過了十年，馬倫和基連也死了。剩下三位寡婦，生活自然很艱苦。納娥美聽說故鄉猶大年收轉好，決定返回家鄉。在上路前一晚，納娥美對兩位媳婦說：「妳們還是回娘家去吧！願上帝耶和華照顧妳們，就像妳們照顧我和已故的親人一樣。更希望妳們能早日找到如意郎君，平平安安地過日子」。

跟隨婆婆返回猶大故鄉

第二天清晨納娥美吻別她們，兩位媳婦放聲大哭，都表示願意跟隨她回到猶大去。納娥美說：「媳婦啊！妳們就聽我的話回娘家去，至少有父母可彼此照應。我老了，又沒把握回猶大前景如何，上帝懲罰我，我比妳們命苦」。

說著三人哭成一團，娥珥巴哭後就聽婆婆的話，返回娘家。而路得怎樣也不肯離去。納娥美對路得說：「妳嫂嫂已回自己娘家，說不定很快可以認識新朋友，妳也跟著她回去吧！」

路得回答說：「請不要趕我離開，我要跟著您，您到那兒我就走到那，您死在那兒我也葬在您墓旁，除了死以外，沒有任何理由可把我們分開，如果我沒恪守誓言，願接受耶和華懲罰」。

納娥美見這麼兒媳婦如此難得，也就不再堅持。兩人一同回到猶大的伯利恆，城裡的人看見納娥美回來，都上前去迎接她們倆人。

她們返回伯利恆時，剛好是麥子收割時，路得對婆婆說：「讓我到田裡拾麥穗，我會踫到好心人，肯讓我撿拾他的麥穗」。納娥美也同意了，路得到一塊麥田地，跟在收割工人後面拾穗。

該地主人剛好是埃里梅克近親，名叫博亞茲(Boaz)，是位富有同情心的人，他剛從外地回來，見到一位婦女在他麥田裡拾麥穗。就問工人這是誰家女孩？他們說是納娥美從外地帶回來的媳婦，一早就努力在撿麥穗。

海耶茲「路得拾穗」

　　波隆那市收藏館有幅海耶茲(Hayez)
的「路得拾穗」，畫中路得穿著農婦
粗布衣裳，以新古典主義的寫實，摻
入東方味道的臉龐，帶些寡婦那想不

開的落寞神情，以成熟的半裸姿態，
益發顯得楚楚動人，左手拿著落穗，
右手作出乞討樣，畫家也畫貧窮、孤
獨與無奈命運。

《路得與博亞茲》

路得向博亞茲下跪，伏在地上說：「您為什麼對我這麼好？我又是一位外鄉人」。

博亞茲說：「你丈夫死後，妳對婆婆這麼孝順，我都聽人講了。我知道妳怎樣離開父母和自己鄉土，來到這個對妳陌生的國度。願上帝照妳所做的報答妳，願以色列的上帝，妳所投靠的上帝會厚厚賞賜妳！」

博亞茲的仁慈與關心

路得趕緊回答說：「先生，您對我真好，雖然我連作您的婢女也不配，您還這樣親切的關心我」。

到了吃飯時候，博亞茲對路得說：「來跟我們一起吃麥餅，蘸著醬料沾點醋吃」。博亞茲遞給她一些烤好的麥餅，並要她趁熱快吃。

吃飽了，她又走去撿麥穗，博亞茲吩咐工人：「讓她隨意撿，如果撿太少，可以把捆好的抽一些給她」。

對於路得來說，自從她丈夫去逝以後，難得有男人如此關心她，內心激情隱隱生波。

路得把撿來麥穗打了下來，裝成一簍，帶回去給婆婆看，婆婆好驚訝，問她：「妳在那裡撿的麥穗？怎麼可以撿那麼多？」

路得詳細告訴她，今天在撿麥穗時發生的種種事情，當然也告知主人博亞茲的仁慈與關心。

有一天，納娥美對路得說：「媳婦啊，我必須替妳找個丈夫，好使妳有個歸宿」。當然，婆婆給她介紹的，就是麥田主人，也就是自己的近親博亞茲。

路得便按照納娥美的心願嫁給博亞茲，兩人幸福生活一輩子。

普桑「路得與博亞茲」

在舊約聖經中，頻頻出現戰爭、鬼神、背叛、殺人等沸騰場面故事。但這個路得拾穗故事，卻給人精神為之一振的主題。

此一主題，普桑以祥和的田園風光為背景，來描繪博亞茲稱讚路得的情景。這是他「四季」主題畫中「夏」的題材，他曾經把聖經故事，以四季風情點綴在風景中。

路得也代表婦女之德名貴，本來自己丈夫已死，並沒有義務服侍婆婆，但路得不但沒有離開婆婆，婆婆雖屢勸她離開，她還是跟著婆婆回鄉的故事，怕婆婆沒有人照料。

上帝耶和華也是照料這仁心仁德之人，她為婆婆撿麥穗，烤製成麵包，

路得與博亞茲（夏天）　普桑作
油彩・畫布　119×160cm
巴黎・羅浮宮美術館藏

照料婆婆，而有緣讓她踫到麥田主人博亞茲。

　　路得爲博亞茲生下一個男孩，取名俄備得(Obed)，他是耶西(Jesse)父親，耶西是大衛(David)王父親。

　　在普桑「路得與博亞茲」中，把路得跪謝博亞茲擺在前景中央，再由近而遠地隨著一大片麥田，將場景拉到山坡上的城堡房舍，一直到遠山、雲天。前景則在左方畫一參天大樹，綠葉成蔭下棲息著製麥餅的婦女們。麥田裡穿雜著採收工人與馬車。

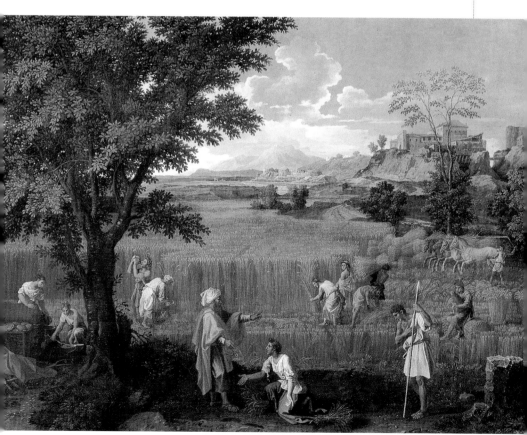

《大衛爲掃羅王彈琴》

舊約聖經中「撒母耳記」分上下二冊。上卷記述以色列從士師時代轉變到君主政體。以色列國以三個人物爲主軸：即撒母耳(Samuel)——最後一個士師；掃羅(Saul)——以色列第一個國王；大衛(David)——他封王以前事蹟跟撒母耳、掃羅交織在一起。

上帝選大衛替代掃羅為王

掃羅這個以色列第一個國王，上帝後悔立他爲王，掃羅也離棄上帝，違背上帝命令。上帝要撒母耳帶橄欖油到伯利恆，去找一位叫耶西的人，因爲上帝已選他的兒子爲王。

上帝說：「你帶一頭小牛去，就說你去那裡是向上帝獻牲祭的，並請耶西帶全家小孩同來祭獻」。

撒母耳到了伯利恆，邀耶西和他兒子們潔淨自己，請他們來參加祭禮。在祭禮時撒母耳見過了他的兒子以利押、亞比拿達……等，他們的外表高大，但他想看內心。

當他七個兒子都被撒母耳看過後，他很確定上帝並沒有選上其中任何一位，於是撒母耳問耶西：「難道你還有其他小孩？」耶西說：「還有一位最小的，他在外面放羊」。

撒母耳說：「叫他到這裡來，他不來，我們就不獻祭，你們也沒好日子可過」。於是耶西派人去叫他來。他是個英俊青年，雙頰紅潤，眼睛炯炯發光。上帝見了就對撒母耳說：「就是他，就是他！」

撒母耳把橄欖油拿出來，在他哥哥面前膏立了大衛。上帝的聖靈立刻感應到大衛身上，從那天起與他同在。

上帝的聖靈已離開掃羅王，並派邪靈來折磨他。他的臣僕對他說：「我們知道上帝差邪靈來折磨你，請陛下命令，讓我們去找一位善於彈豎琴的人來。當邪靈襲擊的時候，那人一彈豎琴，你就好了」。

掃羅王的侍從知道，伯利恆城的耶西有一個兒子；他是彈豎琴的能手，他英勇善戰，豐姿英俊，口才又好。

掃羅便派使者到耶西那裡，對耶西說：「你那牧羊孩子，掃羅王請他入宮」。耶西不敢反對，就給大衛一袋酒、一隻小山羊，和一匹滿載著餅的驢去見掃羅王。

斯皮內利「大衛為掃羅彈豎琴」

大衛被引入宮，在掃羅王那兒，掃羅王看他很順眼，選他作拿兵器的侍衛。掃羅王派人告訴耶西，國王很喜歡大衛，就把他留在皇宮中。

大衛為掃羅彈豎琴　林布蘭特作
1633年　油彩・畫板
法蘭克福・美術研究所藏

大衛為掃羅彈豎琴　斯皮內利作
17世紀近中葉　油彩・畫布　253×309cm
佛羅倫斯・烏菲茲美術館藏

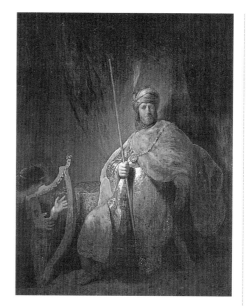

　　從那時起，每當上帝差來的邪靈附在掃羅身上，大衛就拿起他的豎琴來彈，邪靈立刻離開，掃羅才感覺暢快舒服。斯皮內利(Giovanni Battista Spinelli)的「大衛為掃羅彈豎琴」就描繪了這一幕情節。

《大衛打敗戈利亞》

——撒母耳記·上·17

有一位住迦特城的巨人名叫戈利亞 (Goliath)，他向以色列人挑戰。這個人身高三公尺，穿重七十五公斤的銅鎧甲，頭戴銅盔，兩腿也用銅甲保護。肩膀上背著一桿銅標槍，矛像織布機上的軸那麼粗，鐵矛頭有七公斤重。

有一個兵，拿著他的盾牌，在他前面開路，戈利亞站在後面，向以色列軍隊喊話：「你們是掃羅王的奴隸，挑一個人出來跟我鬥吧！如果他贏殺了我，我們就作你們的奴隸；如果我贏了，就殺了他，你們就作奴隸服侍我們，你們敢不敢派人出來跟我打！」

掃羅和他的軍隊聽到這挑釁的話都很驚惶，非常害怕。

以牧杖與牧人袋打贏戈利亞

大衛有時回伯利恆替父親放羊，有一天，耶西對大衛說：「你把這烤好的餅，送到軍營給你哥哥們、掃羅王及以色列軍隊，包括你哥哥們，都在跟非利士人戈利亞打仗。」

當他到哥哥軍營時，以色列人正和非利士人面對面擺好陣勢，戈利亞在陣前跟以前一樣，向以色列人罵陣並找人比鬥，以色列人不敢出戰，甚至懼怕逃跑。

掃羅王因此懸賞，只要誰殺死戈利亞，不但有大筆黃金獎賞，並把女兒嫁給他，豁免全家應納的稅。

大衛問旁邊的人：「那些未受割禮的非利士人，竟敢藐視永生上帝的軍隊，應殺死那非利士人，除掉以色列的羞辱」。

有人聽到大衛說的話，去告訴掃羅王。掃羅覺得此刻有如此英勇的人很難得，就叫人請大衛來，大衛對掃羅說：「陛下，我不怕戈利亞！我去跟他打！」掃羅看看大衛說：「不行，你不能跟他打！你只是個孩子，而他是已身經百戰的軍頭」。

大衛說：「陛下，我替我父親放羊時候，有時獅子或熊來，要抓小羊，我就跟牠們拼鬥，如果獅子和熊襲擊我，我就抓住牠的鬍，把牠打死。」

掃羅聽了半信半疑，最後還是說：「好！你去吧！願上帝與你同在」。

掃羅把自己盔甲給大衛穿，大衛穿上覺得非常不習慣，於是大衛拿了他的牧杖，又從溪邊揀了五塊光溜溜的石子，放在牧人用的袋子裡，然後帶著投石的弓弦出去迎戰戈利亞。

非利士人向大衛走來，當看清楚是大衛時，戈利亞對大衛說：「你那根牧杖是要做甚麼的？你以為我是一條狗嗎？好吧！我就把你的屍首丟給飛

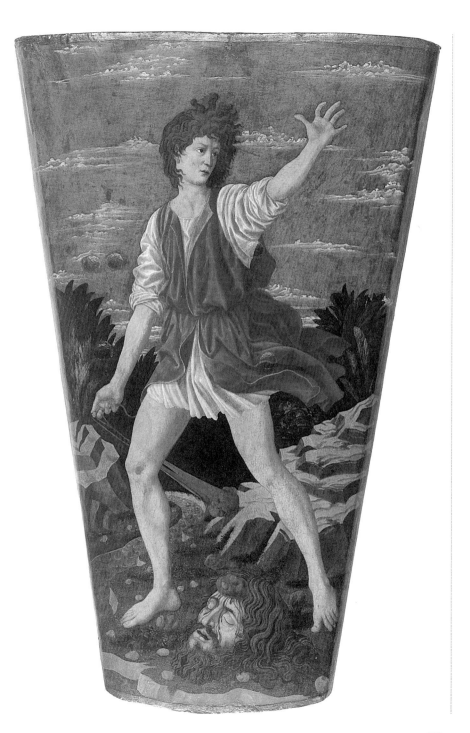

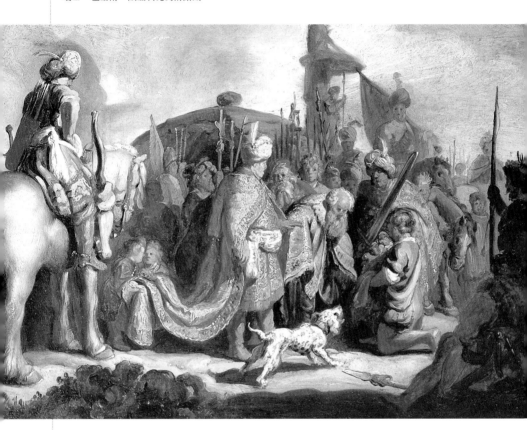

鳥野獸吃！」

　　結果，大衛只用一根牧杖，一個牧
人袋，便取下戈利亞的頭。

卡斯坦諾「年少的大衛」

　　華盛頓國家畫廊藏，佛羅倫斯畫家
安德雷亞・德・卡斯坦諾(Andrea del
Castagno 1421-57)，便畫出了這個英勇
「年少的大衛」的勝利之姿。

　　他的右手仍抓著裝了石頭的袋子，
而兇猛的戈利亞的頭顱則已被石塊擊

中，並被大衛割下掉落在他腳前。大
衛望向左邊，揮舞著左手似在接受歡
呼，這情景象徵神的軍隊戰勝野蠻惡
勢力，贏得自由，免於被奴役。

林布蘭特「大衛拜見掃羅王」

　　撒母耳晚年，以色列人經常受到非
利士人的侵略欺壓，各部族長老請求
撒母耳立一位更有威望的國王，引領
以色列人對抗非利士人，掃羅正直勇
敢，英勇善戰，被撒母耳立為國王。

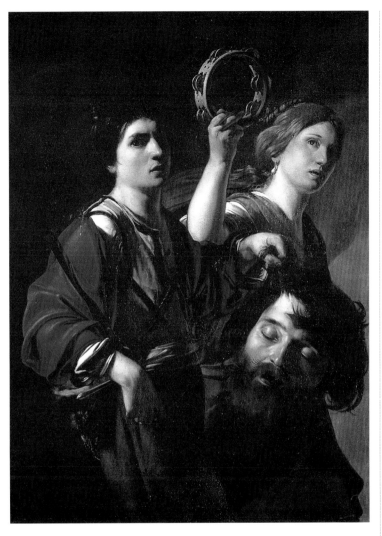

大衛的凱旋
曼夫列迪作
1600年
油彩‧畫布
128×97cm
巴黎‧
羅浮宮美術館藏

此時正是年輕牧羊人的大衛，因戰勝戈利亞，而被掃羅王吸收，授予領軍作戰首領重職。而林布蘭特便畫出了「大衛拜見掃羅王」的場面，掃羅王在眾兵將面前接見少年英雄大衛。

曼夫列迪「大衛的凱旋」

承襲卡拉瓦喬畫風的義大利畫家曼夫列迪(Bartolommeo Manfredi 1582-1622)，以畫巨大的半身像風俗畫或宗教故事題材聞名。他畫的「大衛的凱旋」，便以半身像來表現凱旋而歸的青年大衛英姿。這位外貌英挺俊秀的英雄右手夾劍，左手抓著戈利亞的頭顱，他身旁還有一位女樂師慶賀他的勝利，畫中人物寫實逼真，明暗分明。

《大衛投石殺敵》

——撒母耳記·上·17

大衛只帶一根牧杖和五塊石頭，裝在放牧用的袋子，就去迎戰戈利亞。戈利亞聽到以色列有人出面迎戰，很是好奇，替戈利亞拿盾牌的人走在前面。當他走近，發現對方只是一個雙頰紅潤又英俊的小伙子。

戈利亞問大衛：「你那根杖是做甚麼用的？你以為我是一條狗嗎？」於是他指著自己神明詛咒大衛，向大衛挑戰，說：「來吧！我要把你屍首分段分塊丟給飛鳥野獸吃！」

殺敵不用刀卻用石頭

大衛回答：「你來殺我，是用刀、矛、標槍；但我是奉上帝命，以萬軍統帥之名；祂就是你所藐視的以色列軍隊的上帝。今天，上帝要把你交到我手上，我要打敗你，砍下你的頭，把屍體分給飛鳥野獸吃。這樣普天下就知道以色列有一位上帝；這裡的每一個人都知道，上帝不需要用刀或矛來拯救他的子民。祂戰無不勝，祂要把你們交在我們手中」。

戈利亞聽了火大，上前追近大衛，大衛卻不慌不忙從牧袋中取出一個石頭，用投石器向戈利亞甩去，石子像箭般射到戈利亞前額，打破他的頭蓋骨，戈利亞就不支朝地倒下。大衛不

需動刀，只用一塊石頭就把戈利亞打敗，血從頭蓋噴出，灑在地上。

大衛跑上前，踩在戈利亞身上，從戈利亞的鞘裡拔出刀來，把他殺死，砍下他的頭。

非利士人看見自己軍頭死了，嚇得四處逃竄，以色列的猶太軍隊乘勝追擊，吶喊趕殺，非利士人死傷遍野，以色列人取回被非利士人佔領營地。大衛帶著戈利亞的頭到耶路撒冷，把戈利亞的武器留在自己帳棚裡。

在名畫中對大衛戰勝戈利亞，有著很多種表現法，我取四張來介紹：

卡拉瓦喬「大衛戰勝戈利亞」

馬德里普拉多美術館藏，卡拉瓦喬「大衛戰勝戈利亞」，大衛以石擊戈利亞的頭，戈利亞不支倒地，大衛用戈利亞的劍砍下他的頭，並蹲在他身上，用繩子綁著他頭髮，準備提回耶路撒冷。卡拉瓦喬的光影處理，對英勇沉著的大衛與囂張跋扈的戈利亞下場做很好啟示。

卡拉瓦喬還有一幅「大衛手提戈利亞的頭」，那是畫大衛站立著，被砍下的戈利亞的頭，嘴張開好像還在吶喊，而被砍斷頸部血流如注，大衛的沉著與英勇，有記載卡拉瓦喬的大衛

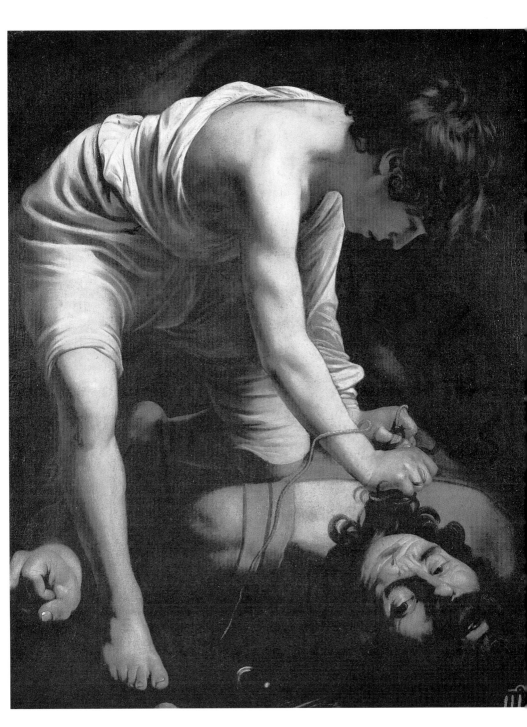

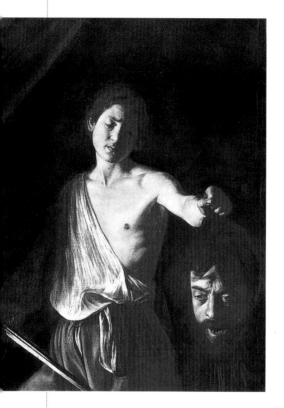

大衛手提戈利亞的頭 卡拉瓦喬作
1607年 油彩・畫布 125×100cm
羅馬・國立美術館藏

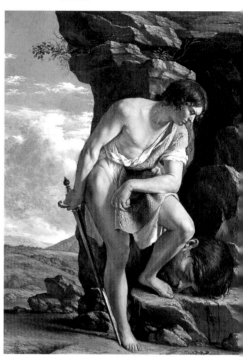

大衛取下戈利亞的頭 簡提列斯基作
1610年 油彩・畫布
柏林・國立美術館藏

大衛手持戈利亞的頭 杜尼爾作
1619～26年間 油彩・畫布 91×72cm
華沙・國立美術館藏

是他自己自畫像。

「大衛取下戈利亞的頭」

簡提列斯基(Orazio Gentileschi 1563-1639)「大衛取下戈利亞的頭」，把大衛畫成美少年，他的英勇與擊石功夫讓他一戰成名，沉著而內斂。左手還握著石頭，右手持劍是戈利亞身上拔下來，腳踩牧袋。戈利亞的頭被棄在大衛腳旁。這1610年代作品，洛可可不挺盛名畫家，畫寫實但也逼人。

杜尼爾「大衛手持戈利亞的頭」

華沙國立美術館，有幅「大衛手持戈利亞的頭」，那是尼可拉斯・杜尼爾(Nicolas Tournier 1590-1639)所畫，他畫的戈利亞雙目閉上，臉部沒有那麼可怕，而大衛也是典型美少年，他把重點放在一死一生的臉部上。

畫家們大都把大衛畫成意興風發、英勇自信的美少年，英挺俊美，皮膚白嫩光滑。而相對地，戈利亞則是粗俗狂妄、滿臉皺紋鬍鬚、披頭散髮、皮膚黝黑粗糙。

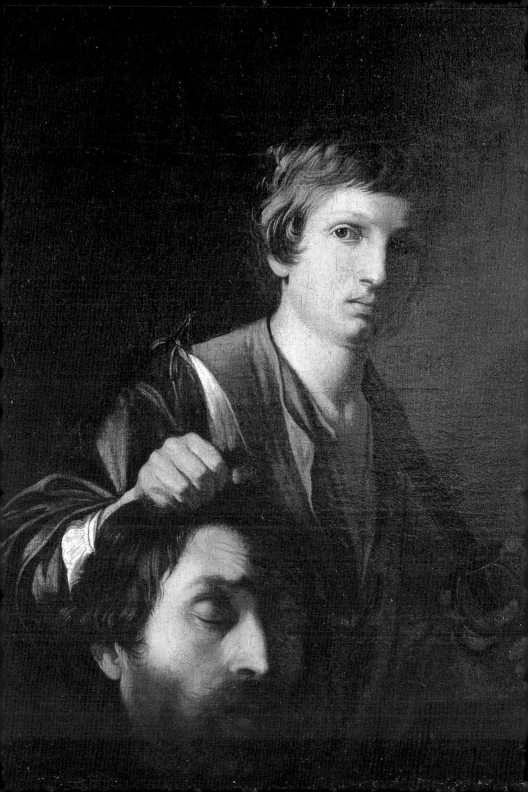

《大衛與約拿丹》

——撒母耳記・上・18

大衛殺了戈利亞回到軍營，押尼珥帶他去見掃羅，大衛還拿著戈利亞的頭。掃羅問他：「年輕人，你是誰的兒子？」

大衛回答說：「我是你僕人伯利恆人耶西的兒子」。

掃羅對大衛以石就能擊倒以色列人怕得要死的戈利亞，有點不以為然，甚至嫉妒。當掃羅約見大衛時，掃羅的兒子約拿丹(Jonathan)站在旁邊，他深深地被大衛所吸引；他愛大衛像愛自己一樣。

從那天起，掃羅留大衛在身邊，不讓他回家，約拿丹因為愛大衛，像愛自己一樣，就發誓要跟大衛結為生死之交。他脫下自己的戰袍，要大衛穿上，又把自己盔甲、刀、弓，和腰帶也給大衛。

掃羅更把領軍作戰首領的職務交給大衛，大衛已獲以色列人愛戴，大家擁護這位英勇年輕戰士。

約拿丹愛上大衛

掃羅的兒子約拿丹見到大衛後，完全呈現著迷傾向。後來掃羅派人暗殺大衛，約拿丹數次為大衛向父親掃羅求情。他甚至要大衛發誓愛他，並要大衛跟他立誓約，愛對方像愛自己一樣。

掃羅見大衛每次出戰，所向無敵，以色列和猶太人那麼愛戴大衛，很怕大衛勢力有一天取代掃羅。

掃羅對大衛說：「我要把我的大女兒米拉(Merab)嫁給你，條件是要作個忠心的軍人，勇敢效忠我，忠心為我打仗」。

大衛不太相信掃羅的話，但也不敢激怒掃羅，就對他說：「我是誰？家族算什麼？我那能配做國王的女婿？」到了米拉要跟大衛成婚時，掃羅卻把她嫁給米何拉人亞得列。

但是，掃羅另一個大女兒米甲(Michal)愛上了大衛。掃羅知道了這件事，很高興，心裡想：「我要把米甲嫁給大衛，用她做圈套，大衛就會死在非利士人手上」。

大衛在藝術家眼中，是個英勇但害羞的男孩，但有女兒般臉龐。

林布蘭特「大衛與約拿丹」

林布蘭特「大衛與約拿丹」，頭上戴著剛立為王的華麗頭巾，身穿豪華盛裝，已取代掃羅王地位的大衛王，他擁抱著最愛他的約拿丹，掃羅王兒子，有的美術史記載：他們分享著最感人的同志愛，當大衛聽到約拿丹戰

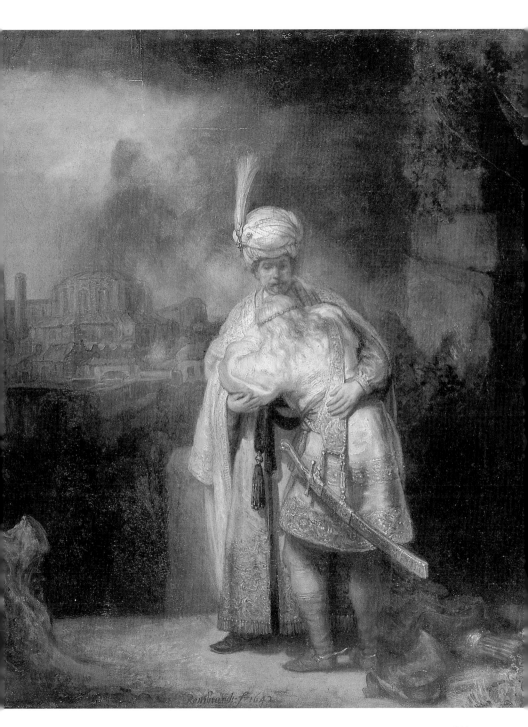

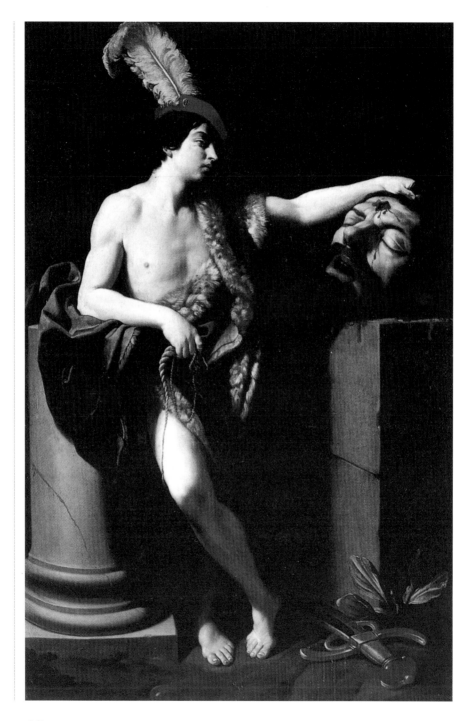

大衛取下戈利亞頭　雷尼作
1605年　油彩‧畫布　222×147cm
佛羅倫斯‧烏菲茲美術館藏

打倒戈利亞的大衛　委羅基奧作
1476年　青銅雕　高：126cm
佛羅倫斯‧國立巴吉羅美術館藏

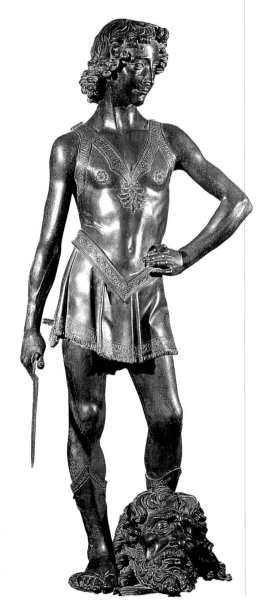

死疆場時，不禁痛苦悲嘆：「你對我
的愛最赤裸，超乎婦人所能給予的
愛」。大衛也受折磨很久，無法忘
懷。

雷尼「大衛取下戈利亞頭」

　佛羅倫斯烏菲茲美術館藏，古杜‧
雷尼(Guido Reni 1575-1642)「大衛取下戈
利亞頭」中，大衛戴紅帽，帽上插枝
羽毛，臉上微紅，身披獸毛皮，右手
拿繩索，從畫上大衛看來，也是讓同
性戀人傾心相愛對象。

委羅基奧「打倒戈利亞的大衛」

　委羅基奧(Andrea del Verrocchio 1435-88)
「打倒戈利亞的大衛」，造形準確逼
真，生動典雅，是他代表作。

　委羅基奧是唐那太羅高徒，不但刻
出大衛的年輕俊秀和自信滿滿，也在
寫實的造形上精確地呈現他穿在緊身
衣裙下瘦壯精實的肌肉，筋骨畢現。
他那年輕瘦削的臉龐與捲髮，相對於
他腳邊的戈利亞滿臉皺紋鬍鬚的頭，
顯現他精湛的寫實技藝，傳神表現出
大衛的驕傲自滿與戈利亞滿臉風霜的
挫敗。

　大衛一手拿刀，一手又腰，側臉的
俊美身姿，確實吸引人。

大衛凱旋　羅塞里作
1620年　油彩・畫布　203×201cm
佛羅倫斯・彼蒂宮・帕拉提納美術館藏

大衛凱旋　李比作
1650年代初　油彩・畫布　232×342cm
佛羅倫斯・彼蒂宮・帕拉提納美術館藏

《大衛凱旋》

——撒母耳記・上・18

大衛殺死戈利亞後，猶太軍隊凱旋歸來；以色列各城鎮的婦女都出來迎接，掃羅王騎著馬在凱旋軍隊前面，大衛走著，右手扛著戈利亞大刀，左手提著戈利亞的頭。

她們興高采烈地唱歌、跳舞，拍著鈴打著鼓，有的在彈七弦琴。他們邊跳邊唱：「掃羅殺死千兵，大衛殺死萬兵」，掃羅不喜歡她們唱的歌，氣憤的說：「她們給大衛萬萬，只給我千千，只差沒把大衛捧爲王」。

從那天起，掃羅嫉妒大衛。

彼蒂宮二幅「大衛凱旋」

佛羅倫斯彼蒂宮美術館，有二幅描繪「大衛凱旋」的畫。

馬提奧・羅塞里(Matteo Rosselli 1578-1650)畫，大衛右手提著戈利亞的頭，左肩扛著大刀，二旁少女爲他奏樂歌舞，迎接美少年戰勝歸來。

洛倫佐・李比(Lorenzo Lippi 1606-65)則是畫大衛從左邊由騎馬護衛伴隨，右邊少女們打鼓擊樂、吹笛奏琵琶，歡迎大衛提著戈利亞的頭回來，戈利亞是以色列人頭號惡敵，大衛除惡大快人心，深獲少女們瘋狂。

大衛殺死戈利亞這大惡魔，不但獲各城鎮婦女熱愛，掃羅的兒子約拿丹也愛上這位戰場英雄，掃羅的女兒也對他有好感，甚至後來小女兒米甲也嫁給大衛。

可是掃羅對大衛成爲全國愛戴的英雄，心裡很不好過。有一天邪靈從上帝那裡來，控制著掃羅，他就像瘋子般，在屋子裡胡言亂語。

大衛跟往常一樣彈著琴，希望掃羅聽到他琴音可以靜下來，那裡知道，掃羅拿起一支矛，對著大衛方向擲過去，擲了兩次，大衛每次都躲開。

掃羅王怕大衛，因爲上帝與大衛同在，卻離棄了他。因此，掃羅打發大衛，派他指揮一支千人的隊伍。

大衛率領著部下出入戰場，所向無敵，因爲上帝與他同在。掃羅看見大衛事事成功，更加怕他。但是全以色列和猶太人都愛戴大衛，因爲他是一個卓越的領袖。

掃羅怕大衛，掃羅兩個女兒都愛上大衛，如果掃羅珍惜愛才，很高興促成好事。但他另有所想，他派人去告訴大衛：「王很欣賞你，臣僕們也都喜歡你，你娶他女兒正是時候」。

大衛聽後，卻不急不緩地回答說：「做王的女婿是件很榮譽的事，像我這樣貧窮卑微的人，哪裡配得上」。

臣僕回去告知掃羅，掃羅眞的以爲

大衛貧窮，
他就對臣僕
說：「你再
回去告知大
衛，本王只
要一百個非
利士人的包
皮，作爲聘
禮，也作爲
對仇敵的報
復」。

《掃羅求問巫婆》

掃羅女兒愛上大衛，掃羅要求大衛給他一百個非利士人的包皮當聘禮，其實掃羅的陰謀，想藉非利士人的仇恨來殺大衛。

大衛聽到後卻很高興，願意用非利士人的一百個包皮換得作王的女婿。在婚約前，大衛和他部下就殺了兩百個非利士人。他帶著他們的包皮全數交給掃羅，以交換娶得米甲。因此掃羅不得不讓女兒米甲和大衛成婚。

掃羅在敵人陣前嚇破膽

掃羅看出上帝的確與大衛同在，他的女兒米甲也愛大衛，兒子約拿丹也愛大衛。因此他更怕大衛。

非利士軍隊常來攻打掃羅軍隊，大衛每次出戰都比掃羅其他將官有更輝煌戰果，因此，他的聲名鵲起，遠播四域。

掃羅告訴他的兒子約拿丹和所有臣僕，他要設法除掉大衛，約拿丹很愛大衛，就去告訴他：「我父親想要殺死你，明天清晨，你要藏在一個秘密地方」。

不單約拿丹幫助大衛，掃羅女兒更愛大衛，只要她聽到風聲，有對大衛不利地方必告訴他，並協助他逃跑。

掃羅對大衛緊追不捨，大衛帶著六百多士兵一起逃往敵方的非利士人營區暫躲。這一次大衛卻幫非利士人立了功，很快地，非利士人與以色列人交戰的時刻來臨。

掃羅王在氣勢凌人的敵軍陣前嚇破了膽，遂向上帝求救，卻沒有得到回音，於是他請一名當地的巫女，為他招魂，希望巫女去問撒母耳，巫女找到撒母耳，問話的結果是：「大衛將繼承王國，你是自作自受，你很快會死去」。

掃羅聽到這個不祥的回答，也是最怕的回答，立即倒地不起。

奧斯特薩諾「掃羅找上巫婆」

荷蘭阿姆斯特丹・國立美術館，有幅奧斯特薩諾「掃羅找上巫婆」，對於能夠召喚亡靈的巫女，畫家常將她們畫成魔女般。

但奧斯特薩諾將這一場面插入一場魔女聚會般，畫家的興趣是把魔女可能有的招數，以一個人有一個本領，她們好像在開表演會。畫面左方可見掃羅王拜託巫女喚靈的情景。

羅莎「向巫女問靈」

此外，巴黎羅浮宮美術館有幅羅莎(Salvator Rosa)的「向巫女問靈」，卻把

向巫女問靈　羅莎作
1668年　油彩・畫布　275×191cm
巴黎・羅浮宮美術館藏

掃羅找上巫婆　奧斯特薩諾作
1526年　油彩・畫布
阿姆斯特丹・國立美術館藏

掃羅王畫在左下方，他匍伏前進，不敢抬頭。他的上方坐著一位半裸著身子，怒髮衝冠，表情激動，手持物的老巫女，似正在做法招魂。她頭上有奇異怪獸出沒，感覺恐怖陰森極了。在她和掃羅王跟前，站著一位穿黃罩袍的老者——亡靈撒母耳，令人心生畏懼。

　羅莎的「向巫女問靈」就沒有奧斯特薩諾「掃羅找上巫婆」那麼戲劇性的感覺，但整幅畫面陰森森的。

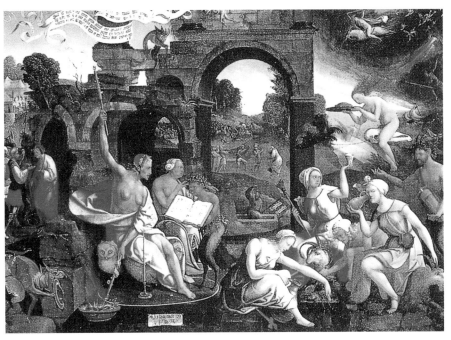

《大衛和拔示芭》

一年春天，諸王奉大衛之命出去打仗，他自己卻留在耶路撒冷。

有一天，近黃昏的時候，大衛小睡起來，到皇宮的平頂上散步，他看見一個女子在洗澡，那女人十分艷麗。

大衛派人去查詢她是誰，知道她名叫「拔示芭」(Bathsheba)，赫人烏利亞的妻子，大衛派使者去召她，她們把拔示芭接來，如願以償地佔為己有。

荷蘭畫家凡・德・艾克豪特(van den Eeckhout 1621-74)畫「大衛與拔示芭」，即畫把她召入大衛寢宮一幕。

事後，拔示芭回家去。過了不久，拔示芭發覺自己有了身孕，就派人送信給大衛，告訴她自己已經懷孕，種是大衛的。

把她丈夫調最前線戰死

於是大衛派人去把她丈夫赫人烏利亞找來，烏利亞見到大衛，大衛先問他前線戰況如何？然後他就對烏利亞說：「你該回家休息一陣」，烏利亞是個責任心很重的軍人，聽到大衛說完，就回說：「元帥和他的部隊在外紮營，我怎能回家休息，跟妻子同床呢？我敢發誓，絕對不做這樣的事。」

第二天，大衛寫封信，給烏利亞的元帥，要他把烏利亞調到最危險的前線，然後撤退，讓他戰死。

神學家的巧妙比喻

預言家納丹指責大衛王這種姦淫行為，終歸罪惡必降在他身上。果然，這對不義男女所生的孩子在出生後不久就病死。

中世紀的神學家，把大衛王看做是「基督的象徵」，拔示芭被視為「教會的象徵」。依照神學家說法：拔示芭（指教會）可稱得上是大衛王（指基督）的表率，他清洗了拔示芭長期所受的侮辱。

中世紀的人們，也提出這個故事作為端正品行的教訓。文藝復興以後的畫家們，把這英雄與年輕女子所隱含的官能性愛主題，發揮又發揮，各種表達方式都有：

孟陵「沐浴的拔示芭」

北方文藝復興畫家孟陵(Hans Memling 1430-95)「沐浴的拔示芭」，正要從當時法蘭德斯人所使用的浴室走出來，穿上衣服時，侍女幫她穿上白袍。拔示芭肚子微凸，是否已懷有大衛孩子三、四個月呢？拔示芭的出浴圖並未展露姣好面容與誘人身材，反而像一般婦女。

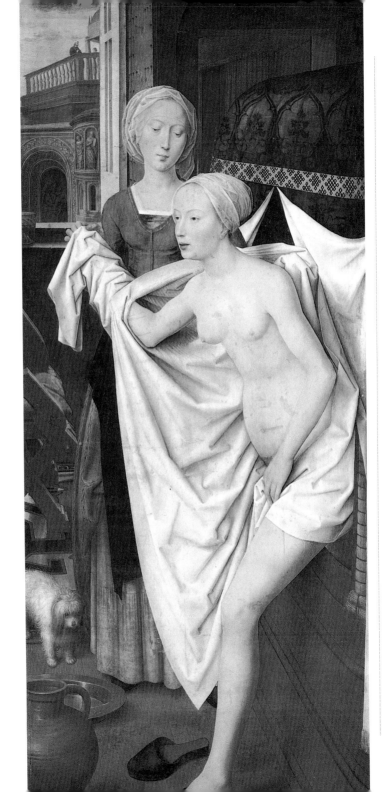

沐浴的拔示芭
孟陵作
油彩・畫板
191×84cm
司徒加特・
國立美術館藏

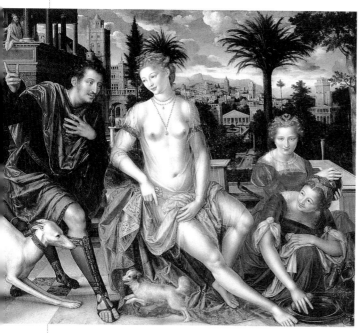

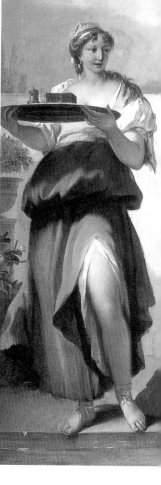

大衛與拔示芭　馬賽斯作
1562年　油彩・畫板　162×197cm
巴黎・羅浮宮美術館藏

大衛與拔示芭
凡・德・艾克豪特作
1642年　油彩・畫板
華沙・國立美術館藏

沐浴拔示芭　利契作
1728年　油彩・畫布　118×199cm
私人收藏

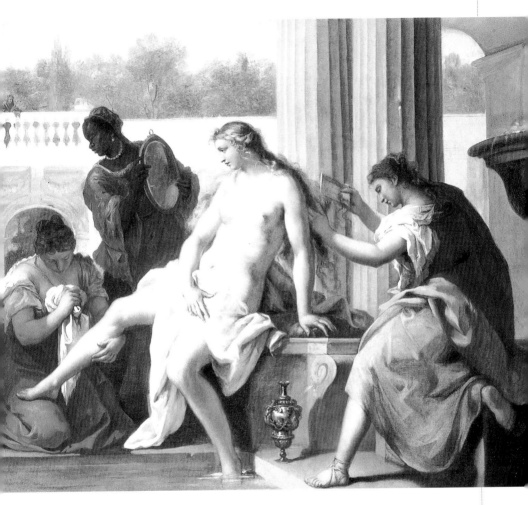

馬賽斯「大衛與拔示芭」

巴黎羅浮宮美術館藏有馬賽斯(Jan Massys 1509-75)作「大衛與拔示芭」，這位屬於佛蘭德斯畫風的，就沒有義大利風格的端莊與色彩敏銳，大衛站在左上角陽台，使者走到拔示芭有二女服侍，代邀拔示芭到大衛寢宮，富有熱帶情調，也別有一番情趣。

利契「沐浴拔示芭」

利契(Sebastiano Ricci 1659-1734)的「沐浴拔示芭」，則描繪在畫中央遠處的拱橋上，大衛王第一次偷窺到沐浴中的拔示芭的美艷與嬌媚，深深被她吸引。四名侍女小心侍侯著拔示芭，分別擦腳、拿鏡、梳髮和端香水。豐肌玉膚的拔示芭，金髮及腰，紅紅的臉蛋，真是個可人兒。

沐浴拔示芭 凡・哈爾藍作
1594年 油彩・畫板 77×64cm
阿姆斯特丹・國立美術館藏

美艷拔示芭 畢利吉恩作
1708～11年 油彩・畫布 127×101cm

《沐浴的拔示芭》

「沐浴的拔示芭」從文藝復興末期到洛可可繪畫，這段期間畫家最愛畫裸體沐浴題材。

每一位畫家都把拔示芭置於不同地方沐浴，但以她家露台或庭院最多。

大衛在舊約聖經中是放牧出身，牧羊時常練靶，把牧袋裝石頭，先在手上繞幾圈後，把石頭拋出去，石頭可以纏轉打到目標物，練就一身奇準功夫。他就是憑此功夫制服戈利亞這位巨人，而一舉成王。

當他在耶路撒冷時，在自己後陽台看見沐浴拔示芭，這個故事對很多畫家很富想像空間，也展現各種美女沐浴圖。

五幅「沐浴拔示芭」名畫

阿姆斯特丹・國立美術館，藏有康勒利・凡・哈爾藍 (Cornelis Van Haarlem) 把拔示芭置身有樹庭院裡，有裸女噴泉的水池裡，二位侍女一黑一白，正幫坐在池邊拔示芭洗腳。

柏林國立繪畫館藏，阿特米西亞・簡提列斯基 (Artemisia Gentileschi 1597-1651) 的「沐浴拔示芭」，則在自己陽台上，沐浴後由侍女為她拿鏡子讓她整理頭髮，後面一位替她選擇配戴項鍊，左邊那位幫她提水，供她沐浴，左上方陽台上大衛在那兒眺望。

聖彼得堡・艾米塔吉美術館藏，納迪尼(G. B. Naldini 1537-91)「沐浴拔示芭」中，拔示芭倒是擺出誘惑人的姿態，她的四肢讓人想起米開朗基羅在西斯汀教堂天井壁畫裸體男女伸展動作，納迪尼是佛羅倫斯畫家，當然構圖多少受到影響。

柏林國立繪畫館藏，利契(Sebastiano Ricci 1659-1734)「沐浴拔示芭」，這位洛可可風義大利畫家，把拔示芭置身於羅馬宮廷，有雕像，有豪華浴池，共有五位侍女服侍，真是人生幸福莫過於作拔示芭。

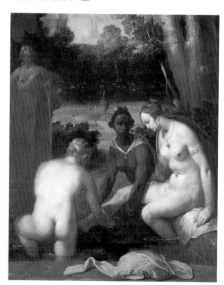

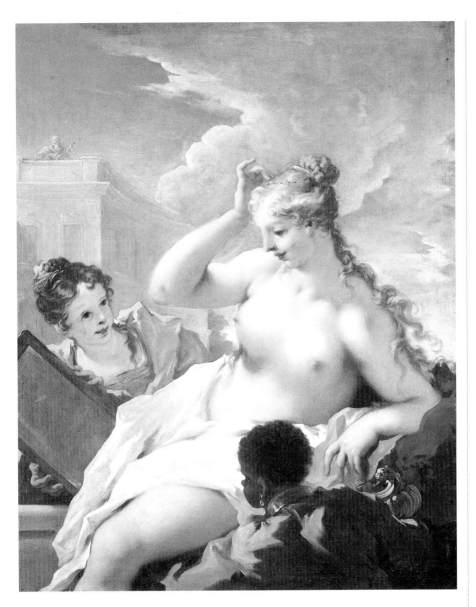

畢利吉恩「美艷拔示芭」

畢利吉恩(Giovanni Antonio Pellegrini)的「美艷拔示芭」，則以幾近全裸的拔示芭正對鏡整理自己頭髮，來表現她的體態豐滿，皮膚光滑白嫩，風姿綽約的迷人美艷。

她靠在戶外澡堂邊，由兩位一黑一白侍女服侍，在沐浴後穿衣梳妝，她身後雲海翻騰。畫面色彩明亮鮮活，焦點集中在她那對豐美乳房上。

沐浴拔示芭　納迪尼作
1580年　油彩‧畫布　182×150cm
聖彼得堡‧艾米塔吉美術館藏

沐浴拔示芭
阿特米西亞‧簡提列斯基作
1645～50年間　油彩‧畫布　259×218cm
柏林‧國立繪畫館藏

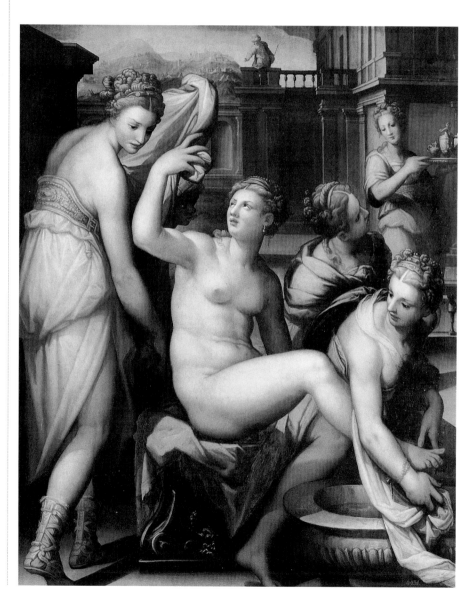

沐浴拔示芭　凡・哈爾藍作
1580年　油彩・畫布
柏林・國立繪畫館藏

沐浴拔示芭　利契作
1725年　油彩・畫布
柏林・國立繪畫館藏

《手持大衛信拔示芭》

瘋狂的掃羅駕崩後，大衛遷都耶路撒冷，從此以色列王國迎接繁榮與昌盛。然而，大衛王並非無懈可擊。當他偷看到入浴的有夫之婦拔示芭後，就派她丈夫戰死疆場，終於得以如願娶她爲妻。

上帝爲此也非常不諒解，讓他接二連三地承受喪子之痛。最痛苦莫過於他親自奪走兒子亞布薩羅姆的性命。這使他萬念俱灰，將王座讓給他與拔示芭所生的兒子所羅門(Solomon)。

令大衛王智暈的美麗裸婦，究竟有什麼魅力呢？想必是很多人想要瞭解的吧！事實上這也成爲畫家們最愛描繪裸婦題材藉口，不像很多聖經題材故事名畫，是應教堂或教會的壁畫繪製，「拔示芭」都是畫家自主自我選擇畫題，所以表現形式多彩多姿。

林布蘭特「手持大衛信拔示芭」

荷蘭畫家林布蘭特在羅浮宮藏「手持大衛信拔示芭」，背景完全在封閉室內，沐浴後的拔示芭讓老侍女爲她擦腳，她自己則陷入沉思中。

放在膝蓋上的右手握著一封信，這封信是大衛王寄給她的情書，這一點不是聖經上記載，而是畫家自己的想像空間。

林布蘭特筆下的「拔示芭」，是以自己妻子亨德里治爲模特兒，他也是最能把自己太太轉移爲聖經故事或希臘神話中的人物畫家。

林布蘭特也在此描寫，拔示芭身爲軍官女主人，衣錦繁華，侍女服侍，但跟大衛王戀情，在心靈上的不安與沉思，畢竟手上持的是頂頂大名大衛王的情書。

這種畫家並沒有根據聖經故事，只取聖經故事情節，畫家在表現時注入自我想像，這種創意畫法在十六世紀西蒙・貝尼克的「海耐西祈禱書」中已經出現過。

寫實與人文主義抬頭

因此，雖然拔示芭與大衛王都是舊約聖經中人物，但文藝復興以後的畫家，卻都主觀地加入了世俗化的寫實性，和以自我人本爲主的人文主義。至此，神都被平凡、人性化了，不再加以神化、象徵化了。因爲畫家不再爲教會、教堂而服務，是爲自己和贊助者而畫，而且加入了透視法、解剖學、幾何學等科學方法。

像林布蘭特以妻子爲本「拔示芭」雖氣質高雅，但顯然身材略顯臃腫、小腹微凸，已是成熟婦人形象。

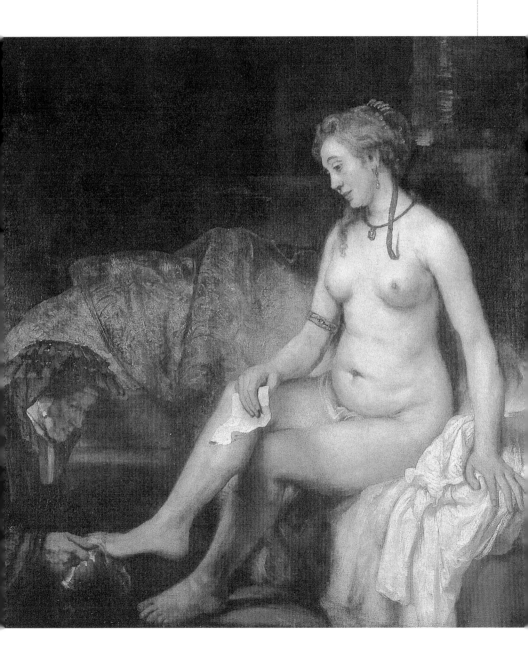

《所羅門審判》

「大衛與拔示芭」的故事或戀情，使人們對大衛王產生反感，爲什麼「舊約聖經」這一段沒有塗掉？原來，因爲拔示芭做了大衛王之妾後，生了所羅門，這位上帝喜歡的人，也是「舊約聖經」中大人物，接大衛爲以色列之王。

所羅門(Solomon)用上帝在夢中傳授給他的智慧，成爲一位治國有方的國王，他繼父親大衛王之位成爲以色列王40年，在耶路撒冷33年，他的國勢非常穩固。

審判嬰兒生母奇招

所羅門的智慧，在一場兩名女子爭奪嬰兒的審判中，發揮得淋漓盡致。

有一天，兩位風塵女人求見所羅門王，站在他前面請求審判。其中一個說：「陛下，這女人跟我同住在一個屋裡；我在家生產的時候，只有她在場。我生了一個男嬰；兩天後她也生了一個男嬰。」

「一天晚上，她不小心壓死了自己的孩子，她就半夜起來，趁我睡著從我身邊抱走我的兒子，放在她懷裡，然後把她那已死了的孩子放在我的懷裡。第二天早晨，我醒來要給孩子餵奶，發現他已經死了；我仔細一看，原來那並不是我的孩子」。

另外一個女人回答：「不！活著的孩子是我的，死的才是你的」。

第一個女人說：「不！死的孩子是你的，活著的才是我的！」

她們就在所羅門王面前爭吵起來。

人性在刀下呈現無遺

所羅門心裡想：「她們兩人都說活著的孩子是自己的，死的是對方的。」於是他說：「給我拿一把刀來！」左右的人把刀帶進來，王就下令：「把這活著的孩子劈成兩半，一半給這個女人，一半給那個女人。」

那活著的孩子的母親因心疼自己的兒子，就對王說：「陛下，請不要殺這孩子，把他交給那女人好了！」

但另一個女人說：「不必給我，也不要給她；把這孩子劈成兩半吧！」

所羅門王說：「不要殺這孩子！把他交給第一個女人，因爲她才是孩子真正的母親。」

以色列人知道所羅門這樣的判決後都很敬佩他；因爲他們知道上帝賜給他智慧，能公平審斷。

這個「所羅門審判」，在台灣也曾出現在儀銘演的「包青天」上，該電視劇因太轟動，一直加演拖戲，大概

所羅門審判　德・波隆尼作
1625年　油彩・畫布　176×210cm
巴黎・羅浮宮美術館藏

沒故事演，也來段「包青天刀劈孩子認親」判斷疑難案件，事實上在包青天正史、野史故事裡找不到這一段。

三幅「所羅門審判」名畫

一般說來，畫家描繪這一幕時，都表現所羅門端坐寶座，兩名女子在王座前爭執，在此我們先推介義大利畫家德・波隆尼「所羅門審判」。

德・波隆尼(V. de Boulogne 1594-1632)作「所羅門審判」，則用像電影中景般處理，以二位風塵女人與所羅門王爲主角，在三角形構圖中放入兩位母親，分別用手勢表示自己主張。但當所羅門要部下用刀子把孩子剖成兩半

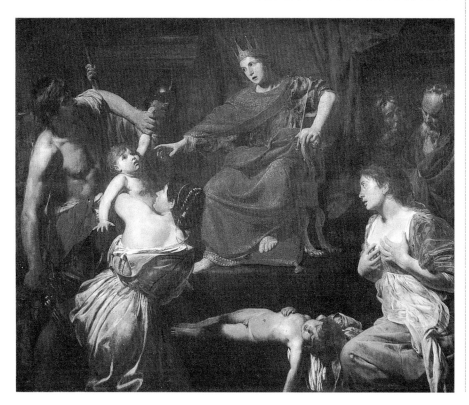

所羅門審判　普桑作
1649年　油彩・畫布　101×150cm
巴黎・羅浮宮美術館藏

所羅門審判　傑魯爵內作
1502～08年間　油彩・畫板　89×72cm
佛羅倫斯・鳥菲茲美術館藏

時，誰是孩子的媽媽，情緒表情立刻
呈現。德・波隆尼這幅作品，把所羅

門、二位母親、嬰兒與侍衛，每個人
表情刻劃極生動，尤其假媽媽抱著掙

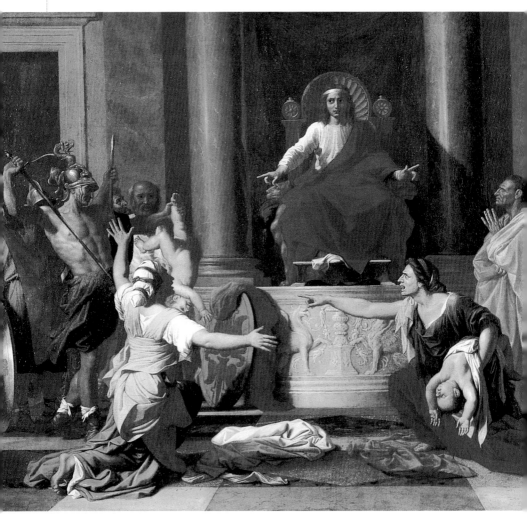

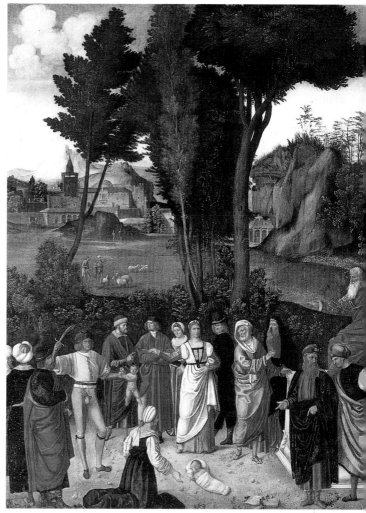

扎哭鬧嬰兒，他母親是誰應該明白。

　　古典畫家普桑「所羅門審判」（羅浮宮藏）就比德·波隆尼熱鬧多了，普桑描繪所羅門端坐在寶座上，紅袍加身更顯威嚴。他倒提嬰兒準備下刀，嚇壞二位母親，也讓在旁觀看的屬下及親友，捏了一把冷汗。

　　威尼斯畫派傑魯爵內「所羅門審判」（烏菲茲美術館藏），氣氛就溫和多了，他好像用遠距離鏡頭取景，而且以橫向排列，他沒有把嬰兒倒掛，算是很仁慈的畫家。整幅畫還充滿義大利風景寧靜美。

《示巴女王拜訪》

埃及示巴(Sheba)女王聽到所羅門王因上帝賜福而得盛名，就到耶路撒冷來，想用難題考驗所羅門。

她帶來一大群隨從，還有一大隊駱駝馱著香料、珠寶，和大量黃金。

她見到所羅門的時候，把所能想到的問題一一向所羅門提出。所羅門回答了她所有的問題，沒有一個問題能難倒他。

示巴女王聽了所羅門智慧的話，看到他所建造的宮殿，又看見他桌上的珍饈美味、臣僕的住宅、王宮侍從的組織和所穿的制服、上酒的僕人，和聖殿裡獻上的牲祭等等，驚奇得說不出話來。

埃及女王示巴向所羅門請教？

她對所羅門說：「我在本國所聽到有關你的成就和智慧都是真的。但是直到我來到這裡，親眼看見這一切才真正相信。我所聽到的讚美還不及一半呢？」

「你的智慧和財富比別人告訴我的要大得多了。你的妻妾多麼幸運啊！你的僕人多麼幸福啊！他們可以常在你面前聆聽你智慧的話。」

「願上帝——你的耶和華也得到讚美！他立你作以色列的王，正表示他有多麼喜歡你。因為他永遠愛以色列人，所以立你作王，並使你能秉公行義。」

於是示巴女王感嘆所羅門的睿智和王宮的華美，贈送許多禮品給所羅門王，作為智慧獲得回禮。所羅門王也送給示巴女王一切她想要的東西。

聖經上說，示巴女王訪問的目的是請所羅門解謎，以試他的智慧。但據「埃塞俄比」傳說，示巴女王想嫁給所羅門，親自造訪求探實情，結果發現他才智雙全，後來決定嫁給他。勞倫所繪「示巴女王上船」，就是她上船去以色列拜見所羅門出發裝船情景。

勞倫「示巴女王上船」

勞倫(Claude de Lorraine 1604-82)「示巴女王上船」（倫敦‧國家畫廊藏），畫的就是示巴女王在出發前往耶路撒冷拜見所羅門王時，準備的堆積如山禮物。前景表現禮物裝船的情景，右中景有示巴女王身影，但在畫面占比重很小，畫家興趣只在於壯觀的海港景色，示巴女王上船只是點景而已。

維茲「示巴女王與所羅門」

德國畫家維茲(Konrad Witz 1400-47)「示巴女王與所羅門」（柏林國立繪畫

示巴女王與所羅門　維茲作
1437年　油彩・畫板
柏林・國立繪畫館藏

示巴女王上船　勞倫作
1648年　油彩・畫布
倫敦・國家畫廊藏

館），這位北方文藝復興德國風格人
物，畫的並不是所羅門王的威嚴，而
是德國北方畫派的人物畫特色，這個
主題與新約聖經的「瑪吉禮物」相呼
應，此景確實給人這種感受。

佛蘭西斯加「示巴女王的禮拜」

　　佛蘭西斯加「真實十字架故事」又
名「示巴女王的禮拜」，那是描繪示

巴女王禮拜所羅門王時，她先拜所羅
門皇宮前橄欖樹，她先拜樹枝，她解
釋說已預見這樹枝將是耶穌遭釘刑的
十字架用的木頭。

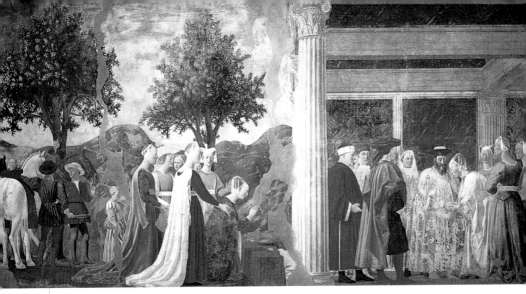

又有一說，是示巴女王認為橄欖樹是大地最豐沛果實，可煉油供人類食用，樹葉長青，並可助人智慧。

肯努普弗「所羅門前示巴女王」

埃及女王前來耶路撒冷向所羅門拜訪，這對兩方面都是不可思議，也是很難得，想當年所羅門老祖宗，奉耶和華之命，率領以色列猶太同胞，跨越紅海、沙漠……千辛萬苦才回到迦南平原，重新出發，建立家園。

當時埃及王，對以色列人以奴隸相待，事實上以色列人在埃及以當奴隸渡日。「出埃及記」讓以色列逃離浩劫，重建家園。

今天埃及女王攜帶厚禮，渡海乘船來到耶路撒冷，是要向所羅門王請教也好、獻貢也好，甚至希望能和平相處……這種歲月移轉，時不我予的情況，也反應出歷史的殘酷。

他這張畫跟丁特列托「訪問所羅門王示巴女王」與維吉諾「所羅門王前示巴女王」(P275)有異曲同工之妙。

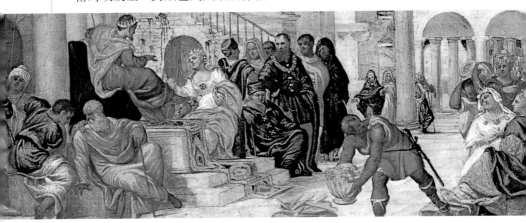

示巴女王的禮拜　佛蘭西斯加作
1452～66年　壁畫　336×747cm
阿西西・聖佛蘭西斯聖堂

訪問所羅門王示巴女王　丁特列托作
1542～43年　油彩・畫板　29×157cm

所羅門前示巴女王　肯努普弗作
油彩・畫布　74×81cm
聖彼得堡・艾米塔吉美術館藏

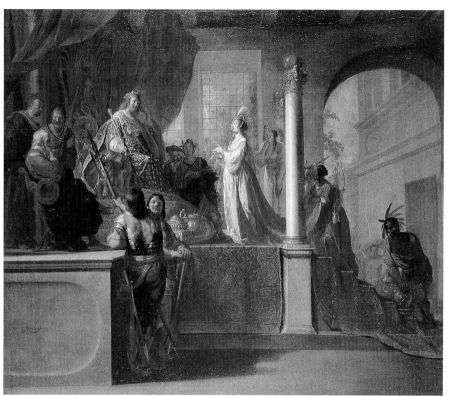

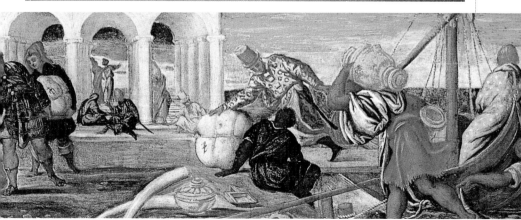

《所羅門離棄上帝》

所羅門王愛上很多外國女子。除了埃及王的女兒外，他又娶赫人女子及摩押、亞捫、以東，和西頓的女子。

上帝耶和華曾命令以色列人不要跟這些異族通婚，因為她們會引誘以色列人去隨從她們的神。

可是所羅門愛戀這些女子，娶了七百位公主，還有三百個妃嬪；她們使所羅門離棄上帝。在他年老的時候，她們引誘他去拜別的神明；他沒有像他父親大衛王那樣一心忠於上主——他的上帝耶和華。

從地中海請來維納斯女神

他拜西頓人的亞斯她錄女神，和亞捫人那可憎惡的摩洛神。他娶了希臘一位女子，他還蓋了一座祭拜維納斯女神的廟，雕像還遠從地中海請來雕刻家雕刻大理石。

他在耶路撒冷東邊山上建造一個丘壇祭拜摩押的可憎之神基抹，又建造一個丘壇祭拜亞捫人可憎之神摩洛。

他又為所有的外國妻妾建造許多拜偶像的地方，讓她們在那裡向自己的神明燒香獻祭。

以色列的上帝曾經兩次向所羅門顯現，命令他不可拜別的神明，但所羅門不聽，反而背棄了上帝。

於是上帝向所羅門發怒，對他說：「因為你故意背棄我和你立的約，不遵守我的命令，我一定要把你的王國奪走，給你一個臣子。但是因為你父親大衛王的緣故，我不在你有生之年做這件事，要等你兒子作王的時候才實行，但我不會把整個國家從他手中奪走，為了我的僕人大衛，為了耶路撒冷這座我為自己選立的城，我將留下一個支族給他。」

上帝還是保留很多機會給所羅門，但他已昏庸，頭腦不清，太痴迷公主們灌的迷湯。

「所羅門王祭拜維納斯女神像」

布爾東(Sébastien Bourdon 1616-71)畫的「所羅門王祭拜維納斯女神像」，描繪老所羅門王受他的異教徒妻妾魅惑，違背了上帝，而在面對耶路撒冷的高地上，建造了一座愛與美女神維納斯雕像，並在妻妾圍繞下，帶著香料、鮮花及貢品，前來跪拜神像。維納斯是羅馬神祇，所羅門王來自希臘異教徒妻妾的神。

孔卡「所羅門的邪神崇拜」畫出老所羅門王身邊圍繞著美女，在異教神像下準備點香祭拜供獻的情景。個個衣著華麗，極盡奢華。

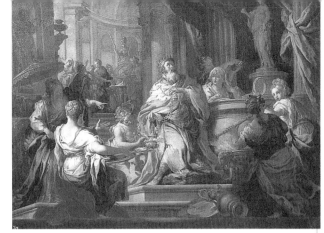

所羅門的邪神崇拜　孔卡作
1735年　油彩・畫布　54×71cm
馬德里・普拉多美術館藏

所羅門王祭拜維納斯女神像
布爾東作
1660年　油彩・畫布　156×145cm
馬德里・普拉多美術館藏

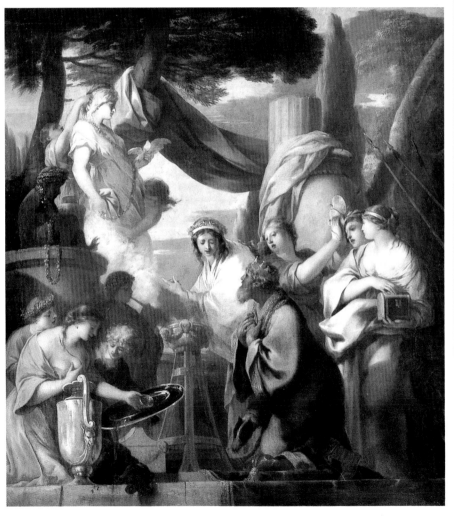

《所羅門祈求智慧》

所羅門王朝的成就，特別顯著的是耶路撒冷聖殿的建造。

有一次，所羅門在獻祭，那兒是最著名的丘壇，他以前曾在那裡獻過成千的燒化祭。當天晚上，上帝在夢中向他顯現，問他：「告訴我，你要我賜給你什麼？」

所羅門回答：「你一向對你僕人——父親大衛大施慈愛，因為他對你忠心、誠實、純真。你不斷給他浩大不變的愛，賜給他兒子今天坐在他的王位上。」

「我的上帝啊！雖然我還年輕，不知道怎樣治理好國家，你還讓我繼承父親王位。我在你所揀選作為自己子民的人民中作王。我別無所求，只求你能賜給我一顆善於識別的心，能判斷是非，好治理你的人民。」

上帝喜悅於所羅門的祈求，就對他說：「因為你沒有為自己求長壽、求財富，或求消滅敵人，卻求明辨是非智慧，好公正治理人民，我願賜你一顆聰明和明辨的心。」

根據歷史記載，所羅門在位時（西元前950年），加重人民的苛捐雜稅，興建宮殿，大批建築材料遠從雅典、東方、北歐運來，過著奢侈糜爛的豪華生活。

人民看不慣，群起反抗，終於他把從父親接手過來的江山，弄得四分五裂。早在所羅門還在拔示芭肚裡時，即是上帝的繼子並賜給他高度智慧，後來因所羅門娶了很多異國女子做妻妾，並興建異教偶像廟宇，給這些妻妾膜拜，遭上帝耶和華所遺棄。

「雅歌」最負盛名抒情詩

所羅門的確才智出眾，他的寫作也留芳百世。相傳他作箴言三千，詩一千多首，這一千多首「雅歌」，被保留在「舊約」中，是古希伯來最負盛名抒情詩。

喬達諾「所羅門的夢」

巴洛克晚期重要的代表畫家喬達諾(Luca Giordano 1634-1705)「所羅門的夢」，是他為西班牙王宮所畫，一系列有關所羅門王及大衛王的聖經故事畫之一。

所羅門二十歲即就王位，有一天他在耶和華祭壇上恭敬地奉獻供品，然後上床，結果沉睡中的他夢見上帝耶和華現身，並對他說：「所羅門，你希求什麼我就賜給你。」

所羅門因自己年紀輕，不知該如何治理國家，因此祈求上帝賜與他高超

所羅門的夢　喬達諾作
1693年　油彩・畫布　245×361cm
馬德里・普拉多美術館藏

的智慧，好讓他正確地領導人民。

　　喬達諾「所羅門的夢」便描繪此一夢中顯靈對話的場景，在華麗的寢宮中睡著年輕俊秀的所羅門王，在眾多天使簇擁下，上帝在雲端出現，以眼中神光與他對話，右上角則出現正義女神雅典娜，場面浩大華美。

　　所羅門雖擁有無雙的智慧與富強國家，但在繁榮極致後難免流於鬆懈奢華。所羅門王蓋了豪華宮殿、聖殿，還不停地從有勢力鄰國迎娶嬪妃，這些嬪妃不但帶來貼身女官，還把各自崇拜的神與奉祀官一起帶進王宮，而激怒了善妒的上帝耶和華。

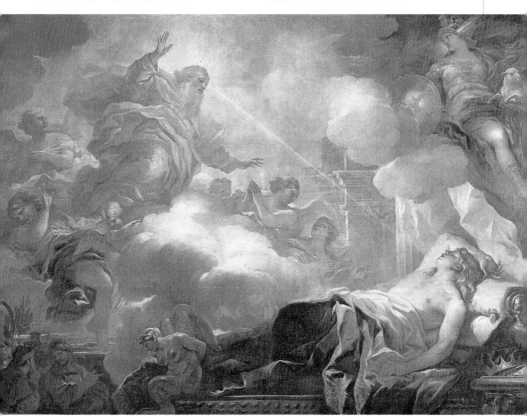

梳妝中以斯帖　夏謝里奧作
1841年　油彩·畫布　45.5×35.5cm
巴黎·羅浮宮美術館藏

《王后以斯帖》

——以斯帖記·3

中東波斯王國和瑪代國王亞哈隨魯王(Ahasuerus)，統治著從印度到古實共一百二十七省分的遼闊國土。他在位第三年，照例在首都書珊城的王宮花園舉行派對，邀請全城人參加。

盛會最後一天，國王大概酒喝得很興奮，忽然想到該把新婚又美貌王后華實蒂(Vashti)向臣民展示介紹，便命太監去傳王后來，但遭到王后拒絕，令國王很沒有面子，也十分氣憤。

事後國王跟精通法律條文大臣們商量，如果王后不聽國王指揮，該如何論處，一位大臣對國王說：「如果王后這樣做，會給全國婦女一個不好的示範，讓她們瞧不起自己丈夫，影響家庭和諧。因此該讓不聽國王話的王后，今後不准再見王，也就是把她給休了」。

亞哈隨魯王大概還氣王后，聽了這位大臣意見覺得很好，並要將此條文用御旨寫下，定在波斯和瑪代的法律裡，御旨並發到全國，每個婦女就會好好聽從丈夫的命令。

以斯帖——猶太美麗孤女

過了一段時間，國王大概又想念起王后來，便要隨從去把王后叫來，隨從對國王說：「萬一王后又不來怎麼辦？還不如從全國少女中挑選王后，選擇新王后，不是更好嗎？」

國王聽後很高興，馬上交待快速辦理。書珊城內有一位猶太人名叫末底改(Mordecai)，他有一位堂妹叫以斯帖(Esther)，長得非常美麗，人又聰明，身材很好。因父母雙亡，從小就讓堂哥收為養女，一手把她撫養長大。

養父與養女是猶太意識很強民族主義者，末底改知道國王徵求新王后，鼓勵以斯帖去應徵，他知道憑她的美麗，國王見到必傾倒，但末底改告訴以斯帖，要她保密自己猶太人血統。

以斯帖很快被選上帶進宮，等待國王召見。有位太監叫希該(Hegai)很喜歡她，待她很好，立即供給她化妝品及特殊食物，又從宮中選七位宮女侍候她，並且給她最好的房間。

終於等到國王召見日子，便按總管太監指示，將身體潔淨，穿戴美麗衣裳，由太監希該引見國王。國王看見以斯帖，嫵媚多姿，美麗端莊，非常喜歡，當晚就把后冠給她戴上，立她為新后。

她成了亞哈隨魯王新后，始終都沒在國王面前透露自己身世和家族親戚關係，國王對她寵愛有加。

夏謝里奧「梳妝中以斯帖」

巴黎羅浮宮藏夏謝里奧(Théodore Chassériau 1819-56)「梳妝中以斯帖」，即在入宮後，國王召見前梳妝潔身。

夏謝里奧筆下以斯帖，細長的臉與豐滿肉體，兩手高舉梳髮，更能誇張優美身段。那薔薇色般肌膚與背後綠色靠墊，隨侍其側有褐色與黑色肌膚侍女，形成強烈對比，看來更鮮活。

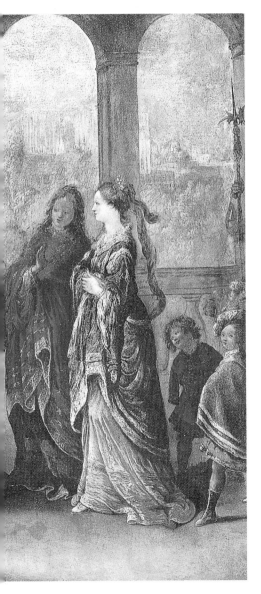

維吉諾「以斯帖見亞哈隨魯王」

維吉諾(Claude Vignon)作「以斯帖見亞哈隨魯王」，在希該太監安排下進宮，王喜愛她勝過其他任何少女，她比任何一位女子更贏得王的恩寵。

於是，國王把冠冕戴在她頭上，立她為后，替代華實蒂。接著，王為以斯帖舉行一個盛大宴會，邀請貴族們參加。

王后堂哥也是養父末底改，也在朝廷裡謀份職務，養父養女都在宮中，始終沒有把自己的種族和親屬關係告訴別人。以斯帖聽從末底改，正像小時候由他撫養時聽從他一樣。

此幅跟羅浮宮藏，他另一幅畫「所羅門王前示巴女王」，構圖氣氛滿雷同，都表現宮中豪華與氣氛講究。

墨綠銜金色地毯，寶座飾以黃金打造雕刻，國王衣裳以暗紅色配合後面幕幔的深紅色，以斯帖著藏青拖地長禮服，配上皇上賜給她的黃金色王后外袍，她跪下向皇上行跪拜禮，國王欠身用雙手做起立之姿，要她起來。

本圖對國王及隨從，新王后及陪同侍女們，衣著全以絨緞長禮服。過往我們看有關皇室的服飾，要表現衣錦繁華，大部分在暗紅與暗青上面，加黃金的邊，加強富貴豪華氣氛。聖經中故事人物，也不能免。

《以斯帖邀宴》

——以斯帖記‧3‧4‧5

新王后以斯帖的堂哥也是養父末底改，在王宮任職，有兩名看守宮門的太監辟探和提列，這兩位非常恨亞哈隨魯王，想要謀殺他。

末底改發現了這陰謀，就告訴王后以斯帖。這事經過調查，證實了！這兩個人就被吊死在絞刑架上。國王命令把這件事始末記錄在官方史錄上。

過了一段日子，亞哈隨魯王提升亞甲人哈米大他的兒子哈曼(Haman)當宰相。國王下令給所有王宮的侍衛，要他們向哈曼跪拜，表示尊敬；他們都遵從王的命令，只有末底改拒絕。

王宮裡其他官員問他為什麼不服從王的命令。他們好意天天勸他，要他改變態度，但他總是不肯。後來，他私下向他們解釋：「我是猶太人，我不能向哈曼跪拜。」

於是他們去告訴哈曼，看看他會不會容忍末底改的行為。哈曼知道末底改不肯向他跪拜，非常憤怒。

當他又曉得末底改是猶太人，就決定不只要處罰末底改一個人；他擬了計劃，要殺滅亞哈隨魯王國內所有的猶太人。

亞哈隨魯王統治的第十二年正月，就是尼散月，哈曼命令人在他面前抽籤，抽出的籤指明亞達月（十二月）的十三日。

哈曼把國王的書記找來，要他們發出通知。指令亞達月十三日這一天把所有猶太人，不管男女老幼，統統殺光滅絕，絕不留情，並且要沒收他們財物。

末底改把哈曼要殺絕猶太人公文，託太監哈他革送給以斯帖，希望她去見王，向他懇求，為自己同胞請命。

以斯帖又派人帶話給末底改，說：「無論是誰，沒有蒙王召喚而擅自進去見王的，一定會被處死。這是法律，全國上下都知道。只有一個例外；如果王向那沒有蒙召的人伸出金杖，那人就可以免死。可是，王已經一個月沒有召見我了。」

末底改接到以斯帖消息，就託人給她這樣警告：「妳不要幻想，以為妳在王宮裡會比其他的猶太人安全。妳在這時不說話，猶太人自會從別處得到救援，而妳和妳家族難逃一死。也許你被安排作王后正是為此時刻。」

以斯帖託人轉告末底改：「你去召集猶太人，叫他們為我禁食禱告三天三夜，我和我的宮女也會這樣做。然後，我就去見王，這樣做不免一死，我也情願。」

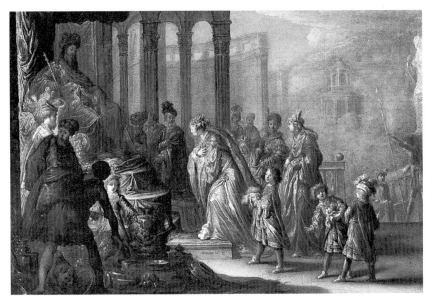

「所羅門王前示巴女王」同情節

維吉諾作「所羅門王前示巴女王」同情節的「以斯帖見亞哈隨魯王」類似，即繪以斯帖禁食第三天，她穿上王后禮服進王宮，站在王宮的內院，面對著王寶座的宮殿。王正坐在寶座上，面朝殿門。

王看見王后以斯帖站在外面，心生愛憐，就伸出金杖。於是以斯帖走向前去，摸了杖頭。王問她：「王后以斯帖啊，有甚麼事嗎？妳想求甚麼，我都會給妳，就是要我王國一半，我也會賜給妳。」

以斯帖回答說：「我若蒙陛下的恩寵，請陛下和哈曼今晚光臨我專誠為你們準備的筵席。」王吩咐人召哈曼立刻來，好一起赴以斯帖的筵席。喝酒的時候，王又問以斯帖：「妳想要求甚麼？我都會給妳，就是國土的一半，我也願意給妳」。

以斯帖說：「要是我得到陛下的恩寵，准我的請求，請王和哈曼明天再光臨我專誠為你們準備的筵席。那時候我就告訴王有甚麼請求。」

萬人在下末底改卻不低頭

哈曼心情愉快離開宴會，但是當他經過王宮門口，看見末底改坐在那裡不站起來，連一點尊敬都不表示。

他氣憤極了，回到家裡，請朋友到他家，並要妻子出來，哈曼就對大家說：「我現在是一人在上，萬人在下的宰相，明天王后以斯帖還要專誠為王和我舉行一個盛宴。可是，每當我看見那個猶太人末底改不向我下跪，心裡就氣，一切覺得沒意義。」

朋友們和妻子聽了向他建議：「你不是在建造二十二公尺的絞刑架嗎？明天早上，你就可以請求王將末底改吊死在上面，然後快快樂樂去赴王后

的宴會。」

哈曼覺得是好主意，便叫人去準備好明天的絞刑，同時準備向國王請求絞死末底改。

頒舉發人最尊崇榮譽

當天晚上，國王睡不著覺，就把官方的史錄拿來看，剛好看到末底改揭發了一個要殺亞哈隨魯王的陰謀。國王忽然想到，問揭發人有得到什麼榮譽與地位嗎？

僕人說：「什麼也沒有。」

王問：「誰在院子裡？」

剛好哈曼要來求見王，本來是要求王准許他吊死末底改。僕人就回答：「哈曼在這裡，等著要見王」。

王說：「引他進來」。

哈曼進來，王對他說：「有一個人我想賜榮譽給他，我該怎麼做？」

哈曼心想，王想賜榮譽的人有誰？除了我以外還有誰？

所以，他向王建議：「王要賜榮譽的人，應該讓他穿上王穿過的王袍，再套上裝飾華麗的龍頭套在御馬的頭上，由一位大臣替他扶馬遊街，讓廣場上的人知道，受王賜予榮譽的人，是多麼榮耀的人！」

王聽了哈曼建議，馬上對哈曼說：

「趕快去把王袍和馬帶來，明天早上就把這榮譽賜給末底改。」

於是哈曼只好把王袍和馬準備好，第二天給末底改穿上，扶他上馬，替他牽著馬在城裡廣場上遊行，一面走一面向民眾喊：「看哪！王這樣對待自己要賜榮譽的人！」

遊行完，末底改回到王宮裡，哈曼垂頭喪氣回家。他把所遭遇的事跟親友及妻子說了，親友對他說：「你對末底改已無能為力，你一定會在他前面敗落！」

不忍同胞遭滅種之禍

他們還在談論時，王宮太監來催哈曼，趕快去赴以斯帖宴會。

國王和哈曼再次赴以斯帖的宴會。喝酒的時候，王又問以斯帖：「王后以斯帖啊！妳告訴我，妳到底想求什麼？我都會給妳。就是王國的一半，我也願意給妳。」

以斯帖回答：「我若蒙陛下恩寵，請答應我一個請求。我求你饒我的性命，也饒了我同胞的性命，我和我的同胞都被出賣在劊子手上。如果我們只是被賣去當奴隸，我一定會緘默，不敢為此事驚動陛下；可是，我們要被滅絕，要遭滅種之禍了！」

以斯帖的邀宴　林布蘭特作
1660年　油彩·畫布　73×94cm
莫斯科·普希金美術館藏

　　亞哈隨魯王問王后以斯帖：「誰敢做這種事？這個人在哪裡？」

　　以斯帖回答：「迫害我們的敵人就是哈曼這個惡人」。

林布蘭特「以斯帖的邀宴」

　　在林布蘭特「以斯帖的邀宴」中，亞哈隨魯王的王后以斯帖，為拯救猶太同胞及堂兄末底改免遭宰相哈曼滅殺，因此設宴邀請國王與哈曼相聚。

　　倍受亞哈隨魯王寵愛的以斯帖，在兩度邀宴後，向國王提出請求，殺死哈曼，拯救猶太人的故事。是以機智與美色取勝的故事。取材於「以斯帖記」。

　　哈曼在王后前面頓時驚慌失措。王憤怒地站起來，離開酒席到花園。

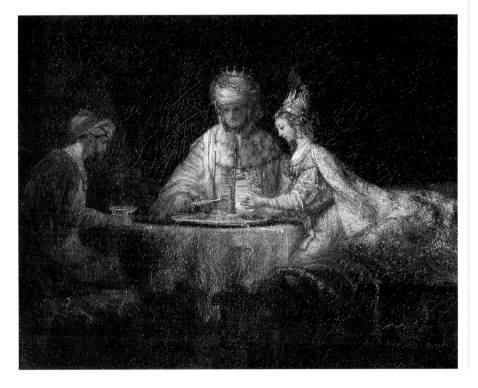

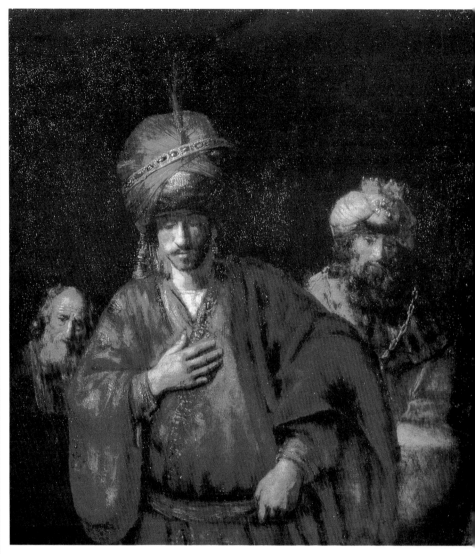

林布蘭特「亞哈隨魯王與哈曼」

林布蘭特這幅「亞哈隨魯王與哈曼」就描寫，當二度赴宴時，以斯帖王后當著哈曼的面，向亞哈隨魯王哭訴哈曼欲殺害她及末底改、滅絕所有猶太人的罪狀，王聽後大怒，哈曼則頓時驚慌失措。

林布蘭特畫出了「亞哈隨魯王與哈曼」間的緊張氣氛，國王撫胸思索處置方式，後方的哈曼則絕望落寞。

林布蘭特以黑暗背景襯出畫中三人的臉部愁苦表情，氣氛沈滯凝重，有如舞台劇中主要角色的人物特寫，以亞哈隨魯王為畫面重心。

亞哈隨魯王與哈曼　林布蘭特作
1660年　油彩・畫布　127×117cm
聖彼得堡・艾米塔吉美術館藏

以斯帖指控哈曼　維特茲作
1651年　油彩・畫布　162×182cm

維特茲「以斯帖指控哈曼」

　　維特茲(Jan Victors)「以斯帖指控哈曼」，描寫國王聽到以斯帖指控哈曼要把猶太人殺光時，國王驚訝的站了起來，場面緊張畫面。

　　亞哈隨魯王一手安撫以斯帖，另一手則對哈曼以拳頭相向。哈曼搖手否認，而以斯帖則堅定、面無表情的指控哈曼。畫面也頗有舞台劇效果，戲劇張力十足。

　　在簾幕高懸的場景中，三位身穿華服錦衣的主角，圍著餐桌或坐或立。維特茲對三人穿戴的描繪細膩，頗具質感，寫實逼真，很有臨場感。

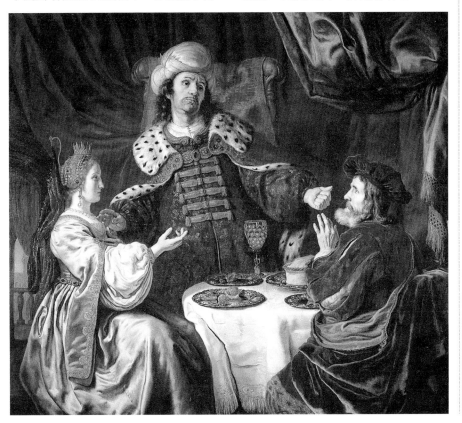

暈倒在亞哈隨魯王前以斯帖　維洛內塞作
1662年　油彩・畫布　198×306cm
巴黎・羅浮宮美術館藏
暈倒在亞哈隨魯王前以斯帖　普桑作
1640年　油彩・畫布　119×155cm
聖彼得堡・艾米塔吉美術館藏

《以斯帖的暈倒》

——以斯帖記・8

以斯帖第二次設宴，向國王請求，求王饒恕她和同胞的性命，並直指哈曼是劊子手。

哈曼聽到這，頓時驚慌失措。哈曼知道國王會懲罰他，就留下來請求以斯帖饒他的性命。當國王從花園回到宴會廳時，哈曼正伏在以斯帖躺靠的長椅上求憐憫。

國王看到這情景，更加氣憤，大發雷霆說：「這個人竟敢在王宮裡當著我的面非禮王后嗎？」

王說完，太監哈波拿立刻把哈曼捉起來，頭上並蒙上布，上前對王說：「哈曼在他家建造二十二公尺高的絞刑架，本來是要吊死末底改的！」

王聽後下令：「就把哈曼吊死在上面」。哈曼就被吊死在本來要吊死末底改的絞刑架上，王的怒氣才漸消。

當天，亞哈隨魯王把猶太人的敵人哈曼財產交給以斯帖。以斯帖也告訴王，末底改是她的親戚。從那時起，末底改獲准進到王的面前。王把原來給哈曼的官防（印章）讓他掌管。

後來，以斯帖又俯伏在王前面，請求王制止哈曼下令的要滅絕猶太人的陰謀旨令。王向以斯帖伸出金杖，以斯帖就站起來。

「暈倒在亞哈隨魯王前以斯帖」

威尼斯畫派維洛內塞(Paolo Veronese 1528-88)的「暈倒在亞哈隨魯王前以斯帖」，那是以斯帖再度跟亞哈隨魯王請求下旨，取消殺絕猶太人旨令後，不支倒地而暈倒。這一段在聖經裡找不到，名畫中倒可看見好幾幅，名畫還有普桑藏在艾米塔吉美術館那幅。

以斯帖的暈倒

普桑的「暈倒在亞哈隨魯王前以斯帖」，也是一幅畫暈倒在王前的以斯帖，侍女趕緊扶起來。國王及站在旁邊臣君，露出不知所措表情。

或許是以斯帖完成冒生命危險換來同胞愛，身心負荷過重而休克。或因心臟病發？高血壓？

有些記載上稱，以斯帖為引起亞哈隨魯王注意與垂憐，和宮外的末底改一起絕食三天，坐在國王宮殿外，使得亞哈隨魯王心生愛憐與不忍，才得以進宮見王。

亞哈隨魯王見以斯帖虛弱地差點暈倒，趕緊令侍女攙扶著她，並問她有何請求，甚至願把大半江山送給她的情景，在維洛內塞及普桑「暈倒在亞哈隨魯王前以斯帖」中，都生動刻畫弱不禁風、楚楚可憐的王后以斯帖。

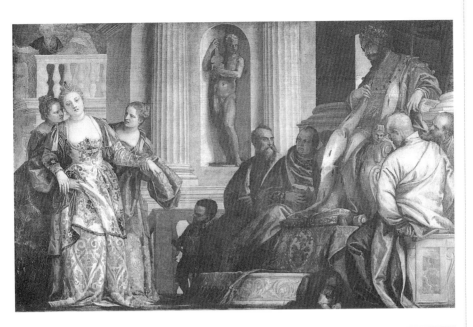

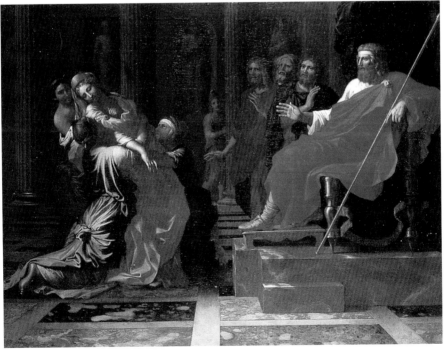

編後語

感悟聖經名畫魅力

聖經可分為「舊約聖經」與「新約聖經」兩部，「舊約聖經」非常古老，它從西元前一千五百年左右開始撰述，在西元前四百年左右完成，是由三十幾位不同時代的不同人物所撰述。

最早聖經是用以色列民族的語言，希伯來（猶太）語撰寫而成，然後才有各種語文版本。

「舊約聖經」從創世紀開始直到瑪拉基書，這些書都是記載神與以色列民族立約，及其神聖的歷史。

「舊約聖經」內容區分五大類：

律法書──從創世紀到申命記
歷史書──從約書亞到以斯帖記
詩歌與文學──從約伯記到雅歌
大先知書──從以賽亞到但以理書
小先知書──從何西亞書到瑪拉基書

看「舊約聖經」，其實等於在看人類的歷史，人類歷史的演變，就像走馬燈般躍跳出來，不但活現，而且其深遠與浩瀚，很容易打動碎弱的人類心靈。而人類的狡猾、軟弱、罪孽、暴力……從古至今都沒有改變過。

「舊約」或「新約」聖經，是神的話語，也是神予人們的啟示。

既然「聖經」是神對人類的啟示，其中也記錄神的子民以色列人的歷史，也很詳細記載了信心之父亞伯拉罕、摩西、大衛、以賽亞、耶利米、以西結、但以理……，這些神所精選，將神本身的啟示，在該時代向各國曉諭的人，詳細撰述其事蹟，有深刻隱示作用。

最難懂的畫──舊約聖經名畫

「舊約聖經」的主要人物有：亞當與夏娃、諾亞、亞伯拉罕、以撒、雅各、約瑟、摩西、約書亞、撒母耳、掃羅王、大衛王、所羅門王、以斯帖王后、路得……。

所有研究西洋繪畫史的人，都有一個共同的難題，那就是早期西洋繪畫名畫中，有關聖經故事題材的名畫最難看懂，因為它不像印象派或立體派的畫那麼自然直接，你看莫內的「荷花」，它就是畫荷花，沒有故事、沒有情節。

看「舊約」聖經名畫就不同，它所描繪是舊約聖經某個情節，該情節如果不懂，對於畫的欣賞入門扉就非常難開。很多畫冊裡有關聖經名畫文字圖說解說不清，所以對於聖經名畫的認識永遠處在撲朔迷離狀況下。

導引欣賞舊約聖經名畫入門書

「舊約聖經名畫」就是為看懂舊約聖經名畫的導引書，特別編著的一本欣賞入門書。

我們在「聖經」引用方面，盡量採用香港聖經公會出版「聖經」版本，該聖經最完整，中英文對照，文字優美又簡潔易懂。

同樣一個主題，不同時代畫家有不同風格描繪，我們也盡量提供，供各位參考比對。

「聖經」是不朽經典，「聖經名畫」更是千秋萬世之作。它讓「聖經」更具體更活現，多少畫家竭盡心智，在他們偉大彩筆下，畫出基督耶穌不朽智慧精髓代言。透過看懂「聖經名畫」，對難懂「聖經名畫」與「聖經故事」更具體、更鮮活。

<div align="right">

──本公司編輯部

2000.8.30

</div>

感謝

本書聖經部分，大部分引自

香港聯合聖經公會出版版本

「聖經」，該書內容最完整，中英文對照，

文字優美，簡潔易懂，適合現代人閱讀。

特此感謝。

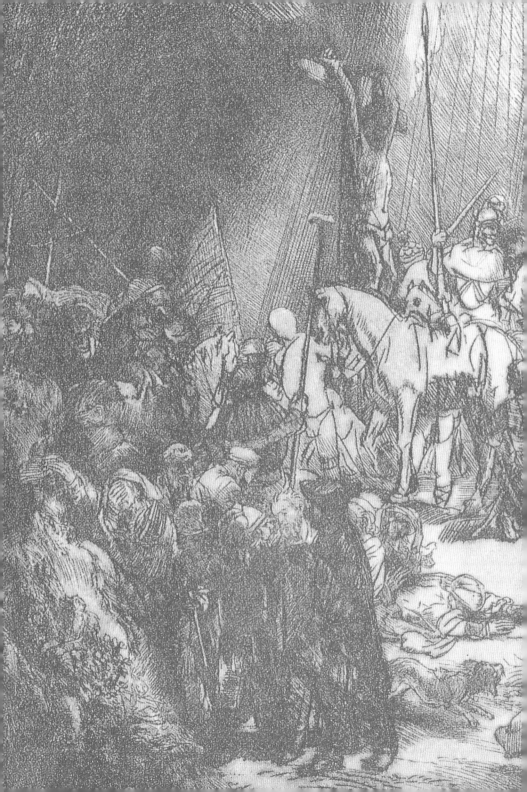

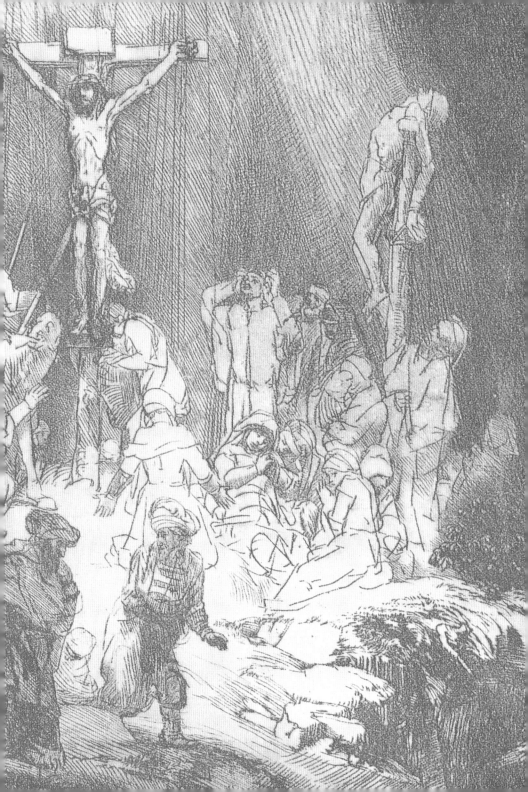

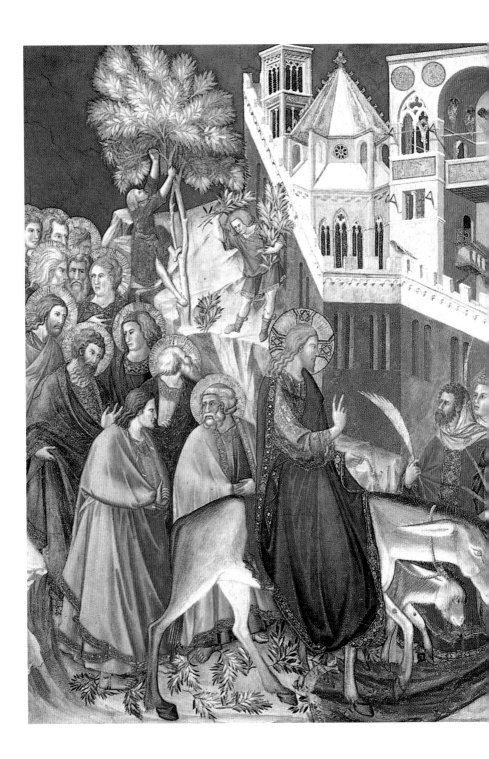

新 約
聖經名畫

何恭上主編

藝術圖書公司 印行

聖經與名畫 ❶
新約 聖經名畫
目錄

耶穌畫像　林布蘭特作
1661年　油彩・畫板　78×63cm
慕尼黑・國立現代美術館藏

《耶穌基督家譜》

　　耶穌基督是大衛的後代，大衛是亞伯拉罕的後代。

耶穌基督的家譜

　　亞伯拉罕→以撒→雅各→猶大兄弟→法勒斯，謝拉→希斯倫→亞蘭→亞米拿達→拿順→撒門→波阿斯→俄備得→耶西→大衛→所羅門→羅波安→亞比雅→亞撒→約沙法→約蘭→烏西亞→約坦→亞哈斯→希西家→瑪拿西→亞們→約西亞→耶歌尼亞兄弟→撒拉鐵→所羅巴伯→亞比玉→以利亞敬→亞所→撒督→亞金→以律→以利亞撒→馬但→雅各→約瑟→基督

　　約瑟就是瑪利亞的丈夫，而基督耶穌是由瑪利亞所生。

　　從亞伯拉罕到大衛共十四代，從大衛到以色列人被擄到巴比倫時也是十四代，從巴比倫到耶穌也是十四代。

瑪利亞生下救世主

　　約瑟妻子瑪利亞，在她祇訂婚未嫁前，獲聖靈啓示，天使前來告訴她，她已懷孕，將要生下救世主——爲人類解除苦難。救世主就是耶穌基督，是瑪利亞所生的。

　　所以，所有世界名畫中「耶穌基督」畫像，都是臉色深沉，不是歡樂，是背負人類一切的苦難。在眉宇眼神中深鎖著沉重的責任與智慧，那是救世主大智若愚特有氣質。

　　像林布蘭特的「耶穌畫像」中，年輕瘦削的臉龐，仍透著些許沈著、苦悶的表情，骨瘦如柴的身軀半露，白袍似預示著爲民殉難的殉教者身分。

　　貝利尼的「基督的祈禱」，則已是殉教後復活的身姿。雙手釘痕仍流出血來，應是剛復活時顯現，頭上仍戴著荊冠，表情嚴謹沈重，身軀瘦弱。

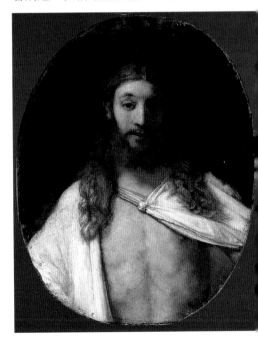

基督的祈禱　貝利尼作
1460年　油彩・畫布　58×46cm
巴黎・羅浮宮美術館藏

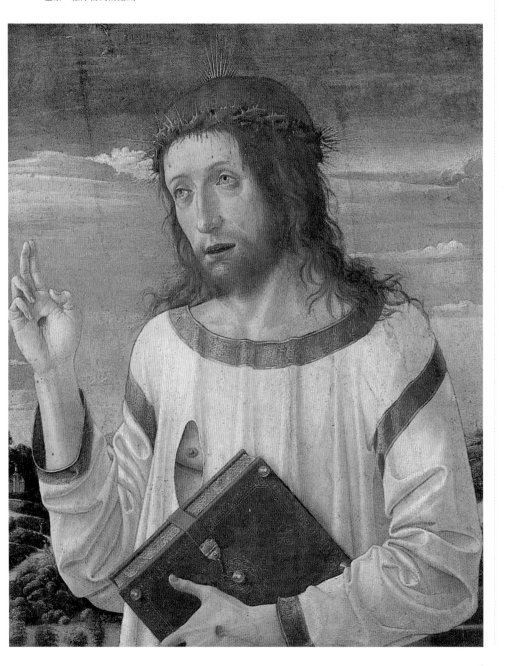

《天使報喜》

「天使報喜」又名「聖告」，天使加百利告知聖處女瑪利亞：「妳將受胎懷有兒子，妳要給他取名耶穌」。

這是耶穌肉身形成開始，也就是三月廿五日──「報喜節」。距離「聖誕節」剛好九個月。

在西洋出現哥德式教堂中祭壇畫，出現有「天使」、「聖處女」、「白鴿」等，這個來源是根據「黃金傳奇」，強調情節發生在春天，才有畫面瓶中出現鮮花，也有爲象徵聖母貞潔的百合花。

佛蘭西斯加「告知受胎」

文藝復興早期的佛蘭西斯加，畫的聖母瑪利亞手上拿著書。據聖·伯納德說：「她讀的是『以賽亞書』」。書中有預言：「將來必有童女懷孕，生下一個兒子」。也有畫閤起來的書，其含意也是來自「『以賽亞書』──神的啓示像被封閉的書……」。

波提且利的聖母畫上也出現了「箋言」，而早期尼德蘭畫家筆下聖母，出現「箋言」時多寫在卷首或單頁羊皮紙上。天使手持箋言，上面寫著：福哉！瑪利亞，恭喜蒙神寵愛的人，天主與妳同在！」

貝利尼「告知受胎」

「路加福音」聖母箋言則是「我是神的僕人，讓他的意志在我身上成全吧！」聖母的箋言可能寫朝上，以便上方在天國的上帝閱讀，貝利尼（J. Bellini）的作品「告知受胎」可以得到佐證。

普桑「聖告」

聖母或坐或立，或在祈禱台上，一般表情都是驚惶失措，不知道該怎麼辦？天使對聖母說：「不要怕，瑪利亞，聖靈已在妳身上懷孕。」

加百利天使長有翅膀，一般穿著白衣，他朝著聖母方向降落。也有跪在聖母前面，普桑「聖告」即是一例。

手握百合花報喜天使

義大利十五世紀後期名畫，出現的報喜天使大多手握百合花枝。義大利另一西耶納畫派，報喜天使則手握橄欖枝。由於佛羅倫斯畫派與西耶納畫派對峙，而佛羅倫斯市的市花就是百合。西耶納畫派這個位於佛羅倫斯北方小鎮的畫家，打死也不讓加百利天使手上拿著別人的市花，在自己畫面出現。

天使報喜　林堡兄弟作
「美好時光」系列插畫　14世紀

告知受胎　佛蘭西斯加作
1470年　油彩‧畫板　122×194cm
德勒斯登‧國立美術館藏

林堡兄弟「美好時光」祈禱書

在林堡兄弟「美好時光」系列插畫中，有幅明麗美妙的「天使報喜」，在白色牌樓般建築中的瑪利亞似在看書，她向手拿箴言與百合花的天使揮手，表示不可能未婚受孕。在主圖內已加上許多綴飾，在框外又加畫天父及奏樂歌頌的小天使、動物和花紋。

林堡兄弟祈禱書「美好時光」是15世紀初手抄本插圖，它除了類似中國12月令圖外，很多聖經上故事與人物，都以精緻圖形呈現出來。

祈禱書，即所謂的「日課經」，是每日七次祈禱詞合輯書。

11

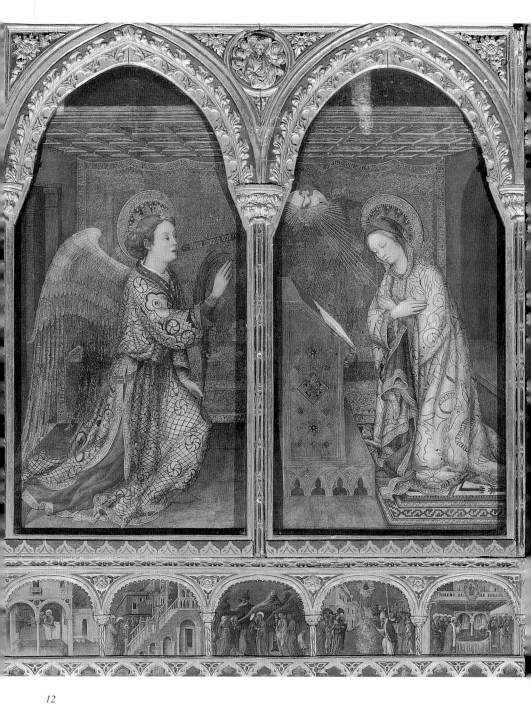

告知受胎　貝利尼作
1440年　油彩・畫板　左右各219×98cm

聖告　普桑作
1650年　油彩・畫布　47×38cm
巴黎・羅浮宮美術館藏

在佛蘭西斯加、貝利尼、普桑、簡提列斯基和格雷考畫中，聖光處都加上了鴿子，象徵聖靈來傳佳音。貝利尼的天使亦口吐箴言。

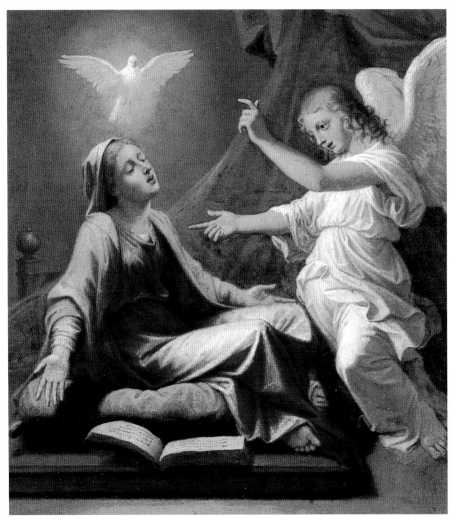

格雷考「告知受胎」

十六世紀快要結束，十七世紀初期西班牙畫家的畫面上出現改革，「天使報喜」畫面起變化，從此除聖母與天使外，背景景物消失，建築物不見了，取而代之的是鴿子從天而降，光輝耀眼聖光在照射，祇營造天使報喜氣氛的背景。

格雷考，一生醉心宗教題材繪畫，其中以「告知受胎」即繪了八幅之多，每幅構圖奇特動人。

簡提列斯基「告知受胎」

而簡提列斯基（Orazio Gentileschi 1562-1647）的「告知受胎」卻明亮清靜，手持百合花的有翅天使右手指著天上，表示是上帝派他來報喜訊。瑪利亞則羞紅了臉，猛搖手表示不可能，她還沒過門呢！光線從右上角打進來，那鴿子正要飛進房裡。大紅布簾垂掛床上，使整個畫面異常柔美溫和。

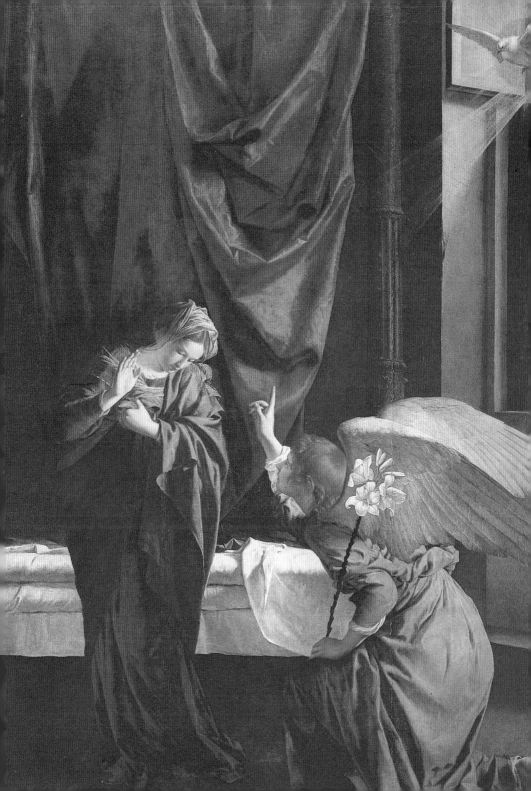

基督誕生　喬托作
1304～06年　壁畫　183×183cm
巴都亞・阿累那禮拜堂壁畫

天使託夢約瑟　向班尼作
1652年　油彩・畫布　211×158cm
倫敦・國家畫廊藏

《基督誕生》

　　瑪利亞已經許配給亞伯拉罕的後裔約瑟，但還未過門，有一天天使前來告知瑪利亞，她已懷孕，是從「聖靈」懷來的孕，因爲天主要她生下拯救人類的偉人。

向班尼「天使託夢約瑟」

　　約瑟知道後，他是正直木匠，怕被人嘲笑，打算偷偷把婚約解除。

　　當他拿定主意時，天主的使者在夢中向他顯靈說：「大衛的子孫約瑟，你不用害怕，只管把瑪利亞娶入門。她是從聖靈懷的孕，她將生個兒子，你要給他取名爲『耶穌』（救世主之意），因爲他將拯救他的子民從罪惡中解救出來」。

　　這一切所以發生，天主曾借先知預言：「將有童女懷孕生子，人要稱他爲『以馬內利』」，這名字意思是「上帝與我們同在」。約瑟也遵循上帝旨意，把瑪利亞娶入門爲妻，兒子生下來時，給他取名爲「耶穌」。向班尼「天使託夢約瑟」畫的就是此情節。

喬托「基督誕生」

　　喬托的畫從希臘思想，透過信仰基督的人性得以復活，同時基督教題材繪畫，經由他畫「耶穌傳」，確立基督宗教畫的形象。

　　他的畫有質樸與眞實的美感，畫中人物面容純眞質樸，無比樸實，雖在馬棚中把耶穌誕生，在此小天地，仍有天使時刻縈繞飛翔。三個天使在凝望蒼空祈禱，一個從天而降，準備拜見未來救世主，另一個則急忙趕往外面向牧羊人傳達喜訊。

佛蘭西斯加「歌頌聖誕」

　　佛蘭西斯加「歌頌聖誕」，藏於倫敦國家畫廊。五位天使彈著吉他，唱著頌讚耶穌誕生，聖母瑪利亞跪在前面雙手合十，姿態優雅，如夢幻般的情趣，使整個畫面充滿古典美。

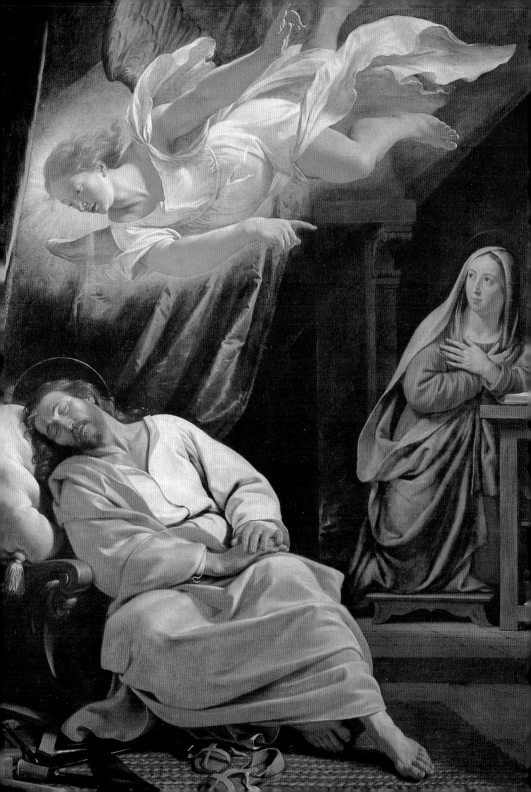

歌頌聖誕　佛蘭西斯加作
1462年　油彩・畫布　128×128cm
倫敦・國家畫廊藏

基督的降誕　羅瑪尼諾作
1525〜30年　油彩・畫布　241×180cm
布雷西亞・市立繪畫館藏

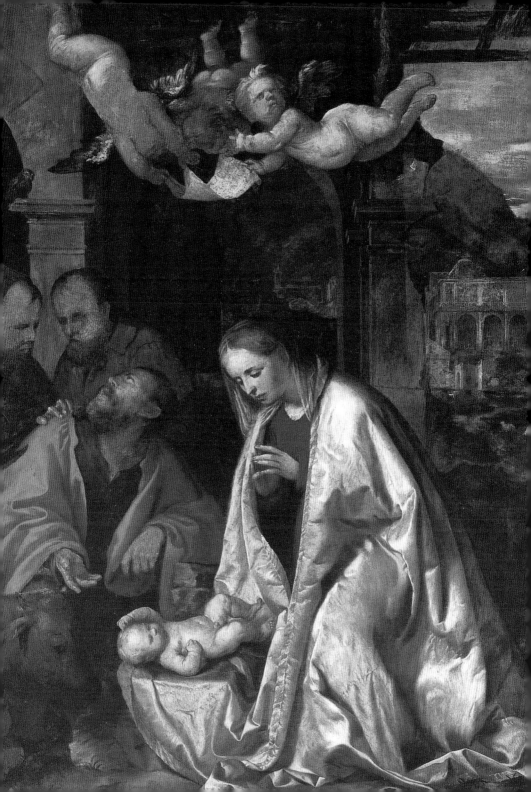

無原罪懷孕　牟里羅作
1660〜65年　油彩・畫布　205×144cm
純潔受胎　提埃波羅作
1758年　油彩・畫布　279×152cm
馬德里・普拉多美術館藏

《純潔受胎》

按照宗教教義，瑪利亞懷胎是經過上天早已注定的選擇。她本身必須純淨無瑕（故稱「純潔聖母」），尤有特別考量，唯有她在人類中未受「原罪」（因亞當、夏娃的墮落才產生「人類之罪」）污染過，她本身的形成，也應該是「非情慾」的產物。

這種見解在中世紀到十二世紀曾成為教義爭論焦點，在修道院的聖職人員、多米尼克教派、聖・芳濟教派的人物，都支持「純潔受胎」說法。

十七世紀初，西班牙及羅馬在教皇統治之下，在1854年教皇庇護九世把「純潔受胎」明文定為教義，但後來在基督教藝術中，此題材並不特別強調這有爭議的部分，避免在純抽象的概念中建立了某種特有形式。

牟里羅「無原罪懷孕」

西班牙畫家牟里羅（Bartolome E. Murillo 1617-82）的「純潔受胎」，都把聖母畫得如純潔少女，雙手合十胸前，立在雲端，在眾小天使簇擁下緩緩上升。有人推理，聖母升向何方，是到天國聖父上帝面前嗎？提埃波羅（G. Tiepolo）畫的聖母置身金黃陽光裡，一片金碧輝煌。

虛無飄渺的雲端，她的腳下，天空

四周可愛小天使環繞著她，那不是容易感受懷孕的鼓舞嗎？純潔少女初孕人子的喜悅與期待，何止興奮，還憧憬著人間無限美好。

「純潔受胎」也有稱「清淨受胎」或「純潔受孕」，日本則稱「無原罪懷孕」或「無原罪宿命」。

提埃波羅「純潔受胎」就更輝煌。

牧羊人禮拜　里貝拉作
1650年　油彩・畫布　239×181cm
巴黎・羅浮宮美術館藏

牧羊人頂禮　尚・巴提斯塔・麥諾作
1638年　油彩・畫布　143×100cm
聖彼得堡・艾米塔吉美術館藏

《牧羊人頂禮》

在伯利恒郊外，一群牧羊人在山邊牧羊。忽然天空出現了一道閃光，一位天使在他們面前顯現，說：「不用怕，是上帝派我來向你們宣佈一個大喜訊！就在今夜，救世主已經在伯利恒夜空下誕生了！你們會看見一個嬰兒，用布包著，躺在馬槽裡：那就是要給你們的記號」。

然後，在漆黑的夜空擠滿了天使，閃出耀眼的光芒，美妙的歌聲在空中蕩漾，天使們高唱：

願榮耀歸於至高之處的上帝！

願和平歸給地上他所喜愛的人！

天使離開牧羊人回到天上去時，牧羊人彼此說著：「我們趕緊到伯利恒去，看看天使告訴我們的，耶穌是否安睡在馬槽裡」。

於是他們趕到伯利恒去，找到瑪利亞、約瑟和躺在馬槽裡的嬰兒，牧羊人看見以後，把天使所說有關嬰兒的事告訴大家。

尚・巴提斯塔・德爾・麥諾（Juan Bautista del Maino 1569-1649）便畫了一幅熱鬧興奮的「牧羊人頂禮」，在高而寬敞的馬棚裡，有前來禮拜的一群牧羊人正圍著瑪利亞和聖嬰議論讚嘆著，天空也有一群天使在飛翔，歌頌禮讚著。

牧羊人帶著的禮物，都是農產品、雞蛋、鴿子和牲畜，不像三博士的沉香和黃金。

而里貝拉的「牧羊人禮拜」則是從馬槽裡往外望，可看到遠山及雲空的場景。瑪利亞雙手合十，望天祈K感恩，而牧羊人圍著白胖可愛的聖嬰，祂是全畫的重心，也是最明亮焦點。

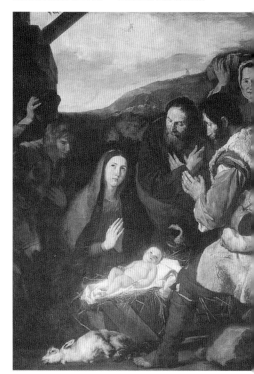

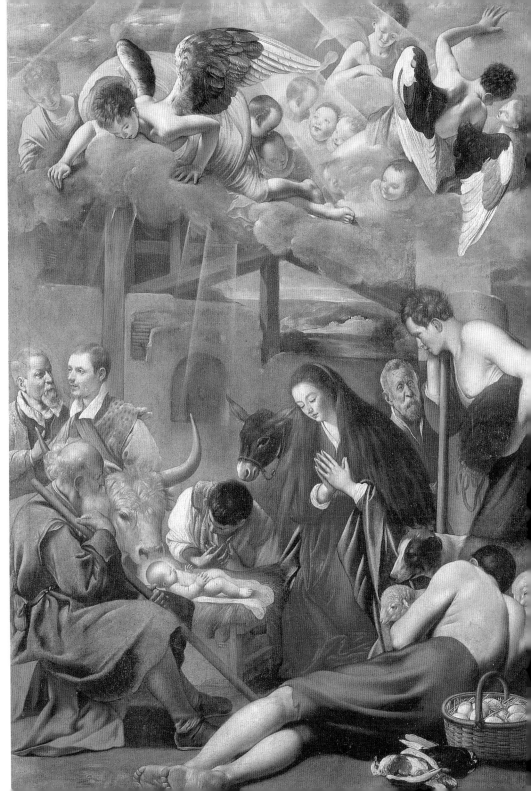

三賢來朝　傑魯爵內作
1510年　油彩・畫板　29×81cm
倫敦・國家畫廊藏
三賢來朝　麥諾作
1611～13年　油彩・畫布　315×174cm
馬德里・普拉多美術館藏

《東方訪客》

耶穌誕生地為猶太的伯利恒，當時是希律王當政。

耶穌誕生後，有幾位占星學家從東方來到耶路撒冷。

他們問：「那出生要作猶太人之王剛誕生的孩子在那裡？我們在東方看到他的星宿升起，特地趕來此地拜謁他」。

希律王唯恐另有強者

希律王聽到後，非常惶恐，他怎能容忍還有一位比他更權威的人在這世界上，耶路撒冷的居民們也感受到空前的不安，風雨欲來。

希律王下緊急命令，要全國祭司長與民間所有法學家，到皇宮來，問他們：「基督該誕生在甚麼地方？」

他們回答：「在猶太的伯利恒」。

他們知道，先知曾有預言說：「猶太地的伯利恒啊，你在猶太諸城中並不怎麼起眼，但在這兒將出現一位君王，來引領以色列的子民」。

希律王又問從東方來的占星家，那顆伯利恒星星什麼時候出現，並要占星家到伯利恒查到那孩子的下落後，回來向他報告，他要親自前往拜謁。

占星家們遵照希律王的命令，起程前往查訪。這時候他們在東方看到那顆星星，一直在前頭領著他們，到了那孩子誕生的地方，星星就停駐在夜空中，他們歡天喜地，順利地找到他們屋子。

傑魯爵內與麥諾畫「三賢來朝」，都是畫見到聖嬰的喜悅與朝拜。

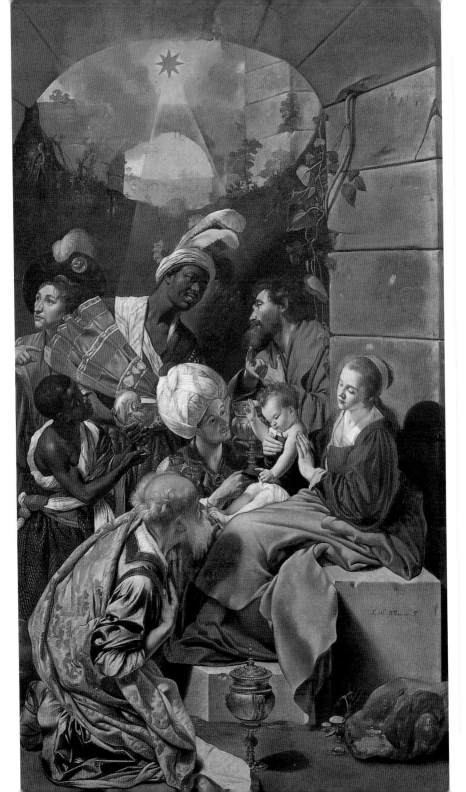

三王禮拜　布留哥爾作
1564年　油彩・畫板　111×83cm
倫敦・國家畫廊藏

《三博士來朝》

西洋名畫裡，很多畫家畫「三王來朝」或「三博士來朝」。

按照歷史，這些博士應是波斯朝廷的星象學家，也是太陽教的祭司。在羅馬帝國基督教初期，太陽教非常盛行。在古羅馬墓室壁畫和拜占庭的鑲嵌畫中，博士們都是披著太陽教的法衣，戴著尖頂帽，基督教的作者特吐利安（西元160-230年），是第一位把「博士們」轉寫為「諸王」。

在星光指引下一路前進

在文藝復興早期的作品中，在星光引領下，帶著隨從一路前進的，有的標題為「博士來拜」，也有「三王禮拜」。像布留哥爾的「三王禮拜」中，二位博士跪下呈上帶來的乳香、沒藥與黃金，右邊立著的是黑人博士巴爾塔札。

他們帶來禮物，黃金表示讚頌基督的權威；乳香讚頌基督的神性，用來塗抹屍身的沒藥，則預示基督殉難時保持屍身完整之用。

在中世紀後期的名畫中，三博士也象徵世界三大洲（歐、非、亞）都臣服於基督，因此習慣上把代表非洲的巴爾塔札畫作黑人。

他們隨從點綴物也深具東方特徵，像穆斯林頭巾，或畫有新月及星星的伊斯蘭旗幟。聖約瑟也多半在場，背景有的也出現牧人們，到16世紀後，寶盆中禮物也出現金銀珠寶飾物。

占星學家在夢中得到指示，要三博士跟隨從不要回去見希律王，他們從另一條路回到自己家鄉。

布留哥爾「三王禮拜」

在尼德蘭文藝復興時期畫家布留哥爾（Pieter Brueghel 1525-69）的「三王禮拜」中，加入了他農村生活般通俗易懂的繪畫風格。因此，聖母與聖嬰並未加以美化或神化，而像農家母子。三王都瘦削老醜，周遭圍滿了農民及士兵。簡陋的馬槽一下子擠滿了人，但似乎只是平鋪直述，而沒有半點歡欣喜慶之感，好似疏鬆平常，只有三王的服飾裝扮稍微鮮豔華麗些，與他的農民畫差異不大。

「東方三博士禮拜」

波伊克霍斯特（Jan Boeckhorst）的「東方三博士禮拜」，則顯得豪華、盛大而隆重。在人物刻劃佈置上，有如戲劇場景般栩栩如生，表情豐富，動作誇張，相互輝映。

此畫中聖嬰已能靠攙扶站立在聖母

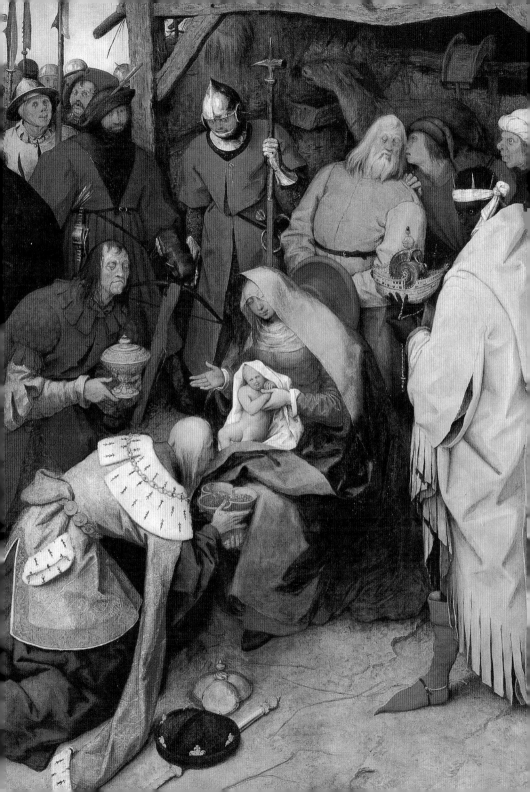

膝上，祂迎向三博士，三博士一打拱
作揖，手提沈香爐，香煙嬝嬝；一手
捧寶盆，另一黑人博士則跪著捧盤。
在他們身後是馬匹、軍旗、隨從與軍
隊，在雲端聖光四射處，有許多小天
使飛舞著。聖約瑟則站在聖母子身
邊，馬槽以草為屋頂的木造建築只露

出一小部分，一隻牛探出頭來。

　聖家族僅出現在畫面右下角，似主
要強調遠道而來的三博士朝聖隊伍的
盛大、隆重與恭敬。

　這和另一幅沙西塔的「三博士之旅」
一樣，一群人浩浩蕩蕩地前來朝拜聖
嬰。

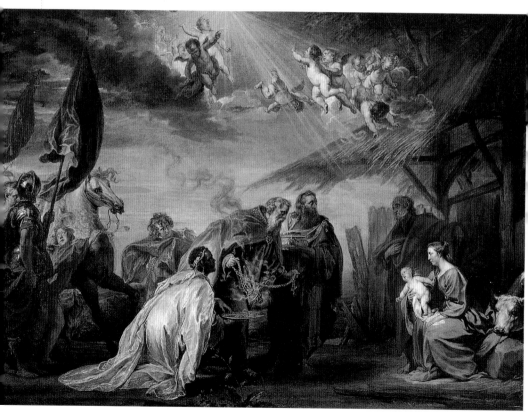

三博士之旅　沙西塔作
1428～29年　油彩·畫板　22×29.5cm
紐約·大都會美術館藏

沙西塔「三博士之旅」

　　在東方有三博士，看到夜晚的星空有異象，於是組成一隻盛大的朝聖隊伍，希望向剛誕生的「猶太人的王」致敬。但在沙西塔（Sassetta）的「三博士之旅」中，在天上引領他們的並不是星光，而是成一直線飛鳥，反而在山坡上有一亮麗星光。朝聖馬隊正翻山越嶺地趕路。

　　沙西塔是15世紀西耶納傑出的故事性畫家，他在「三博士之旅」中，把當時流行的養猴子、老鷹、獵狗的狩獵喜好，與奇裝異服般的流行服飾，都畫進畫中，好像是一群遊山玩水的馬隊或狩獵行列，不像是朝聖隊伍。

　　畫面色彩豐富鮮明，故事性極強，富裝飾趣味。對行進隊伍多所著墨，背景以簡單色面，點綴樹與鳥。

逃往埃及　喬托作
1304～06年　壁畫　183×183cm
巴都亞・阿累那禮拜堂壁畫

聖家族逃難　費雅塞拉作
1615年　油彩・畫布　157×112cm
巴伯・瓊斯大學美術館藏

《逃往埃及》

東方來的訪客走了以後，主的天使便在夢中向約瑟顯靈，對他說：「快起來，帶著小孩和他母親逃往埃及，先住在那兒，再等待我的吩咐，因為希律王要尋找這孩子，要殺害他」。

這就應驗了主借由先知所說的話：「我把我的兒子召出了埃及」。

循線追捕格殺勿論

當希律王知道，占星學家看到了那小孩後，循著別的路回到東方，並沒有實踐回來向希律王稟報時，怒不可遏地，抽調大批人馬，按占星學家的路線，舉凡伯利恒城及周圍四方城鎮大肆搜查，凡看到兩歲以下的男嬰，全部格殺勿論。

這也應驗了主借先知耶利米所說的話：「在拉瑪，你會聽到嚎啕痛哭的聲音，這是拉結在哭她的孩子們，而且誰也勸不住，因為她的兒女們再也不在人間」。

喬托「逃往埃及」天使帶路

「馬太福音」中「逃往埃及」，內容空洞，但西洋名畫家筆下的「逃往埃及」，經過添枝插葉倒是非常精彩。

文藝復興早期，如喬托畫的「逃往埃及」，都是約瑟在前方牽著驢子，驢子上面聖母瑪利亞抱著聖嬰，驢子旁邊或後面有牧人在陪伴或送行，天空中有天使在指引方向。

據說基督一家曾從一位農夫身邊經過，瑪利亞告訴農夫，如果有人問起他們的時候，就告訴他：「在播種時候，曾經過此處」。結果奇蹟發生，這片稻田在一夜之間成熟了。

第二天，希律王的士兵追來，問農夫可曾看到一對夫妻帶著小孩經過此處，農夫誠實地告訴他們，並指著一夜之間成熟、如黃金般閃亮的稻子，士兵聽了也傻眼，你看我，我看你，不敢追捕下去。

《與博學者議論》

—— 路加福音 2‧41-52

談起逾越節，耶穌有過12歲時跟父母到耶路撒冷的故事。

每年的逾越節，耶穌的父母都會到耶路撒冷過節。耶穌12歲那年，全家照例前往守節。

節期結束，他們動身回拿撒勒。耶穌卻沒有同行，自行留在耶路撒冷。他的父母沒有發覺，以為他在同行的人群中，走了一天才覺奇怪，因為一整天耶穌都沒有出現。

他們找不到他，只好折回耶路撒冷去找。第三天後，他們在聖殿裡找到他。他正坐在猶太教師們中間，與濟濟一堂的博學者一起探討許多深奧問題。對博學者們的問題，也能對答如流。所有聽他問問題的人，都驚奇他的聰明和對問題的應變能力。

他的父母親頭一次看到他的表現，也很覺驚訝。他的母親對他說：「孩子，你怎麼這麼作？你父親和我非常著急，到處找不到你！」

耶穌回答：「為什麼要找我呢？難道你們不知道我必須接受神的恩典？因為人必須充滿神性的智慧」。

可是，他們還不明白這話意思。

於是，耶穌和他們一起回拿撒勒，他們知道耶穌長大，祂需要接受神的恩典。祂母親最細心，把這一切謹慎的記在心裡。

耶穌的身體和智慧一起增長，深得上帝和人的眷顧。

猶太人稱滿12歲的男孩為「律法之子」，開始受律法約束。十二這數字也表徵神的觀念中，男孩已成熟，可以自己行使行為，自我負責。

也就是在十二歲以後，在神的彰顯上長大，在人面前有智慧、有靈性，神和人面前長大。

路以尼「與博學者議論」

倫敦國家畫廊藏，路以尼（B. Luini 1481-1532）「與博學者議論」，那畫面中間的十二歲耶穌，在我們看來他像女生的舉止與臉龐，有的說這是達文西畫的，達文西的「聖約翰畫像」也像女生。

十二歲在歐美是已成熟年齡嗎？畢竟十八歲在我們看來，身體心智也才剛成熟呢。

路以尼所畫基督看不出是一名十二歲少年，他顯得高大老成。畫上的基督頭髮卷曲，嘴角柔和。

相對而言，基督周遭的博學者則看起來都已是博學多聞的老者，頭戴帽或披頭巾，長鬚且皺紋滿面，有種歷

盡滄桑、滿臉風霜之感。在這四位長者中間的基督，連長髮紅袍都很女性化，面貌清秀姣好，他兩隻手指相接觸，不知是否正在議論些什麼。

這幅畫以半身像特寫式描寫，重面部表情刻劃，博學者們的緊張詞窮，與神色自若的基督成強烈對比。

另一顯然已將耶穌神化的表現是他的身形明顯大於其它人，且他站在畫面前景正中央，佔據了絕大部分，而四名博學者則退居他身後左右兩邊的小三角形地帶，他們的高度也低於耶穌，突顯耶穌的超然卓絕。尤其是那較12歲男孩還要成熟持重的臉龐。

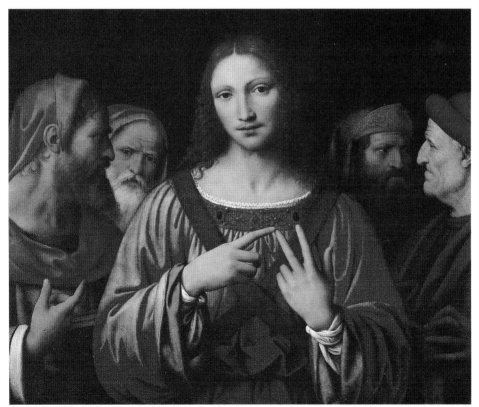

耶穌與博學者辯論　里貝拉作
1625年　油彩・畫布　129×175cm
維也納・美術史美術館藏

里貝拉「耶穌與博學者辯論」

維也納・美術史美術館藏，里貝拉（Jusepe de Ribera 1591-1652）「置身博學者群中基督」，他正在熱烈發言，手指上方，一副高談闊論舉止，而那群博學者在他面前正慌亂急忙地翻閱資料查對，後面的人也絞盡腦汁。在基督背後，是前來尋找孩子的父母，當他們看見自己兒子在人群中激烈發言，那種不知是否看錯人的表情。

那面貌清秀、一臉嚴肅、金髮卷曲的年少基督，一手向上指，一手握椅把，強有力的姿態，一副義正辭嚴、辯才無礙的堅毅與自信。反觀他對面的一群博學者，大家擠疊在一起，忙著查資料看經書，交頭接耳，窮於應付的緊張與不安。一老者不但手拿放大鏡，還用罩袍遮住全身，背對著耶穌。個個表情舉止描繪的栩栩如生，充滿戲劇性動感。

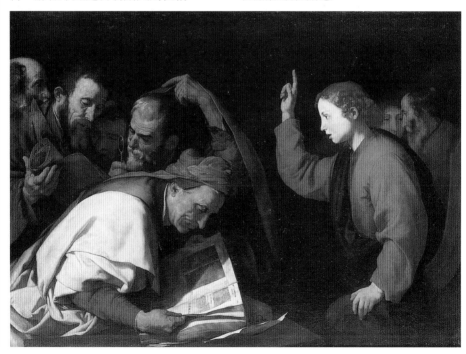

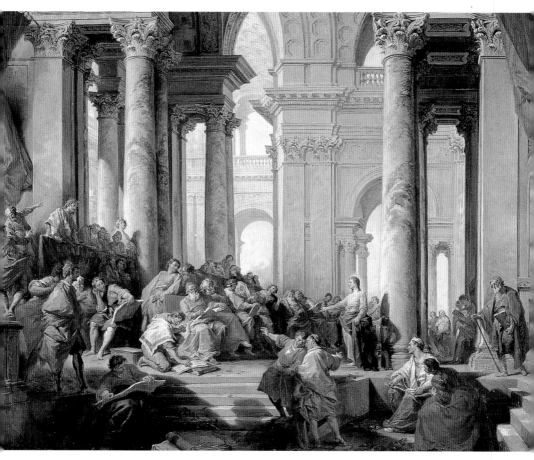

巴尼尼「博學者群與耶穌」

　　華沙國立美術館藏，巴尼尼（Paolo Panini 1691-1765）的「博學者群與耶穌」，在壯麗大理石圓柱的巨大寺院內，在開放建築回廊裡，耶穌站在石壇上，群賢博學者跟他議論。這已是巴洛克繪畫風格作品，美妙的是宮廷內廊在陽光投射下，暖午陽光把議論氣氛，表現得像舞台般呈現，右邊剛進門耶穌父母，正以疑惑心情，不知自己兒子在這麼隆重的地方，發生了什麼事。

　　在這高大寬敞的廳堂裡人物眾多，但仍以頭部泛著光暈，立於大理石柱旁的基督為焦點，人物動線以他為中心點輻射出去，一排排的人半環繞著他，或立或坐，階梯處也聚著人，大家都議論紛紛，忙著找資料。

約翰的誕生　凡・德・偉登作
1455年　油彩・畫板
柏林・國立美術館藏

《神殿中撒迦利亞》

—— 路加福音 1・5-25

　　希律王統治猶太的時候，有一個祭司，名叫撒迦利亞（Zechariah），是屬於亞比雅祭司的後代，他的妻子叫依麗莎白（Elizabeth），是亞倫家族的後代。在上帝眼中，他們兩位都是正直的人，嚴謹地遵守上帝一切的誡命和條例。他們沒有孩子，因為依麗莎白不能生育，且兩人都已年老。

　　有一天撒迦利亞值班，在上帝面前執行祭司職務。按照祭司慣例，抽籤的結果，他得以進入主的聖殿上香。他上香的時候，民眾在外面禱告。忽然，有主的天使站在香壇右邊向他顯現；撒迦利亞看見了，驚惶害怕。

　　可是那天使對他說：「撒迦利亞，不要害怕！上帝已垂聽了你的禱告；你的妻子依麗莎白將要為你生一個兒子，你要替他取名叫約翰（John）。

　　「你要歡喜快樂，許多人也要為他的誕生而喜樂。在主的眼中，他將是一個偉大的人物。淡酒烈酒他都不可喝；在母胎裡，他就要被聖靈充滿。

　　「他要帶領許多以色列人歸回主——他們的上帝。他要作主的前驅，堅強而有力，像先知以利亞（Elijah）一樣。他要使父親和兒女重新和好，使悖逆的人們回頭，走上義人明智的道路；他要幫助人民來迎接主」。

　　撒迦利亞對天使說：「我憑甚麼知道這事呢？我已經老了，我妻子也上了年紀」。

　　天使說：「我是侍立在上帝面前的天使加百利（Gabriel），我奉派向你傳話，報給你這喜訊。但是，因為你不相信我所說，在時機成熟時會實現

施洗者約翰誕生　彭托莫作
1526年　油彩・畫板　直徑：54cm
佛羅倫斯・烏菲茲美術館藏

的那些話，你將變成啞巴，直到我的應許實現的那一天才能說話」。

這時候，大家等待著撒迦利亞，不明白他為甚麼在聖殿裡耽擱那麼久。到了他出來時，不能跟他們說話，大家才曉得他在聖殿裡看見了異象。他不能說話，只好打手勢向大家示意。

在聖殿裡供職的日期一滿，撒迦利亞就回家去。過了不久，他的妻子依麗莎白果然懷孕了，五個月之久沒有出門。她說：「主終於這樣厚待我，除掉了我在公眾面前的不安」。

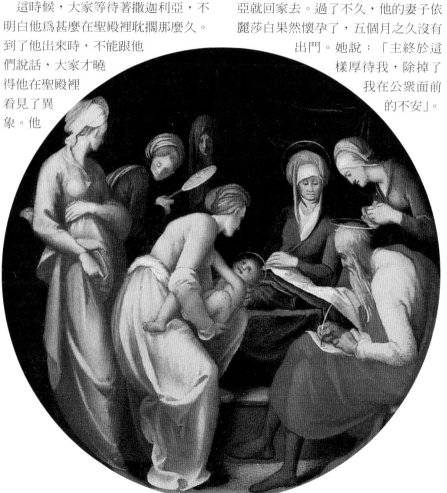

《幼年小約翰》

風景中聖母子與約翰　拉飛爾作
1516年　油彩・畫布　90×63cm
愛丁堡・蘇格蘭國立美術館藏

幼年基督與約翰　牟里羅作
1670年　油彩・畫布　104×124cm
馬德里・普拉多美術館藏

聖母子、施洗約翰與希羅尼莫斯　契馬作
油彩・畫板　73×113cm
華沙・國立美術館藏

施洗者約翰的母親依麗莎白和基督母親瑪利亞是親戚，小約翰比基督早出世一歲半。

拉飛爾「風景中聖母子與約翰」

拉飛爾的「風景中聖母子」，左邊那手持十字架，半蹲要叫小基督的，就是小約翰。小基督與小約翰年齡接近，二位母親又是親戚，拉飛爾畫的聖母與聖嬰題材時，自然把小約翰也入畫裡。

牟里羅「幼年基督與約翰」

西班牙畫家牟里羅畫的「幼年基督與約翰」，那前方拿十字架的就是約翰，他倆年齡相仿，是最好玩伴。

小約翰從母親懷胎開始，父母親就把他獻給上帝，到他長大成人，在沙漠裡過著苦行者的修行生活，他在曠野傳道，並呼籲世人：「你們該懺悔吧！天國臨近了」。他是用以賽亞先知所說：「在曠野高聲呼叫，為主修路，修一條筆直的路」的那個人。

約翰身著粗布，腰束繩索，以蝗蟲和野蜜果腹。耶路撒冷，猶太全境和約旦河一帶的人，都紛紛找他坦誠懺悔，他都選在約旦河裡施予洗禮。

但也有像契馬（Cima 1459-1517）的「聖母子、施洗約翰與希羅尼莫斯」那樣，將施洗約翰畫為成人，而耶穌仍是聖母手中嬰孩。畫中手拿十字架的施洗約翰身軀瘦弱、面容憔悴，與先知聖希羅尼莫斯（Hieronymus）分列聖母子兩旁。契馬的畫風受到貝利尼及傑魯爵內影響，把人物置於大自然中，聖母子居中，納入遠山、城堡與雲天。

基督受洗　達文西作
1472～73年　油彩・畫板　180×152cm
佛羅倫斯・烏菲茲美術館藏

基督受洗　佛蘭西斯加作
1442～45年　油彩・畫板　167×116cm
倫敦・國家畫廊藏

《聖靈降落誰身》

—— 馬太福音 3・13-17

那時候，耶穌從加利利往約旦河去見約翰，要請他施洗。約翰想要改變他的主意，就說：「我應當受你的洗禮，你反而來找我！」

可是耶穌卻回答說：「我們暫且這樣做吧，因為這樣做是實踐上帝的要求」。於是，約翰答應了。

耶穌一受了洗，從水裡出來，天為他開了；他看見上帝的聖靈好像鴿子降了下來，灑落在他身上。

接著，從天上隱約的傳來上帝呼喚的聲音：「這是我親愛的兒子，我喜愛他」。

約翰在約旦河為那些前來的人們施洗禮，使罪孽得到上帝的赦免。猶太國的信徒紛紛前來，請求約翰施洗，耶穌基督也從拿撒勒趕到，要求約翰替他洗禮。

達文西「基督受洗」

達文西的「基督受洗」，耶穌基督受洗時，雙目微閉，兩手闔十，在沈思與祈禱。站立在水邊，虔誠的接受手持十字架約翰為他做施洗。代表天父的一雙手，放下聖鴿，也展現接受洗禮那一刻的神聖光輝。

佛蘭西斯加「基督受洗」

文藝復興早期，佛羅倫斯畫派佛蘭西斯加作「基督受洗」，畫面就沒有達文西「基督受洗」那麼苦楚陰霾，他的畫面是在風和日麗下，左邊還有三位女天使為他們唱歌，基督虔誠雙手合十，雙目微張，施洗約翰正將聖水往基督頭上倒下去，希望能洗去人類的罪孽，右後面有聖徒脫衣，預備接受洗禮。

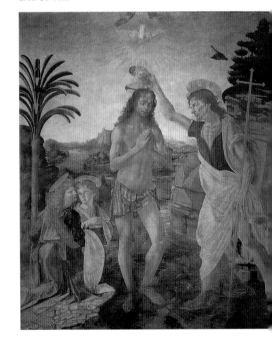

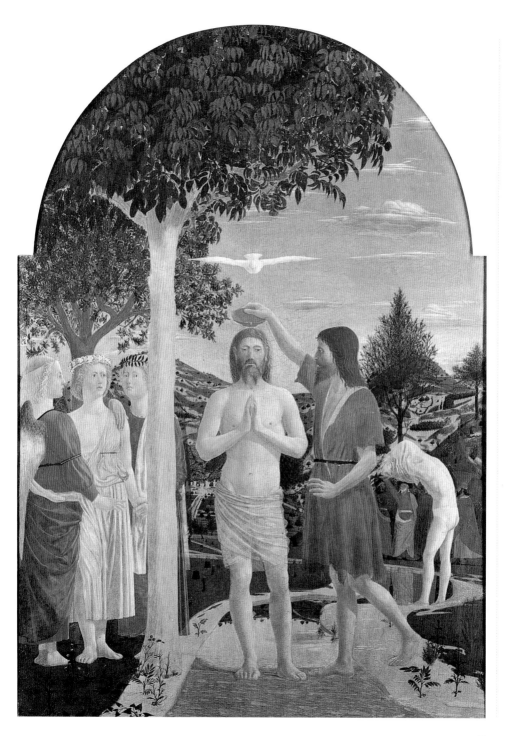

《希律王酒宴》

—— 馬可福音 6 · 17-25

希羅底所等待的機會終於到了。希律王生日的那一天，他舉行宴會招待各地顯要、文武官員，和加利利的民間領袖。

席間，希羅底的女兒莎樂美出來跳舞；希律王和賓客們都覺賞心悅目。於是國王對她說：「無論妳向我求甚麼，我都給妳」。接著希律王又補充說：「無論妳求甚麼，就是我江山的一半，我也給妳！」

那女孩子出去問她的母親：「我應該求甚麼呢？」

她的母親希羅底回答：「施洗者約翰的頭」。女孩子立刻回來見王，請求說：「求主立刻把施洗者約翰的頭放在盤子裡，給我！」

原來，希律王為了他兄弟腓力的妻子希羅底的緣故，下令逮捕約翰，把他綁起來關在監獄裡。

因為約翰屢次指責希律：「你不可佔有希羅底為妻子」。

希律想殺他，但是怕人民，因為他們都認為約翰是先知。

希律王感到非常為難，可是他已經在賓客面前發了誓，只好命令照她所求的給她。

於是希律王差人到監獄裡去，斬了約翰的頭，放在盤子裡，給了希羅底的女兒莎樂美；女兒把它交給母親。

摩洛的「出現」便畫出了莎樂美那

莎樂美舞蹈　果左利作
1461～62年　油彩・畫板　23×34cm
華盛頓・國家畫廊藏

致命的舞蹈情景，曼妙的舞姿、誘人的裝扮，令人迷醉的表情，豐滿乳白的肌膚，都能讓希律王願把大半江山拱手送給她了，何況是施洗約翰那位傳教者的頭顱呢？

果左利的「莎樂美舞蹈」雖沒有摩洛那般誘人，卻把所有情節都畫入。

李比「希律王酒宴」

李比的「希律王酒宴」，與果左利一樣，企圖把「殺約翰取其首級」、「莎樂美跳舞」，以及「莎樂美向王后獻上約翰頭顱」三情節，置於同一畫面中。李比以桌面、建築、地板與人群，將三情節串連一氣。

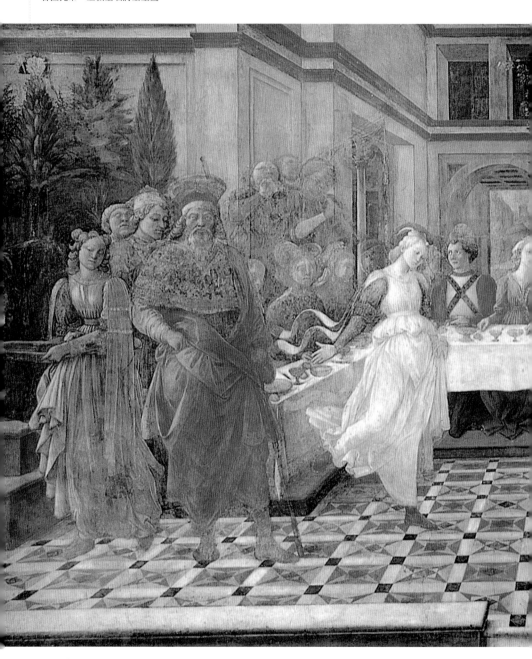

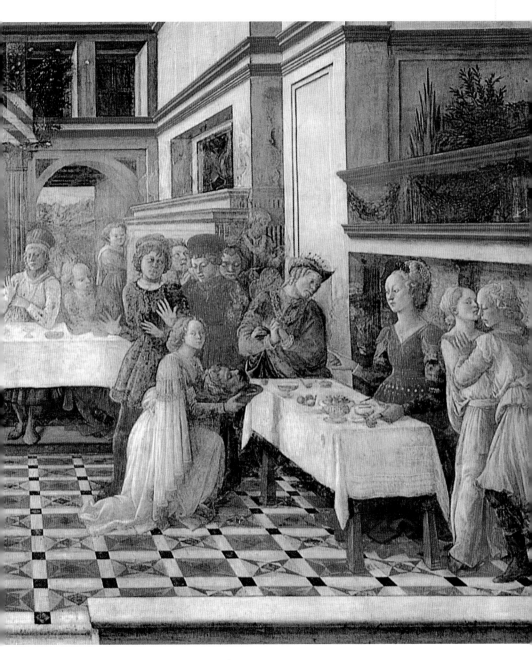

《約翰坎坷命》

—— 馬太福音 14·3-9

施洗約翰從出生開始，即準備奉獻上帝，為人類洗去罪惡，他的神職就是清淨人心。

當他知道希律王看上其弟腓力的妻子希羅底，並要娶她為妻時，約翰屢勸希律王：「你不該娶你的弟媳婦為妻」，此事惹惱想嫁給希律王為后的希羅底，她慫恿希律王把約翰送到監牢裡關起來，就不會在外面到處反對她嫁給希律王。

希律王想把他殺掉，只是害怕激起群怒，因為百姓以約翰為先知。

希羅底懷恨在心，趁希律王設生日宴，要獎賞女兒莎樂美曼妙舞蹈時，設計約翰，要他的項上人頭為賞賜，迫使希律王不得不下令取約翰首級。

卡拉瓦喬「約翰的頭裝在盤裡」

重寫實人物刻劃與氣氛掌握的卡拉瓦喬，在「約翰的頭裝在盤裡」中，冷血的劊子手仍一手握刀，一手抓著約翰的頭髮，要把他的頭顱擺在盤子上。那不忍目睹此一慘狀的侍女別過頭去，以白布墊著拿盤子的手，而她身後的老嫗雙手緊握，為約翰默哀、祈K。暗沈的背景中，卡拉瓦喬以光影明暗來掌控約翰從容赴義的悲壯氣氛，對人性面部表現有戲劇效果。

巴洛克畫家卡拉瓦喬最喜歡這個故事，他畫出了「洗禮者約翰被斬」和「約翰的頭裝在盤裡」。

史丹吉奧內「斬下約翰的頭」

那不勒斯的傑出畫家史丹吉奧內（M. Stanzione）的「要斬下約翰的頭」，和提埃波羅「斬下約翰的頭」，都是非常血腥名畫。

具卡拉瓦喬的優美與典雅特質的史丹吉奧內，畫出「要斬下約翰的頭」那一刻的情景。約翰雙手合十地跪在地上，已被脫去外袍，要低下頭接受殉教的命定安排。劊子手已揮起刀劍準備行刑，在他身後的侍女隱身在暗處，約翰前面則是監督死刑的兵將，寫實描繪劊子手在監獄中欲斬下約翰頭顱的情景。

《曠野的試探》

—— 馬太福音 4‧1－11

施洗約翰對接受他洗禮的人都說：「天國近了，你們應該悔改」。

耶穌受洗後，被聖靈引到曠野，絕食四十天，準備接受魔鬼試探以及自我修練。

在這期間，魔鬼趁著耶穌飢餓難耐又疲勞不堪時出現，用三個難題來試驗耶穌。

三種難題的試鍊

第一次魔鬼對他說：「你若眞是神的兒子，就可以把石頭變成食物」。耶穌回答魔鬼說：「聖經上說，人活著不是光靠食物，還要靠上帝的每句話」——這是「沙漠的試鍊」。

魔鬼聽了後就把他帶到聖城，讓他站在聖殿頂上，並對他說：「你若眞是天神的兒子，你就跳下去，因爲聖經上講說，上帝會吩咐牠的使者用手托著你，免得你粉身碎骨」。耶穌則回答說：「可是，聖經書上講過，不可以試探你的上帝」——這是「神殿上試鍊」。

魔鬼又把耶穌帶上一座高山，並對耶穌說：「如果你俯伏拜我，我就把世上一切榮華富貴，繁榮昌盛通通都賜給你」。然而，耶穌對此利誘，不屑一顧。

耶穌回答他說：「魔鬼呀！你眞是撒旦！你還是離開吧！聖經書上不是說：『你祇要崇拜你的上帝，祇要敬拜他就好』」——這是在「山頂的試鍊」。

耶穌接受魔鬼三種試鍊結束了。

魔鬼離開耶穌修練的曠野，天使便出來侍候跟隨他。

耶穌三次拒絕魔鬼的誘惑，他堅定抓住自己信仰方向，他一旦覺悟自己是上帝兒子，蒙受上帝恩典，決定走上使眾人獲得幸福「救世主」的艱巨人生道路上。

折其心智，磨其筋骨，若經得起試鍊，才能成大器。

杜喬「山頂的試探」

魔鬼把耶穌帶到一座高山上，跟耶穌交換條件，用榮華富貴交換俯拜魔鬼。但耶穌那會經此誘惑，嚴詞指責魔鬼是撒旦，要牠快快離開，不要糾纏耶穌，天使也被耶穌嚴肅正直態度震懾，天使想拍手激賞。

杜喬這個原爲「莊嚴聖母」祭壇畫

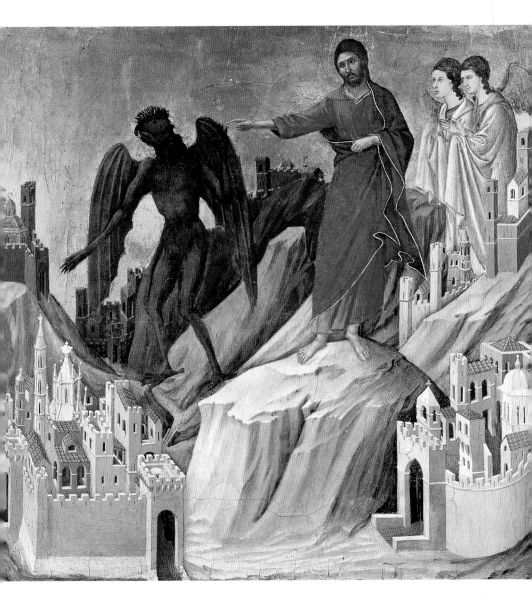

林堡兄弟「魔鬼誘惑基督」

在林堡兄弟所作「美好時光」插畫中，也有一幅如童話世界般美麗浪漫的「魔鬼誘惑基督」，耶穌站在高高的山頂上，一身金色，手拿聖經書。旁邊飛著黑色的魔鬼，手拿著財寶誘惑耶穌。前有一座美麗的白色城堡，河水蜿蜒地流，河裡有帆船、天鵝，遠處還有山陵、城堡。魔鬼想用這世間的榮華富貴來誘惑耶穌，但耶穌嚴辭駁斥、拒絕他。林堡兄弟畫出了美麗人間天堂，做為魔鬼對耶穌的試鍊。

利契「誘惑耶穌」的魔鬼

利契（Sebastiano Ricci 1659－1734）現藏於布拉格‧國立美術館「誘惑耶穌」，耶穌受洗後，為了自我修鍊，自己到山林中隱居，並斷食40天，但也不平靜，惡魔三度來誘惑，人在最脆弱時意志很容易崩潰，還好耶穌靠意志力經得起考驗。

耶穌坐在林間石塊上，如牧羊神般半裸著上身的魔鬼走進來誘惑他，斷食已久的耶穌雖虛弱無力地靠在石塊上，仍舉起右手，堅決地拒絕了魔鬼的誘惑。利契以鄉野林間、綠葉成蔭的場景來舖陳這一富戲劇性的一刻，魔鬼化身鄉野牧人拿食物誘惑耶穌。

的內側、外側共21幅。頭頂內、外側總共26幅。以「基督行誼」為主題分幅畫出聖經故事，這幅畫是內側第三幅，現流落在紐約。

在杜喬的畫中，他把人物畫成巨人般站立在山嶺及城堡間。魔鬼醜陋黝黑，如蝙蝠般的恐怖，令人厭惡。耶穌則英挺高大，他右手指著魔鬼要他離開，態度堅決，他身後立著兩位天使。而建築物像極了積木般地錯落於光禿禿的山嶺間，代表世間的誘惑。

耶穌居高臨下，不為所動，體形遠大於山嶺、建築，以黑代表邪惡黑暗與誘惑，正大光明的耶穌，戰勝了邪惡黑暗魔鬼，通過「山頂的試探」。

《得人如得魚》

—— 馬太福音 4‧18－22

耶穌走出曠野，往加利利的路上走去，在路途上聽到讓他非常難過的事實。替他施洗的約翰，因為希律王娶了兄弟腓力的妻子希羅底，這件事引起施洗約翰的大肆批評，過分嚴厲的言詞，痛罵希律王放浪的私生活，激怒希律王被捉進牢獄。

天國近了快悔改吧！

耶穌知道救不了約翰，只好留在加利利傳教。「末日到了，天國近了，大家應當悔改，信福音，敬上帝」。

耶穌知道約翰在監牢，無法傳道，希望自己更認真，把上帝福音傳播給蒼生大眾。

耶穌傳教與約翰傳教，方法不同：

約翰愛大聲嘶喊，手舞足蹈，以激動語言痛罵墮落的世人；而耶穌則和顏悅色，慢條斯理的，以淺顯易懂詞彙，讓聽眾喜悅與快樂氣氛下，欣然接受教義。

耶穌具有感人魅力，一種莫可名狀的感動人心吸引力，如照在死沈沈，黑漆漆的夜空裡。

西門兄弟──第一對門徒

耶穌在加利利湖濱散步，看見兩個捕魚兄弟，西門（Simon，別號彼得Peter）和弟弟安德烈（Andrew）在湖邊撒網捕魚都一無所獲，耶穌要他們往湖中一試，結果卻意外豐收。加利利湖跟死海不同，湖裡魚很多，漁夫收入優厚。

耶穌看見這二位捕魚人後，想收為弟子，就對他們說：「要不要來跟隨我，我要讓你們得人如得魚一樣」。

西門和安德烈聽到耶穌召喚，好像有股神奇吸引力，不想抗拒，馬上放下修補的漁網，跟從耶穌去了。

耶穌再往前走，看見了另一對兄弟──西庇太（Zebedee）的兒子雅各（James）和約翰（John）：他們原本是要跟父親一起在船上整理魚網，準備打魚。耶穌召喚他們，他們立刻捨了船，辭別父親，跟從了耶穌。

捕捉魚兒或修補漁網，都不如生命的修補與獲取。

杜喬「耶穌召收彼得與安德烈」

杜喬「耶穌召收彼得與安德烈」，這是祭壇畫必須寫實外加上莊嚴，他受拜占庭繪畫的影響，但他在表達人物感情和造形的圓潤柔美方面，運用輪廓線的韻律效果上，有人說是屬於義大利式莊嚴。

耶穌召收彼得與安德烈　杜喬作
1310年　蛋彩・畫板　42×43cm
西耶納・主教堂唱詩堂壁畫

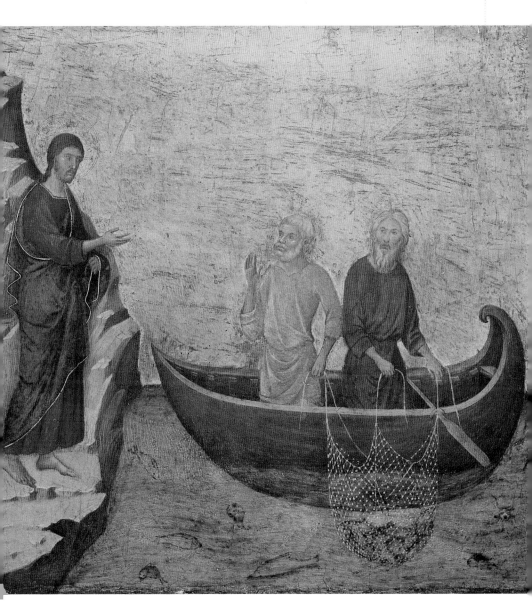

耶穌與十二門徒　喬托作
「基督行誼」壁畫之一

《耶穌選門徒》

── 路加福音 6‧12－16

耶穌的人品和言語，的確感人又吸引人家。

從西門（後來改名彼得）和安德烈兄弟、雅各和約翰（漁夫西庇太的兩個兒子），接著是稅務官馬太，後來他們又遇見腓力，腓力與安德烈是同鄉，都是伯賽達人；腓力又找到拿但業，並對他說：「摩西律法書上所記載，以及眾先知所預言的，那一位聖者我已遇見了，他就是約瑟的兒子，拿撒勒人耶穌」。

拿但業聽到耶穌是拿撒勒人，就對腓力說：「拿撒勒有什麼好人？」

腓力說：「你來看看吧！」

耶穌看見拿但業向他走來，就對他說：「看吧！這才是真正以色列人，心中無詭計，內心坦蕩蕩」。

拿但業非常奇怪，就問耶穌：「你怎麼知道我呢？」

耶穌是上帝之子，以色列的王

耶穌說：「在腓力招呼你之前，你站在無花果樹下我就看見你了」。

拿但業立刻感受到，耶穌非凡人，他有股莫名力量，就對耶穌說：「你應是上帝之子，以色列的王」。

耶穌聽了回答說：「難道我說在無花果樹下見到你，你就相信了嗎？你

將見到更多更奇怪的，如果告訴你實情，你將見到天堂之門洞開，還將見到上帝的天使飛臨在人子身上」。

於是腓力和拿但業忠心地跟隨了耶穌。耶穌選門徒，隨緣而已，並不強求，不勉強，有緣有意就可，但最重要是耶穌感召力量，使人無法拒絕，都光榮答應。

隨緣選門徒‧也被門徒出賣

耶穌一邊佈道，一邊召選門徒，從西門、安德烈、西庇太兒子雅各、約翰、馬太到腓力、多馬、巴多羅買、雅各（亞勒腓兒子）、達太、西門、猶大（後來出賣耶穌）十二位門徒。

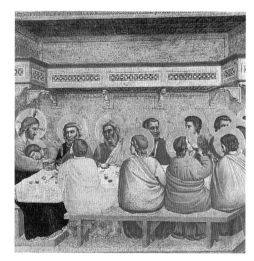

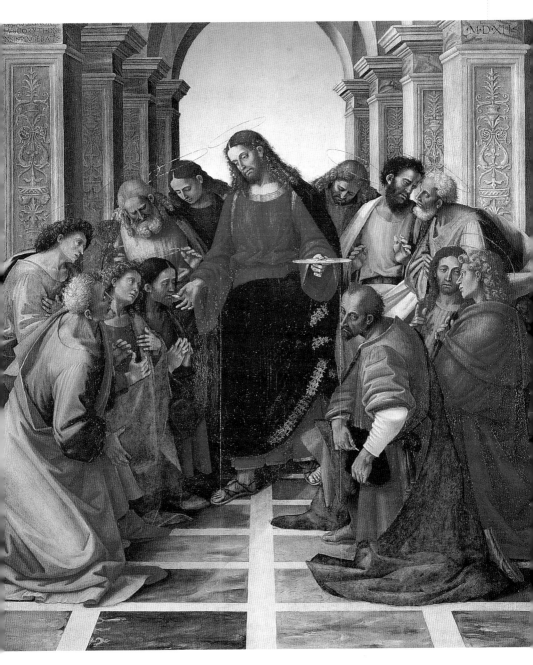

耶穌傳教　林布蘭特作
1647年　銅版畫　27×38cm
倫敦・大英博物館藏

《行醫也傳教》

—— 馬太福音 9・9－13

耶穌走遍加利利全境,在各地方宣講天國的福音,治好民間各種疾病。他的名聲傳遍了敘利亞,那裡居民把患有各種疾病,受各種苦痛的,都到他跟前來,他一一治好。

耶穌邊佈道邊治病,有一次到法利賽地方見到稅吏馬太正坐在稅關上,就對他招呼道:「快跟我來」,馬太起身追隨耶穌去了。

吸收馬太引起非議

當晚,耶穌和門徒在馬太家吃飯,在場還有稅吏和行為不端者。法利賽人知道後很不是滋味,就責問耶穌的門徒說:「你們的老師為什麼和稅吏及素行不良的人共餐?」

耶穌聽了後就對他們說:「健康的人不需要醫生,是有病的人才需要他們」。聖經上說:「我喜愛有憐憫心

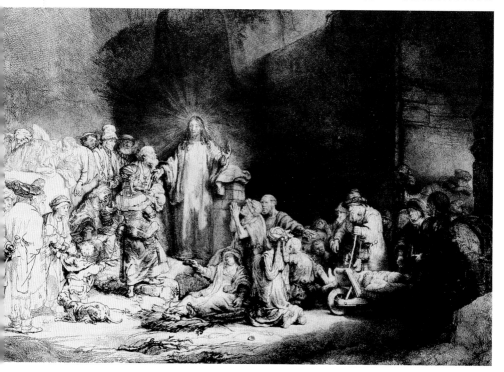

耶穌行醫濟貧　牟里羅作
1652年　油彩・畫布　86×70cm
馬德里・普拉多美術館藏

的人，而不喜歡獻祭，請你們細細琢
磨這句話，我來這世界，不是教『義』
人悔改，而是要讓『罪』人都有過能
改」。

向可憐的人施憐憫，不如憑愛向人
施憐憫。

《天國鑰匙》

—— 馬太福音 16‧13－20

有天耶穌問門徒：「一般人說人子是誰？」

門徒們回答：「有的說是施洗者約翰，有的說以利亞或耶利米這兩位先知中的一位」。

耶穌又問：「你們說我是誰呢？」

西門回答說：「你是基督，是永生上帝的兒子」。

西門改名彼得‧乃磐石也

耶穌說：「約翰的兒子西門，你真是有福了；因為真理不是人傳授給你的，而是天上的父親向你啟示的。我告訴你，我要幫你改名，你不再叫西門，應該叫『彼得』（Peter），乃磐石也；我要把教會建立在堅固磐石上，陰間陽間權柄不能勝過它，我要把天國的鑰匙交給你。人間禁止的，天上也要禁止；地上允許的，天上也將允許」。

彼得一直被認為是耶穌十二門徒中最大一位，也是最傑出，耶穌托付重任，肩負責任最多一位。

彼得生命的磐石，也是對生命的新啟示。

斐路幾諾「授予彼得天國鑰匙」

斐路幾諾（Pietro Perugino 1448-1523）是拉飛爾的老師，他做過委羅基奧助手，他老師是德‧洛倫佐，他的風格是在佛羅倫斯形成，卻屬於翁布里亞

畫派。他的畫風不像佛羅倫斯畫派那樣注意理性，畫風並不是那麼宏偉，比較華麗、抒情和具有裝飾性。

1480年時他被教皇西克斯特四世選中，為新建西斯汀教堂作裝飾壁畫。斐路幾諾畫「授予彼得天國鑰匙」，耶穌徒弟們一字排開，還來了很多信徒，彼得下跪接受耶穌授予一支上天

聖‧彼得畫像　格雷考作
1605～10年　油彩‧畫布　68×53cm
紐約‧私人藏
鑰匙交給彼得　魯本斯作
1614年　油彩‧畫板　75×70cm
馬德里‧普拉多美術館藏

國、一支下地獄鑰匙。這幅壁畫構圖清新、明確、勻稱、並表達遠近透視和空間。比起一起作畫的基爾蘭達尤與波提且利，更引人注意。

魯本斯「鑰匙交給彼得」

魯本斯（P. P. Rubens 1577-1640）在佛蘭德斯畫派中，被稱為是「繪畫之魅」，他是讓自己畫風，影響到歐洲繪畫發展很深的一位畫家。

他的繪畫特點是色彩透明而華麗，造形上不求典雅和秀麗，講求活躍、奔放的情趣，也是粗獷的美。對於肉感的美和人體的力量表現，在構圖上不求靜要求動，也唯其如此，畫面可感受無限的空間。

他的藝術語言和文藝復興時期截然不同，是新的巴洛克風，不僅影響委拉斯貴茲，也對後來的浪漫派，尤其是德拉克窘有決定性影響。

「鑰匙交給彼得」，魯本斯把光集中在人物的臉上，每位的表情動作都賦予性格突出呈現，光影不只忠實，也呈現氣氛的烘托，衣服紋路與質感，尤其白、黃、紅、黑、紫的搭配，色彩美外，還很突出。彼得彎下腰去親吻耶穌拿鑰匙的手。

格雷考「聖‧彼得畫像」

格雷考（El Greco 1545－1614）跟提香學到了色彩，跟丁特列托感受到畫面舞動更美情趣。他在西班牙感受到民族熱情與宗教狂熱情愫，他本身也是很虔誠基督徒，所以他的畫大部分以聖經故事和人物為主。

「聖‧彼得畫像」即是他以聖使徒系列作品之一，但他畫彼得大概比其他畫家畫的要年輕。頭髮捲曲，鬍子還灰白，手上握二支鑰匙，基督重任所托，表情凝重不敢怠慢。

61

利未的饗宴　維洛內塞作
1573年　油彩・畫布　555×1280cm

《利未的饗宴》

—— 路加福音 5 · 27 – 32

　　耶穌最初四位門徒都是漁夫，他們是西門、安德烈兄弟，和雅各、約翰兄弟。他帶著兩對漁夫兄弟，探訪加利利的村落，到處傳教，還兼替人治病。耶穌傳教，不論富人、窮人，有學問有地位的人，有惡病或操賤業的

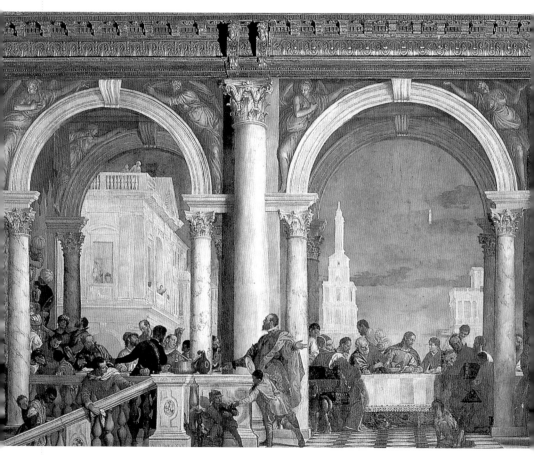

人，……他都一視同仁，不分貴賤貧富，一律坦誠以對，和藹相處，很得人心，尤其窮苦人家將他視為救星。

有種「稅吏」，在當時（包括現在吧！）是人人不想交往，但又不能不往來的。當時很多「抽稅官」，向欠稅的窮人催收賦稅，遭遇很多責難。尤其猶太人，除了高興交奉納聖殿的賦稅之外，不願交其他任何賦稅。

有一位稅吏，名叫利未（Levi），他不愁吃穿，過著豪華富貴生活，但他經常落落寡歡，過著離群索居，自處黑室般不得見日的問心有愧生活。

維洛內塞「利未的饗宴」的豪華

威尼斯畫家維洛內塞「利未的饗宴」就是畫他請客時的豪華場面。

自從聽說耶穌在他附近傳道後，他想向耶穌傾訴自己無法自拔的煩惱。可是，自己的身分人人厭棄，又不受歡迎。要想讓他自動前往拜訪，就是沒有那種勇氣。有一天，耶穌經過利未家門前，看見裡面有人向他凝望，那眼光滿含著乞求寬恕和傾訴的心神。耶穌看見了，對他說：「請跟我來吧！」那麼多人都不理他，耶穌居然向他打招呼，頓時鬱悶的心胸打開了，耶穌崇高舉止震懾了他那閉塞苦悶無解的情緒，他毅然放棄稅吏工作跟隨耶穌，成為耶穌第五位門徒，後來改名馬太。

召喚馬太（局部）　卡拉瓦喬作
召喚馬太　卡拉瓦喬作
油彩・畫板　322×340cm
羅馬・聖法蘭西斯教堂藏

《召喚馬太》

—— 路加福音 5・36-39

利未為了慶祝自己重生，改名「馬太」。新約聖經上的「馬太福音」，有說是利未記述跟隨耶穌的見聞筆記，也是想瞭解耶穌生平事蹟最好經典。

法利賽人是嚴守摩西律法最本分的人，他們看見耶穌在利未家用餐，心裡滋味非常地不好受，就對耶穌弟子說：「你們的老師為什麼和稅吏那素

行不良的人共餐呢？」

耶穌聽到了就對他們說：「健康的人不需要醫生，有病痛的人才需要他們」。聖經上說：「我喜愛有憐憫心的人，而不喜歡獻祭，請你們細細琢磨這句話，我來到這世界，並不是教『義』人悔改，而是讓『罪』人有過能改」。

新布不補舊衣・新酒裝新瓶裡

有一天，施洗者約翰的門徒和法利賽人正在禁食。有人來問耶穌：「為什麼施洗者約翰以及法利賽人的門徒都在禁食，你的門徒卻邊吃邊喝，還有說有笑」。

耶穌回答說：「新郎還在婚宴上的時候，賀喜的客人好意思禁食嗎？但是等新郎離開宴會廳後，大家就需禁食了」。

「沒有人拿新布去補舊衣，因為新補釘的布會撕破舊衣服，裂痕不是更大嗎？也沒有人拿新酒裝在舊瓶上，這樣做，新酒會脹破舊瓶，酒和瓶都會損壞。所以，新酒還是要裝在新瓶裡」。

馬太（Matthew）是記錄耶穌行誼及言談思想書的「馬太福音」作者，「馬太福音」是四本福音書中的第一

本，內容多所雷同。

馬太的標誌是一個類似天使的有翼人形——「啓示錄四活物」——牠經常出現在馬太寫作時，在他的耳邊飛舞鳴叫。他通常具有筆、墨水瓶、書冊等作家的標誌物。

卡拉瓦喬「召喚馬太」

卡拉瓦喬有幅「召喚馬太」，又名「馬太蒙召」，就如「馬太福音」上說：「耶穌看見一個名叫馬太的人坐在稅所，就對他說：『你跟我來』，他就起來跟耶穌走了。」

畫面上，馬太坐在桌前（有鬍子戴帽那位），桌上放著錢幣。有的說是

收來的稅錢放在桌上準備數一數，也有的說是他們用收來的稅錢在賭博。

馬太聽到耶穌召喚時，還不確定是否自己，還用手指指著自己，好像在問：「你是要我嗎？」

基督來時，彼得和安德烈跟隨著，馬太望著他們正欲起身。

卡拉瓦喬此畫成功的地方是，由右上前方一道光投射進來，像光明的指引般，把人民心中向來不受歡迎的稅官，也是貪污率最高官吏之一的人，迎向光明與進取的隱示。加諸馬太等人身上，強烈的明暗光線微妙處理，更添加戲劇的效果。

《迦拿的婚宴》

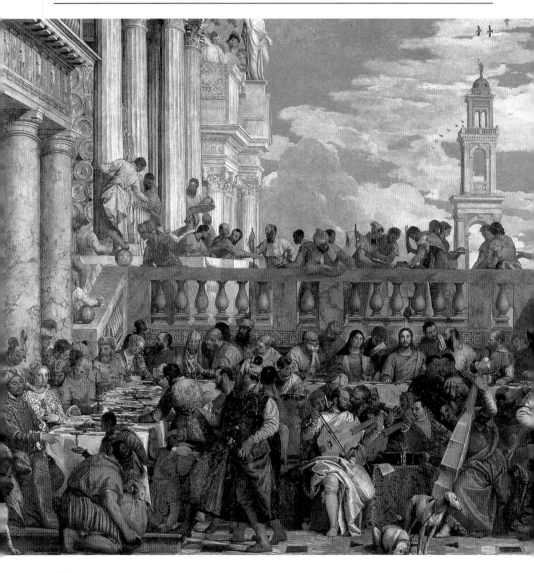

迦拿的婚宴　維洛內塞作

1562～63年　油彩·畫布　990×669cm
巴黎·羅浮宮美術館藏

　　加利利的迦拿城有人舉行婚禮。耶穌的母親也在場：耶穌和他的門徒們也應邀參加婚宴。也許因賓客盡歡暢飲，酒很快被喝光了。耶穌的母親告訴他：「他們沒酒了」。

　　耶穌答說：「母親，你我都不必擔心，該輪到我的時刻還沒到呢？」

　　耶穌的母親只好去吩咐僕人：「就按著他們說的去做吧！」

　　旁邊有猶太人行潔淨禮時用的六個大水缸，每口缸可裝一百公升的水。

　　耶穌對他們說：「把缸裝滿水」。

　　僕人們就灌水入缸，六個水缸都裝滿了。神奇的是剎那間六缸水全變成酒了。

　　耶穌說：「舀一些起來，讓主人嘗嘗看」。主人嘗了那已變成酒的水，但不知這酒是從那裡來的，只有舀水的僕人知道。

　　主人把新郎叫來，對他說：「別人都先上好酒，等喝夠了才上普通的，你倒把最好的酒留到現在！」

　　這是耶穌在加利利所行的第一個神蹟，他的門徒驚訝又嘆服，這也顯現耶穌的榮耀神奇。

　　婚姻本來是生命的延續，婚宴是對新人祝福。水本是潔淨的，但也可變

成生命的汁。

維洛內塞「迦拿的婚宴」

　　文藝復興末期的威尼斯畫派代表維洛內塞，他畫的「迦拿的婚宴」，是顯示基督奇蹟，把水變成酒故事。

　　維洛內塞處理這種豪華宴會場面，非常成功，他善用銀灰的色調造成極為和諧效果，用色豐富。他的作品重魄力，造形能力強，構圖富節奏感，有裝飾趣味。他喜歡畫華麗、富有的場面，賦予人物形象以高尚的神態，讚美威尼斯的神奇和獨特之美。

吉拉德・大衛「迦拿的婚宴」

　　吉拉德・大衛（Gerard David 1460－1523）是法蘭德斯畫家、布魯日派最後一位巨匠。他的畫承襲十五世紀優雅而虔誠的畫風，但帶點新義大利的安特衛普風格。他的「迦拿的婚宴」

收藏於羅浮宮，這種有日爾曼風格又
有北方畫派，但確屬布魯日派畫風，
人物以精緻寫實外，還帶點多愁善感
形象。接近荷蘭細密畫的更樸實了。

杜喬「迦拿的婚宴」

　　這是杜喬「耶穌傳」中一幅，主人
雖然不夠細心，準備的酒不夠也沒發
覺，聖母與耶穌雖是客人，但是都替
主人細心照顧賓客，甚至酒沒有了，

也爲主人把清水變醇酒。

　　杜喬是西耶納才子，西耶納在佛羅
倫斯附近，也是跟佛羅倫斯競爭之城
市，它的基本條件不如佛羅倫斯，但
人文藝術，帶有很濃宗教色彩，繼承
了拜占庭和哥德式藝術，聯繫更爲細
密，所呈現的宗教藝術特色更華麗，
更有裝飾效果。也唯其如此，杜喬在
西耶納歌劇院繪製「基督行誼」宗教
壁畫，呈現金黃討人喜愛色彩效果。

基督與撒瑪利亞的女人 法蘭德斯作
1504年 油彩·畫板 240×180cm
巴黎·羅浮宮美術館藏

《撒瑪利亞的女人》

—— 約翰福音 4·1-17

耶穌離開了猶太，前往加利利的途中，經過撒瑪利亞，到了一座城，名叫敘加，那是他老祖宗雅各給他兒子約瑟的那塊地，在那裡還保留一口名叫「雅各井」。耶穌因走路累了，就坐在井旁，那時正是中午時刻。

有一個撒瑪利亞（Samaritan）女人來到井邊打水，耶穌客氣地對她說：

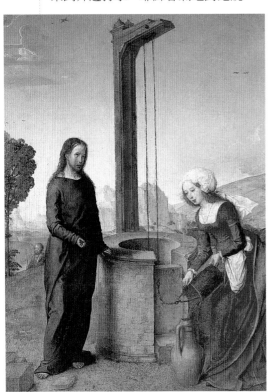

「我沒有打水工具，可不可以給我些水喝」。那時他的門徒都到城裡去買食物。

那撒瑪利亞女人打量了耶穌一下，說：「你是猶太人吧！怎麼向一個撒瑪利亞的女人要水喝呢？」

原來猶太人是不跟撒瑪利亞人來往的，於是，耶穌想趁此機會開導這位異邦婦人。

耶穌心平氣和的說：「如果你知道上帝的恩典，如果你知道向你要水喝的是誰，你肯定會給他水喝」。

撒瑪利亞女人說：「你沒有桶，井又深，你從那兒弄活水呢？我們的祖先雅各給我們留下這口井，他的子子孫孫，甚至養的牲畜都喝這口井水，難道你比他更偉大嗎？」

喝我賜的水，永遠不渴

耶穌說：「凡喝這口井水的人都會再渴，但是喝了我賜的水，就永遠不渴。我賜的水到他們體內變成泉源，永流不息」。

女人說：「先生，請把這水賜給我吧！叫我不渴，我就不用每天老遠來此打水」。

耶穌說：「你去叫你丈夫一起到這兒來」。女人說：「我沒有丈夫」。

基督與撒瑪利亞的女人　費雅塞拉作

1625年　油彩・畫布　144×125cm
俄羅斯・普希金美術館藏

基督與撒瑪利亞的女人　斯卓利作
1615年　油彩・畫布　157×112cm
巴伯・瓊斯大學美術館畫廊藏

　　耶穌說：「你說沒有丈夫，是不錯
的。你已經有過五次婚姻，現在住一
起的，並不是你的丈夫，你說的是實
話」。女人明白自己踫到了救世主。

　　食物與水，都無法解決人的乾渴，
吃得更多、喝得再多，抵不過靈性的
充實，那才是生命之水。

基督與撒瑪利亞的女人　卡拉契作
1602～03年　油彩・畫布
維也納・美術史美術館藏

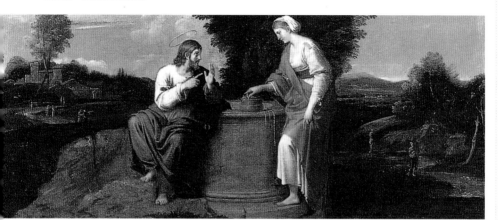

在西洋名畫中，「基督與撒瑪利亞的女人」的故事，常以兩人的井邊對話為描繪重點。下面僅列舉四幅供讀者欣賞。

「基督與撒瑪利亞的女人」

巴黎・羅浮宮美術館，有幅法蘭德斯（Juan de Flandes 1496-1519）的「基督與撒瑪利亞的女人」，基督在井邊向前來打水的撒瑪利亞女人要水喝，她正舀了桶水要倒入水罐裡。戶外景緻優美，一口簡單的石井前一左一右站著，聖經故事情節平實呈現。

而費雅塞拉（Domenico Fiasella 1589-1669）卻畫出了耶穌正對撒瑪利亞女人說著話，他俊秀的臉龐，眼睛注視著她，安詳地坐在井邊，一隻手正比劃著，而撒瑪利亞女人則把手放在水桶上，支撐另一隻扶托著臉的手，專注地聽著耶穌的教誨。兩人的表情生動，刻劃寫實，背景灰暗，僅耶穌頭上泛著光芒。前明後暗，有舞台劇般效果。

斯卓利（Bernardo Strozzi 1581-1644）的畫中，耶穌與撒瑪利亞的女人兩人的動作表情更誇張，似乎一來一往，兩人正激烈討論著，膚色、衣服質感的描繪也很講究。耶穌正在解說著，撒瑪利亞女人傾身側耳傾聽，他也以手勢來加強語氣。

斯卓利和費雅塞拉都重人物刻劃，以近距離表現人物特性及主題，兩人互動精彩。而卡拉契（Carracci）則與法蘭德斯一樣，讓兩個主要人物置身於大自然場景中，卡拉契描繪得更廣泛、精細且唯美，相較之下，法蘭德斯較單純、直接切入主題。

卡拉契的畫較具野心，不只把井邊的耶穌和撒瑪利亞女人做寫實描繪，就連他們兩旁及身後的廣大風景、樹木、遠山、房舍、人物、雲天都納入畫中。畫中耶穌正在解說著，撒瑪利亞女人則專注的聽著。

彼得要大家看錢幣　魯本斯作
1618年　油彩・畫布　199×218cm
愛爾蘭・國家畫廊藏館藏

《基督與法利賽人》

—— 路加福音 20・20-26

　　法利賽人的祭司長收買了一些人，假裝善意，向耶穌請教問題，想抓住他的話柄，好把他送進巡撫懲辦。

　　這些奸細對耶穌說：「老師，我們知道你所講所教的都合情合理，你不偏愛任何人，而是忠誠地宣講上帝之道。我們想請教你，咱們該不該向羅馬皇帝凱撒繳納稅款，這點不是違背我們的法律嗎？」

　　耶穌老早看穿這些人詭計，對他們說：「拿一個銀幣給我看，錢幣上頭像和稱號是誰的？」

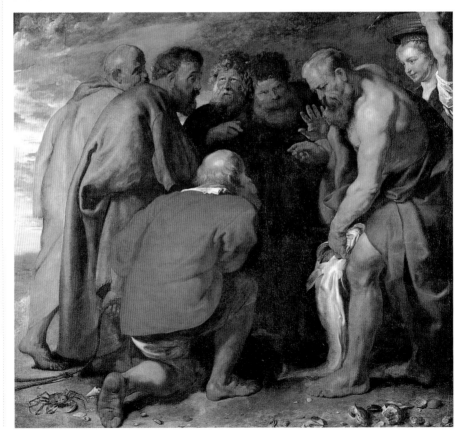

基督與法利賽人　提香作
1516～18年　油彩·畫布　75×56cm
德國·德勒斯登美術館藏

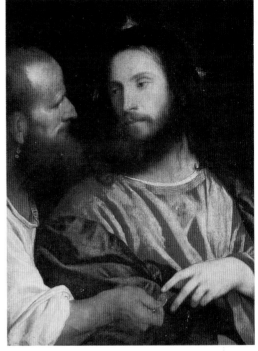

他們說：「是凱撒皇帝的」。

耶穌說：「那麼把屬於凱撒的歸凱撒，把上帝的歸上帝」。

他們無法在眾人前面抓住耶穌的把柄，對耶穌的回答也無言以對。

什麼事照規矩行事就成。

魯本斯「彼得要大家看錢幣」

魯本斯收藏在愛爾蘭·國家畫廊的「彼得要大家看錢幣」，畫彼得正拿起一個錢幣，要大家看清楚。當時羅馬費拉拉公爵鑄造銅板錢幣時，一面有凱撒人頭像，一面是幣值數字。

魯本斯的畫具有堂皇的裝飾熱情，看了令人充滿豐富之感。他的筆法起先是光滑且有點細碎，但那是他在整理引人注意之處，整體的澎湃感及豐富色彩，乾淨有力，有股迷人的吸引力，所以非常適合繪製壁畫。

提香「基督與法利賽人」

提香「基督與法利賽人」，取材路加福音「論納稅給凱撒」這情節，法利賽祭司長攔住耶穌，向他提出身為猶太人，何以要向羅馬皇帝繳稅呢？耶穌說了這句「凱撒歸凱撒，上帝歸上帝」的名言。按神的律法，是要將十分之一獻給神。

提香畫面上二個人，左邊法利賽人鷹鉤鼻子，雖側身但也顯露奸詐、貪婪、凶暴與蠻橫。而右邊的耶穌基督英俊、堅毅和挺拔，臉龐呈現純潔、安詳、穩重，他的眼角也呈現對這位法利賽祭司長的一種輕視。

這也是以邪惡與純潔對照，耶穌的篤定、沉著、大方，眉宇間洋溢著崇高精神美。

我們可以看到，在許多的聖經名畫中，畫家們都喜歡把耶穌畫成俊美、清秀、英挺美男子，舉止優雅，長髮披肩，留著落腮鬍，目光炯炯有神，溫和卻又堅毅、正直，就像提香「基督與法利賽人」中，斯文、隨和卻又公正不阿的基督形象一樣。

《繳納聖殿稅》

—— 馬太福音 17．24－26

　　耶穌和門徒們來到迦百農的時候，有幾個徵收聖殿稅的人來見彼得，問他：「你們的老師耶穌交不交聖殿稅呢？」

　　耶穌這位代表弟子彼得回答：「當然照付呀！」

　　彼得進屋子去的時候，耶穌就先問他：「西門（彼得初名），誰向這世上的君王繳納關稅或人頭稅，是本國的公民呢？還是外國人呢？你的意見如何？」

　　彼得說：「是外國人」。

　　耶穌說：「那麼，本國的公民可以免稅了。但是我們不要冒犯這些人。你到湖邊釣魚，並把釣上來的第一條魚拿來，打開牠的嘴巴，將會發現一

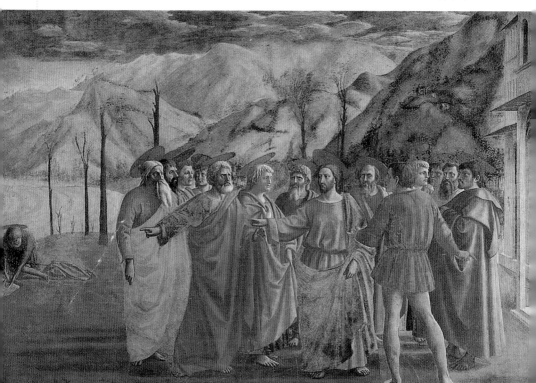

納稅錢　瑪薩其歐作
1427年　壁畫　255×598cm
佛羅倫斯・布蘭卡契禮拜堂壁畫

個錢幣；這錢足夠繳納你和我的聖殿稅，你就拿去給他們吧！」

　　錢債好還，得救才是重債。

瑪薩其歐「納稅錢」

　　當時，猶太人最痛恨的就是向羅馬皇帝繳稅，本來耶穌是可以不交的，

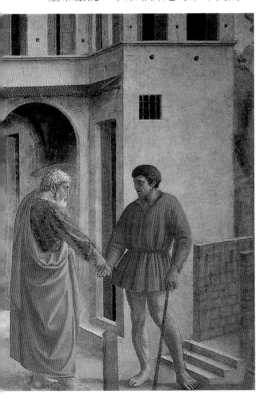

但蠻橫的神殿稅收人，用盡辦法不分種族，祇要是人想盡名目弄到錢。

　　「你們的老師交不交稅？」

　　這個問題無論怎麼回答，都會滋生是非。稅務人員也到處佈下陷阱，民很難跟官鬥的，回答不得體，或是讓他們找到漏繳的稅，搞不好會銀鐺入獄，划不來。

　　瑪薩其歐繪作「納稅錢」，是布蘭卡契禮拜堂壁畫，這是三幅連續場景合而為一個畫面。

　　畫面中央是基督與十二門徒，他要彼得至湖邊釣魚，把魚嘴中錢幣拿出來，交給右側的收稅人的情景；畫面左邊是彼得從魚嘴上取出錢幣；畫面右邊是把剛才的錢交給收稅人情況。

　　這個情節很多人跟「基督與法利賽人」情節混淆，其實是有區別的。

　　在以連綿山峰串連至建築物的場景中，此畫以中央的群像畫為主，基督與十二個門徒在面對收稅人前來收稅時，吩咐彼得去捕魚拿錢幣，不願冒犯稅務人員，而以魚嘴中的錢幣繳納聖殿稅。畫中的耶穌與十二門徒頭上都畫上了光環，三景連成一氣。

　　瑪薩其歐的畫樸拙，並不討好，但卻受同行器重，他受設計師布魯涅列斯奇、雕刻家唐那太羅尊敬與推崇。

《法利賽人家的晚餐》 —— 路加福音 7‧36－50

有一位法利賽人名叫西門，請耶穌吃飯，耶穌就到他家，坐在桌旁，等待用餐。

城裡有個女罪人名叫「抹大拉的瑪利亞」，以前是個高級妓女，現在決定懺悔從良。她聽說耶穌在法利賽人西門家裡吃飯，就帶著香膏玉瓶來到西門家。

她站在耶穌背後，挨近他的腳哭了起來。她的眼淚滴濕了耶穌的腳，她就用自己的頭髮去擦，並用嘴去親吻耶穌的腳，再把香膏抹在上面。

請耶穌吃飯的法利賽人看到後，他心裡想：「如果這個人是先知的話，就應該知道摸他的人是誰，是什麼樣的人，甚至應知道她是有罪之人！」

誠意可以救活自己

耶穌把主人西門拉到他身邊，對他說：「西門，如果有兩個人同欠一個債主的錢，一個欠五百，另一個欠五十。兩個人都無力償還，債主就把他倆的債都一筆勾消。你想，他們倆位那一個會更愛他呢？」

西門回答說：「應該是那位債多的吧！」

耶穌說：「你說對了」。

耶穌轉向那女人，對西門說：「你看到這女人了嗎？我到你家來，你沒給我水洗腳，但她用眼淚沾濕了我的腳，又用她的頭髮擦乾。你沒親我，但打從我進來後，她就不停地親我的腳。雖然她的罪過多，但她表現深厚的愛證明她許許多多的罪都已赦免。那還沒赦免的，應該是表現的愛不夠吧！」

耶穌就對那有罪女人說：「你的罪都已赦免了」。

西門家的晚餐　舒伯雷拉斯作
1337年　油彩‧畫布　215×679cm
巴黎‧羅浮宮美術館藏

在坐的人都感到疑惑，心想：「這人是誰？竟然可以赦免人的罪！」

耶穌對那女人說：「妳的誠意救了妳，安心回家去吧！」

抹大拉的瑪利亞用她頂天護腦的長髮，幫心儀的人洗淨祂立地之足，這不是赤誠，也是忠誠。

舒伯雷拉斯「西門家的晚餐」

舒伯雷拉斯（Pierre Subleyras 1699-1749）的「西門家的晚餐」，便是描繪這場法利賽人家的豐盛晚宴。在這件大橫幅畫中，抹大拉的瑪利亞為基督洗腳，並親吻他腳的情節畫在最左邊，主要場景仍以餐桌上的晚宴及其周圍的人群為訴求。舒伯雷拉斯不放過每一個參與盛宴的人物刻劃，而以近三分之一的畫面來處理基督與抹大拉瑪利亞的互動，正好與其他狂歡人群對照。

《耶穌潔淨聖殿》

—— 約翰福音 2 . 13 - 21

　　猶太人的「逾越節」快到了，耶穌就上耶路撒冷去。他預見這城市就將滅亡，不覺感嘆起來。他進了聖殿，看見殿堂裡有賣牛、羊、鴿子的，並有換銀錢的人坐在那兒。

　　耶穌就拿繩子當鞭子，把牛羊趕出殿去；倒出錢莊兌換銀錢人的紙幣銅錢，翻倒他的桌子。並對賣鴿子的人說：「把東西都搬走，不要把天父的聖殿當作市場！」他把聖殿弄乾淨，然後準備在聖殿向民眾講道。

　　他的門徒想起聖經上記載：「上帝啊！我對你的聖殿有崇仰之心，不可污沾」。

拆毀重建只要三天

　　猶太人覺耶穌作得有點過火，就對他說：「你能顯什麼神蹟給我們看？讓我們證明你擁有權威」。

　　耶穌回答說：「你們如拆毀這座聖殿，我可以在三天內再建造起來」。

　　猶太人便說：「這座聖殿花了四十六年才建造完成，你怎麼能夠在三日內再建立起來呢？」

　　其實，耶穌所說的聖殿是指他自己的身體，耶穌從死裡復活以後，他的門徒記起他曾說過這話，就信聖經和耶穌所說，類似神化的話。

波羅希「耶穌在聖殿趕走奸商」

　　波羅希（Bloch）的「耶穌在聖殿趕走奸商」，便鮮活生動地具現了耶穌拿繩子趕走聖殿內的奸商們，他一手高舉繩鞭，另一手也伸出加以制止那些在聖殿裡進行買賣牲畜、鴿子，兌換銀幣的奸商小販們。

　　看耶穌一臉嚴肅，一身紅袍外罩藍衫，有人趕忙收拾東西離開，有的急著閃避他的鞭子，也有人趴倒在地，議論紛紛、佇足旁觀或倉促奔走。

格雷考「耶穌潔淨聖殿」

在格雷考的「耶穌潔淨聖殿」中，大家也是在耶穌的鞭打中亂成一團，有的急忙收拾起箱子、籃子，也有人議論不休，大家的身體都呈動態般地扭動、捲曲、堆疊在一起。耶穌拉長的軀體、誇張的動作，和一身紅衣，使他成為視覺焦點。

格雷考繪畫訂件者都是貴族及基督教會，題材多以宗教故事為主。

他的畫吸收東方阿拉伯的異國情調和義大利繪畫寫實的優點，既注意發揮油畫表現的豐富性，又注意它的裝飾效果。他畫中人物、動勢和構圖，充滿著激動不安的情緒。他的畫面不局限於有限時空，追求無限空間。

《犯罪的女人》

—— 約翰福音 8・1－11

耶穌到橄欖山，第二天他就回到聖殿；百姓們都來找他，大家坐定耶穌開始講道，有位老師和法利賽人，帶來一個通姦時被抓的女人，他們讓她站在眾人面前，然後對耶穌說：「老師，這個女人通姦時被抓，照摩西律法，我們可以用石頭把她打死，你認為如何？」

有誰沒有犯過罪呀？

他們想用這話來陷害耶穌，找把柄控告他。耶穌聽後彎下腰，用手指在地上寫字。他們不停地問耶穌，耶穌就直起腰來，對他們說：「你們當中有誰沒有犯過罪的人，就先拿石頭打她」。說完這句話，他又彎下身子，繼續在地上寫字。

他們聽完這話，就一個一個地溜走了，從年紀大的先走，很快祇剩下耶穌，還有那個站在他面前的女人。

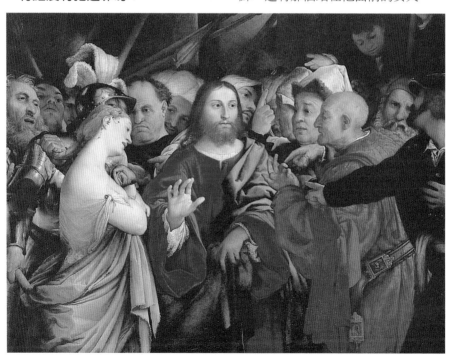

　　耶穌就直起腰來，並對她說：「婦
人，那些人到那兒去了呢？沒有人定
妳的罪嗎？」

　　她說：「沒有啊！先生」。

　　耶穌說：「好，我也不定妳的罪。
去吧！別再犯罪！」

　　誰有資格定人的罪？誰有權赦免人
的罪？誰能釋放有罪的人？

　　洛托（Lotto）「耶穌與姦淫女人」

和普桑「耶穌與犯通姦罪的女人」等
作，便是以此故事情節為畫。洛托畫
出了耶穌夾在人群中，搖手表示無法
定他身邊半裸姦淫女人的罪，而另一
邊有人似在比手劃腳地議論著，表情
誇張。普桑則畫耶穌在地上寫字，要
沒犯過罪的人定她的罪，大家相互推
託，沒人敢說自己從沒犯過罪，因此
紛紛推讓、走避。

善良的撒瑪利亞人　梵谷作

1890年　油彩・畫布　73×60cm

荷蘭・奧杜羅・庫拉穆勒美術館藏

《善良撒瑪利亞人》

—— 路加福音 10・25 － 36

一位律法師想試探耶穌，就問他：「老師，該做甚麼才可以永生呢？」

耶穌說：「法律上怎麼寫？你讀到什麼？」那人回答：「要盡心盡力愛上帝，愛鄰居就像愛自己一樣」。

耶穌說：「說得對極了，如果這樣做就可得到永恆的生命！」

律法師想突顯自己有理，就對耶穌說：「那誰是我的鄰居呢？」

好心撒瑪利亞人

耶穌說：「有一個人要從耶路撒冷（平安之城）到耶利哥（咒詛之城），途中遇到熱中猶太教的強盜，不但剝去了他的外衣，還把他打個半死，丟下他跑了。

「剛好有一位祭司從這條路經過，看見那個人就從另一邊走開。

「又有一位利未人經過那裡，上前看看，也從另一邊走開。

「一位撒瑪利亞人，經過此地，看見了被打得遍體鱗傷的路人，慈悲之心油然而生，他找來烈酒，把他傷口洗淨還擦上藥、包紮好，扶他騎上自己的驢，帶到一家旅店，親自照顧他。

「第二天，他又拿兩個銀幣交給客棧主人，說：『請幫我把他照顧好，如錢不夠，我回來後會再補給你』。」

那位才是遭遇強盜者鄰居

於是耶穌問他：「依你看，這三個人當中，哪一位才是遭遇到強盜，又被打傷身體的路人鄰居呢？」

律法師回答說：「以仁慈待他的那位撒瑪利亞人」。

於是耶穌說：「那麼，你就照樣去做吧！」

常人認為卑微的撒瑪利亞人，卻是高道德標準者，若人人如此，溫情必滿人間。

梵谷「善良的撒瑪利亞人」

現代後期印象派畫家梵谷（Vincent Van Gogh 1853-90），曾有一段時期對傳統宗教題材發生興趣，臨摹過德拉克窪、林布蘭特等前輩名家畫作，如他畫的「善良的撒瑪利亞人」，便是複製德拉克窪的黑白作品。

梵谷以沾滿了色彩的點描與顫動筆觸，畫出善良的撒瑪利亞人救助路旁遭劫又被打傷的路人，吃力地把他抱上驢背，載他去醫治休息的情景，具有濃厚的宗教色彩，表現梵谷與生俱來的慈悲情懷，他用色彩抒發情感，生動地畫出撒瑪利亞人善行。背景還畫出棄路人於不顧的人影。

《浪子回頭》

耶穌說了一個故事：有一個父親，生了二個兒子，小兒子有一天忽然對父親說：「爸爸！請您把我應得的那分產業分給我」。父親雖無奈，但還是將家產分開，小兒子便帶著分得的錢財，往遠方去了。

他在那揮霍無度，任意放蕩，過著奢華日子。但花盡所有一切時，當地又發生大饑荒，他真是一貧如洗，窮苦潦倒得沒辦法，只好在當地一家養豬廠餵豬。他餓慌了想在餵豬飼料中找點豆餅充飢時，也難在飼料中找到自己可以吃的東西，因為雇主太窮，沒錢買豆餅餵豬，祇好全用餿水。

最後，他醒悟過來，自言自語說：「父親那兒有很多雇工，他們糧食充足，我理該要在這兒餓死嗎？我應該回去呀！該回到父親身邊，對父親懺悔說：『爸爸，我得罪了天，也得罪您，我不配做您兒子：請把我當作雇工吧！』」

他離家久遠，父親看見他，充滿愛憐，並奔向前去，緊抱著他，不停安慰這滿身疲憊、窮困潦倒、迷途知返的小兒子。

「浪子回頭」的主題在古今世界名畫中，常是畫家所樂於表現的，牟里羅、林布蘭特、維魯吉諾都畫過。

牟里羅「浪子回家」

牟里羅是西班牙17世紀畫家，他喜歡用同時代的生活背景來作宗教畫，他心目中的美是一種世俗美，牟里羅畫比林布蘭特那幅晚二年多，林布蘭特比較注意心理刻劃，而牟里羅像舞台上表演。

牟里羅畫浪子回到父親身邊，父子相會感人時刻，老父親仍以慈祥，和顏擁抱浪跡天涯歸來幼子。哥哥卻荷鋤工作回來，哥哥勤勞刻苦，弟弟遊手好閒，兄弟個性不同，態度不同，得到老天該給懲罰與收穫。牟里羅運用和諧的銀灰色和輕淡的棕黃色，他是寫實派先驅，學院派也尊重。

林布蘭特「浪子回頭」

林布蘭特「浪子回頭」，畫中描繪浪蕩的兒子，散盡錢財，回來拜見父親請求原諒畫面。慈祥的父親用溫馨的雙手撫慰回頭的浪子，真是動人感人畫面。

浪子回頭金不換？林布蘭特以溫馨的荷蘭畫派特有「光」的處理，將主題刻意表現在浪子向父親下跪上，父親以溫暖雙手壓在迷途知返小兒子背上，那是浪子的懺悔，父親仁慈人間天父，感情用光來控制，震顫之餘也

動人心肺。這個故事林布蘭特畫得最動人，其他畫家也愛此題材，但都沒有林布蘭特那麼深刻，基督教最愛以此見證。

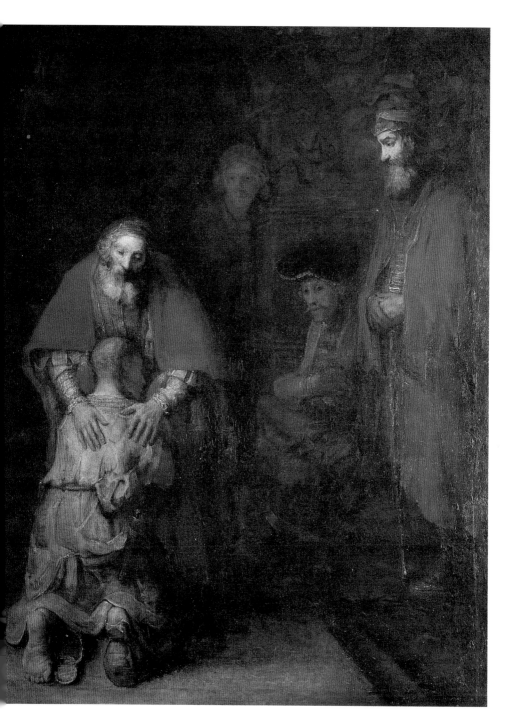

　　人們違背了神，如果知道悔改，神仍然會給予溫暖。

維魯吉諾「放蕩小兒歸來」

　　維也納‧美術史美術館藏，維魯吉諾這幅「放蕩小兒歸來」，以光影來呈現三位主題人物，父親慈悲地攬著已知悔改的小兒，他的憔悴與一身破舊的衣服，跟勤勞刻苦哥哥的華衣錦帽，呈現對比畫面。

　　白鬚老父心疼地要小兒子脫下破舊衣服，一手扶著他的背安撫著，另一手拿起哥哥手上備好的新衣，要給小兒子穿，那分愛子心切，以行動證明他和哥哥竭誠歡迎小兒子歸來。

　　維魯吉諾生動地捕捉了整個場景熱絡溫暖的氣氛，以光影及人物間的互動來掌控畫面，製造戲劇性的一刻。哥哥手提著鞋，手臂上掛著衣服，沒有半點的苛責與不屑。父親的臉上關懷、疼惜之情溢於言表。小兒子正準備脫下破舊上衣，露出結實上身。

《瞎子帶路》

耶穌講個比喻，說：「盲人不能領盲人的路；如果這樣，兩個人都會掉進坑裡去。學生不高過老師，但是他學成後會像老師一樣。

「你為甚麼只看見弟兄眼中的木屑，卻不管自己眼中的大樑呢？你自己眼中有大樑，怎能對弟兄說：『弟兄，讓我去掉你眼中的木屑』呢？你這偽善的人，先把自己眼中的大樑移去，才能看得清楚，再去把弟兄眼中的木屑挑出來。」

上帝要我們饒恕人，上帝就饒恕我們。施與別人，上帝就會施與你們。

「路加福音」中「盲人」，指的是拘泥於猶太教法律，而不願去理解基督語言的法利賽派。「不必畏懼他們，他們是牽引盲人的盲人。盲人去牽引盲人，雙方都會掉入洞空。」

布留哥爾「瞎子帶路」

聖經上記述並不詳細，但是畫家畫得更傳神具體，尤其是北歐畫家布留哥爾這幅「瞎子帶路」。

在寓言中，瞎子只有兩位，但布留哥爾的作品將他們增加到6人，一人已掉進洞穴，其實很快地六位都會掉進去。遠處有教會，是否暗示不聽教

誨就會走偏道路？當然，這兒的盲目也指沒信仰，並非對身體缺陷而言。

農民畫家布留哥爾將場景拉到農村鄉野，六個盲人手或抓著前一個人手中的棍子，或搭著前一個人的肩上一

瞎子帶路　布留哥爾作
1568年　油彩・畫板　86×154cm
拿坡里・卡波迪蒙特宮國立美術館藏

起行走，最前面帶路的盲人已跌倒，四腳朝天，緊跟其後的瞎子也已要撲倒在他身上，而第三個抓著棍子末端的盲人，仍不明究理地引著後面的盲人繼續前行。在我們明眼人看來，既可笑又愚癡，卻頗富警世寓意。

　　戴帽持棍、腰綁食器，是盲人乞食慣常的裝扮，他們一路前行，因帶路者是眼盲而帶到掉入坑洞裡，而象徵正道的教堂卻在另一邊，走錯了路。

《善良牧羊人》

— 約翰福音 10‧1－21

「我是一個善良的牧羊人，我可以獻出生命，我瞭解我的羊兒，羊兒也瞭解我。正如我父瞭解我，我也瞭解我父」。耶穌此話將人們喻為羊，將自己喻為牧羊人。它象徵著引導與被引導者之間的信仰和愛。

五世紀鑲嵌畫「善良牧羊人」

但丁的「雅歌」中有這樣一句話：「上帝是我的羊倌……即使我獨闖死谷，也不畏懼災難……」。

義大利拉溫那有一陵墓上的馬賽克鑲嵌畫「善良牧羊人」，從十字架和光環來看，羊倌分明是基督，但並非基督傳中那位主角。地點是天堂或地面？時間彷彿停止流駛，基督與使徒們在天堂寧靜地休憩。

一旦離開這象徵意義，以一種夢境般，如牧歌眼光來看此畫，使人聯想到基督起源，最早伊甸園。

「在美好時光」插畫中，林堡兄弟有幅「天使向牧羊人報佳音」，也畫出了「牧羊人」在聖經中的譬喻。三個牧羊人在山間原野中，放牧黑白羊群，天際出現奏樂頌唱天使飛來向他們報告：救世主耶穌誕生了，快去禮拜祂！

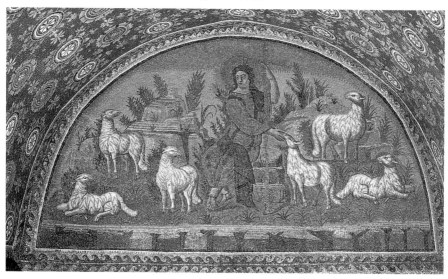

天使向牧羊人報佳音　林堡兄弟作
「美好時光」插畫　1414年

貞潔凱旋少女　布雷克作

1822年　水墨・畫紙　39×33cm

倫敦・泰德畫廊藏

《聰明與愚笨》

—— 馬太福音 25・1－13

這則寓言是依東方人的婚禮習俗，迎娶時有童女陪伴新娘到新郎家。

有十個童女，陪新娘到新郎家。她們手上提著燈籠，出去迎接新郎。其中有五位很聰明，五位很愚笨。

愚笨的帶了燈，但沒有準備油；聰明的帶了燈，另外也多帶些油。新郎來晚了，等了很久，童女們都打起盹來，睡著了。

入夜了，有人呼喊：「新郎來啦！快起來迎接」。

十個童女都醒過來了，挑亮她們的燈籠。那時候，愚笨的對聰明的說：「請分一點油給我們，因為我們的燈快要熄滅了」。那些聰明的回答說：「不行，我們的燈油只夠自己用，不夠分給妳們，妳們趕快到舖子裏去買吧！」

那五位聰明有準備油的童女，跟新郎一起進去，同赴婚宴，門就關上。

其他五位愚笨童女油準備不夠的，去買了油隨後也趕到了。她們喊著：「先生，先生，請給我們開門！」新郎聽到敲門聲，開門看看她們，說：「我根本不認識妳們」。就把門關上，她們就進不去了。

耶穌說：「所以，你們要警醒，因為你們並不知道你們等待的，什麼時候會來」。

智人被選・愚人被棄

萬事都要時刻為著希望來臨而充足準備，時時刻刻，天天日日警惕自己。如果萬事失去警惕，事情臨頭，也措手不及。這是象徵著「被選的智人」和「被棄的愚人」的形象勉勵。

這是「馬太福音」中，為啓示而復活的警語。

布雷克「貞潔凱旋少女」

倫敦・泰德畫廊藏，英國畫家布雷克「貞潔凱旋少女」，就是畫聖經中這段故事，但他不是以說明方式，而是以象徵手法，他的畫很多是再現神話、宗教與文學典故的形象，這些形象往往摻入他對英國社會的理想化呈現，他的聖經插畫，以水墨畫成再塗點色彩，體現人與自然的和諧。他以柔美線條，畫出十位童女生動的表情與肢體動作，天際還有奏樂天使。

布雷克繪畫充滿一種非理性因素，這與當時皇家美術學院的趣味格格不入，遭到官方批評，他活潑、流利與飛舞的人物造形，有人把他規劃為英國浪漫派特色。

在怒濤中　德拉克窪作
（加利利湖上基督）
1841年　油彩・畫布　45×54cm
堪薩斯市納爾遜・艾特京斯美術館藏

驚濤中奇蹟　魯本斯作
1630年　油彩・畫板　75×98cm

《大風暴》

—— 馬太福音 8・23－27

耶穌和門徒們乘著船要渡過加利利海，他上了船，他的門徒跟著上去。

忽然，一陣狂風怒號，暴風襲擊湖面，很快船要被波浪擊沉了。正在危險萬分時，耶穌卻睡著了。

門徒們非常驚恐，走到他身邊，搖醒他，對他求救般說：「主啊！救救我們，我們快沒命啦！」

耶穌醒了，回答說：「為甚麼這樣害怕？你們信心在那兒，為甚麼這樣膽小呢？」

於是，他起來，斥責風和浪，說來也怪，風暴霎時就平靜無波了。

大家非常驚奇，彼此相問：「這人到底是誰？連風和浪都聽他的」。

德拉克窪「在怒濤中」

美國堪薩斯市納爾遜・艾特京斯美術館藏，德拉克窪「在怒濤中」，即是描繪耶穌跟門徒渡過加利利海，踫到狂風，海浪捲起巨浪，小船在驚濤中，危急萬分，信徒們卻見耶穌睡著了，他們感到害怕要搖醒耶穌……。畫面上耶穌在船前沉睡不醒。

法國浪漫派大師德拉克窪，在處理此聖經故事題材時，以一艘載滿了人的木筏，在驚濤駭浪中載浮載沈。他對海的描繪很傳神，船身四周如捲起千層浪般地高低起伏，似正迎風破浪而行。色彩與動線帶動了整幅畫的氣氛，臨場感十足。

船中人物描繪更是生動，如嬰兒般安睡其中、半裸上身的基督，以袍罩頭、以手當枕側身睡著，他身旁還有一人也在睡覺。除他們以外，大家不是驚呼，伸手呼救，就是用力划槳，身體隨著起伏的船身扭動、震盪。

魯本斯「驚濤中奇蹟」

門徒們全力跟驚濤搏鬥，只要不小心就會翻船掉入海浪裡，他們急忙搖醒耶穌，耶穌要他們要有「信心」，並斥責風和浪，風浪平靜了，您說奇怪嗎？

魯本斯的帆船上乘載了更多人，他畫得較德拉克窪又更激烈誇張些，連海浪捲起衝撞船身的波浪都一一生動畫出，場面更是千鈞一髮。大浪隨狂風捲起，他以彩筆大筆揮灑、刷洗，甚至成一圓弧、充滿律動之美。

畫中人物亂成一團，衣袍與船帆翻飛，人物的肌肉軀體扭動、用力支撐著，有人大聲呼救，沒有人安坐著，全部呈動勢，被狂風巨浪摧殘、掙扎著。船上的人們身軀，隨著船身與浪花動盪方向律動，形成美麗畫面。

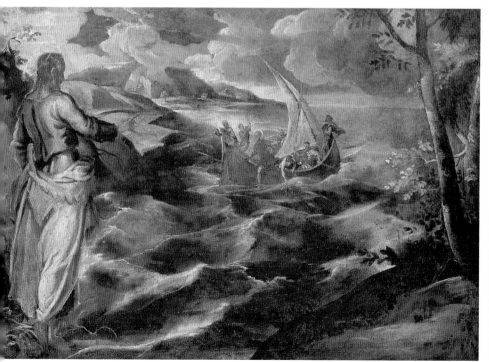

《五餅二魚》

—— 馬太福音 14 · 15－21

傍晚時分，天將黑了，門徒進來跟耶穌說：「天晚了，這裡是偏僻的地方，請叫群眾趕緊離開，在天黑前趕到村莊去買食物找住宿」。

耶穌說：「不用他們去，你們給他們準備吃的吧！」

門徒說：「我們這裡只有五個餅和兩條魚」。

耶穌說：「拿過來給我」。

於是吩咐大家坐在草地上，拿這五個餅和兩條魚仰望著天祝福，他擘開餅，分給門徒，門徒又分給大家。

他們都吃，吃飽了，把剩下的零碎收拾起來，裝滿十二個籃子。吃的人

除了婦女和孩子，約五千人左右。

丁特列托「餅與魚的奇蹟」

丁特列托收藏在紐約大都會美術館「餅與魚的奇蹟」，畫面中間耶穌與分配食物代表在討論，但大家從基督那兒領悟更多，更豐富需要，也是無窮無限量源頭。

荒野丘陵間散聚著大批信徒，竟然能夠僅靠著耶穌手中分發的「五餅二魚」便得以裹腹，他必是得到神助，出現奇蹟才有可能。丁特列托在高高低低、前前後後的山坡上，畫滿了大大小小的老弱婦孺。

加利利海上奇蹟　德里作
「新約聖經」插畫
加利利海上的耶穌　丁特列托作
1560年　油彩·畫布　117×168cm
華盛頓·國家畫廊藏

《清晨履海而來》

—— 馬太福音 14·22－27

數千人吃飽了，耶穌立刻催門徒上船，先渡過對岸，等他遣散群眾，群眾散去後，他獨自上山避靜，晚上還留在那兒。

這時候，門徒正要坐船駛往對岸，遇到逆風，在波浪中顛簸，周圍又漆黑，風更是急，渡海不容易。

天越黑，風浪也大，在天際微明之際，門徒約翰忽然看見海面上好像有個人影在晃動，大叫起來，說：「是不是鬼，你們看，怎麼可以在海面上行走」。

當然不是鬼，在海面上行走的是耶穌。耶穌說：「不要怕！是我」，門徒仍很害怕，捲縮在船尾，不敢相信真是耶穌。

德里「加利利海上奇蹟」

在「新約聖經」一書中，19世紀初銅版畫家德里也畫了「加利利海上奇蹟」這一情節。

在遠處的海面上，一艘帆船在加利利海上行駛，船頭、船尾有人在向耶穌招手。船上隱約看出還載了些人。船在海上載浮載沈，風浪一波一波並不平靜，海浪彼此衝擊，激起一陣陣浪花。長袍飄飄的耶穌，從容自若地履海而過，如履平地。

在海與天一望無際的畫幅裡，耶穌的出現宛如一個平衡安定的力量，帶給船上的人們希望。他能在海面上行走的奇蹟，再度證明耶穌並非凡人，他具有超人的力量，可以安定、振奮人心，如船在黑夜航行依賴指引方向的燈塔，希望之光普照眾生。

丁特列托「海上的耶穌」

威尼斯畫派丁特列托畫「海上的耶穌」，其實就是表現馬太福音十四章這段情節。耶穌在加利利海上，忽然波濤洶湧，烏雲閃電，暴風雨來臨前恐怖時刻，門徒們驚慌失措，甚至跳入湖中奔向耶穌。

耶穌像夜間燈塔，也像海中巨石，他站在波濤洶湧間呼喚門徒，不要急躁，要沉穩，要有信心。

雖然丁特列托把耶穌，畫成背對觀眾，但感人之力一樣震撼，他右手一舉，像燈光像繩索，不是迷失門徒此刻最需要力量嗎？

天空中烏雲密布，帆船在波濤起伏的海中航行，快要抵達岸邊，耶穌站在海上伸出右手指引。水似乎不深，因為已有人欲涉水，一隻腳已踩進水裡，有人似在捉海中點點魚群。

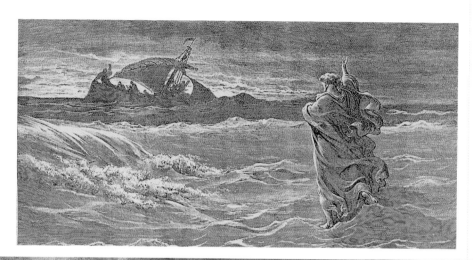

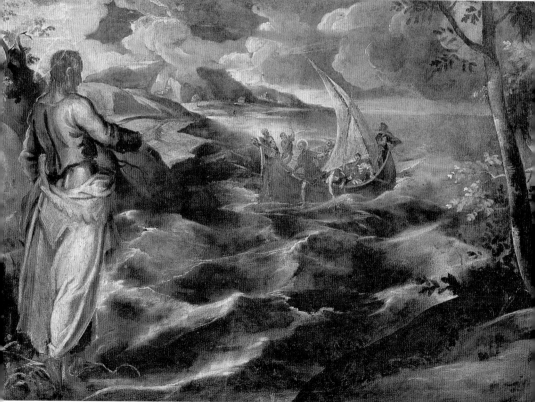

耶穌、馬大與瑪利亞　威梅爾作
1654年　油彩·畫布　160×142cm
英國·愛丁堡·蘇格蘭國立美術館藏

《有福的瑪利亞》

—— 路加福音 10·38－42

　　耶穌是大家的朋友，他的朋友有好人、壞人、生人……都有。有一天他來到伯大尼（Bethany），這裡有他好朋友，馬大、瑪利亞、拉撒路。

　　馬大（Martha）、瑪利亞（Mary）、拉撒路（Lazarus）是姊弟。他們喜歡招呼耶穌到他們家住，每次耶穌路過他們家，也會停下來住一、二天。

　　耶穌覺得住他們家，好像回到自己家一樣，可以安靜休息。

　　馬大是姊姊，能燒一手好菜，這次她想好好準備飯菜，招待旅途勞累的耶穌，又要整理準備耶穌今晚住宿房間，家務實在太多，又怕無法做完。

　　妹妹瑪利亞卻坐在耶穌跟前，專心聽耶穌講道，沒有想到姊姊馬大忙成什麼樣子。

馬大只知道忙於一切

　　馬大心想，我要準備飯菜，又要清理房間，「妹妹怎麼不來幫忙呢？」

　　耶穌看看馬大，看她滿頭大汗，忙東忙西，無暇聽人講話，想去跟她說說話，倒她她對耶穌說：「主啊！可否告訴瑪利亞來幫幫我的忙！」

　　耶穌卻說：「馬大，馬大，妳就一個人忙吧！讓瑪利亞安安靜靜坐下來『聽道』，是一種上好的福分」。

　　馬大望望耶穌，本來已經緊繃的臉現在卻露出笑容。是的，能靜靜「聽道」真也是難得福分，有誰能從我們身邊把它奪走呢？

　　上帝寧願祂所救，或祂所愛的人，聽聽祂的話，好明白祂的心意，不願意人間為瑣瑣碎碎的雜事，失去聽上帝旨意的機會。

威梅爾「耶穌、馬大與瑪利亞」

　　英國愛丁堡·蘇格蘭國立美術館藏有珍·威梅爾（Jan Vermeer 1632－75）的「耶穌、馬大與瑪利亞」中，馬大忙於準備麵包，瑪利亞卻蹲在耶穌腳前，那是表示瑪利亞懺悔從良，決心領受耶穌的教導，當年曾用頭髮去洗耶穌的腳，她總把自己定位在跟隨耶穌腳步上。包括耶穌降下十字架後，她也在耶穌腳旁位置侍奉。

　　擅於掌控室內溫馨詩意氣氛的威梅爾，畫出了基督如和煦春風，手輕指著蹲坐在他腳邊認真聽道的瑪利亞，並轉身要忙碌著家務，端來麵包的姊姊馬大，該歇一歇、停一停，坐下來和瑪利亞一起聽道，才不會錯失親近上帝、接近真理、教義的良機。溫和的色調與寧靜、安詳的氣氛，令人沈澱心靈。

《睚魯女兒的復活》

—— 馬太福音 9 · 18 – 26

猶太會館的負責人睚魯（Jairus）前來拜見耶穌，並在他面前跪下，說：「我的女兒剛剛死了，請借助你的萬能之手，希望之手，帶給我女兒復活機會好嗎？」

耶穌起身，跟著他去；耶穌的門徒也一起去。

耶穌來到猶太會館負責人的家，看見出殯的吹鼓手和人群亂烘烘的，就對他們說：「你們都出去，這女孩子沒有死，她只是昏迷」。

大家都譏笑他。這群人被趕出去以後，耶穌進到女孩子的臥房，拉著她的手，她就起來了。

血崩女子抓住救星衣角

有一位女人患了十二年的血崩，這是很危險的病，不正常的出血、流血或漏血，患這種病，隨時隨地，都會因失血過多而休克死亡。

她走到耶穌背後，摸了一下祂外袍的衣角。她心裡想：「只要我摸到他的衣角，我一定會得醫治」。

耶穌轉過身來，看見她，對她說：「孩子，放心吧！妳的信心救了妳！」

從那時候開始，那個女人血崩病好了，不再流血、出血或漏血。

「猶太人」·「外邦人」信心救自己

這二個耶穌治好復活的故事，猶太會館睚魯的女兒代表「猶太人」——女兒死去時，女人得了醫治。患血漏的女人代表「外邦人」——女人得醫後，女兒就活過來。

睚魯的女兒即使她是猶太會館負責人的女兒，她仍需要「光照」或「蒙光照」。患血崩的外邦人需要力量與支持，她拉住耶穌衣角，象徵耶穌義行。耶穌的義行，出於「美德」，成了醫治能力。

耶穌探訪患血崩女子　維洛內塞作
1565～70年　油彩・畫布　102×136cm
維也納・美術史美術館藏

維洛內塞「耶穌探訪患血崩女子」

一名患了血崩女子由身後兩位女人陪同、攙扶，跪地請求耶穌醫治她的病。耶穌在門徒的陪伴下，出現在一圓柱建築外的階梯上，低頭探望這名前來跪求的女人。在他們周遭還圍了許多旁觀者，在階梯上的主要人物，表情豐富，相互呼應，形成一生動畫面。維洛內塞的畫，構圖華美，色彩豐富，對魯本斯影響很大。

拉撒路復活　法蘭德斯作
1518年　油彩・畫布　110×84cm
馬德里・普拉多美術館藏
拉撒路復活　辛提・金斯作
1483年　油彩・畫板　127×97cm
巴黎・羅浮宮美術館藏

《拉撒路復活》

—— 約翰福音 11・36－44

有一個名叫拉撒路（Lazarus）的人死了，耶穌很難過，他來到墳前，那墳墓埋在地下，還用石頭壓著，耶穌說：「把墳墓上石頭挪開吧！」

那死人的姊姊就是抹大拉的瑪利亞（Mary Magdalene），是耶穌好朋友。她就是用香膏塗抹，又用頭髮擦耶穌腳的那位。她住在離耶路撒冷六公里遠的伯大尼村（Bethany）。

有一天，抹大拉的瑪利亞托信給耶穌，說她弟弟病了。

耶穌安慰抹大拉說這種病不會死，請放心。等他趕到伯大尼，抹大拉哭著對耶穌說，她弟弟四天前死了。

耶穌要抹大拉打開棺蓋，但她說：「他現在身體一定發臭，因他死亡已經有四天了」。

耶穌對她說：「我不是對妳說過，如果你相信主，就會看見上帝的榮耀嗎？」

於是他們把石頭挪開，耶穌舉目望天，說：「天父啊，一直感謝你聽我說的話，也一直知道你能聽完我說的話，但我今天說的話，是要讓這裡的人相信，我是你派來的」。

他說完，便大聲喊道：「拉撒路，出來！」拉撒路果真出來了，手腳還用布條纏著，臉也包著布。

於是耶穌對他們說：「幫他解開，讓他走」。

法蘭德斯「拉撒路復活」

普拉多美術館藏，法蘭德斯畫家約翰・德・法蘭德斯（Juan de Flandes 1496－1519），屬尼德蘭畫家作品，雖然沒有義大利繪畫秀麗、甜美，但他所呈現那種類似不健康、病態般的美，也是一種特色。

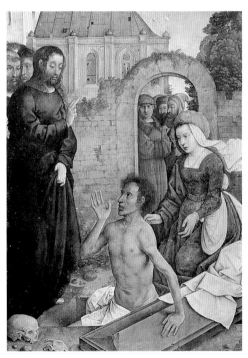

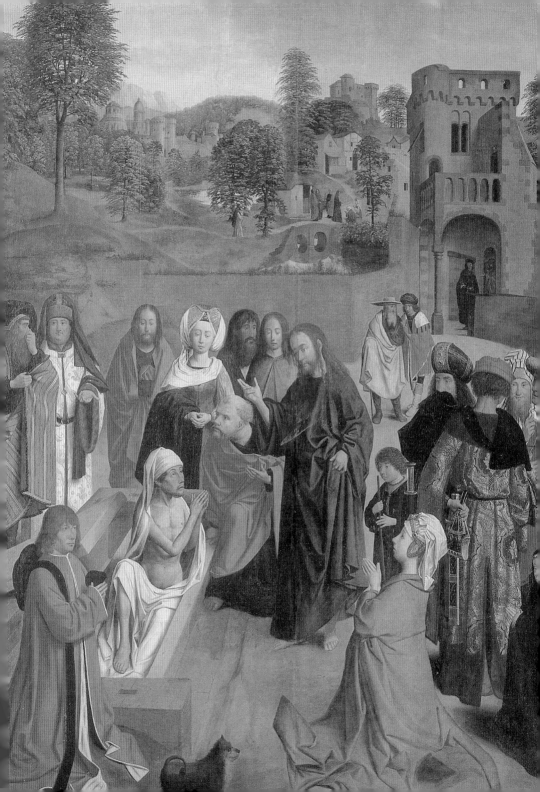

拉撒路復活　喬托作
1303～05年　油彩・畫板　200×185cm
巴都亞・阿累那禮拜堂藏
拉撒路復活　林布蘭特作
1630年　油彩・畫板　96×81cm

在喬托的「耶穌傳」中，開始從構圖上採用活著的人物和真實世界，繪畫素材以人文精神的理想抒發為主。人們開始從信仰神轉變成信仰自己，尊重人性和人生的價值。「拉撒路的復活」即「耶穌傳」中一幅。

林布蘭特以聖經為題材的畫中，大部分是以窮人形象的各種姿態，他喜歡在市井小民般真摯情感中，看到人性的光輝，他並不是全盤的描繪，而是一種氣氛的描繪，「拉撒路的復活」顯得陰森森的。

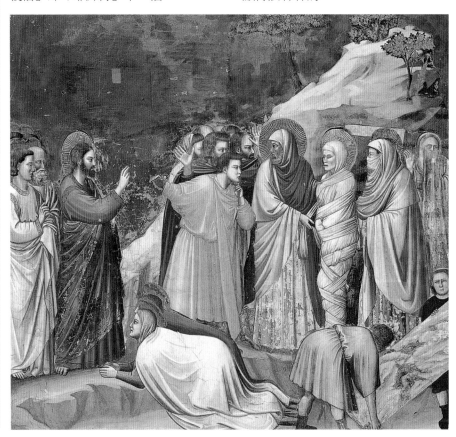

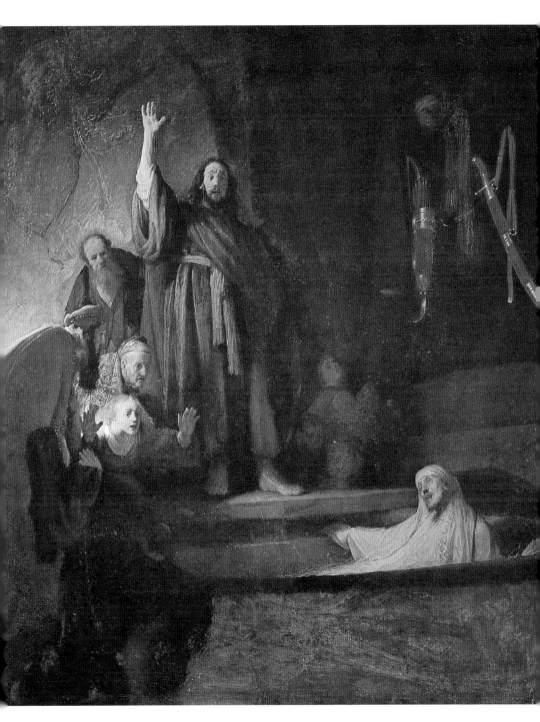

治療盲者的耶穌　普桑作
1665年　油彩・畫布　119×176cm
巴黎・羅浮宮美術館藏
伯賽大的瞎子　格雷考作
1570～75年　油彩・畫布　50×61cm
巴拿馬・國立繪畫館藏

《治癒盲人》

—— 馬太福音 9・27-31

耶穌無論到那裡，患有各種疾病的人，都會跟住祂，求祂醫治。

就拿盲眼的人來說，當時沒有引盲犬，可以幫助他們往來各地。也沒有發明盲人專用點字書，可輔助他們閱讀。也沒有引盲磚路方便行走。當時瞎眼的人非常難找到工作。

有一天，兩個瞎子在耶穌的身後喊道：「大衛的子孫，可憐可憐我們好嗎？」耶穌調頭過來看見二位瞎子，追耶穌追得滿身是汗。耶穌問他倆：「相信能夠醫好嗎？」

瞎子倆聽說耶穌會治病等各種神奇事蹟，相信祂就是基督。就是很難有機會可以碰面，現在耶穌就在眼前，迫不及待趕緊回答說：「主啊！我們相信！」

耶穌伸手摸他們的眼睛，並且說：「照你們所信的給你們成全！」

一瞬間，瞎子的眼睛，由全黑慢慢有微光，微光又有影像隱隱約約，慢慢可以漸漸清晰。

直到看到耶穌微笑的臉，他們相信自己的眼睛可以看清東西了，倆人歡天喜地。以前，他們的世界是一片黑暗，現在重見光明。

耶穌也替他們高興，但交代不要到外面傳揚。可是因他們開心極了，忍不住逢人便轉告：「耶穌把他們的瞎眼治好了」。

普桑「治療盲者的耶穌」

巴黎・羅浮宮美術館，有幅普桑的「治療盲者的耶穌」，耶穌正用神奇的右手，往前方盲者婦人眼睛一摸，她的丈夫跟在後面，他倆夫婦接受耶穌治療。這是普桑以「耶穌行誼」為主題系列作品之一。

格雷考「伯賽大的瞎子」

柏林國立繪畫館藏，格雷考「伯賽大的瞎子」，這是格雷考早期作品，還有威尼斯畫派，那股精緻與豐富表情畫面。這是格雷考畫馬可福音第八章22-26的故事畫，耶穌到伯賽大作客，主人的朋友眼瞎很久，希望耶穌能把奇蹟帶給他朋友。耶穌把盲者帶到外面，要瞎子把左手放在耶穌左手上，先吐些口水，然後他感覺到有種黏濕濕的東西在他雙眼上。

耶穌放開手，問瞎子看見什麼嗎？瞎子說：「我看見走動的人，看見美麗顏色，也看見朋友溫柔微笑。」

耶穌以惻隱之心，以信心與聖靈相助，給他們帶來光明，這是何等神奇事蹟呀！

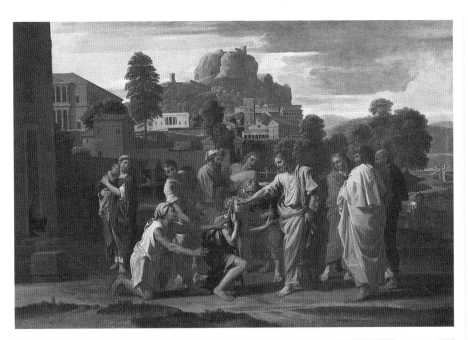

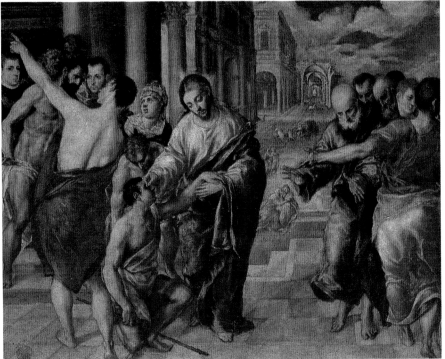

《變容》

—— 路加福音 9‧28-36

耶穌帶著彼得、約翰、雅各到山上禱告。耶穌在禱告的時候，外貌忽然改變了，衣服也變成潔白發亮。

忽然摩西和以利亞顯現了，同耶穌說話，在說話之際，有一朵亮麗的雲彩遮住了他們，並有聲音從雲端裡傳出來，說：「這是我的兒子，是我所揀選的，你們要聽從他！」

門徒們聽見了，俯伏在地，非常害怕……。

那聲音停止後，祇有耶穌在那兒，門徒們都守口如瓶，不敢置信，也沒有任何人敢提起看見的。

這乃是神在證明「舊約聖經」中的「十誡」立法者摩西，與先知預言家以利亞，他們二位中間的耶穌是神的兒子。

拉飛爾「基督變容」三種情節

拉飛爾藏於梵諦岡博物館「基督變容」，應該是此故事最典型作品。

畫面上，「救世主」浮於空中，身體動作像在升天，環繞著其光輝的是明亮的彩雲，映照著其他五個人。

此圖的下半部描繪是跟上半部不同情節，左邊是基督下山後，門徒們與猶太人相互爭論。右邊畫的是一對父母，帶來患有癲癇病（舉起小孩）兒子，請基督為他治療。

其實「基督變容」題材，在早期的東方教會也出現很多此題材。「變容節」在15世紀卡達爾教派，是一項很重要節日。

「基督變容」是拉飛爾未完成的遺作，後由他弟子在1522年完成。

這幅畫的構圖一反他以往天地對置的模式，而把山頂上與地面的活動連成一氣。在凸起山丘上，耶穌變容後昇天，摩西、以利亞和耶穌都騰空而起，留下三個使徒趴倒在地，天空的明亮與異象讓他們不敢正視和相信。

而下半部則是一群人圍著被惡靈附身的少年議論著，一婦人跪在地上，手指著少年請求醫治，有人指著上方升天的基督，大家比手劃腳、議論紛紛。場面熱絡，充滿戲劇性。

拉飛爾生動寫實的刻劃，讓每個人都有充分的表現空間，色彩柔美、明亮，把每個人的互動緊密的結合，達到細膩、均衡、和諧、端莊與統一的規律，既有穩定的安詳感，又有旋律般的運動感。

他以眾人的手勢，與草地上隆起的土丘，來連結上、下兩個情節，自然流暢。

基督受難……

《進入耶路撒冷》

—— 馬太福音 21‧1-11

「逾越節」前六天，耶穌和門徒準備進入耶路撒冷城過節。前些時日耶穌救活拉撒路事件，震驚整個耶路撒冷城，但羅馬統治者希律王卻非常驚慌，不知用何態度看待這件事，耶穌也準備把救活的拉撒路帶去過節。

耶穌和門徒們快要到達耶路撒冷城（Jerusalem）時，改乘驢進城，許多人把路樹點綴上裝飾，以衣舖路來迎接他們，這事，應驗先知說的：

「要對錫安的居民表示，你的王來到這裡，是溫柔的，又騎著驢，就是騎著驢駒子」。

眾人拿著棕樹枝夾道歡迎。

耶穌在歡迎人群中佈道，他說了一個非常有哲理的例子：「一粒麥子沒有落在地上乾了，仍舊是麥子，但死了。若是落在地裡，將結出很多麥子來」。

耶穌進了城，耶路撒冷熱鬧起來，全城驚動，有人問：「這是誰呀？」

有人回答：「這是加利利拿撒勒的先知——耶穌」。

杜喬「耶穌進入耶路撒冷」

佛羅倫斯畫派杜喬畫「耶穌進入耶路撒冷」，有位名叫撒該的收稅官，他爬上樹，彎著身子攀登樹木，在樹上探枝採葉，準備當地氈，舖在耶穌要經過路上。耶穌以跨坐如騎馬方式騎驢，前面群眾齊聚高呼「讚美」，簇護著即將要進入耶路撒冷城的耶穌和他的眾信徒。

馬太福音、馬可福音、路加福音、約翰福音，都有寫「耶穌進入耶路撒冷」情形，但出入都有點不同。

耶穌進入耶路撒冷城，是他創造很多奇蹟後的逾越節，也是他一生最高榮耀。老百姓熱烈歡迎耶穌入城事傳到希律王裡，他內心非常不安，他知道人民心中有耶穌，力量已勝過他，他決心殺害耶穌，除掉人民心中「神子」，他也要讓耶穌死得很慘。

提陀「耶穌進入耶路撒冷」

梵諦岡美術館藏，提陀（Santi di Tito 1536-1603）畫的「耶穌進入耶路撒冷」，在城牆外已擠滿迎接他的人，他沒有選擇騎馬，不願意以威武姿態出現，而選擇騎驢進城，跟大家生活無異，平民更可親近大家。但他們迎接的是有治癒病人奇蹟的，不是普通人而是神時，有的下跪，有的甚至脫下外袍，舖地讓耶穌經過，發乎內心真情，卻帶給耶穌禍難。

因為為政者怎能忍受人民那麼愛戴

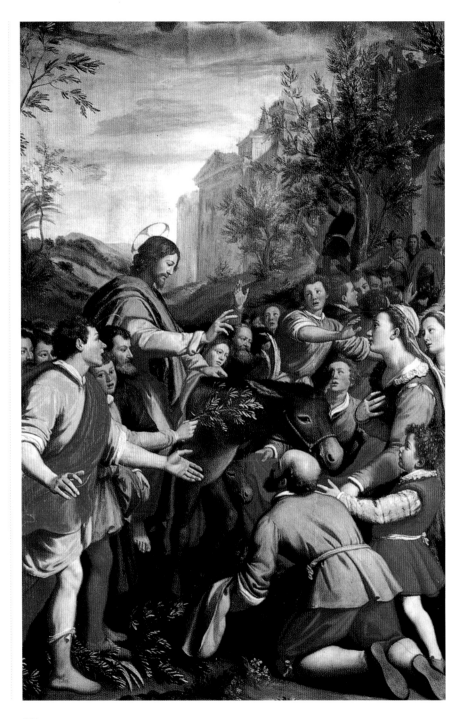

耶穌進入耶路撒冷　提陀作
1598年　油彩・畫板　350×230cm
羅馬・梵諦岡美術館藏

耶穌進入耶路撒冷　羅倫采蒂作
壁畫
阿西西・聖佛蘭西斯教堂下堂

袒、擁護袒。

刻劃很細膩，像耶穌騎驢進城，後面跟著十二使徒，幾乎可以很容易辨認他畫的是誰，對個性描繪雖是小小畫幅，但也清楚呈現。

羅倫采蒂「耶穌進入耶路撒冷」

　　羅倫采蒂（A. Lorenzetti 1320-48）屬於義大利早期文藝復興代表，他的畫除了精緻清晰外，對於人物衣著表情

羅倫采蒂是最歌頌西耶納農村風景畫家，他的畫陽光充足，生機盎然。

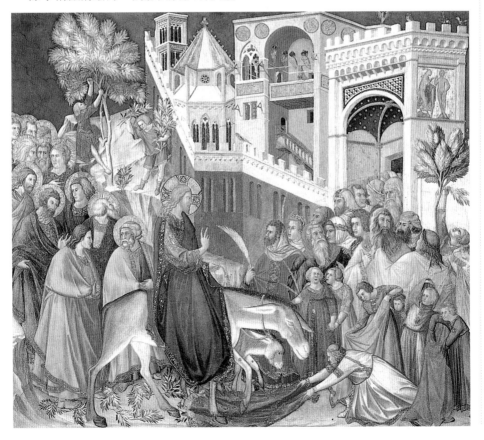

《爲門徒洗腳》

—— 約翰福音 13 · 1-30

「逾越節」前後，耶穌知道離開這世界，回到父親那兒的時刻快到了。

他一向愛護屬於自己的人，但也希望有始有終。他知道自己來自上帝，又要回歸上帝那裡去。

他倒水在盆裡，取來毛巾，準備開始替門徒洗腳，彼得先問：「主啊，你替我洗腳嗎？」

耶穌說：「你現在不明白我爲什麼要這麼做，但以後會明白」。

彼得說：「永遠不要給我洗腳」。

耶穌說：「我若不洗你的腳，你就跟我沒有緣分了」。

彼得說：「主啊，你說得很對，不但我的腳，連我的手和頭也要洗」。

耶穌說：「洗過澡的人祇要洗腳，全身就乾淨了，雖然不是你們所有人都乾淨，但我確信你是乾淨的」。

耶穌知道誰要出賣他，因此才會說出：「不是你們所有人都乾淨」。

洗腳原是奴隸的工作，但能爲自己所愛的人做人家不敢給你做的事，也是一種謙讓和愛。

是謙讓也是一種愛意

耶穌給門徒們洗過腳後，回到座位上，對大家說：「你們既稱我老師，稱我主，你們尊敬我，我心領了，既

然身爲主或老師，既然洗過了你們的腳，以後你們大家該互相洗腳，我祇是給你們做示範，你們就應該照做。我說過，僕人不能大過主人，被差遣的人也不比差遣他的人重要。如果你們懂得這些道理，你們就有福了」。

耶穌接著又說：「我不是指你們全體，我認識我所揀選的人，聖經上說『跟我吃飯的人竟用腳踢我』，我在事

耶穌為彼得洗腳　丁特列托作

1547年　油彩・畫布　210×533cm
馬德里・普拉多美術館藏

情發生前講這些，是爲了讓你們在事後相信，我就是那『自有永生』的。凡接受我差遣的，就是尊敬我的，接受我，也接待那差遣我的」。

丁特列托「耶穌為彼得洗腳」

威尼斯畫派丁特列托的「耶穌爲彼得洗腳」，就是他幫門徒洗腳畫面，丁特列托以橫長的畫面，藏於倫敦國家畫廊那幅，他把耶穌替門徒洗腳置於畫面中間，普拉多美術館藏這幅，則置於畫面右角。

二幅畫對人物描寫都非常細膩，即使小角落蹲在地上的人，也可以看出他那表情的情緒。

丁特列托跟提香學色彩，跟維洛內塞處理人物與建築物，但受米開朗基羅氣勢影響很多，因此他的畫莊重宏

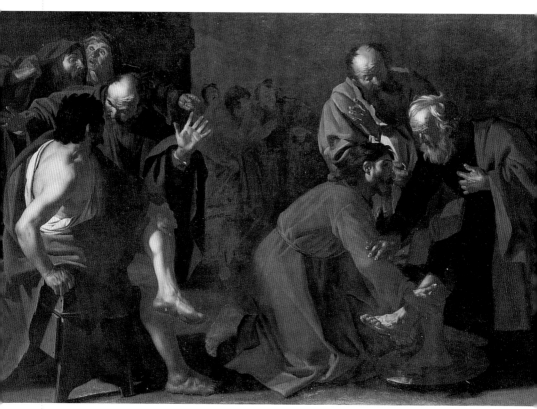

偉的造形，色彩極為豐富。

　　他在這幅「耶穌為彼得洗腳」，追求真實的動感；對光影和氣氛，從真實中和浪漫氣氛做到統一。

巴布林恩「耶穌為弟子洗腳」

　　凡‧巴布林恩（Dirck van Baburen 1594-1624）藏於柏林國立美術館「耶穌為弟子洗腳」這幅，這位受卡拉瓦喬光影為訴求畫家作品，他的重點集中在人物頭上，尤其當耶穌拉起頭號使徒彼得的腳，要為他洗足時，彼得雖年老但自覺承受不起，不敢當的用手去抓耶穌的手，想要推辭，其他徒弟在議論，每位表情不同，但極深刻真實。

　　每個門徒的動作與表情都很誇張，他們都有些不能理解耶穌的這種做法而議論紛紛，表情錯愕驚訝。在耶穌身後已有另一位門徒坐在椅上，翹起腳來正與他身後張開手的門徒說話。

布拉恩「幫弟子的腳洗淨」

　　法國畫家布拉恩（F. M. Brown 1821-

93）藏於倫敦・泰德畫廊的「幫弟子的腳洗淨」，這幅畫可以說是這類聖經故事畫中，相當寫實一幅。這位拉飛爾前派畫家，他的作品風格，從擬古主義和自然主義的混合，他的描繪重點是「最後的晚餐」後，耶穌為頭號弟子彼得，洗淨腳後還用布擦淨，

其他弟子則以不可思議、好奇或是疑惑表情呈現，最左邊的門徒正準備把鞋帶鬆綁，但仍自覺承受不起，耶穌要為弟子洗腳這種天大般恩寵，授受起來實在是個沉重負擔。他們都不明白耶穌為什麼要這樣做，而納悶不已，描繪細膩生動。

《猶大的反叛》

—— 約翰福音 13‧21-

耶穌心裡非常痛苦，便對門徒說：「我實話告訴你們，你們中間有一個人把我出賣了」。

門徒們面面相覷，不曉得老師指的是誰，一個為耶穌所愛的門徒靠近耶穌，彼得示意讓他問問耶穌說是誰，靠在耶穌身邊的門徒問：「主啊！他是誰呢？」

耶穌回答說：「我把一塊餅放進盤子裡蘸一下遞給誰，誰就是出賣我的人」。

耶穌說完，拿一塊餅蘸一蘸，給了加略人西門的兒子猶大。猶大一接過餅，撒旦就附著他。

耶穌對他說：「你想要做的，就去做吧！」在座的人都不明白耶穌對他說這話的意思。因為猶大是管錢的，有的門徒以為耶穌吩咐他去買過逾越節用的東西，或者要他買點東西分給窮人。

猶大吃了那塊餅，立刻出去，那時候正是午夜時分。

喬托「猶大的背叛」

喬托在巴都亞的阿累那禮拜堂壁畫「耶穌傳」中，有一幅畫猶大出賣耶穌，收取人家卅兩銀子，他收下後用袋子裝錢，這時撒旦已在他後面，右邊第二位的聖彼得對猶大出賣老師的可為，感到無恥。

喬托把兩個情節畫在一起，手拿錢袋出賣耶穌的猶大，身後已出現一又黑又醜、像人又像獸的魔鬼撒旦抓著他的衣袍。而另一組在建築物前的，則是彼得與另一門徒在談論著，彼得伸出右手大拇指，指著他身後出賣耶穌的猶大，怒責猶大為卅兩銀子而賣主求榮。畫中四人衣著打扮都極概括簡約，平實畫出聖經故事。

瑪西普「有人出賣我」

普拉多美術館藏，瑪西普（V. Juan Masip 1523-79）「有人出賣我」，是畫耶穌與十二門徒共進晚餐，耶穌知道這餐是最後晚餐，他舉起塊餅，要給出賣他弟子，猶大坐在右邊背對著那位，他有些心虛，不知耶穌那塊餅是否要給他，他有點想溜走，其實十二位弟子中，祇有他沒有光環，已在十二位弟子中除名。

瑪西普在門徒頭上加上光環，還寫上名字，惟獨背對著觀察，最右邊桌角的猶大名字寫在椅子上。他顯得有些坐立難安，且右手藏在身後，手上拿著錢袋。其他門徒的動態和注意力都集中在耶穌手中那塊餅上。

猶大的背叛　喬托作
1302～05年　壁畫　200×185cm
巴都亞・阿累那禮拜堂藏

有人出賣我　瑪西普作
1570年　油彩・畫布　116×191cm
馬德里・普拉多美術館藏

《最後的晚餐》

── 馬太福音 26‧14-30

耶穌的十二使徒中，有一個加略人猶大：他去見祭司長，說：「如果我能把耶穌交給你們，你們願意給我甚麼？」

他們拿三十塊銀幣交給他，從那時候起，猶大找機會要出賣耶穌。

「逾越節」前一天，門徒問耶穌：「我們要在那兒過逾越節的晚餐？」

耶穌就交待兩位門徒，要他們進城裡去，走在路上一定會碰到一個拿水瓶的女人，她家就是他們過逾越節的地方。

兩個門徒前往耶路撒冷，碰到一個拿水瓶的女人，兩個門徒自告奮勇告訴她老師指示後，她很高興的表示歡迎耶穌和十二門徒在她家過逾越節。

傍晚，耶穌與十二門徒都到了，宴席開始，用餐時候，耶穌對大家說：「我告訴你們，你們當中有一個人要出賣我」。

大家頓時騷動起來，一個一個對耶穌說：「老師，不是我！」

連出賣耶穌的猶大也開口說：「老師，不會是我吧？」但心虛而顯出恐慌，在驚慌中也暴露叛徒面目。耶穌說：「你自己說的」。

喝下上帝與人立約的血

吃晚餐時，耶穌拿起一塊餅，先引領大家感謝主，然後把餅剝開，分給門徒，並說：「你們拿來吃，這是我的身體」。

然後，舉起杯，向上帝感謝後，遞給大家，說：「你們都喝吧！這是我的血，是印證上帝與人立約的血，為了使眾人的罪得到赦免而流的。我告訴你們，我不再喝這酒，直到我與你們在天國裡喝新酒的那一天」。

他們合唱一首詩，就一起到橄欖山去了。

達文西「最後的晚餐」

說到「最後的晚餐」，大家必會想起達文西曠世巨作，這件作品到處可以見到複印品，我倒覺得其他畫家的「最後的晚餐」一樣感動人心。

包括達文西以前的基爾蘭達尤、康斯坦諾及後來的丁特列托，都畫過此題材。一般在構圖上都將猶大放在桌子另一邊，以示他的門徒身分，但達文西則將猶大和其他十一門徒放在一起，描寫耶穌在講完「你們當中有人出賣我」以後，眾門徒的反應。

眾門徒有的憤怒，有的猜測，有的驚訝，有的懷疑，但都紛紛向基督表示忠心。猶大雖故作鎮靜，但內心恐

最後的晚餐　達文西作
1495～98年　壁畫
米蘭・聖瑪利亞・格拉契修道院食堂壁畫

p126・127
最後的晚餐　丁特列托作
1592～94年　壁畫　365×568cm
威尼斯・聖喬爾喬・馬喬列教堂壁畫

慌、心虛，與大家形成鮮明對比，在尖銳的矛盾中，門徒們的性格和心理描寫，是一幅戲劇性極強作品。

丁特列托「最後的晚餐」

丁特列托畫過七、八幅「最後的晚餐」，大部分是受邀繪製壁畫，每幅場面、背景、氣氛和構圖都不同。

威尼斯・聖・喬爾喬・馬喬列教堂藏，丁特列托「最後的晚餐」，整幅氣氛沉著、冷靜，卻又充滿激動與矛盾。畫面右側是忙碌的僕役們，正忙著端菜和拿麵包，用餐地點是半明半暗的環境中，在長形桌上，以45度斜形排法，但光線有點怪異，不知是白天還是夜晚，他為營造詭異氣氛，油燈亮處及右上角有像天使又像小鬼魂在浮游、在飛翔，這是不祥徵兆，他的弟子猶大要出賣耶穌。

擅於經營畫面佈局、營造緊張氣氛和人物眾多大場景的丁特列托，為製造戲劇性臨場效果，將人物以不穩定的動態呈現，每個人的表情動作都不相同，卻又相互呼應、串連。

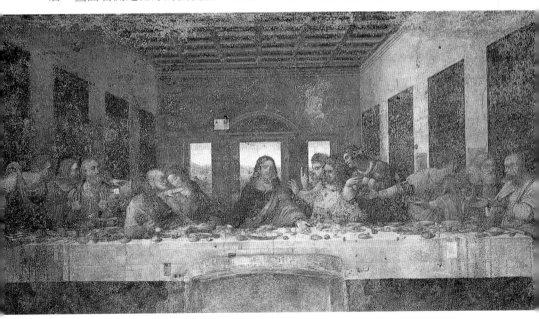

《客西馬尼園禱告》

── 馬太福音 26‧36-46

耶穌到橄欖山麓的客西馬尼園，彼得、雅各、約翰三人也跟隨他，耶穌叫他的門徒在不遠的地方守候。

自己一個人開始憂愁、難過起來，爬上可以遙望平原的土墩上，然後俯伏在地上向天父禱告：「天父啊！若有可能，請求不要讓我喝這苦杯！可是，如果你一定要這樣做，我也會照著你的旨意做」。

於是有一位天使從天而降，前來加添他的力量。耶穌也憂傷起來，禱告更加懇切，汗珠大如血滴，把地上染成血地。

禱告完畢，全身虛脫。他回到門徒那兒，發現他們因眼困而睡著了，他對彼得說：「你們怎麼都睡著了呢？起來跟我一起禱告吧！」耶穌看出來他們心靈願意，肉體卻非常虛弱。

第二次耶穌再去禱告，說：「天父啊！如果這苦杯非我喝不可，我一定喝下，願用你的旨意成全我！」他再回到門徒那裡，看見他們還是那麼熟睡，連眼睛也睜不開。

耶穌再離開他們，第三次去禱告，他再次誠懇要天父明確指引，苦杯是否注定非他喝不可。然後，他回到門徒那裡，說：「起來，我們走吧！看哪，那出賣我的人來了！」

曼帖那「客西馬尼園禱告」

倫敦‧國家畫廊藏，曼帖那（A. Mantegna 1431-1506）這幅「客西馬尼園禱告」，可以看出曼帖那對一石一木的觀察細微，對遠景透視處理極其精妙，耶穌連作了三次祈禱，三位弟子累得睡著了。

他對門徒說：「你們是在睡覺還是休息，人子被出賣的罪人快到了」。客西馬尼花園以樹為界，近處是寂靜花園，遠眺是豪華耶路撒冷。

耶穌步上石丘頂上向天父祈禱，天使們拿著十字架乘雲駕霧而來，宣示耶穌必得接受他的命運，殉難於十字架上，被遠處帶軍隊前來圍捕他的猶大所出賣。

而在石丘前則躺著三個熟睡不醒的門徒，他們躺得東倒西歪的，一副累癱了的模樣，疲憊不堪。

曼帖那對景緻的描繪如淺浮雕般地立體、生動，近、中、遠景透視法的細膩刻劃，主要是營造那種哀淒、無奈、掙扎與懸疑的戲劇性場景。叛徒就要帶兵來抓走耶穌了，門徒們卻累壞了，熟睡不醒，疏於防範。

而耶穌內心更是天人交戰、掙扎與不捨，他三次祈禱，質疑自己的犧牲是否真能解救混沌不知的世人，此時

客西馬尼園禱告　曼帖那作
1455年　油彩・畫布　63×80cm
倫敦・國家畫廊藏

是否眞已是不得不被捉的一刻，不能再等一等嗎？

　畫中堅固盤桓的石山處處，一層層堆砌而上的石階，草木稀疏，場景荒涼，小河蜿蜒，相對襯托出耶路撒冷城的脆弱、虛幻和不堪一擊。

　由遠而近走過來的猶大和軍隊，宣告著危險的來臨，與三門徒的昏昧。

杜喬「橄欖山麓禱告」

杜喬的這幅「橄欖山麓禱告」，等於是耶穌到客西馬尼園禱告一分爲三的鏡頭，最右邊的耶穌禱告狀，天使卻要來領路；中間是耶穌禱告完下到山腰，跟祂前來的三位門徒：彼得、雅各和約翰被喚醒，好像這世界要發生什麼似的仍渾然不知；最左邊處其他八位門徒仍在呼呼大睡（猶大已除外），杜喬的「耶穌傳」壁畫，常在一個畫面上，一分爲二或一分爲三，訴說像電影分鏡頭般畫面出現。

此畫中的橄欖山以下斜的石坡來代表，以象徵性的幾棵橄欖樹及一長排小樹叢來表現聖經中的客西馬尼園，把三個情節畫在一個斜坡上。門徒們仍不知事情的嚴重性，神情木然。

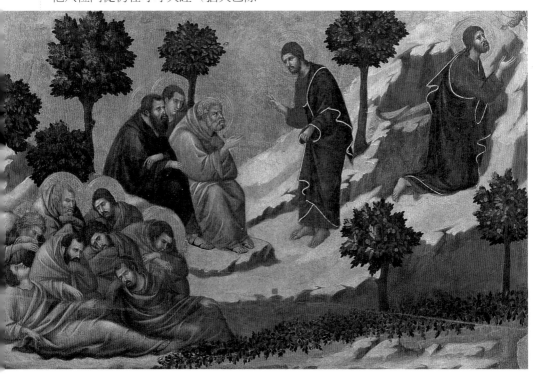

天使來到花園　格雷考作
1590~95年　油彩・畫布　102×113cm
俄亥俄州・托利多美術館藏

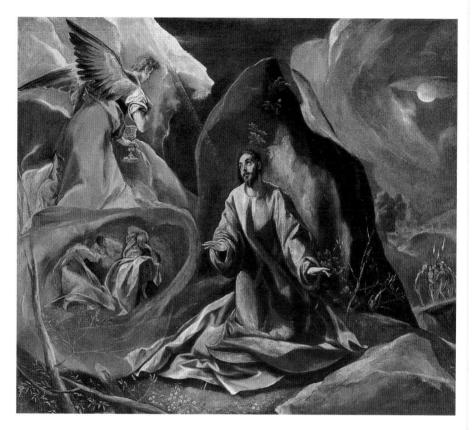

格雷考「天使來到花園」

　耶穌在橄欖山麓客西馬尼園的土墩上禱告，天使飛來手上拿著聖靈杯，要耶穌飲聖靈水，也是接受聖靈的傳旨，耶穌知道這是一口苦汁，如果一定要喝，祂當然遵旨。

　格雷考這個鏡頭，是從曼帖那畫的「客西馬尼園禱告」中的另外一個角度看去。三位跟來的門徒畫在天使腳下，風雷席捲園中，右邊山腳下羅馬追兵快到，天地也變色，風雲變幻莫測，日月光華沉落，大地也因耶穌無罪卻仍被定罪而顯得日夜不分，一種不祥預感出現。

　格雷考的畫面有如電影特效般，充滿動盪不安的戲劇性效果。穿紅袍的耶穌似要跪下，而展翼天使則停在半空中，他下方的三門徒如遇一股旋風般站不穩、衣袍翻飛。連月亮都被烏雲遮掩，一副「山雨欲來風滿樓」，不安定景象，與一片風起雲湧中，紅衣耶穌仍穩若泰山，不為所動。

猶大之吻　杜喬作
油彩・畫布　102×76cm
西耶納・杜歐摩歌劇院藏

猶大之吻（局部）　杜喬作
彼得營救耶穌，砍了侍衛一刀，削掉他右耳。

《猶大之吻》

—— 馬太福音 26・47-56

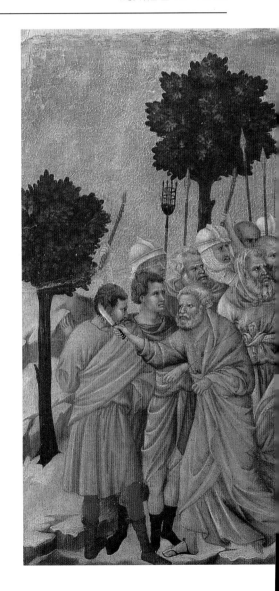

　　耶穌對陪同他到客西馬尼園禱告的門徒，熟睡喚不醒，急切起來，而對他們說：「快起來，看哪，人子被出賣在罪人手上，出賣我的和捉拿我的人都來了！」

　　話說完，出賣老師的猶大，帶著一大群人，手拿刀棒，祭司長和民間長老，與他同來。

　　出賣耶穌的猶大，給了他們一個暗號：「我與誰親吻，我們要捉拿的人就是他，你們趕緊捉拿他！」

　　猶大立刻走到耶穌跟前，說：「老師，你好」，然後親了他。於是那些人立刻擁上前去，把耶穌捉拿起來，綁了起來。

彼得營救老師

　　跟隨在耶穌身邊的彼得，看見老師被捉又被綁，便心急起來，伸手就拔出刀，砍了大祭司的侍衛一刀，削掉了他一個耳朵。

　　耶穌向那一群人說：「你們帶著刀劍棍棒出來捉我，把我當作暴徒嗎？我天天坐在聖殿裡傳道，你們並沒有下手，不過這一切全實現先知在聖經上的預言」。

　　文藝復興早期杜喬的系列「基督行誼」畫作，有幅「猶大之吻」。

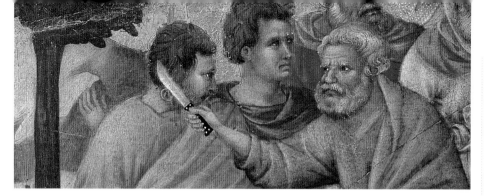

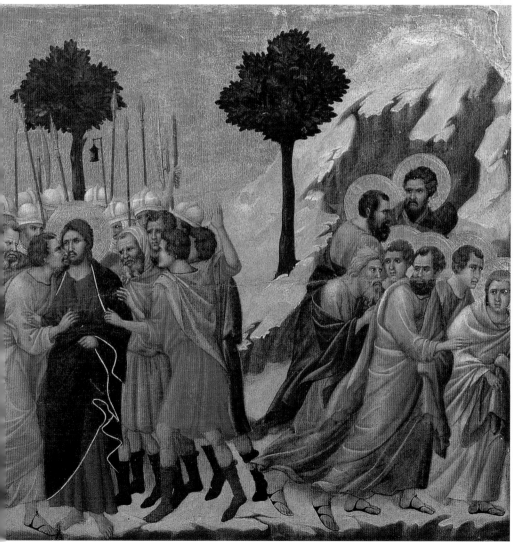

迪・西耶納「猶大的毒吻」

憂格利諾・迪・西耶納（Ugolino di Siena 1317-27）是義大利畫家，他可靠的畫蹟祇有繪於佛羅倫斯聖・克羅齊教堂的多翼式祭壇畫，和倫敦國家畫廊藏有二幅。他是奇瑪布伊的弟子，他沿襲杜喬的風格，如人物的修長和哥德式造形，人物採左右平列延伸的長方形構圖。

迪・西耶納的「猶大的毒吻」與杜喬的「猶大之吻」構圖相仿，都畫出了猶大吻耶穌，彼得爲護主割下侍衛耳朵，以及軍隊包圍、捉拿耶穌的情景。但西耶納捨棄了畫面一角門徒逃離的畫面，只畫出在橄欖山麓上一群人聚集，氣氛緊張，僅穿插畫了三棵樹，除此外光禿禿的，未加任何綴飾，而著重在人物刻劃上。

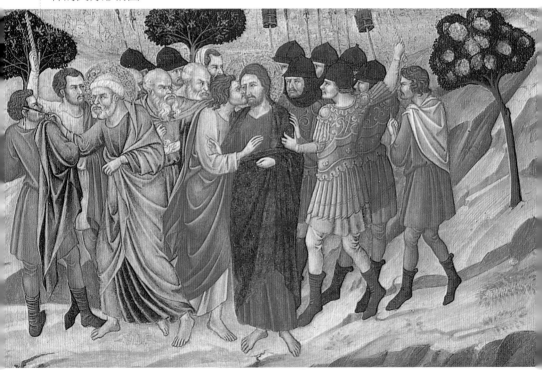

猶大之吻　喬托作
1303～06年間　壁畫　183×183cm
巴都亞・阿累那禮拜堂藏

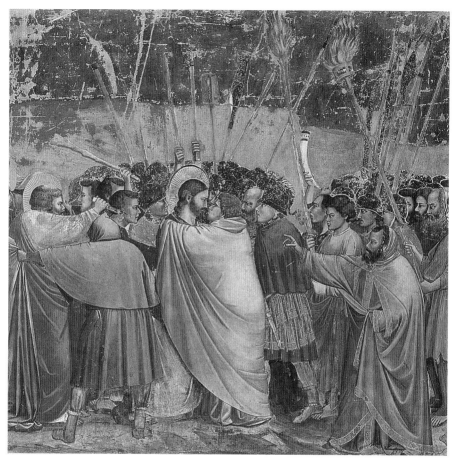

喬托「猶大之吻」

佛羅倫斯畫派喬托「猶大之吻」，這一吻在西洋美術史上又稱爲「猶大的毒吻」；這個題材也是早期成功的聖經宗教題材畫。

可是這一吻並不是親密、關心、友善的象徵，卻是讓羅馬士兵確認要捉拿對象，世界何其慘忍，自己心愛弟子只爲卅兩銀子，卻認財不認人，把自己師傅給出賣了。

這幅畫被美術史研究者認爲，這個畫面是戲劇進行的動態及關係整個觀念空間的靜態，創造對立的緊迫感。

這也是在野蠻戰爭的動亂中，委實隱藏著緊迫的靜止。畫面中央表現世俗的一切，逼近基督的猶大及被斗篷遮住的基督，像被吞噬般，但露出臉部，呈現救世主超然剛毅面貌。

《猶大的血田》

—— 馬太福音 27‧3-10

出賣耶穌的猶大看見耶穌被定罪，後悔了，就把三十塊銀幣還給祭司長和長老，說：「我犯了罪，出賣了無辜者的命！」

他們回答：「那是你自己的事，跟我們沒有甚麼關係！」

猶大把錢丟在聖殿裡，走出去，上吊自殺結束生命。

祭司長把錢撿起來，說：「把它放在奉獻箱裡是違法的」。商量的結果大家同意，去陶匠那邊買塊地皮，作爲埋葬異鄉人的墳地。因此，直到今天大家還叫這塊地爲「血田」。

先知耶利米說：「他們拿了三十塊銀幣，就是以色列人同意爲他付出的價錢，買了陶匠的地皮；這是依照主所命令我的」。

羅倫采蒂「猶大上吊結束生命」

羅倫采蒂的西耶納畫派，帶點抒情風趣，在樸拙中帶些趣味線條和華麗色彩，但這幅「猶大上吊結束生命」中，以淋漓破敗色彩，用調色盤剩下的顏色倒些油，摻和調和倒下去，然後整理出人物上吊的形象，再以黑線條鉤一鉤。這是「耶穌行誼」壁畫中一幅，也是詛咒猶大爲錢賣主下恥行爲不滿作品。

杜喬「猶大爲錢賣主」

義大利‧西耶納大教堂藏有杜喬壁畫「猶大爲錢賣主」，是「耶穌傳」壁畫之一，猶大爲買塊製陶之地，不顧仁義，選擇出賣自己老師耶穌，雖然收了羅馬祭司長三十兩銀子，結果耶穌被捉，被釘上十字架，……這些令人不恥行爲，雖然他後來反悔，但全部事情已無法挽回。

在近似建築模型的簡單建築拱廊外面，集結了一群人，其中一人正要將

猶大為錢賣主　杜喬作
1303年　壁畫　100×53cm
西耶納大教堂壁畫

錢交到叛徒猶大手中。大家的容貌、表情，甚至裝扮差異不大，紅瓦、土黃兩色主宰了畫面，看起來一致、和諧，簡樸而平實。

　　杜喬的畫在簡潔洗練與表情深刻中顯示，結構嚴謹的形象語言，他擅長娓娓動聽地敘述抒情的故事，和當時邏輯混亂的宗教寓言恰好相反，杜喬的「耶穌行誼」壁畫，故事說得很清楚，敘述性很強。

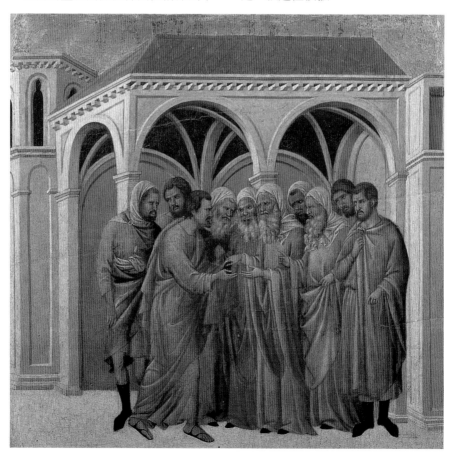

《耶穌被捕》

—— 約翰福音 18‧1-9

耶穌和門徒過了汲淪溪，在那裡有一塊園子，他和門徒們都進去了。

出賣耶穌的猶大也知道那地方，因為耶穌和門徒常在那兒聚會。

猶大帶了一隊羅馬兵，會同祭司長和法利賽人所派遣的聖殿警衛隊，走進園子裡，他們帶著武器，也拿著燈籠和火把，耶穌知道他們要做什麼，就上前問道：「你們找誰啊！」

找拿撒勒人耶穌

他們回答：「找拿撒勒人耶穌」。

耶穌說：「我就是」。出賣他的猶大聽到耶穌回答，或許是心虛吧，竟倒退而跌在地上！

他又問：「你們找誰啊？」

他們說：「找拿撒勒人耶穌。」

耶穌說：「我已經告訴你們，我就是。你們若是只找我，就讓別人離開吧！」——這也就應驗了耶穌以前說過的話：「你所賜給我的人，我一個也沒失落」。

羅倫采蒂「基督被逮捕」

羅馬祭司長帶了一隊士兵，把基督逮捕，彼得護主，在跟士兵理論，他說：「我的主沒有犯錯，是百姓要找他醫病，祂只努力要病人建立信心，

很多痼疾也是因信心痊癒，是民眾需要我的主」。

羅馬士兵那裡聽彼得的理論，捉拿逮捕基督是法王下的旨令，由祭司長親自指揮執行。

基督要求可以捉拿祂一個人，其他的人放開，當然是指弟子們。

羅倫采蒂壁畫，層次分明，他把所有複雜人物放在近景，中景則是雪後白色山丘，白茫茫一片，遠景是暗藍天空與被雪覆蓋白色樹木。

基督被逮捕　羅倫采蒂作
1308年　濕壁畫　175×135cm
西耶納‧杜歐摩歌劇院教堂藏

　　羅倫采蒂的場景、色調異於杜喬和喬托等人，改為充滿星光的夜晚，在前面熱鬧緊張的人群後是雪白山丘，連樹木在星空映照下都顯得潔白。軍隊大都黑袍服、黑帽，前面推耶穌的紅衣男子應是猶大。

什麼是真理 尼可萊維奇・吉作
1890年

祭司夜審基督 宏賀斯特作
1617年 油彩・畫布 269×182cm
倫敦・國家畫廊藏

《祭司定罪》

—— 馬太福音 26・57-67

耶穌在橄欖山客西馬尼被捕後，最先接受祭司長和長老的控告，他們受希律王指示，先在祭司長處初審。

耶穌被捕最大理由，是希律王看見耶穌傳教到處受到百姓擁戴，所到之處人山人海。

耶穌進耶路撒冷城時，全城瘋狂熱烈，被四週高呼、讚美的人群簇擁著進城的場面所震懾。他知道這樣繼續下去，天下人心目中的王不是希律而是耶穌。

希律王要祭司長設法定耶穌罪，然後由長老們控告耶穌「欲稱王於猶太人群」，再送總督彼拉多處定罪。

找二個人來指控耶穌

祭司長和長老找了二個人來指控耶穌：「他能夠拆毀上帝的聖殿，三天內又把它重建起來」。

大祭司問他說：「你對著永生上帝說，你是不是基督」。

耶穌說：「我是，有一天你們會看見我坐在上帝寶座的右邊」。

大祭司火了：「他居然說自己是上帝，他犯了什麼律法」。

那些人群中，除了自己人混在百姓中，也有很多人是收買來的，大家齊喊：「殺死他！殺死他！」

木棍齊飛落在耶穌身上，他們吐口水在他臉上，甚至用皮鞭抽打他。

那些打他耳光的人說：「基督啊！你不是個先知嗎？說說看，打你的人是誰呀？」

在祭司長處審訊後，耶穌被帶往羅馬總督彼拉多處接受偵訊。傑出的俄羅斯畫家尼可萊維奇・吉（Nikolai Nikolaievich Ge 1831-94）的「什麼是真理」，便是以反諷的質問來表現這主題，他把耶穌畫在暗處的角落，而羅馬總督卻迎向光線明亮處，正回過身去訊問耶穌。

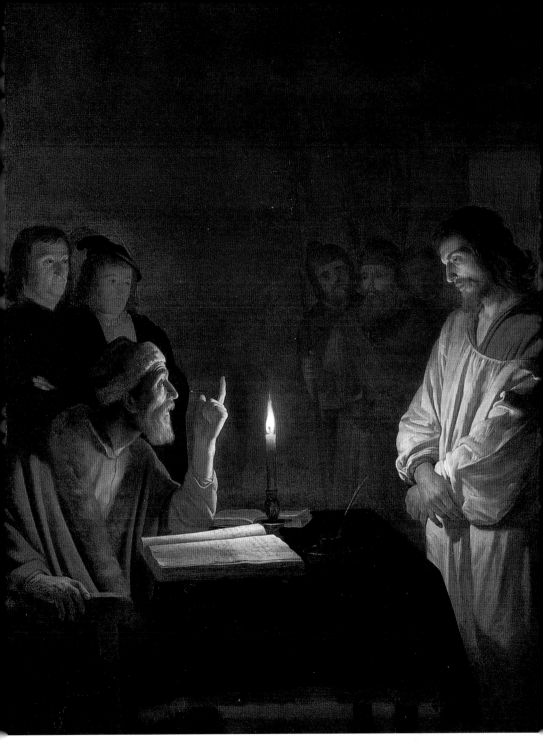

《耶穌受審》

—— 馬太福音 27 · 11-14

希律王設計好「處耶穌於死罪」審議過程，由大祭司該亞法（Caiaphas）和長老初審定罪後，再送總督（等於最高法院）彼拉多（Pilate）。

你是猶太人的王嗎？

基督被打被吐口水第二天，一大清早，大祭司把耶穌送到總督彼拉多那兒，希望早日定罪處死。

總督見到基督，先問送來的人說：「這人犯了什麼罪？」

大祭司說：「這人說自己是王，煽動猶太人反抗羅馬政府」。

總督彼拉多問他：「你是猶太人的王嗎？」

耶穌回答：「這話是你們說的。我的國不在這個世界，如果是，跟隨我的百姓老早起來反抗了。我是王，我要把眞理帶到這世界，凡喜愛眞理的人就是我的子民」。

在這之前，祭司長和長老對他的控告，他一概不回答。

於是彼拉多對他說：「你沒聽見他們控告你的許多事嗎？」

耶穌仍然一句話也不回答，彼拉多非常詫異。彼拉多發現基督並無觸犯國法罪，有意釋放他。可是想害死耶穌收買猶大的祭司長和長老，派了一堆人堅持要把基督處死。

彼拉多知道耶穌沒有做什麼壞事，只是看見耶穌那麼受民眾歡迎，已觸怒希律王，準備陷害耶穌，並收買人作假口供，藉機陷害耶穌。

彼拉多還是想法子，救救耶穌。

梅西茲「長老的審判」

在梅西茲（Quentin Metsys 1465-1530）作「長老的審判」中，耶穌被戴上荊冠，裸著上身，披上綁上了繩子的披風，被侍衛、兵將們拉上陽台公開審判。一旁的長老正在審問，許多人都被收買來指控耶穌有罪。耶穌已被整得疲憊不堪，瘦弱身軀和額頭上血跡斑斑。眾人揶揄、叫囂，表情動作都很誇張。

包士「這人你們見過嗎？」

包士（Hieronymus Bosch 1450-1516）也以在看台上的公開審判場景，來畫「這人你們見過？」在看台下群聚著士兵及百姓，一個個尖牙利嘴、老奸巨猾的模樣。相對地，微彎著身的耶穌被打得遍體鱗傷，半裸著身子、穿披風、頭戴荊冠，則顯得瘦弱謙恭。

惡行與美德化身

祭司前基督　喬托作

1305～08年　壁畫
200×185cm
巴都亞・阿累那禮拜堂壁畫

嘲弄基督　喬托作

1305～10年　壁畫
200×185cm
巴都亞・阿累那禮拜堂壁畫

喬托為佛羅倫斯・巴都亞・阿累那禮拜堂繪製「基督傳」組畫時，是為擁有這座小教堂的銀行家恩里科・斯克羅文尼邀請特別設計。

喬托用壁畫來裝飾這座小教堂，教堂內部是拱頂，規模不大，右邊有寬敞窗間壁之間的五扇窗。左邊大牆沒有窗孔，也沒有建築裝飾，因此喬托將整面牆繪製壁畫，壁畫分成三排，繪製與耶穌基督有關的行誼故事，像這二幅「祭司前基督」與「嘲弄基督」都是在這組壁畫中。

他在此組壁畫，以中世紀的寓意手法，他使「惡行」與「美德」化身成為生動、有性格人物，也是好人與壞人之間形象，人物雖簡單，但印象

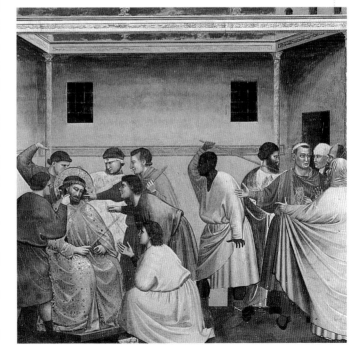

耶穌在大祭司該亞法面前　杜喬作
（左邊為聖彼得第二次不認耶穌）
1308～11年　壁畫　98×53cm
西耶納・杜歐摩歌劇院藏

深刻。

經歷三人三審

耶穌在橄欖山被捉後，先是被送到
大祭司該亞法面前審判，彼得跟來想
營救，在進門口被擋，侍衛問他是否
跟耶穌同黨，彼得第二次不認耶穌，

他不是故意，祇希望保有自由身，有
利於營救師傅。

大祭司審訊後被送到羅馬總督彼拉
多處，法利賽人跟來控告耶穌，他們
全是設計來的。最後被送到希律王面
前，欲置人於死地何患無詞，杜喬的
「耶穌行誼」在這方面有深刻描繪。

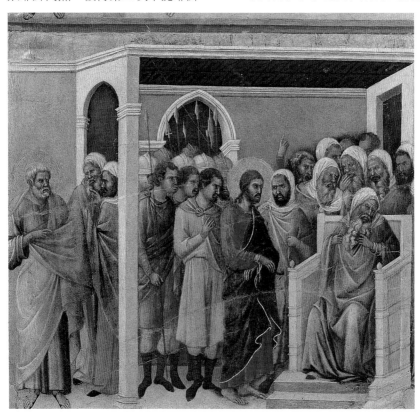

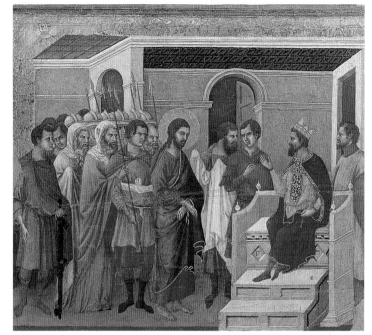

耶穌在希律王面前
杜喬作

1308～11年　壁畫　99×56cm
義大利‧西耶納‧
杜歐摩歌劇院藏

法利賽人控告耶穌
杜喬作

1308～11年　壁畫　99×56cm
義大利‧西耶納‧
杜歐摩歌劇院藏

「基督受審」版本

　　喬托為巴都亞‧阿
累那禮拜堂繪製「基
督傳」，與杜喬為西
耶納‧杜歐摩歌劇院
繪製「基督行誼」，
都是以耶穌基督聖經
故事為主題，喬托對
於基督受審的過程，
繪製非常詳細清楚，
從進入耶路撒冷開
始，基督好像走入陷
阱般遭人陷害，從客
西馬尼園被捉開始，
注定生命操在劊子手
無情摧殘時刻。

　　杜喬對基督經大祭
司該亞法、總督彼拉
多和希律王和描繪非
常生動活潑，是「基
督受審」最佳版本。

　　杜喬壁畫擅長抒情
式描繪，在細緻線條
與優美色調間，匯合
成有裝飾、有旋律，
色彩絢爛宗教組畫。

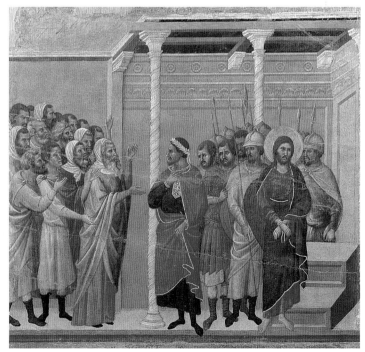

《彼拉多的審判》

—— 馬太福音 27‧11-26

每年的「逾越節」，總督照例為群眾釋放一個他們所要的囚犯，總督有心救耶穌，特別挑了一個大罪犯巴拉巴（Barabbas），他是個作亂殺人的凶手，百姓知道他是無惡不做強盜。

當群眾聚集過來時，總督彼拉多問他們：「你們要我釋放那一位？巴拉巴還是耶穌？」

夫人給的口訊，他是義人

彼拉多在審判進行中，他的夫人托人帶來口訊，說：「那無辜者的事，你最好不要管，昨晚我在夢中有人告訴我，他是義人」。

祭司長和長老挑唆民眾，教他們要求釋放巴拉巴，把基督處死。總督問他們說：「這兩個人中，你們要我釋放誰？」

結果群眾說：「赦免巴拉巴」。

彼拉多再問他們：「那我該如何處置那自稱基督的耶穌呢？」

他們都喊著：「將耶穌釘在十字架上！」

彼拉多問：「他做了甚麼壞事？」

大家大喊：「把他釘在十字架上！釘在十字架上！」彼拉多知道這種定罪，老早是設計好的，良心也受到譴責，但希律王的威權不敢不執行。

眾人目視下洗淨血腥的手

彼拉多良心不安，要人拿盆水來，並在眾人目視下，把自己一雙血腥的手洗乾淨，並對大家說：「你們要承擔，這個人流的血，罪不在我！」

收買來的群眾却齊聲吶喊：「他的血債由我們和我們子孫承擔！」

於是彼拉多釋放巴拉巴，又命令人把耶穌送到「彼拉多之府」，交給士兵，準備把他釘在十字架上處死。

布魯格罕「彼拉多洗淨髒手」

布魯格罕（Hendrick Ter Brugghen）「彼拉多洗淨髒手」，為撇清罪責，彼拉多命人拿水盆來讓他洗淨沾了血腥的髒手。彼拉多及他身邊兩人，哀痛遺憾、嚴肅沈重的表情說明一切。

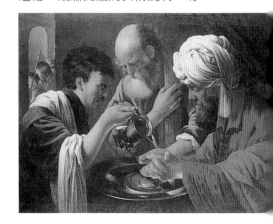

洗手的彼拉多　史托門爾作
1640年　油彩‧畫布　153×205cm
巴黎‧羅浮宮美術館藏

史托門爾「洗手的彼拉多」

　　巴黎‧羅浮宮美術館藏，史托門爾
（Matthias Stomer 1600-50）「洗手的彼
拉多」，彼拉多爲了表示他承擔不起
這不義之罪責，這不是他的意思，當
衆用水洗手，表明不是他的責任。希
律王暴政下的彼拉多，是沒有擔當的
總督，還是良心發現的彼拉多，且讓
我們用自己思維去評審吧！

杜喬「彼拉多洗手以示清白」

　　在建築物外的棚子內，「彼拉多洗
手以示清白」，在杜喬的「耶穌傳」中
也畫出了這段情節。耶穌雙手被綁，
眼帶悲悽地被一群法利賽人和士兵們
圍著，兩名士兵押著他受審。彼拉多
心知耶穌是被迫害的，卻又不得不判
他罪，只能背著他們要人送來水壺，
洗手以示清白。人群有如小山般堆疊
排列著，高高低低的頭聚攏在一起。

彼拉多洗手以示清白　朴喬作
1308～11年　壁畫　99×53cm
義大利‧西耶納‧杜歐摩歌劇院藏
基督在彼拉多面前（局部）　丁特列托作
1566～67年　油彩‧畫布　515×380cm

丁特列托「基督在彼拉多面前」

而丁特列托畫的「基督在彼拉多面前」，彼拉多審判耶穌後，發現耶穌並未觸犯耶路撒冷的法律，然而總督也不能無視於來自猶太人的壓力，他的內心非常迷茫。在逾越節當天赦免犯人，是猶太人習俗。彼拉多讓民眾選擇是恩赦大盜巴拉巴還是基督，眾人皆喊「巴拉巴」。

彼拉多只好當眾洗手，以示他與此事無關，「這是人民的選擇，而不是我」。丁特列托畫中的彼拉多，一副事不關己的樣子，扭過頭去洗手。似乎沒勇氣面對耶穌。

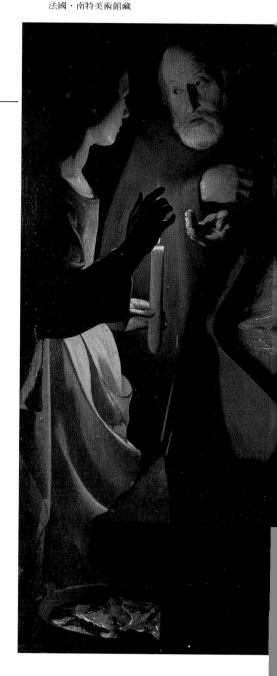

彼得不認耶穌（局部） 拉·圖爾作
1650年 油彩·畫板 120×160cm
法國·南特美術館藏

—— 馬太福音 26·69-75

《彼得不認耶穌》

耶穌被抓送進大祭司那兒去審，彼得混進去，跟警衛坐在一起，看他們要給老師怎樣了結。

祭司長找來很多假證據，並約來很多人誣告耶穌，但證據薄弱。

耶穌不回答他們任何指證，士兵就用口水吐在耶穌身上，拳頭、木棍打在他身上。

雞叫以前彼得三次否認

彼得看了不忍心到外面院子裡，大祭司的一個婢女走過來，說：「你是跟那加利利人的耶穌一夥的嗎？」

但彼得在大家面前否認了。他說：「我不知妳在說什麼」。然後走到院子門口。又有一個婢女看見他，就對著站在門口的人說：「這個人跟拿撒勒的耶穌是同夥的」。

彼得再次否認，發誓說：「我根本不認識那個人！」

過了一會兒，旁邊站著一位女人上來，對彼得說：「你跟他們的確是一伙，你的口音把你身分露出來了」。

彼得再一次詛咒說：「我不認識那個人，如果我說的不是實話，上帝會懲罰我！」

就在這時候，雞叫了。彼得這才想起耶穌的話：「雞叫以前，你會三次

不認識我」。

　　就飛奔出來，痛哭起來。

　　彼得第一次否認，只是說話；第二次否認，是起誓說；第三次否認，是發起誓的說。

　　彼得在惡劣環境下，身不由己，環境也不放過他，他該領會自己完全不可靠，不該再信任自己，即使面對的是弱女子。

　　在「彼得不認耶穌」中，彼得面對侍女的當面質問，仍不敢聲張，堅稱自己不認識耶穌。

佛科雷「彼得的否認」

　　佛科雷（Nicolaas Verkolje 1673-1746）

「彼得的否認」，則有如戲劇般場景活生生在我們眼前上演。

　　畫中遠景是宮殿內的審訊和討論，光線微亮，人物表情也清楚描繪，由左後方慢慢延伸到前景中央，呈半圓弧狀圍繞的士兵，將場景拉到前方的點著蠟燭的婦女，她一手持燭火照亮彼得，一手拍他的肩問他是否認識耶穌，彼得正作勢揮手否認，兩隻手一上一下，身子向後退並急欲離開。

　　在他左邊一群圍著暖爐取暖的士兵正在談論著，一人手指著彼得，懷疑他的身分。在本畫中光線的運用，掌控了整幅畫懸疑微妙的氣氛，人物刻劃生動鮮活。

被蒙住眼睛耶穌　安琪利科作
1441年　壁畫　187×151cm
佛羅倫斯・聖・馬可美術館藏
基督被嘲弄　格呂奈瓦德作
1504～05年　油彩・畫板　109×73cm
慕尼黑・古代繪畫館藏

《戲弄耶穌》

—— 馬太福音 27・27-29

　　總督府的士兵把耶穌帶進「彼拉多之府」，叫來同伴圍繞在耶穌四週。他們先剝下耶穌的外衣，剩下白色內衣，先把眼睛蒙起來，然後用棍子打他，大家要他猜是誰打的。

安琪利科「被蒙住眼睛耶穌」

　　文藝復興前派畫家菲利普・安琪利科（F. Angelico 1400-40），他的「被蒙住眼睛耶穌」，以隱喻方式來表現此情節。安琪利科是修士，他為教堂繪製壁畫，選擇耶穌受難情節時，都以平和姿態表現，而不以殘酷、激烈、血腥為訴求。

　　這張畫以暗示方法，吐口水、打巴掌就很含蓄，沒有那麼殘酷。

格呂奈瓦德「基督被嘲弄」

　　德國文藝復興屬於北方畫派的格呂奈瓦德（M. Grünewald 1475-1528）作「基督被嘲弄」，士兵們把耶穌用白布蒙上眼睛，並在脖子上繫上大白巾，這是「罪人」意思，用粗繩綁著拖著遊街。

格雷考「被穿上紅衣遊街的耶穌」

　　馬太福音27章28・29節說：「他們剝下耶穌的衣服，給他穿上一件深紅色的袍子，又用荊棘編了一頂冠冕給他戴上，拿一根藤條放在他的右手，然後跪在他面前戲弄他」。

　　西班牙畫家格雷考畫「被穿上紅衣遊街的耶穌」，那些士兵把象徵皇帝穿的紅色袍子套在耶穌身上，手上繫著鐵鍊，拖著遊街並大聲喊說：「看

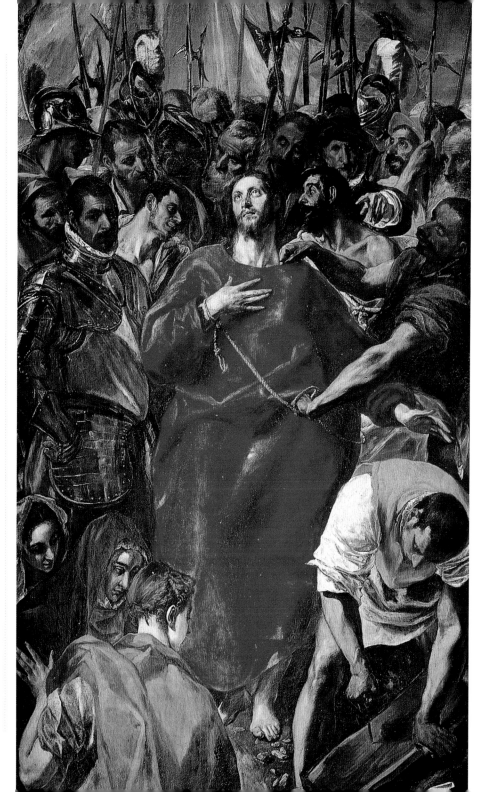

被穿上紅衣遊街的耶穌　格雷考作

1577~79年　油彩·畫布　285×173cm
佛羅倫斯·埃萊奧拉大聖堂聖具室藏

鞭打基督　羅倫采蒂作

啊！猶太人的王萬歲！」
　穿大紅袍服的耶穌在畫中央，顯得有些出奇的巨大，他兩旁及身後擠滿了士兵與人群，長槍高高聳立著。他前面有幾名婦人正在看著趕搭十字架的男子。

羅倫采蒂「鞭打基督」

　在一裝飾華麗的迴廊裡，羅倫采蒂的「鞭打基督」畫出了耶穌被綁在柱子上，被兩名士兵以木棍鞭打。總督和祭司坐在寶座上觀看，他們旁邊還有一架式十足的持棍士兵準備接應。迴廊的另一頭則有幾位女士忍痛觀看著。從迴廊的立體裝飾來看，羅倫采蒂已有透視概念。

　耶穌的瘦弱身軀與痛苦表情，較之那些驕縱威風的士兵們，適成對比。迴廊建築的立體感與綴飾浮雕天使，花地磚、細圓柱及框飾，都表現出它豐富的裝飾意味。

　在這美侖美奐的建築中，卻進行著如此令人悲憤的鞭刑，令在建築一角的婦人們看得悲痛、無奈與不安。

《戴上荊冠》

—— 馬太福音 27・28-31

「戴上荊冠」和「戲弄耶穌」，藝術家們常把這兩個情節合在一起。

「戲弄耶穌」場面，通常是基督雙手被縛，眼睛被蒙住，任由士兵拖著遊街。「戴上荊冠」，當然頭上戴著由荊棘編成冠冕，士兵們各顯本領，要整耶穌，但這一些用意，好像是在問：「你是猶太的王嗎？怎麼淪落到此地方」，說話都露出陰森笑容。

用荊刺編了冠冕給他戴

馬太福音27・29-31上說：「用荊棘編了一頂冠冕給他戴上，拿一根籐條放在他的右手，然後跪在他面前戲弄他，說：『猶太人的王萬歲！』他們又向他吐口水，拿籐條打他的頭。他們戲弄完了，又把他身上的袍子剝下，再給他穿上自己的衣服，然後帶他出去釘十字架。」

彼利達「戴荊冠基督」

西班牙畫家安東尼奧・德・彼利達（Antonio de Pereda 1611-78）的「戴荊冠基督」，頭上戴著如鳥巢般荊棘編冠冕，但神情看不到苦難。在古代荊棘是詛咒的象徵，耶穌在十字架上，為我們成了詛咒。

包士「戴荊冠基督」

北方荷蘭畫家希洛尼姆斯・包士（H. Bosch 1450-1516）的「戴荊冠基督」，描繪那種誇張的士兵戴著鐵手套，把長滿長刺的荊棘，往基督頭上放，其他三人各有職守，都是以整耶穌為樂，耶穌從容赴義般，沒有什麼好害怕。

這幅藏於倫敦國家畫廊作品，在展出目錄上印著「被嘲笑的基督」，其實被逼戴上荊冠，不是籐條編的帽，而是如鋼釘編似的，士兵拿時還需戴鐵手套，才不致被扎傷。

戴荊冠基督　包士作
1490～1500年　油彩・畫布　73×59cm
倫敦・國家畫廊藏

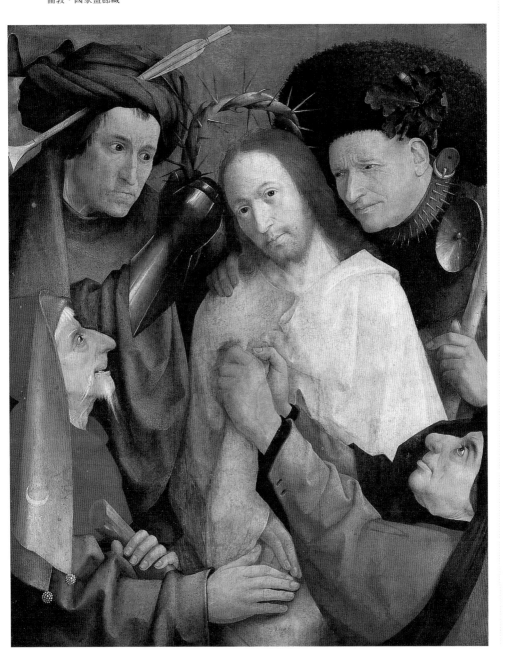

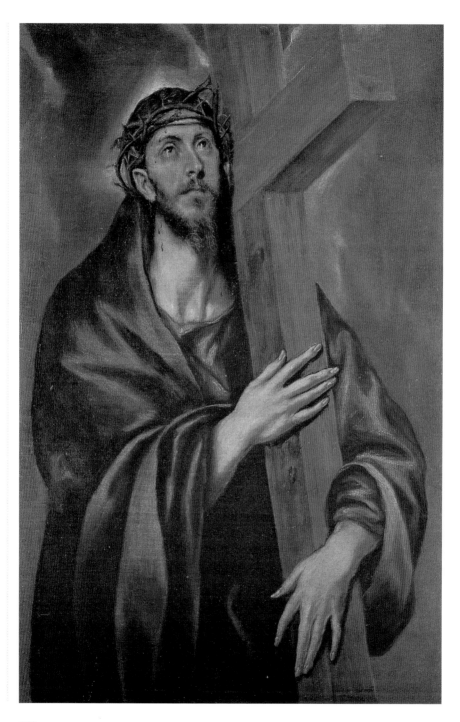

背十字架基督　格雷考作
1590～95年　油彩‧畫布　105×68cm
巴塞隆納‧市立美術館藏
戴上荊冠　凡‧代克作
1474年　油彩‧畫布　223×196cm
馬德里‧普拉多美術館藏

格雷考「背十字架基督」

對於荊棘的描寫，南方畫家們比較含蓄，傾向採用較小的荊棘枝子，例如西班牙畫家格雷考畫「背十字架基督」，基督的荊棘皇冠，刺破額頭，鮮血往下流，基督無視皮肉之痛，臉部仍呈現沉穩與堅毅的悲壯。

凡‧代克「戴上荊冠」則對耶穌酷刑、嘲弄、羞辱以對。

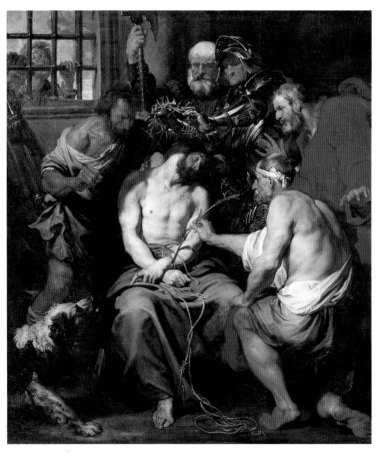

戴上荊冠　杜喬作
壁畫　100×53cm
義大利・西耶納・杜歐摩歌劇院藏

鞭打基督　杜喬作
壁畫　100×53cm
義大利・西耶納・杜歐摩歌劇院藏

基督被鞭　提香作
1570年　油彩・畫布　280×181cm

《鞭打基督》

—— 馬太福音 27・26

「馬太」、「馬可」、「路加」、「約翰」四部福音書，都記載彼拉多釋放巴拉巴後，又命令士兵「把耶穌鞭打了」。

四部福音書都說了這句話，只有六個字，可是在西洋繪畫裡，這個題材很多畫家都在畫，其中威尼斯畫派的提香「基督被鞭」最有名。

在杜喬「耶穌傳」中，也畫了「戴上荊冠」及「鞭打基督」二情節。在同一場景中耶穌在眾人圍觀下，被穿上紅衣和黃袍、戴荊冠、拿藤枝，被大伙揶揄嘲弄他是「猶太人的王」，後來彼拉多又命人把耶穌鞭打了。

提香「基督被鞭」

提香畫了很多「基督被鞭」的畫，他都畫基督正從廊柱上被解下來，或雙手被綁，士兵圍著他木棍齊飛，祂衰竭地倒在廊邊。

猶太人的死刑是用石頭打死。釘十字架是外邦人的刑罰，羅馬人用以處決奴隸和重罪的犯人。將耶穌釘十字架，不僅應驗舊約，也應驗主所說祂要怎樣死的話；祂若被石頭打死，那些話就無法應驗。（見李常受先生指引導讀）

此畫中提香是用長棍來抽打雙手被綁的耶穌，耶穌不支癱倒在台階上，還有人抱更多棍子來。

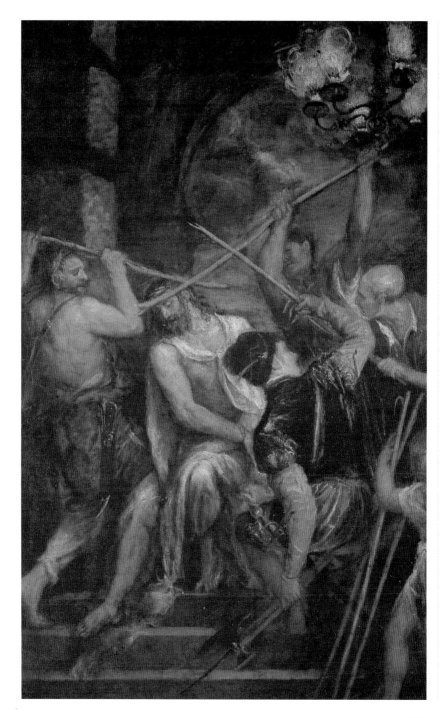

《背往髑髏崗》

他們向耶穌吐口水，拿籐條打他的頭，他們戲弄完了，把他身上的袍子剝下，再給他穿上自己的衣服，然後帶他出去釘十字架。

在途中，他們遇見一個人，名叫西門（Simon），剛從鄉下進城，他們強迫他替耶穌背十字架（西門是古利奈人），他們把耶穌帶到一個地方，叫「各各他」（Golgotha），意思就是「髑髏崗」（The Place of the Skull），在那裡，他們拿摻著苦膽的酒給耶穌喝；耶穌嘗了，卻不肯喝。

「路加福音」增加了一群跟隨著的百姓，其中有些婦女號咷痛哭，還有兩個竊賊也在內。

筋疲力盡，西門相助？

拜占庭的「畫家指南」上說：「耶穌筋疲力盡，倒在地上，剛好一位從古利奈來叫西門的路過，他留著山羊鬍子，灰髮，身著短裝。他在士兵威脅下，把十字架扛到自己肩上。

洛托「擔十字架基督」

巴黎羅浮宮美術館藏，洛托（L. Lotto 1480-1556）「擔十字架基督」，這幅好像耶穌背十字架特寫鏡頭，只集中在耶穌上半身擔著沉重十字架，其

他祇看到扶在十字架木上的手，後面露出半張士兵的臉。

這位在威尼斯發展畫家，受貝利尼影響，在作品上有些甜美，但因曾在德國北方遊藝，也受杜勒、霍爾班畫風感染，作品帶些日耳曼憂鬱氣息。

杜喬「往髑髏崗行」

杜喬為義大利・西耶納・杜歐摩歌劇院畫「耶穌行誼」壁畫中，「往髑髏崗行」，耶穌雙手還被綁，十字架由徒弟聖・彼得扛著，這是平地，到了要上山坡，羅馬士兵就要耶穌自己扛上山。

杜喬的畫，綜合幾世紀以來，拜占庭藝術那股肅穆、莊嚴、質樸的綜合美，更汲取聖・方濟和聖・道明修道會特別強調新的人文主義。他的畫色彩豐麗而又細緻，色彩取自拜占庭特色，以金色作底，大量用溫暖舒服的大紅，人物以陰影盡量不用線條，形象饒富變化，輪廓講求細緻。

杜喬畫中的十字架似屬象徵性的，因要釘死耶穌的話實在有點輕薄了。畫中除了耶穌和士兵外，也畫進了幫他扛十字架的彼得和使徒們，其中最特別的，是聖母瑪利亞也出現在人群中，與耶穌哀怨地無言相對。中間有

擔十字架基督　洛托作
1526年　油彩‧畫布　66×60cm
巴黎‧羅浮宮美術館藏

往髑髏崗行　杜喬作
1308～11年　壁畫　99×53cm
義大利‧西耶納‧杜歐摩歌劇院藏

一人在耶穌身後提著摻了苦膽的酒。

在杜喬的「耶穌行誼」中，總是畫了一大群人成排集聚在一起，以紅袍基督和藍袍聖母爲特殊顏色，代表身分的不同，其他人則衣著樸素，描繪平實。前前後後，人物眾多。

西耶納「往髑髏崗途中」

　　西耶納（Ugolino di Siena 1317-27）藏於倫敦國家畫廊這幅「往髑髏崗途中」，跟「猶大的毒吻」都是同一組畫，尺寸相同，畫風一樣，可能是像杜喬、喬托和安琪利科一樣，應教堂的邀請所繪的「耶穌傳」油畫系列。

包士「扛十字架基督」

　　維也納・美術史美術館藏，包士畫「扛十字架基督」，這幅畫雖然不是從藝術傳統技法上獲得的表現手法，但那種從民間木刻或宗教印刷品中承襲而來，屬於「野味」風格作品，反倒非常受到歡迎。

　　包士非常活躍於荷蘭的塞托肯波希（Shertogen Bosch）地方，可能他名字就是這樣來，有資料顯示他的作品，是異教信仰者，為酒神祭典所作祭壇畫，但有待查考。

　　其實他的這幅基督扛十字架上髑髏崗，畫面前方二位陪釘十字架小偷也開始上路，右邊還跟修士禱告拜託，畫面人物充滿北歐地方風味。

背十字架上髑髏崗　丁特列托作
1566年　油彩・畫布

西門協力抬起十字架　拉飛爾作
1517年　油彩・畫布　318×229cm
馬德里・普拉多美術館藏

《髑髏崗奈何路》

　去「髑髏崗」是基督最後一段行程奈何路，士兵們對他一路戲弄，頭上戴著荊棘編的頭冠，還要自己背負兩根大木頭釘成的十字架。

　藝術家很喜歡這一段情節。

丁特列托「背負十字架上髑髏崗」

　丁特列托畫的「背負十字架上髑髏崗」，耶穌走在前面，後面陪著被釘十字架的二位盜賊，也背負著十字架，在士兵五花大綁下，躑躅難行。丁特列托壯麗構圖，人物雖多，氣氛掌握很好。

　耶穌扛著沈重的十字架，脖子上綁著繩子，被前面的侍衛拉著走，由於正值上坡，耶穌顯然走得非常吃力。他身後跟著的老者也幫他扶拿著十字架，圍觀人群都以頭巾覆身，卻令人感到哀戚。

　在下坡處兩個赤裸著上身的盜賊，也扛著十字架，被前面的士兵拉扯著繩子催促著，也有兩人幫忙扛著，可見那大大的十字架有多沈重，光靠一個人是扛不動的，所以耶穌在爬坡時幾乎已歪斜著身子，扛不動了。

拉飛爾「西門協力抬起十字架」

　馬德里・普拉多美術館藏，拉飛爾（Raphael 1483-1520）畫的「西門協力抬起十字架」，耶穌背負起沈重十字架，在背往髑髏崗上時，體力不支，一位從古利奈來的叫西門的人，被士兵們命令（有的說自動協力）抬起十字架。

　拜占庭的「畫家指南」上記載著：「基督筋疲力盡，被石頭絆到，倒在地上……古利奈人西門路過此地，他生有落腮鬍子，灰鬚黑捲髮，身著短裝。他看到此景，當即把十字架抬起

背往髑髏崗艱辛路　提埃波羅作
1737～38年　油彩・畫布　450×517cm
威尼斯・聖阿爾維茲教堂藏

扛到自己肩上。

　根據尼考迪姆所著「仿福音書」的描述，約翰把消息告訴聖母，抹大拉的瑪利亞和她的姊姊馬大，沙洛邁的瑪利亞（雅各和約翰的母親），一起來到刑場，她們在「往髑髏崗」的路上。

　看到耶穌背負著沉重十字架，站在旁邊，無助與無奈，伸出雙手欲擁抱耶穌（聖母），聖母瑪利亞左後方穿紅衣、披長髮是抹大拉的瑪利亞，扶著聖母跪在地上應該是馬大，她在此畫面中都是努力照顧經不起慟子之痛的聖母。聖母右後方穿藏青色應該是雅各母親，她名字也叫瑪利亞。

　耶穌從耶路撒冷背著十字架到髑髏崗，這也是所謂「十字架之路」，教堂中間或戶外有七個停歇站，主要基督在十字架重壓下跌倒在地三次，與聖母相遇，與古利奈人西門相遇，與聖・維隆涅卡相遇，這三個休息站現在仍然是旅遊人憑弔地。

提埃波羅「背往髑髏崗艱辛路」

　威尼斯畫派丁特列托或提埃波羅筆下就沒有拉飛爾那麼抒情。

　提埃波羅「背往髑髏崗艱辛路」，十字架又重又長，壓得耶穌趴倒在地上透不過氣來，描繪生動深刻。

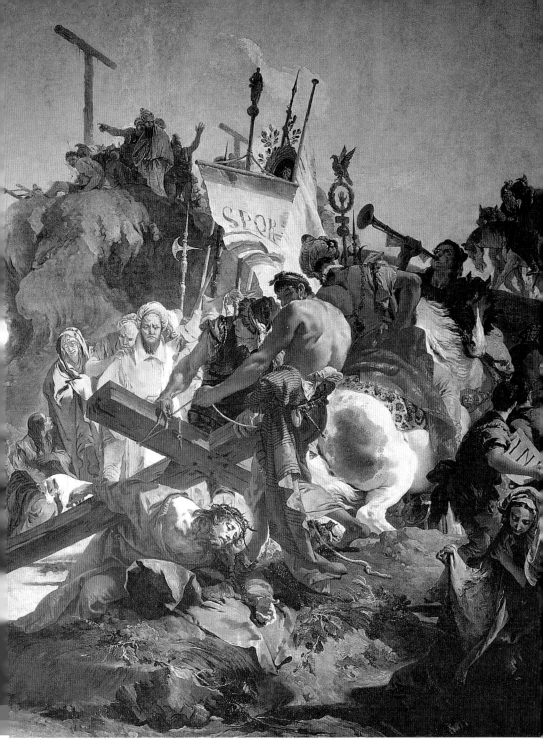

《十字架路程》

—— 約翰福音 19‧17-42

耶穌背著自己的十字架出來，到了一個地方，名叫「髑髏崗」，希伯來語叫「各各他」。一直到被釘上十字架，再到降下十字架，最後下葬，這所謂「十字架路程」在宗教美術裡，變成一種信心的象徵。「從宣判死刑到下葬」，被分成十四個階段，宗教美術稱「十四個祈K信心」。

十四個祈禱信心

如果按照拍攝電影，這十四個主題也是最令人刻骨銘心的，「耶穌受難」所受的苦難，常人不能想、普通人也不敢想，何況承受皮肉煎熬，與生離死別之痛。「十四個祈K信心」是：

1. 死刑宣判
2. 背十字架
3. 十字架太重跌倒
4. 聖母在路旁痛不欲生
5. 古利奈人西門相助
6. 維洛涅卡毛巾擦臉
7. 二度不支倒地
8. 安慰為他飲泣悲傷婦人
9. 三度跌倒幾乎昏厥
10. 剝下基督身上衣服
11. 釘上十字架
12. 十字架上斷氣
13. 降下十字架
14. 入殮（埋葬）

這十四個祈禱信心中，最讓藝術家動容的每一階段，從十四世紀以後很多畫家都會選擇自己喜愛主題，作為創作題材，也有受教堂之邀，特別繪製壁畫或懸掛用油畫。

普律東「釘在十字架上基督」

普律東（P. P. Prud'hon 1758-1823）的「釘在十字架上基督」，光主要投射在被釘在十字架上基督身上，身體慟痛的肌肉掙扎，蹲在腳旁抹大拉的瑪利亞低頭哭泣，他也能借基督受難表現浪漫和神秘氣息。

舒佛涅「從十字架放下」

舒佛涅（J. Jouvenet 1644-1717）的「從十字架放下」，富巴洛克式的感性表現，以及自然寫實的成分。

吉爵利「降下十字架」

烏菲茲美術館藏「降下十字架」，這是吉爵利（L. Gigoli）作，在場人物交代很清楚，光影支配對每個人的表情達到氣氛的極佳烘托。

從十字架放下　舒佛涅作
1697年　油彩・畫布　424×312cm
法國・國立藝術學院藏

降下十字架　吉爵利作
油彩・畫布　321×201cm
佛羅倫斯・烏菲茲美術館藏

為基督拭汗的維隆涅卡　勒・許爾作
1650年　油彩・畫布　61×126cm
巴黎・羅浮宮美術館藏
往髑髏崗路上　巴薩諾作
1582年　油彩・畫布　145×133cm
倫敦・國家畫廊藏

《擦出基督面像》

傳說基督背著十字架在走向髑髏崗的路上時，因十字架太重，山路又難行，雖有古利奈來的叫西門的人協助抬十字架，但基督也已筋疲力竭，連站的力量都沒有，幾乎靠爬行前進。

基督面貌印在手帕上

有位婦女名叫維隆涅卡（Veronica）看到基督滿頭是汗，走上前去，用自己的手帕（或毛巾）給基督擦汗，結果產生奇蹟：基督的面貌印在這塊擦拭的手帕上，永遠也不退色。

傳說這塊「手帕」，後來作為聖物保存在羅馬・聖彼得大教堂中，「維隆涅卡」的名字，原來的意思為「眞像」。

勒・許爾「為基督拭汗的維隆涅卡」

巴黎・羅浮宮美術館藏，15世紀鄂斯塔世・勒・許爾（E. Le Sueur 1617-55）「爲基督拭汗的維隆涅卡」，耶穌不支而倒地時，古利奈一個叫西門的人，協助他抬起厚重十字架，減輕耶穌的負荷。

在耶穌前方右側，一位以色列婦人維隆涅卡蹲下去，拿出潔白手帕給耶穌擦汗，沒有想到這一擦，耶穌的面容神奇地印在面紗（毛巾）上。

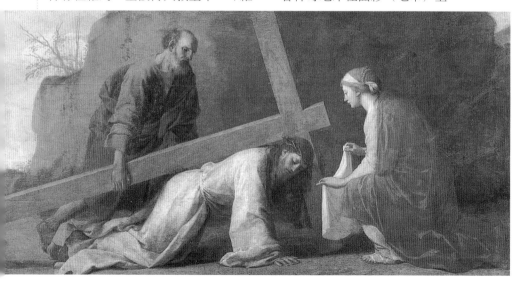

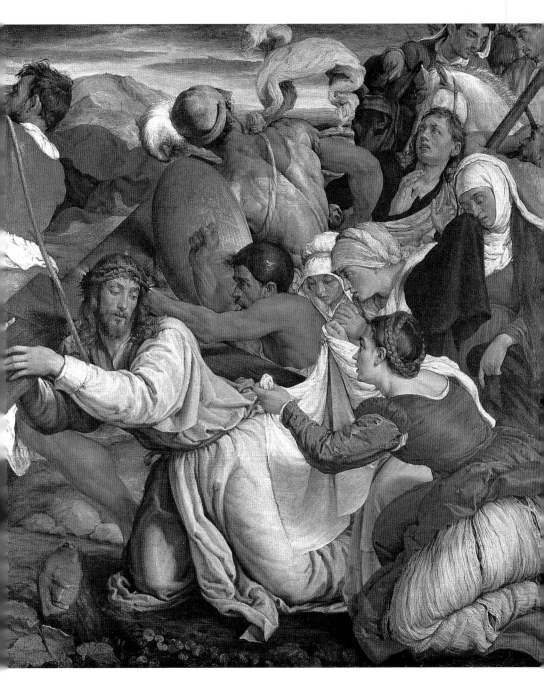

巴薩諾「往髑髏崗路上」

雅克伯・巴薩諾（Jacopo Bassano 1510-92）藏在倫敦・國家畫廊，有幅「往髑髏崗路上」，耶穌吃力背著十字架，腰間還被士兵綁著粗繩，皮膚黝黑古利奈人西門在一旁協力，維隆涅卡把準備好大毛巾，幫耶穌擦去臉上塵埃與汗水，三位瑪利亞在哭泣。

巴薩諾的畫最妙，畫面上最少有一位跪在地上，這幅畫上好像蠻多跪著

的。他是威尼斯畫派尾聲畫家，跟父親承受貝里尼與丁特列托影響，作品人物氣勢充沛，色彩對比鮮明，給人震顫力量。

格雷考「聖・維隆涅卡」

西班牙畫家格雷考畫「聖・維隆涅卡」，維隆涅卡手持大手巾，變成絲質基督畫像外，還印有框框，這就像現代流行用披肩或頭巾。

聖‧維隆涅卡　格雷考作
1580年　油彩‧畫布　96×91cm

聖‧維隆涅卡畫像　雷尼作
1638年　油彩‧畫板　71×61cm
莫斯科‧普希金美術館藏

聖‧維隆涅卡　斯卓利作
1638年　油彩‧畫布　168×118cm
馬德里‧普拉多美術館藏

　　維隆涅卡印有耶穌聖像手巾，具有可以治癒病患的奇蹟，她曾用這條手巾治好羅馬皇帝的病。

　　格雷考畫的耶穌面像及維隆涅卡的容貌，細緻優雅、斯文柔美，濃眉大眼，鼻樑高挺，五官清秀，輪廓非常鮮明，是他典型人物特色。

雷尼「聖‧維隆涅卡畫像」

　　古伊多‧雷尼（Guido Reni 1575-1642）是義大利畫家，他在十七、十八世紀中，名氣頂盛，後來卻被羅斯金貶抑，認為他的畫商業氣息太盛，藝術成分過弱，但他結合卡拉瓦喬與卡拉契的風格，很受現代人喜愛，有人形容他的畫是拉飛爾式古典主義。

　　他畫的「聖‧維隆涅卡畫像」，在教會刊物、海報、卡片上常出現。

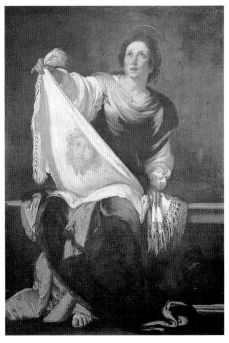

斯卓利「聖‧維隆涅卡」

　　馬德里‧普拉多美術館藏，斯卓利（B. Strozzi 1581-1644）「聖‧維隆涅卡」，這位曾在聖‧方濟修道院的修士畫家，受到魯本斯影響，1610年為奉養寡母獲准離開修道院，開始展開畫家生涯，常幫人畫像，常將熟悉婦人畫入聖經故事中，也畫很多和悅的宗教題材作品。

十字架昇起　魯本斯作
1620～21年　油彩・畫布　32×37cm
巴黎・羅浮宮美術館藏

十字架昇起　布洛依（父）作
1524年　油彩・畫板　87×63cm
布達佩斯・國立美術館藏

《豎起十字架》

—— 馬太福音 27・34-36

他們拿了攙著苦膽的酒給耶穌喝，耶穌嘗了，卻不肯喝。

於是，他們把耶穌釘在十字架上，又抽籤分了他的衣服，然後坐在那裡看守他。

苦膽調和的酒，等於是麻醉作用藥物，但耶穌不肯接受麻醉，衪要飲盡苦杯。

有關耶穌被釘在十字架的過程，四本福音書上都沒有記載。「基督生涯暝想錄」記載：「山上聚集著猶太人和士兵，三個士兵用繩子綁住十字架的橫木和柱腳，幾個士兵用鐵錘把釘子釘住耶穌的雙腳和雙手」。

耶穌先在地面上被釘後，再架起十

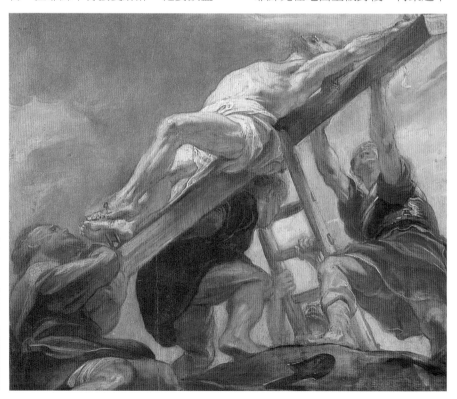

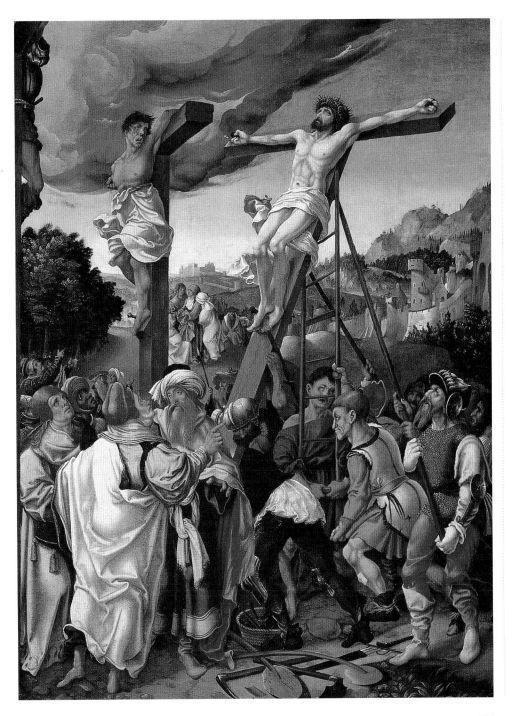

字架；還是先架好十字架後，再把基督吊起再被釘上釘子？這不得而知。

　　一般畫家都選擇前者。十字架與基督一起被慢慢架起，作爲繪畫的一種表現手法，確實與磔刑的戲劇性開端更爲吻合。

魯本斯「十字架昇起」

　　巴黎·羅浮宮美術館藏魯本斯（Paul Rubens）「豎起十字架」，以仰望的角度來畫，有的用背、用手、或用扶梯支撐，左邊那位還有抱住十字架，怕它往外滑的特

寫方式，予人強烈震懾感覺。

　　而奧地利畫家悠克·布洛依（父）（Jörg Breu 1475-1537）的「十字架昇起」，除借用梯子撐起，還用木棍協助。布洛依畫風受霍爾班影響，北方畫派樸拙之風瀰漫。

胡伯「十字架立起」

　　沃爾夫·胡伯（Wolf Huber 1490-1553）這位尼德蘭畫家的「十字架立起」，士兵們用可拉動繩子，將釘上十字架的基督慢慢把它架起。

　　這是文藝復興以後的模

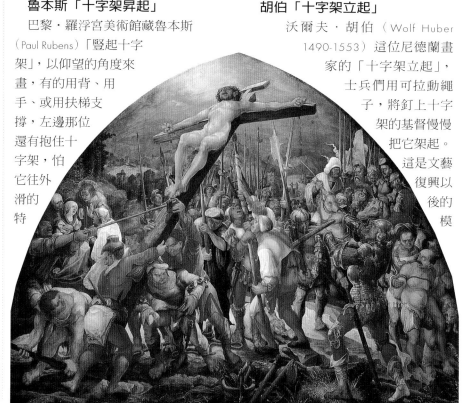

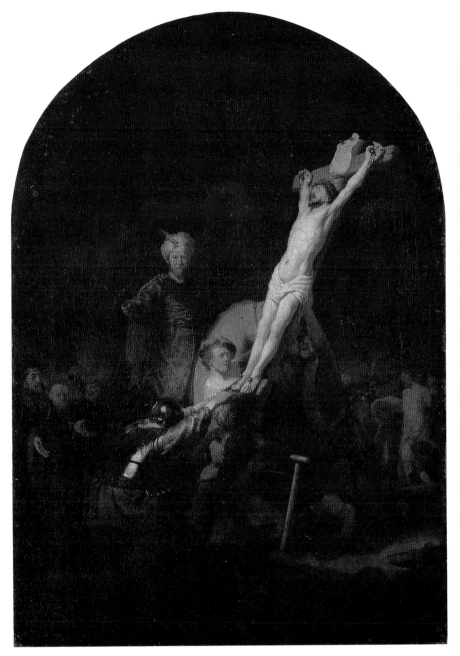

式。為十字架能扶起，扶的扶，頂的
頂，撐的撐⋯⋯四周圍了大批士兵，
指揮、吶喊。聖母瑪利亞在一旁只能
哀悼、哭泣。

　　林布蘭特「十字架升起」，採用話
劇效果，在黑暗中突顯基督的身姿，
眾人正合力升起十字架，將這令人慟
心的一刻化作永恆。

《磔刑》

—— 路加福音 23‧38-43

在十字架上，有塊牌子寫著：「這是猶太人的王」。兩個跟他同釘的囚犯，有一個開口侮辱他說：「你不是基督嗎？快救救你自己，也救救我們吧！」

另外一個卻責備那囚犯說：「你同樣受刑，就不怕上帝嗎？我們受刑是活該；我們所受的不正是我們該得的報應嗎？但是，這人並沒有做過一件壞事。」

於是，他對耶穌說：「耶穌啊！你作王臨到的時候，求你記得我！」

耶穌對他說：「我告訴你，今天你要跟我一起在樂園裡。」

耶穌被釘十字架是在九點時，豎起來是十點。

磔刑——為人類贖罪

「磔刑」——正是基督美術的經典主題。救世主在十字架上為人類贖罪——這一殉教場面自然包融了種種象徵意義。

另二個被架釘是盜賊，一個是「惡的盜賊，一個為善的盜賊」，善的對惡的說：「我們是罪有應得，這個人是無辜的。」看來盜賊也千差萬別。

右邊好強盜表情安詳而平靜，左邊壞強盜充滿痛苦，好強盜的靈魂被天使接走，壞強盜的靈魂被魔鬼接走。

正午過後，四周漸漸昏暗。三點過後時刻來臨，耶穌說：「上帝啊！你為什麼拋棄了我？」他的母親聖母瑪利亞和馬大用海綿沾醋送到他口中，耶穌說了最後一句話：「任務完成了」後，便低下頭，將靈魂交給了上帝。

士兵們看見耶穌不動，用槍捅他的腹部，隨即有血和水流出來，他已死無疑。

布拉曼提諾「基督磔刑」

巴黎羅浮宮美術館藏，布拉曼提諾（Bramantino）是巴托洛米歐‧斯瓦第（Bartolomeo Suardi 1465-1530）的藝名，他的「基督磔刑」，壯麗與嚴肅氣氛瀰漫，也是基督教美術代表作。

米蘭畫家布拉曼提諾活躍於16世紀米蘭畫壇，他的畫風與曼帖那近似，都是「反達文西」的，他的「基督磔刑」便極具代表性，人物造形渾圓柔和，身大頭小。

耶穌和兩盜賊高吊在十字架上，一左一右盜賊以懸浮在半空中，雲端的天使與魔鬼做善惡區別，以耶穌為中心，一分為兩個雲空，甚至還有兩個月亮。在十字架下，黑袍聖母已近昏厥，由兩人攙扶著。紅袍瑪利亞則抱

住耶穌十字架，她跟前有一頭骨。

丁特列托「基督磔刑」

威尼斯畫派丁特列托畫的「基督磔刑」，場景盛大，氣氛悲愴。他在這為威尼斯·聖馬可公會大廳所畫大型

基督磔刑　丁特列托作
1554～55年　油彩・畫布　282×445cm
義大利・威尼斯・藝術學院藏

壁畫中，加入許多自己的想像，充滿
戲劇性和激情的繪畫語言，讓觀眾浸
淫在悲劇場面氛圍中，仍有磅礴浩然

千秋氣勢，這是丁特列托在成熟時期
代表作，悲壯而宏偉，畫幅寬廣像寬
銀幕般有氣勢。

三位哭泣的瑪利亞　吉拉德・大衛作
1515年　油彩・畫布
柏林・國立繪畫館藏

十字架下悲淒　格呂奈瓦德作
1502年　油彩・畫板　73×52cm
瑞士・巴塞爾美術館藏

《三位哭泣的瑪利亞》

我們在很多「基督被釘在十字架上」的圖裡，看見悲傷難過、痛苦傷心的人，這些人有耶穌的門徒，還有三位瑪利亞。

承受最痛聖母瑪利亞

耶穌母親，聖母瑪利亞，確信她被基督受難的極度痛苦所壓倒。她當時昏厥三次；第一次是去「髑髏崗」的路上，基督承受不起背負笨重的十字架而倒地時。第二次是基督被釘上十字架時，看見他血流滿地，休克暈過去，遲遲才醒過來。第三次是從十字架降下基督遺體時。

十字架下的瑪利亞，年齡最大、最老，大部分穿黑色或暗藍色衣服，表情也最難過。

抹大拉的瑪利亞有福的人

還有一位抹大拉的瑪利亞，「路加福音」中曾提到，一個罪孽深重的婦人，用油膏和香精塗抹基督的雙腳。之後，她便以懺悔者的形象出現在耶穌生活中，耶穌將她身上的七隻鬼趕走，抹大拉瑪利亞銘文是這樣：「你不必沮喪，雖然曾經墮入深淵罪惡，我以上帝為榜樣，洗刷你的罪吧！」

抹大拉瑪利亞姊姊為馬大，基督曾路過她們家作客，抹大拉瑪利亞把握機會，聽基督談道說經，後來基督說她是「有福的人」，要馬大也跟妹妹抹大拉瑪利亞一樣，捉住機會享受寧靜，感恩心情才有喜樂，不要那麼忙碌操勞。

耶穌被釘上十字架時，她也全程參與，在畫面裡她最年輕，衣著漂亮時髦。耶穌身體被降下十字架時，給耶穌身體塗香油的，就是聖母瑪利亞與抹大拉瑪利亞。在提香的畫作中，我們稱抹大拉瑪利亞為瑪格達琳。

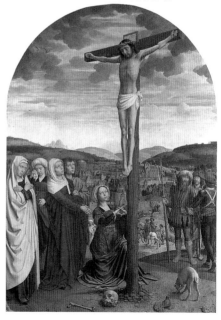

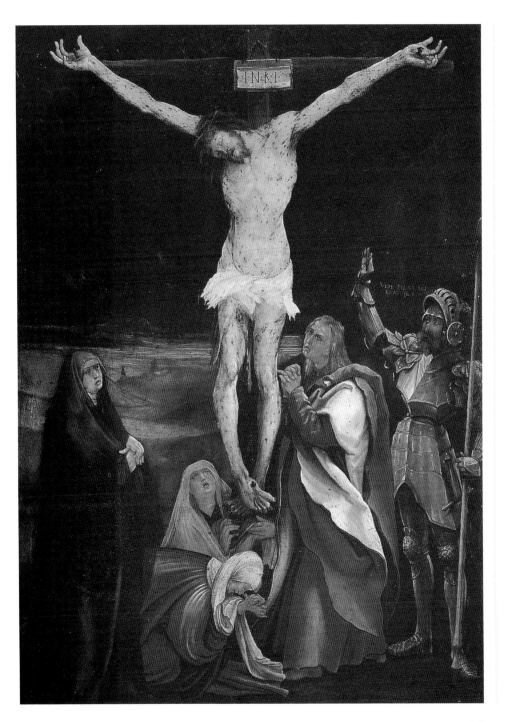

189

馬大都在聖母身旁照顧

抹大拉姊姊馬大，也在十字架下，

她都在聖母瑪利亞身旁，細心照顧承
受不了苦楚和打擊的聖母瑪利亞。

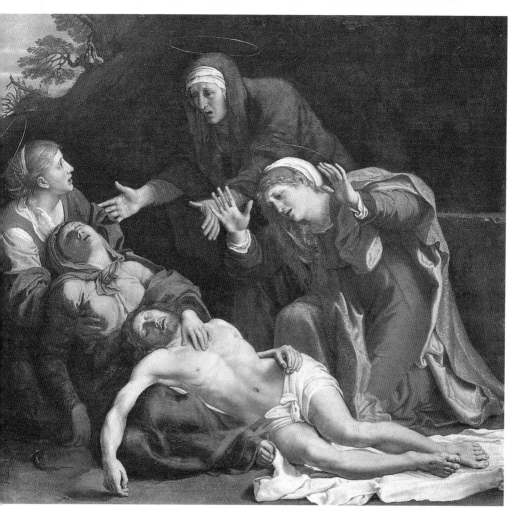

哀悼中三位瑪利亞　寇特作
油彩・畫板　168×62cm
巴黎・羅浮宮美術館藏

　　畫面中雅各的母親也叫瑪利亞，所
以美術史上稱在「基督十字架下」三
位哭泣瑪利亞，和一位細心照料聖母
的馬大。

卡拉契「聖母瑪利亞暈過去」

　　北方義大利畫家卡拉契（Annibale
Carracci 1560-1609）的「聖母瑪利亞
暈過去」，即傳神地描繪了耶穌降下
十字架後，哀痛欲絕的聖母瑪利亞也
暈了過去，另兩位瑪利亞及馬大則慌
了手腳，急欲幫助聖母，同時也哀慟
耶穌的死，呈一片愁雲慘霧畫面。

寇特「哀悼中三位瑪利亞」

　　羅浮宮藏寇特（Colijn de Coter）的
「哀悼中三位瑪利亞」中，三位瑪利
亞的悲痛表情較卡拉契含蓄，也沒有
那麼戲劇性，但在衣著服飾的表現上
更細緻講究，尤其是跪在前方的抹大
拉瑪利亞衣著更是華麗繁複，不若卡
拉契中的哭天喊地誇張。

　　此外，佛蘭德斯畫家古拉德・大衛
（Gerard David 1460-1523）「三位哭泣
的瑪利亞」，與哥德末期格呂奈瓦德
的「十字架下悲淒」等作，都畫出了
哀痛的三位瑪利亞對耶穌的尊敬、哀
悼與不捨。

手拿香罐瑪利亞　凡‧德‧偉登作
1452年　油彩‧畫板　33×27cm
巴黎‧羅浮宮美術館藏
抹大拉的瑪利亞　杜明尼基諾作
1630年　油彩‧畫布　88×76cm
佛羅倫斯‧烏菲茲美術館藏

《抹大拉的瑪利亞》

　　抹大拉的瑪利亞，藝術家把她從純
眞少女畫到風塵成熟婦女，從懺悔瑪
利亞到昏厥瑪利亞，幾個不同風貌的
「抹大拉的瑪利亞」，都讓藝術家畫了
又畫，愛不釋手。

凡‧德‧偉登「手拿香罐瑪利亞」

　　凡‧德‧偉登是佛德蘭畫派畫家，
畫面上抹大拉的瑪利亞，衣著保守，
面貌純眞又清秀，還沒有沾上風塵惡
習，手拿香罐的瑪利亞，那是她的象
徵，凡‧德‧偉登跟同時凡‧艾克一
樣追求基督教完美主義的理想者。

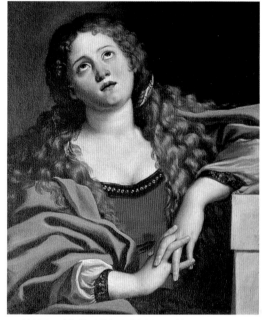

杜明尼基諾「抹大拉的瑪利亞」

　　佛羅倫斯‧烏菲茲美術館藏，杜明
尼基諾（Domenichino）的「抹大拉的
瑪利亞」是在悔改前，濃妝艷抹，衣
服華麗，象徵「世俗」的虛榮。

格雷考「悔悟抹大拉的瑪利亞」

　　西班牙畫家格雷考這幅的抹大拉已
在悔悟，她的金黃色頭髮捲曲擺於前
面，並長可到腰際，身穿白上衣並以
透明細軟圍巾披肩，上身外披暗色外

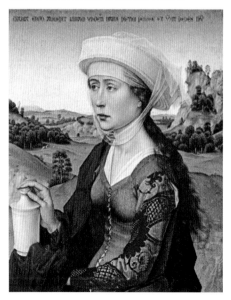

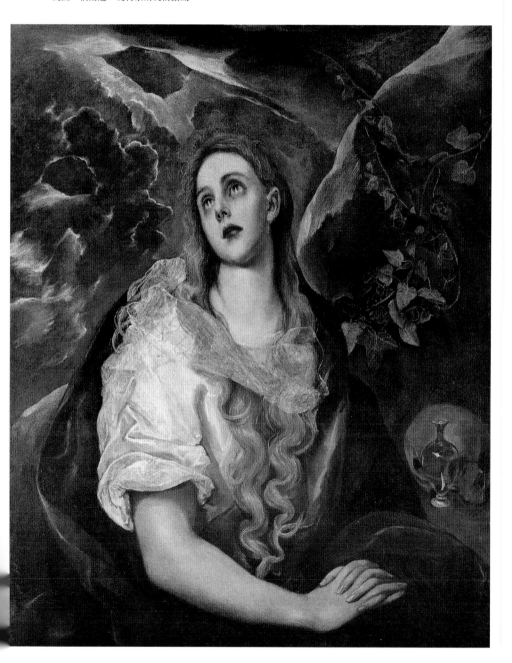

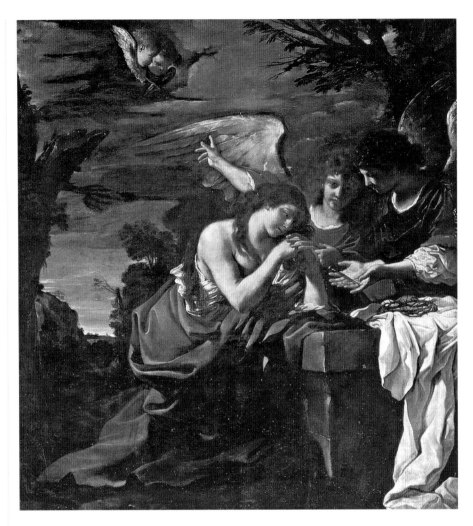

套。背景在山洞旁，身旁有骷髏頭及
玻璃瓶。表情是仰望天空，似惆悵像
迷惘，天邊在閃電，近處烏雲已起，
真像天有不測風雲。

　　梵諦岡美術館藏，巴比艾里（G. F.
Barbieri 1591-1666）的「瑪利亞妳為什
麼哭泣？」抹大拉的瑪利亞要到法國
南邊孤山齋戒，臨行前到耶穌受刑十
字架旁，希望找尋耶穌遺落東西，二

位天使看她很難過，幫助她尋找，卻
找到荊棘編的冠冕及長釘，她看到天
使手上長釘，不禁哭泣倒在石棺旁。

魯本斯「昏厥的瑪利亞」

　　瑪利亞看到天使手上那釘過耶穌腳
的長釘，即刻昏厥過去，不省人事，
二位天使趕緊通知已昇天耶穌，地上
骷髏及沉香瓶罐也倒在身旁。

瑪利亞妳為什麼哭泣？　巴比艾里作
1640年　油彩‧畫布　222×200cm
羅馬‧梵諦岡美術館藏

昏厥的瑪利亞　魯本斯作
1623年　油彩‧畫布　265×220cm

十字架上耶穌　喬托作

哀悼基督　米開朗基羅作
1498～99年　大理石・雕像　高：174cm
羅馬・聖彼得大教堂藏

釘在十字架上耶穌　蘇巴朗作
1650年　油彩・畫布　265×173cm
聖彼得堡・艾米塔吉美術館藏

《十字受刑像》

—— 路加福音 23・27-30

　　有許多百姓跟隨耶穌，其中大部分是婦女；婦女們為他號咷痛哭。

　　耶穌轉身對他們說：「耶路撒冷的女子，不要為我哭，當為自己和自己的兒女哭」。

　　耶穌又說：「不生育的，和未曾懷胎的，未曾乳養嬰孩的，有福了！」

　　那時，人要向高山說：「倒在我們身上吧！」

　　那時，也許人要向丘陵說：「遮住我們就好！」

　　救世主在「十字架」上為人類贖罪——這一場面自然包融了種種象徵意義，集中了人們的信仰。

　　基督教初期，是不直接表現基督像的，而是將十字架與某種象徵性的東西予以組合，來表現這一主題。

喬托「十字架上耶穌」

　　在文藝復興前期與佛羅倫斯畫派的畫家中，杜喬與喬托的「十字架上耶穌」，都雙目緊閉，忍受的痛苦是背負人類的罪贖，犧牲自我，救回逐漸

沉淪罪過。

米開朗基羅「哀悼基督」

耶穌從十字架上降下，身為母親的聖母瑪利亞當然是最難過的，但她沒有號啕大哭，她強忍悲傷，知道自己愛兒是替人類背負人間苦難，所以他承受非常人所能承受之痛。

米開朗基羅以自己對宗教改革的哀思，在這件高難度大理石雕刻品裡，注入如殉道者精神，那抱著屍體哀傷的年輕母親，正象徵美麗的義大利祖國，用愛與仁慈擁抱自己子民。

蘇巴朗「釘在十字架上耶穌」

而德‧蘇巴朗（F. de Zurbaran）的「釘在十字架上耶穌」，完全像雕刻般立體，光影像日暮，也像黎明前，下體白布像綁上去，被釘後流出血，像真的從耶穌體內滲出，畫家從平面展現立體效果。

羅浮宮藏早期木雕基督像

在基督教被迫害的時代裡，用符號或象徵代替十字架像。羅浮宮美術館藏，12世紀的木製雕刻「十字架上耶穌」，以及15世紀木雕「聖母抱子圖」木雕，都在意識上解釋十字架在人類

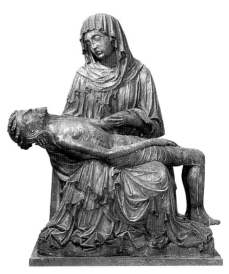

聖母抱子圖
15世紀木雕　9×83×21cm
巴黎‧羅浮宮美術館藏

磔刑　巴薩諾作
1501年　油彩‧畫布　194×136cm
羅馬尼亞‧國家美術館藏

的救贖行動中，有依靠的信心保證，它雖然是小小十字架，當信徒甚至人類無所依據時，它像一座山般，可以讓人依賴，甚至託付信心。

巴薩諾「磔刑」

羅馬尼亞國家美術館收藏，巴薩諾（Jacopo Bassano 1510-92）則畫把十字架穩住了，正要移走梯子，前來哀悼的信徒與聖母在十字架下哭泣，薄暮時分，夕陽殘照，天地同悲時刻。

巴薩諾的畫中一定有人跪著，腳底一定有一人朝向觀眾，宗教畫人物都像農夫，即使聖經上也不例外。

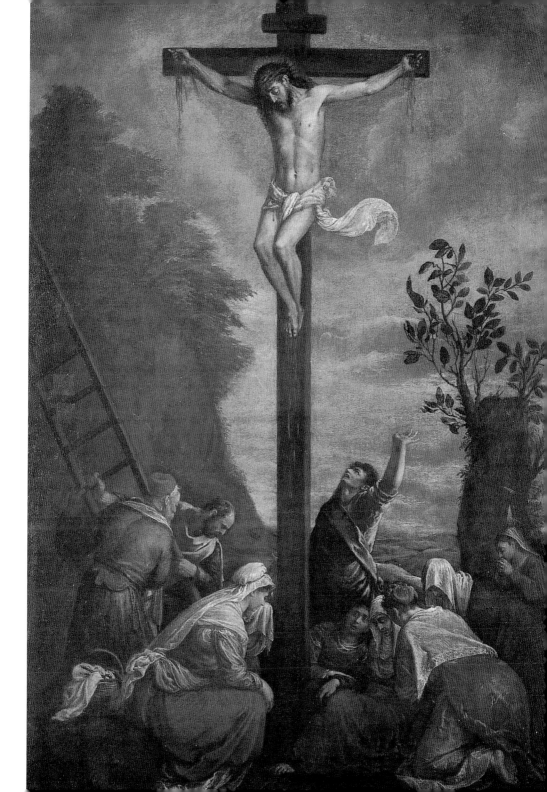

釘在十字架上耶穌　林布蘭特作
1631年　油彩·畫布　100×73cm
法國·達吉內斯教會藏

耶穌的礫刑　提香作
1558年　油彩·畫布　375×197cm
安科納·聖多明尼克教堂藏

《I·N·R·I》

—— 約翰福音 19·28-29

耶穌知道一切事情、任務都已完成了，為了要應驗聖經上的話，就說：「我口渴」。

在那裡有一個壺，盛滿著酸酒；他們就拿海綿浸了醋，綁在牛膝草的桿子上，送到他的唇邊。耶穌嘗過後，說：「成了」。

於是他垂下頭，將靈魂交給上帝。

耶穌被釘十字架前，士兵們給他苦膽摻入沒藥的酒，這是麻醉用，祂並沒有喝，但在這兒臨終時，人們拿醋給他，是在戲弄祂。

「約翰福音」裡曾敘述彼拉多在捆綁基督的十字架上，用希伯來文、拉丁文和希臘文寫上「拿撒勒人耶穌，猶太人的王」。

在文藝復興盛期拉飛爾「十字架的耶穌與二天使」，很清楚把它縮寫成四個字母「I·N·R·I」。

林布蘭特「釘在十字架上耶穌」

荷蘭畫派林布蘭特則是代表反宗教改革時期作品，以全文寫上，有的還出現三種文字。但因字多，木板小，畫家倒都象徵性的以點帶過。

林布蘭特「釘在十字架上耶穌」，都跟其他畫家畫的一樣，基督身體消瘦，頭部歪斜，臉容憔悴，左上方來的光，強調到身體右方上半部，格外增添神秘與神聖感。

提香「耶穌的礫刑」

提香畫這幅「耶穌的礫刑」，聖母在十字架下飲泣，她穿紫藍衣，天空中也瀰漫紫藍色，聖徒彼得在歌頌耶穌偉大，聖徒約翰抱著十字架慟哭。

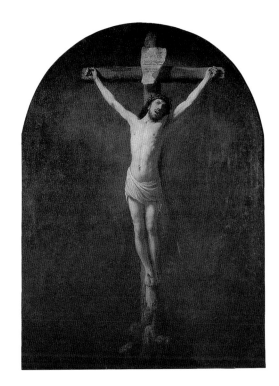

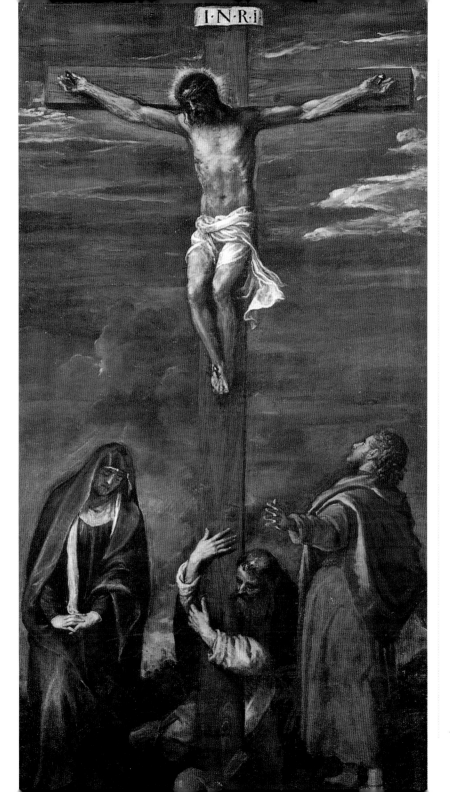

聖殤圖　貝爾丘斯作
1416年　蛋彩・畫板　162×211cm
巴黎・羅浮宮美術館藏

三位一體　席拉依俄作
1483年　油彩・畫板　127×74cm
東京・國立西洋美術館藏

《十字架下亞當頭髏？》

中世紀的「歷史考證」上，認為基督的十字架是用伊甸樂園中，智慧果樹的木料作成的，當年亞當埋葬之處即基督受刑之處。

他們解釋基督教義說，基督犧牲在十字架上，即包含有為人類贖罪的意義，他分擔了全體人類自亞當始所犯的「原罪」。

北方畫派或威尼斯畫派，在「耶穌被釘在十字架」下，有骷髏頭出現，那是暗示亞當的骷髏。

耶穌滴在十字架上的血，早先是被認為具有贖罪的力量，也就是「聖餐禮」形成的來源。

九世紀祭壇畫中，常出現在頭骨上大多染有從救世主身上滴下的血，它象徵著亞當的罪行已由基督的血得到洗刷。

此一主題的繪畫，頭骨可能是翻轉過來，有如一個承受血滴的聖器。一條口中銜有蘋果的蛇，可能出現在頭骨旁邊，以進一步暗示「人類的墮落」。

貝爾丘斯「聖殤圖」

羅浮宮美術館藏，亨利・貝爾丘斯（H. Bellechose 1415-44）畫

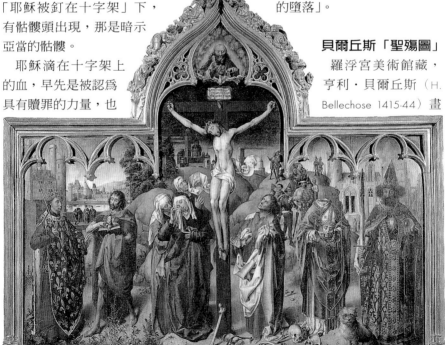

的「聖殤圖」，
這是根特祭壇
畫，被釘在十字
架上的基督下
方，有祂的使徒
與聖母瑪利亞，
他們腳下之地，
正是很久很久以
前，人類創造
主，亞當與夏娃
下葬安眠之地。

「三位一體」

　　聖彼得堡・艾
米塔吉美術館收
藏，席拉依俄所
繪「三位一體」
耶穌上方在天庭
上天父上帝，正
透過聖靈白鴿，
安撫為救世而被
釘在十字架上，
受著嚴酷磔刑之
苦，基督十字架
下，躺著亞當與
夏娃，好像木乃
伊般，這幅以幻
覺技法表現。

長尖刺刀刺入基督肋旁　博希米安作
1360年　油彩‧畫板
柏林‧國立繪畫館藏

《刺入肋旁流出血水》 —— 約翰福音 19‧31-37

　　耶穌被釘在十字架上，將靈魂交付上帝之日，那天是猶太人的預備日，安息日是大日子。

　　猶太人的領袖為避免安息日有屍首留在十字架上，要求彼拉多叫人打斷受刑者的腿，然後把屍首取下來。

　　士兵們奉命前去，先把跟耶穌同釘十字架的左邊跟右邊二個人腿都給打斷。他們走近耶穌，看見他已死了，就沒有打斷他的腿。

　　但是，有一個兵士用長木棍尖刀刺他的肋旁，立刻有血水流出來。

　　因為這事要應驗聖經上所說的話：「他的骨頭連一根也不可打斷」。另外有一段經文說：「他們要瞻望自己用槍刺的人」。

血是救贖‧水是分賜生命

　　從耶穌被刺流出的「血」和「水」——血是為救贖，水是分賜生命。在救贖與分賜生命這兩面，上帝分賜生命之死，乃是亞當沉睡產生夏娃所預表的，也是一粒麥子落在地裡死了，結出許多子粒，為著作成餅——基督的身體，所象徵的。

　　耶穌之死，也是繁殖生命，擴增生命的死，產生並繁生的永續。

　　博希米安（Bohemian）的「長尖刺刀刺入基督肋旁」，便描繪這深具象徵意義的一幕。耶穌被釘及被刺處流出血水來，而兩旁盜賊則手腳均被砍斷，架下是哀悼婦女與聖母。

基督的磔刑　宙斯特作
1404年　油彩・畫板　158×158cm

《降下十字架》

「降下十字架」（Descent from the Cross）——如何把耶穌已斷氣的僵硬屍體，從十字架上移下來。從耶路撒冷的猶太立法機構來的人，稱他為亞利馬太人的約瑟，他之所以向羅馬總督彼拉多請求，便是希望能參加把耶穌降下十字架工作。

另外一位尼哥德穆的人，帶來大量沉香與沒藥、麻布，要給耶穌下葬前塗身之用，他也協助降下耶穌工作。

當然還有耶穌使徒聖‧彼得、聖‧約翰及三位瑪利亞。

利用床單移動身體

從十字架上降下來，不是把釘子拔起，讓耶穌身體滾落，這是亞利馬太人的約瑟最害怕的事，他帶來大張床單，先把耶穌腳上釘子拔下來，然後用白床單把耶穌身體包起來，並把床單釘在十字架上，然後再拔起雙手及其他部分釘子，釘子全部拔除，身體全部重量落在包起來床單上，然後解開釘在十字架上床單，慢慢讓一方落下，耶穌屍體才慢慢移到地面上。

這種用床單移動病人身體，到今天在醫院中仍沿用此法。尤其對受刀傷或手術過之身體，如果用手捉住病者任何部位，都會因發炎引起疼痛，經

不起觸摸，靠布的不會用力的方法移動，雖是老法，但至今還廣被採用，還看不到更好方法。

費倫提諾「被卸下十字架」

費倫提諾（R. Fiorentino 1495-1540）早年追慕米開朗基羅風格，對畫面上人物喜歡以戲劇性動作表現，如此更容易感人，尤其是壁畫，絕不能呆板沒有變化。他同時也希望北方畫派那種悲劇性氣氛，以及誇張形象手法，增加觀賞者對主題意識記憶。

他的這幅畫不只人物造形誇張，同時以音符跳躍方式處理畫面上動作，色彩以大塊簡率，近乎幾何形色塊處理，帶給人喚發、活潑、激情的美妙意識形態。

畫中擺了三排梯子，有一老者攀爬到十字架上，如老鷹般鈎搭在架上，他的右手指尖如利爪，一人從梯上接住耶穌身子。另一人從另一梯子邊騰身接住耶穌的腳。還有一人在梯子上大聲吆喝著，他的右手指著耶穌，嘴大張。這幾人手忙腳亂地卸下耶穌聖體，準備抱下地。哀痛昏厥的聖母由兩婦女扶著她，另頭有人掩面而泣。抹大拉瑪利亞一身紅衣，撲倒在聖母腳下。大家的動作表情都極戲劇性。

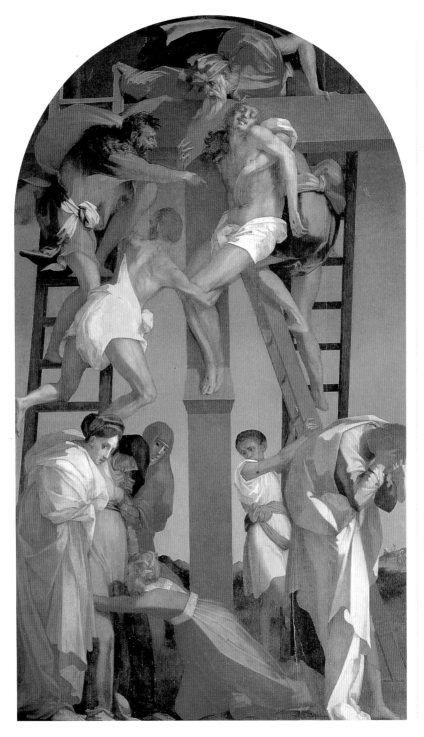

207

抱起耶穌聖體　彭托莫作
1550年　油彩・畫布　313×192cm

降下十字架　馬奇幽卡作
1545年　油彩・畫布　141×128cm
馬德里・普拉多美術館藏

彭托莫「抱起耶穌聖體」

　　彭托莫（J. Pontormo 1494-1556）「抱起耶穌聖體」，男信徒抱著耶穌聖體，女信徒則安慰聖母，因為彭托莫的色彩愛用暖色調，有化悲傷為綺麗的繽紛。

馬奇幽卡「降下十字架」

　　馬奇幽卡（P. Machuca）的「降下十字架」，就顯得可歌可泣，描繪拆下聖體後，地上接的女聖徒，與在上面小心移動身體的男信徒，都把它以「悲壯」氣氛呈現。

十字架下哭泣……

《卸下聖體》

尼德蘭畫家中，活躍於15世紀30年代凡・德・偉登（R. van der Weyden 1400-64），在當時僅有他可與凡・艾克相匹敵。

耶穌被釘在十字架上後，他的親友信徒紛紛前往髑髏崗上追悼。晚上，亞利馬太城議員約瑟，受眾人所託，去求見彼拉多，要求允許埋葬耶穌屍體，這幅畫雖是根特祭壇畫，卻可證明耶穌受難降下十字架時，到底有誰在場，這幅畫是比較多人認同的。

馬太「受難曲」靈感來源

立在十字架前，抱著耶穌的即是亞利馬太城議員約瑟，他穿的紅袍黑外套跟腳穿紅長襪，跟抱著的耶穌蒼白身體呈現強烈對比。右邊抱著耶穌的腳是信徒撒羅米，彼得立在他後面，還幫抹大拿著香膏瓶。

抹大拉的瑪利亞痛苦地站不穩，一隻手還要搭在彼得肩上。左邊穿紅袍的是聖・約翰，他蹲下想去扶住悲慟昏厥的聖母瑪利亞，茸羅罷之妻也幫忙把聖母扶起。在聖・約翰後面是馬大，抹大拉的瑪利亞姊姊。

凡・德・偉登「卸下聖體」

凡・德・偉登在這幅畫裡，最感人

是感情的表達，人物佈局像音符，有高低，也有曲線，馬太寫「受難曲」時，就是從這幅作品得來靈感。

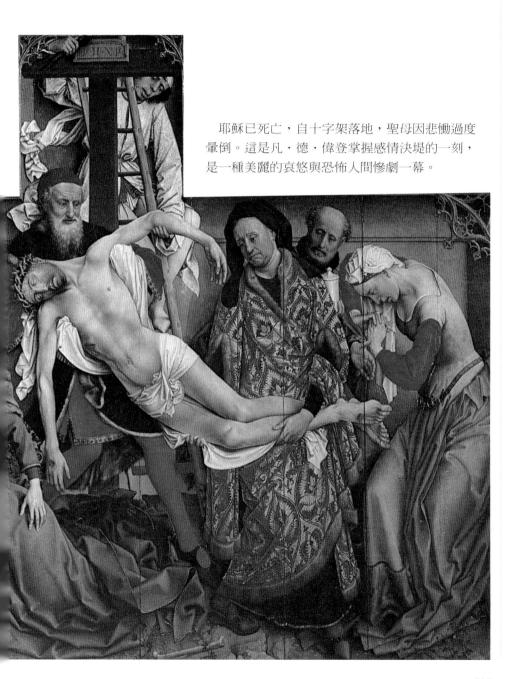

耶穌已死亡，自十字架落地，聖母因悲慟過度
暈倒。這是凡・德・偉登掌握感情決堤的一刻，
是一種美麗的哀悠與恐怖人間慘劇一幕。

聖殤圖　羅倫采蒂作
1320年　壁畫　232×327cm
阿西西・聖佛蘭西斯教堂藏

聖殤圖　李比、斐路幾諾合繪
油彩・畫板　333×218cm
威尼斯・藝術學院畫廊藏

《聖殤圖》

—— 約翰福音 19・38-42

耶穌被釘在十字架上後，有一個亞利馬太人約瑟向彼拉多請求，准他把耶穌的身體領回去。約瑟是耶穌的門徒，因爲膽子小，怕猶太人的領袖加害他，不敢公開。

彼拉多准了他的請求，約瑟就把耶穌的屍體領去。那個先前曾在夜間來見耶穌的尼哥德慕（Nicodemus）跟約瑟一起去。他帶了沒藥和沉香混合的香料，約有百來斤。他們就照猶太人殯葬的規矩，把耶穌的身體用細麻布加上香料裹好了。

在耶穌被釘十字架的地方，有塊園子，園子裡有塊新墳，是從來沒有葬過人的。只因是猶太人預備日及那墳墓近，他們就把耶穌安放在那裡。

羅倫采蒂「聖殤圖」

最早的西方繪畫，一般畫面只出現四人參加降下基督屍體的艱巨工作：由尼哥德穆拔取基督腿上釘子，使徒聖・約瑟則哀傷地抱住耶穌屍體，聖母抓住已經解脫下來基督的右手，疼惜地親吻那釘的傷痕。抹大拉瑪利亞

蹲在地上，抱住耶穌右腳。

李比與斐路幾諾合繪「聖殤圖」

　　威尼斯畫派以後，抹大拉的瑪利亞或聖母瑪利亞在旁邊哭泣哀傷，但也有很多畫面，把抹大拉的瑪利亞放在畫面前方，身著紅色華美衣裙，他曾用自己的長髮為基督洗腳，在此大部分痛苦抱住被釘基督的腳，或在下方等著接腳。

阿維儂聖殤圖　卡東作
1460年　油彩・畫布
巴黎・羅浮宮美術館藏

哀悼基督　波提且利作
1490～1500年　蛋彩・畫板　107×71cm
米蘭・波迪・培佐里博物館藏

《哀悼基督》

「哀悼基督」，在很多名畫中，義大利文標題大部分是Pietà，那是哀悼、悲悼、傷慟之意。

這個畫面的出現，是「耶穌降下十字架」以後，「入葬」之前的一刻。耶穌的遺體大部分放在聖母瑪利亞的雙膝上，馬大在照顧昏厥的聖母瑪利亞，雅各的母親也叫瑪利亞，抹大拉的瑪利亞，都在抱著耶穌的腳（她第一次見耶穌時，在宴會上，為表露懺悔從良決心，用長髮替耶穌洗腳）。

其他聖徒有聖・彼得、聖・約翰（福音書作者），或亞利馬太的約瑟。

卡東「阿維儂聖殤圖」

巴黎・羅浮宮美術館藏，卡東（E. Quarton）「阿維儂聖殤圖」，人物連同基督只有四位，沒有背景，只有主題人物，卻是哀悼基督典型之作。耶穌身軀無力，躺在聖母膝上，右方拿著沉香瓶子的抹大拉的瑪利亞，左邊二位男聖徒，一位應該是聖・約翰，另

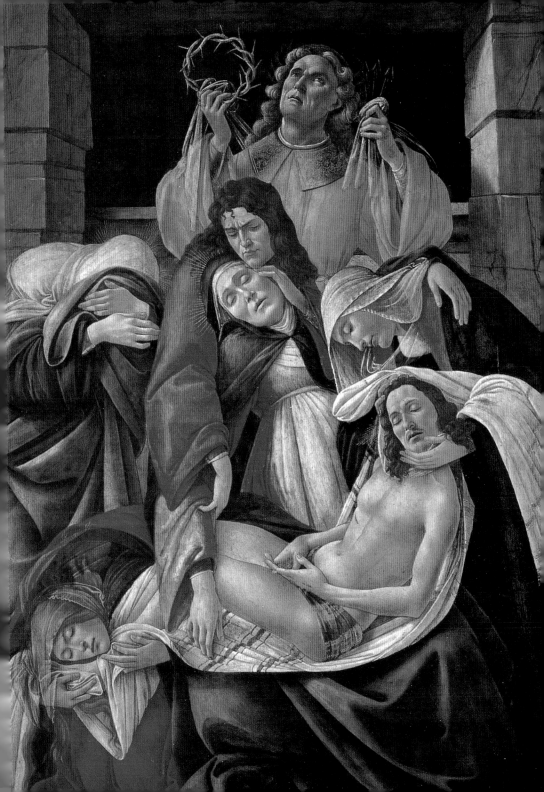

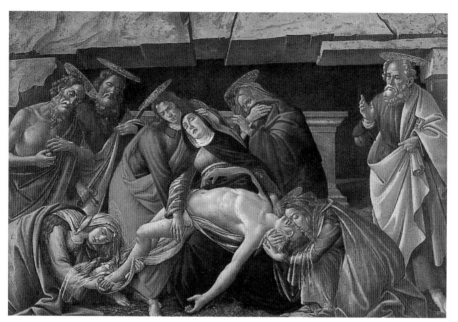

一位則是聖・約瑟。他們都以莊嚴肅穆之情，強忍悲傷之情感。本圖以黑衣為主，更突顯主題人物失去摯愛生命的無助。

波提且利「哀悼基督」

早期文藝復興的波提且利，他畫了好幾幅「哀悼基督」，直幅、橫幅都有，他沿襲中世紀手法，基督的遺體橫放在聖母的雙膝上。聖母大部分都昏厥在馬大身旁。波提且利都以躍動感的構圖，情感氣氛處理令人窒息的沉重，像無聲息的靜止世界。

波提且利在慕尼黑國立繪畫館，還有一幅橫幅「哀悼基督」，人物雖然有點誇張，但也讓人印象深刻，人物呈金字塔構圖。

在另一直幅「哀悼基督」中，波提且利也是以金字塔型構圖來堆疊人物。主要人物聖母、馬大、耶穌、抱腳的抹大拉瑪利亞，以及抱頭的另一位瑪利亞，形成類似三角形的金字塔構圖，穩住畫面，無論直幅橫幅，他的人物造形、表情及動作都雷同，哀痛之情溢於言表。

聖母手抱著膝上已殉教的聖子昏厥過去了，臉靠在扶住她身子的馬大身上，兩臉相靠，雙眼緊閉。分別抱著頭和腳痛哭的兩位瑪利亞一站一跪，或兩人都跪在地上。兩旁站著手捧象徵物或拿著荊冠、釘子的使徒。

哀悼　德拉克窪作
1844年　油彩・畫布　355×475cm
巴黎・聖丹尼斯教堂藏

德拉克窪「哀悼」

浪漫派巨擘德拉克窪的「哀悼」，是以波提且利畫的「哀悼基督」為基礎，再注入浪漫派的滾動飛舞色彩與筆觸。他的這張「哀悼」跟波提且利的「哀悼基督」，在一張「動」、一張「靜」的氣氛裡，讓人感受到一種「窒息」與「飛躍」的二種情趣。

畫面場景如髑髏崗上月黑風高的夜晚，以張開雙臂哀泣的聖母及彎著膝躺在她膝上的耶穌為焦點，也是較明亮地帶。耶穌手腳上的紅釘痕及床單上的血跡，與聖母身後上半部均穿紅衣紅袍的三門徒相呼應。而耶穌屍體的蒼白膚色，與如十字架般、張開雙臂的聖母，都是訴求重點；紅色令人觸目驚心。德拉克窪是浪漫派代表畫家，他的畫充滿動勢之美。

塗油禮前禱告　凡・格里夫作
1535年　油彩・畫板　145×206cm
巴黎・羅浮宮美術館藏

塗油禮前淨身　舒佛涅作
1706年　油彩・畫布　98×62cm
聖彼得堡・艾米塔吉美術館藏

《臨終塗油禮》

—— 約翰福音 19・39-40

又有尼哥德穆，就是先前夜裡去見耶穌的，帶著沒藥和沉香約一百斤前來。他們就照猶太人入殮的規矩，把耶穌身體用細麻布加上香料裹好。

在基督教的聖禮中，那是接受神賜恩惠的一種行為，嚴格說來共有「七大聖禮」。但新教徒只承認「施洗禮」與「聖餐禮」兩次。

其實早期共實施七項聖禮，內容包含「堅信禮」、「懺悔禮」、「臨終塗油禮」、「聖職禮」和「結婚禮」，再加上「施洗禮」與「聖餐禮」。

這種「七大聖禮」在早期的祭壇畫上，尤其尼德蘭繪畫中出現很多。

新約中有關這「七大聖禮」的名畫出現很多；如附圖凡・格里夫（J. van Cleve）「塗油禮前禱告」，與舒佛涅（J. Jouvenet）「塗油禮前淨身」。

抹大拉的瑪利亞為基督臨終塗油，但因有「臨終塗油禮」，所以一般也不把這儀式列入「懺悔禮」。

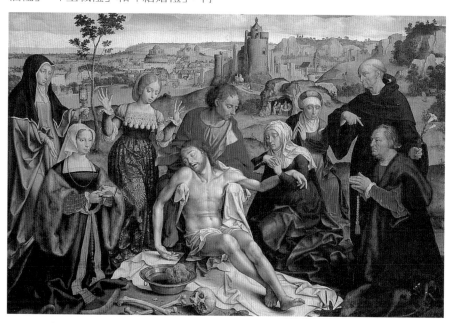

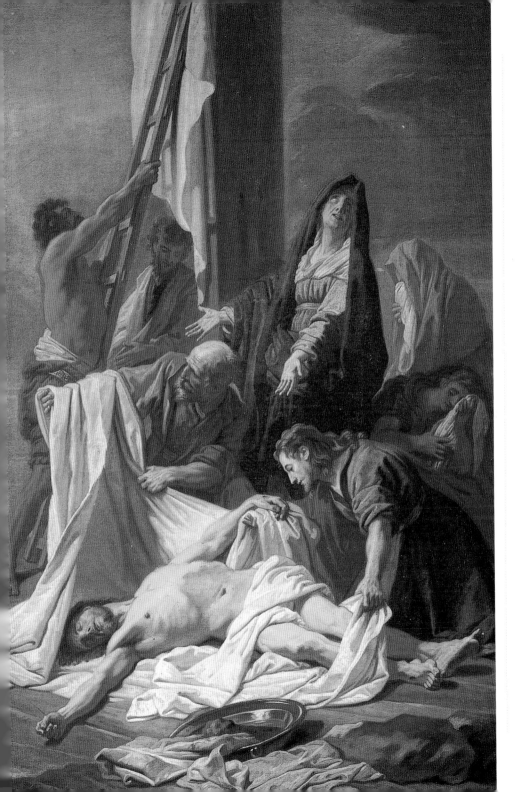

基督之死的哀悼　安琪利科作
1436年　蛋彩・畫板　105×164cm

基督之死哀嘆　卡拉契作
1605年　油彩・畫布　93×103cm
倫敦・國家畫廊藏

哀悼基督　凡・代克作
1634年　油彩・畫布　108×149cm

《悲泣的聖母》

　　這是基督題材名畫中，最感人又刻骨銘心一幕，任何母親看到愛子四肢被釘上鐵釘，眼睜睜看到愛子斷氣在十字架上，無助又無奈地看著愛子由使徒艱苦解開皮肉上釘子，站在十字架下方的聖母，接到的是已斷氣、無力、沒有生命、沒有呼吸的愛子。

　　普天下母親，白髮人送黑髮人，已是人間慘劇。何況眼睜睜看見愛子的死，需接受常人所不能忍受之痛。

　　唯其如此，我們看到「聖母哀悼基督」名畫中，懷抱死去愛子的母親，即使非基督徒也不由得心靈震撼。

安琪利科「基督之死的哀悼」

　　文藝復興前期，佛羅倫斯畫派安琪利科（Fra Angelico）的「基督之死的哀悼」，聖母瑪利亞抱起已無生命的基督的頭，她在飲泣，也在安撫受傷很重愛子。抹大拉的瑪利亞親吻基督雙腳上被鐵釘扎部位流的血，疼惜其生命被摧殘的不忍。雅各扶起基督左

手，馬大扶起右手，他們希
望「往生的基督」睡得更安
穩。安琪利科所畫「抱在膝
上的基督」，全幅15個人，
以金色為主調，看來悲哀不
一定要昏暗背景。

十字架下有前來跪拜祭禱
的聖女與信眾外，其中不乏
國王與皇后，修道院修士，
他們也來安慰聖母。

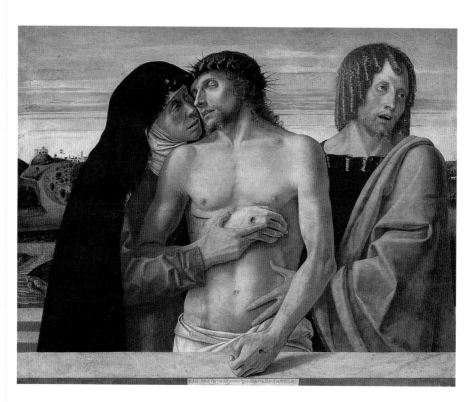

卡拉契「基督之死哀嘆」

卡拉契（Carracci）「基督之死哀嘆」與凡·代克「哀悼基督」，都是強調聖母的悲傷，呼天喊地無以回天的絕望，忍受不住現實打擊，休克只能暫時忘記痛苦，但不會消失。

貝利尼「哀悼基督」

畫家是如何表現聖母的「悲痛」，很少有號啕大哭，都是強忍難過，一切悲痛自己吞嚥苦汁的堅忍。貝利尼（Giovanni Bellini 1427-1516）的「哀悼基督」，在夕陽西沉後寂清的背景，表現憔悴的聖母雙手抱著耶穌，深情地看著他，充滿晚年喪子的悲哀。

杜勒「哀悼耶穌基督」

德國文藝復興代表畫家杜勒「哀悼耶穌基督」，聖母與使徒們正準備給予塗油禮，頭戴紅披風，與聖彼得各抱沉香與沒藥，哀傷地為骨瘦如柴修長的耶穌作淨身。

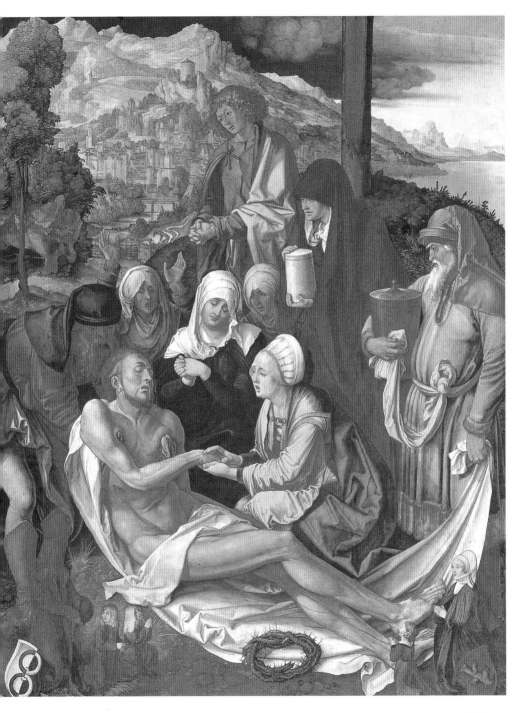

埋葬　格呂奈瓦德作
1512～16年　油彩‧畫板　67×341cm
科耳馬‧安特林登美術館藏
躺在墓中基督遺體　霍爾班作
1521年　油彩‧畫布　30.5×200cm

《往生的基督》

橫臥地上的基督，經過種種折磨過後，變得消瘦不堪，雙手雙腳上釘過釘子的痕跡，以及右肋旁被捅破的傷口，還歷歷在目。

福音書遺漏情節

禮拜六的前一天，也是神聖的禮拜五，猶太教的安息日。實際上從禮拜五的黃昏開始算起，就進入安息日。

沒有時間告別遺體，從十字架上被降下，基督身上除一塊布圍住下體，幾乎原封不動地被埋葬。

有點令人費解，四本福音書都對耶穌基督「降下十字架」與「基督的埋葬」，記述非常簡單，還好藝術家們畫的這二段情節，畫得非常詳盡而且豐富。

格呂奈瓦德「埋葬」

格呂奈瓦德（Matthias Grünewald 1475-1528）「埋葬」，那是格呂奈瓦德為教堂所作的四屏祭壇畫中一屏，耶穌從十字架上降下，三位無助的瑪利亞，面對慘刑下四肢被釘戳破成洞的耶穌。這是畫家在傳遞「基督已死」與三位軟弱婦人的悲情，以此對比方式，效果比震撼畫面還要感人。

霍爾班「躺在墓中基督遺體」

霍爾班（Hans Holbein 1497-1543）「躺在墓中基督遺體」，比較寫實，他的視覺角度，完全讓觀眾將橫臥的耶穌，像十字架橫的木架，觀眾像豎的木架，相互緊釘。

這是一種徹頭徹尾的寫實手法，也

死亡的耶穌　向班尼作
1710年　油彩・畫板　68×197cm
巴黎・羅浮宮美術館藏

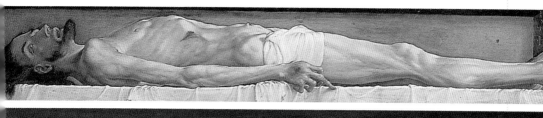

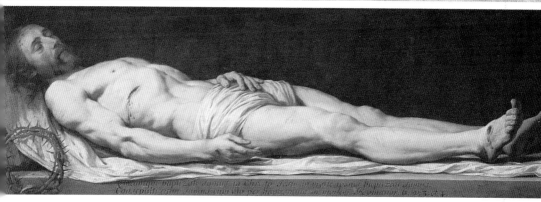

是完美的「死者之像」，祂跟欣賞者緊緊聯繫在一起，刻骨銘心。

這是耶穌死亡畫像中，顯得比較平靜，往生的基督身心備受折磨過後，沉靜睡了，永遠這樣熟睡嗎？

向班尼「死亡的耶穌」

耶穌基督下葬　提香作
1559年　油彩・畫布　137×175cm
馬德里・普拉多美術館藏

墓前的哀悼　凡・德・偉登作
1450年　油彩・畫板　110×96cm

《下葬》

　　把基督抱下十字架的聖・約瑟和尼
哥德穆、聖彼得、聖約翰在髑髏崗山
坡處的一座小花園裡挖了一座新墓，
準備將基督遺體葬在花園新墓裡。

　　聖・約瑟準備了包裹屍體的嶄新亞
麻布，尼哥德穆則拿來了沒藥和沉香
料。這些都是用於防止遺體腐爛的，
是猶太人在喪事中常用的東西。

　　在下葬前，聖母瑪利亞與抹大拉的
瑪利亞，把尼哥德穆帶來沉香和沒藥
仔細塗在耶穌身上。

提香「耶穌基督下葬」

　　威尼斯畫派提香「耶穌基督下葬」
則由三位男信徒合力抬起來，下放到
事先挖好的墓上。

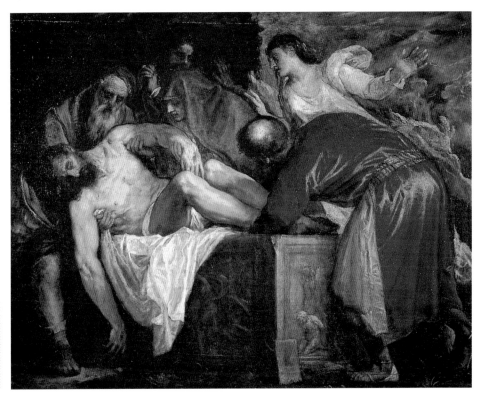

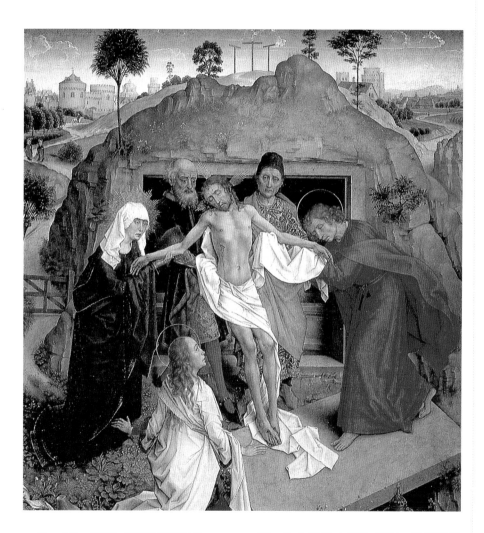

凡・德・偉登「墓前的哀悼」

　　北方畫派凡・德・偉登「墓前的哀悼」，由聖・約翰抱住基督身體，聖母瑪利亞和尼哥德穆分別拉住耶穌身體，拖入像防空洞的墓裡，他們準備好封住墳墓口石門。讓人感覺很淒涼的是遠景的三具十字架，這也說明耶穌下葬之墓，離被釘十字架不遠。

下葬　拉飛爾作
1507年　油彩・畫布　184×176㎝
羅馬・國立現代美術館藏

下葬　卡拉瓦喬作
1602～04年　油彩・畫布　300×203㎝
米蘭・布烈拉繪畫館藏

拉飛爾與卡拉瓦喬「下葬」

拉飛爾「下葬」強調遺體搬運，連墓也不畫，旁邊失魂落魄的聖母，遠景則是處刑的山崗。

卡拉瓦喬「下葬」則以明暗強烈對比效果，將光線鎖定在人物上，突出的遺體入殮一刻，幽黑的墓穴如沉沉深淵，等待著基督。

如果說拉飛爾的作品是忠實描繪聖經，而卡拉瓦喬則富戲劇化效果。

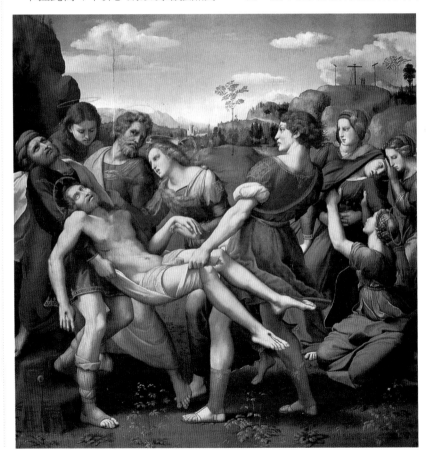

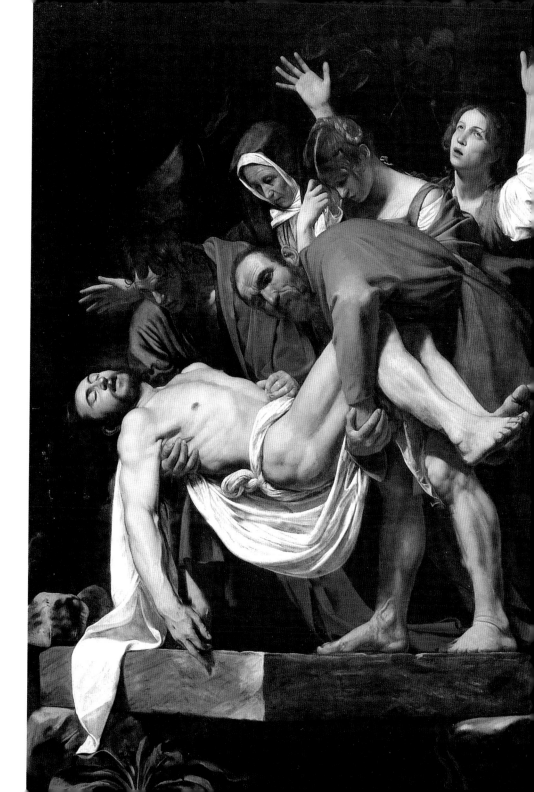

《基督復活》

—— 馬可福音 16‧1-8

安息日一過，抹大拉的瑪利亞、雅各的母親瑪利亞和撒羅米買了香料，要去抹耶穌的身體。

星期天一清早，太陽剛出來，她們就往墳地去，在路上，她們心裡盤算著：「有誰能幫我們把墓門口的石塊拿開呢？」

可是她們抬頭一看，石頭已經被搬開了，她們走進墓穴，看見一個青年坐在右邊，身上穿著白色的長袍，她們都很驚慌。

那名青年說：「不用驚慌，我知道你們在找那位被釘在十字架上的拿撒勒人耶穌。他不在這裡，他已經復活了！看，這是他們安放他的地方。你們快去告訴他的門徒，尤其是彼得，說：『他要比你們先到加利利去』，在那裡，你們可以見到他，正像他告訴過你們的」。

她們感到又驚訝又恐懼，立刻逃離墓穴，飛奔而去。她們沒有把這件事告訴任何人，因為她們害怕。

四本福音書不同記載

「馬可福音」記載「基督復活」跟「約翰福音」有些出入；「約翰福音」是說星期日清晨，抹大拉的瑪利亞一個人前去，她看見墓門被搬開了，趕緊去跟西門、彼得報告，當他們趕去時，只看見麻紗留在那，人不見了。

抹大拉的瑪利亞在外面，難過的哭了起來，一位天使坐在原來安葬基督墓穴上，告訴她：「基督已復活」。

「路加福音」卻記載：「那些婦女帶著香料到墳地，發現墓門石頭已滾開，走進墓穴，沒看見主耶穌身體，忽然有兩個衣服發光的人站在她們旁邊，對她們說：「人子‧必須被交在罪人手中，釘在十字架上，在第三天復活」。他們記起耶穌，趕緊回去報告抹大拉的瑪利亞、雅各的母親瑪利亞……使徒們不相信這些婦女說的，彼得趕緊跑去看，卻只發現紗布，感覺好奇怪。

可是，「馬太福音」上的記載，就有點詭異：「星期日黎明時，抹大拉的瑪利亞跟另一位瑪利亞一起到墳地去看。忽然有強烈的地震，主的天使從天上降下來，把石頭滾開，並坐在上面。他的容貌像閃電，他的衣服雪白。守衛們驚嚇得渾身發抖，像死人一樣」。

四本福音書中，四種版本「基督復

基督復活　安琪利科作
1441年　蛋彩・畫板　181×151cm
佛羅倫斯・聖馬可博物館藏

基督復活　布茨作
1455年　油彩・畫板　89×74cm
美國・諾頓・賽門基金會藏

活」，所以畫家也因根據版本不同，
畫出不同情節的作品。

「基督復活」如何起身？

　　「基督復活」是如何起身？復活？
這也只是象徵基督超越死亡，象徵基
督勝利，是基督教義重要篇章。但聖
經四種福音書，對基督從墓中復活的
關鍵場景竟然沒有記述，也沒有任何
目擊者。

　　對於這情節，藝術家都是憑自己的
腦力思索，主觀想像進行創作。

安琪利科「基督復活」

　　安琪利科式「復活」，四位瑪利亞
以好奇、懷疑心情在詢問天使，天使
說基督復活昇天了，她們好奇而想知
道，唯聖母（穿紅衣）心裡有數。

布茨「基督復活」

　　布茨（Dirc Bouts 1415-75）的「基督復
活」，是他描繪一生的祭壇三聯畫中
一幅，對他來說，在畫中畫出旭日初
昇的大地甦醒、天光漸明的場景，是
象徵和呼應前景基督復活的新生與開
始。一士兵趴睡在墓前，天使降臨開
啓墓門，耶穌復活了，自墓中走出，
左手舉著十字架，另一士兵嚇呆了。

基督復活　格呂奈瓦德作
1512～16年　油彩‧畫板　269×143cm
科耳馬‧安特林登美術館藏

基督升天（局部）　提香作
1522年　油彩‧畫布

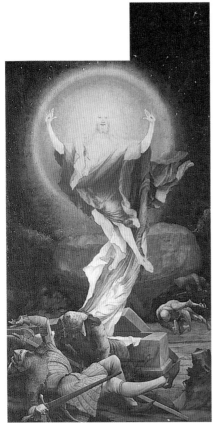

格呂奈瓦德「基督復活」

格呂奈瓦德的「復活」，基督是在清晨紅太陽剛昇起刹那，一躍而起，連裹他的麻紗也被捲起，連守衛士兵也被耀眼金色炫昏了眼睛。格呂奈瓦德創造了「升天般起身的──基督復活」，提香的「基督升天」就比較自然寫實。

提香「基督升天」

在提香1522年畫的多聯畫「基督升天」中，僅下身圍一白布條的耶穌顯得壯碩魁梧。他手持一翻飛的大旗騰空而起，在灰暗的雲天，他的出現令士兵們錯愕驚訝，不敢置信。耶穌復活升天了，白紅相間的大旗引領他昇空，回返上帝身邊，氣勢非凡。

基督復活　佛蘭西斯卡作
1463年　油彩·畫板　225×200cm

佛蘭西斯卡「基督復活」

　　佛蘭西斯卡「基督復活」，看守士兵還在熟睡不醒，基督在天光太陽快升起剎那，手舉白底紅十字旗「復活之旗」，站立在棺木上。三位留守士兵睡那麼甜，沒查覺有什麼動靜。

《天使留守告知》

—— 約翰福音 20・1-2

　　星期日清晨，天還沒有亮，抹大拉的瑪利亞上墳墓去，看見墓門的石頭已經移開了。

　　她就跑去找彼得・西門，彼得是耶穌所鍾愛的另一個門徒，告訴彼得：「有人從墓裡把主移走了，我不知道他們把他放到那裡去了？」

凡・艾克「訪墓三位瑪利亞」

　　四本福音書，都說是抹大拉到墓地去看看墓，但畫家的作品中卻是三位婦女，就以凡・艾克「訪墓三位瑪利亞」，穿藍色衣是聖母瑪利亞，跪在墓旁穿紅衣是抹大拉的瑪利亞，穿墨綠衣是雅各母親，名字也叫瑪利亞，也就是「三位瑪利亞」，她們都是帶著香藥與油膏來，準備給遺體塗油，卻發現原先擋著墓門的大石已被移開

三位瑪利亞來到墓前　卡拉契作
1595年　油彩・畫布　121×145cm
聖彼得堡・艾米塔吉美術館藏

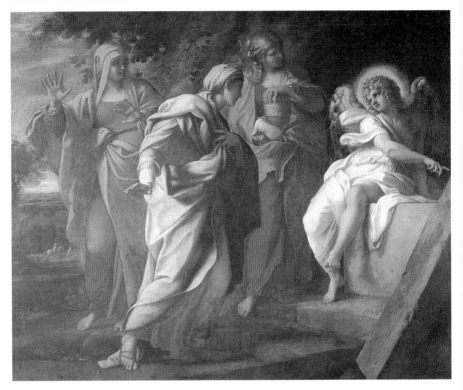

了，墓穴已空。

　　一位天使留守在基督墓上，坐在被翻開蓋棺石板上，身穿耀眼白袍，告訴她們耶穌已昇天了。三位瑪利亞看那留守彼拉多士兵，熟睡不醒，好像什麼事都沒發生，全都不知道。

卡拉契「三位瑪利亞來到墓前」

　　卡拉契「三位瑪利亞來到墓前」完全表現當留守天使告知耶穌已不在，三位瑪利亞不同表情，她們都想問箇究竟，到底爲什麼呢？屍體到那兒去了？抹大拉的瑪利亞還帶來盛滿沉香油，準備給耶穌塗油，保持千年身。

　　卡拉契的畫面，以近景中的四個人物的互動爲主，不像凡・艾克以全景的方式呈現，把墓地所在的場景、山崗、坡地、綠野和遠處的城堡建築，甚至更遠處的雲天、遠山，和近處的主要人物、岩石、雜草，都明確細密的畫了出來。

　　而卡拉契對人物的刻畫則極鮮活生動，似乎大家都處於律動中動勢，如都以腳尖著地，好像都站不穩似的。三個瑪利亞及天使都手舞足蹈似的，姿勢優美。

天使帶往何處? 維洛內塞作
1583～84年 油彩・畫布 108×180cm
米蘭・布烈拉繪畫館藏

天使前來營救 卡諾作
1648～52年 油彩・畫布 178×121cm
馬德里・普拉多美術館藏

《帶往天國？地獄？》

　　基督徒稱基督死後，手持復活旗幟先到地獄解救那些先知們，後來才到天國審判好人壞人。這些在聖經中都沒有記載，但早期的基督題材中出現頗多，尤其以「耶穌傳」為題材的壁畫，像安琪利科、杜喬、喬托、羅倫采蒂、瑪薩其歐……等人，作品中都有這方面題材。

　　畫史上記載，是基督進入冥國解救過往先哲並把他們帶回上界的故事，最早在西元四世紀作品中即已出現。

　　在尼考迪姆所著「仿福音書」中，這樣寫：「銅門被震得粉碎……鎖在裡面亡魂掙脫，神王引領他們騰躍而起，脫離地獄」。

　　西班牙畫家卡諾（Alonso Cano 1601-67）「天使前來營救」，要耶穌先到冥府，執行復活諸先知、殉教者……賜予恩福，救出苦難。

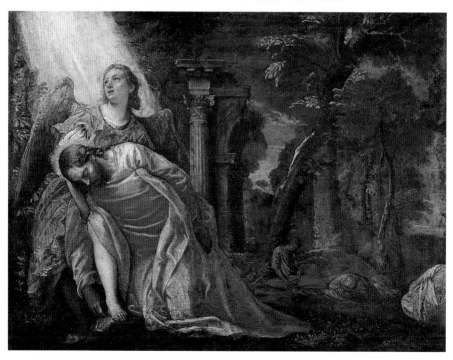

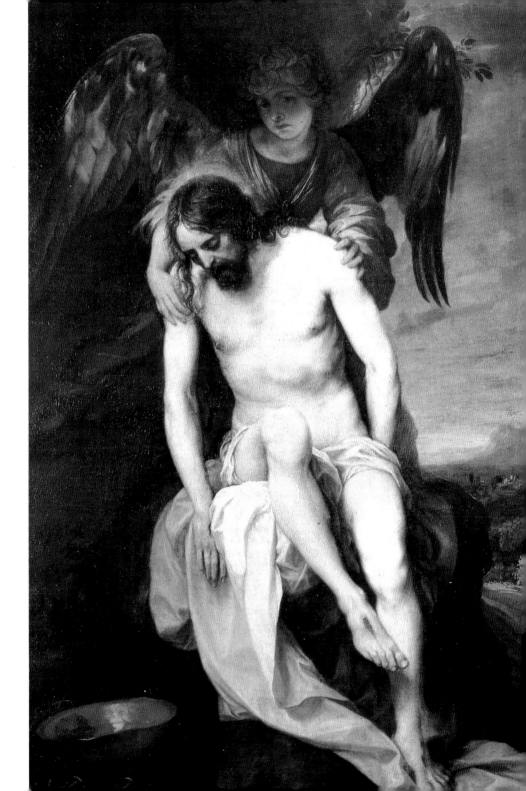

《啓開黃泉門扉》

—— 外典・最後審判 109

這個情節在馬太、馬可、路加、約翰四本福音書中沒有記載，倒是「聖經外典・尼可德摩福音書——最後的審判」上有記載，文藝復興前期畫家喬托、杜喬兩位大師，都在聖經題材壁畫中畫此畫面，因為很多人把這畫面誤以為是「耶穌復活」。

靈魂走下黃泉路去

下葬後的基督，三天裡一直沉睡在墓穴中，但他的靈魂卻脫離了遺骸，走下黃泉路去。

那裡有舊約聖經中的預言家等聖哲先賢，也有剛剛接受洗禮就夭折的幼兒，當然全是亡靈。

當然，他們都沒有接受過基督的祝福，在那裡，基督懲惡揚善，引導死者上天堂，黃泉冥府讓人想起希臘神話中地獄深宮。

安琪利科「開啓冥界門的基督」

畫僧安琪利科的「開啓冥界門的基督」，打開煉獄冥府之門的基督，手執白底紅十字的復活之旗。幽靈們從洞窟深處蜂湧而出。

基督攙扶著亞當與夏娃，惡魔被推倒的門壓成肉餅，一臉痛苦表情。

一般畫家都把地獄象徵性地畫成山岩內洞窟，安琪利科和杜喬都把它畫成山洞，洞內有門，由長得像妖魔野獸、毛茸茸的魔鬼撒旦看守著。耶穌聖靈下黃泉解救未經受洗祝福的聖賢先知等亡靈，包括亞當與夏娃等人。

耶穌一身白袍，拿著紅十字復活旗幟，騰雲降臨地獄黃泉，破門而入，他身上迸射的光芒，使魔鬼驚慌逃跑躲開，有的被壓在門下，有的躲入岩洞中。

先知亡靈看見突來的光明，都紛紛從地獄中跑出，迎向耶穌的接引，引導善靈上天堂。

耶穌一腳踏入地獄之門，亡靈奔向前去握住他的手。大家表情肅穆，頭上都有光環，都是聖賢先知。

杜喬「踩開煉獄之門」

杜喬在西耶納・杜歐摩歌劇院壁畫「耶穌行誼」，有幅「踩開煉獄之門」壁畫，手舉復活旗幟的基督，一腳踏開地府之門，把看守府門的萬惡撒旦踩在腳下，等待贖罪的亞當與夏娃跪在前面，後面右邊戴著皇冠的是大衛王，左邊頭上戴金尖帽是摩西，其他有亞伯拉罕、雅各……施洗者約翰是最末先知，他們都沒有神力，被逐入地府。

踩開煉獄之門　杜喬作
1308～11年　壁畫　101×52cm
義大利‧西耶納‧杜歐摩歌劇院藏
啟開黃泉門扉　貝卡夫米作
1536年　油彩‧畫板　395×225cm
西耶納‧國立繪畫館藏

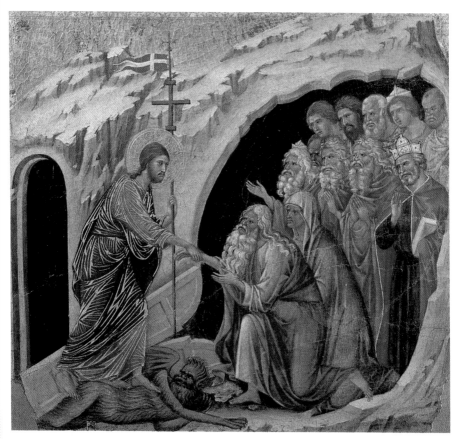

貝卡夫米「啟開黃泉門扉」

　　貝卡夫米（Domenico Beccafumi 1486-
1551）的「啟開黃泉門扉」，則把地
獄場景畫在半開放的斷垣殘壁內。披
白袍的耶穌手裡的大紅十字旗飛在半
空中，還看得到雲天和枯樹。在廊洞
內坐著、站著、躺著許多亡靈。此畫
中僅耶穌和遠處站立者頭上有光環，

他身後還有一壯碩男子手持十字架。
　　耶穌伸手扶起跟前跪拜他的長者，
他身後的男男女女都注視著耶穌。
　　在前方有躺在地上的男女，後方遠
處也有一組人，有的只露出頭部。貝
卡夫米以光亮的中間地帶，畫出地獄
中的先知聖者與善靈們，以明暗來區
別善靈與惡靈，接引善靈上天堂。

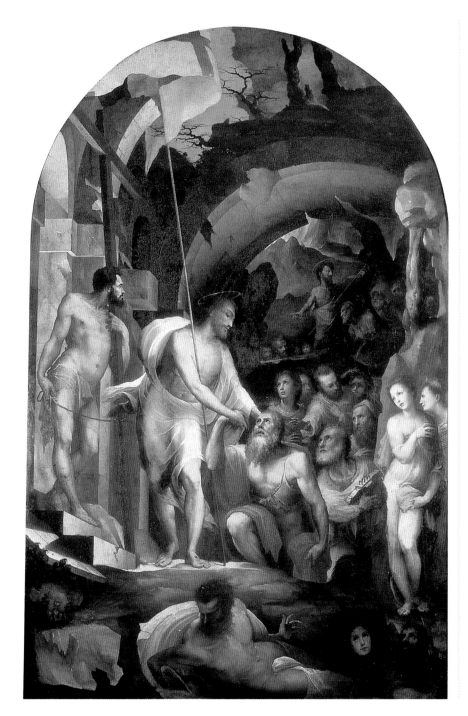

聖‧湯瑪斯的懷疑　德‧羅西作
1794年　油彩‧畫布　275×234cm
巴黎‧羅浮宮美術館藏

《復活旗幟》

耶穌復活手上舉著的「復活旗幟」（Banner of the Resurrection），那是一面白色的長條旗，上面有紅色的十字，這「基督復活」的旗幟，象徵著勝利可以克服死亡。

其來源起於君士坦丁大帝所見的幻象，他取十字標記作為羅馬的軍旗。

「十字」在基督教裡，當然代表基督被釘在十字上的偉大犧牲，在意念上是聖母抱著耶穌的濃縮。而紅色也代表熱心、赤誠、理想、奉獻。

紅十字代表熱心、理想、奉獻

在「基督復活」的名畫裡，很多畫面出現基督手舉白底紅十字的旗幟。

它也是武士聖‧安薩努斯和喬治的標誌，還是雷帕萊塔、烏爾蘇拉和女先知佛黎吉亞的標誌。

它常和「上帝之羔羊」在一起，奧地利的國旗也是白底紅十字，如果加上鷹徽，更是奧地利古代皇室象徵。

除了基督背負的十字架外，象徵施洗者約翰被砍頭，沒有頭的T形十字架，等於是施洗者約翰的十字架。

德‧羅西「聖‧湯瑪斯的懷疑」

巴黎‧羅浮宮美術館藏，德‧羅西（F. de Rossi 1510-63）的「聖‧湯瑪斯的懷疑」，復活後基督身旁插支十字架，架上有面三角白底紅十字旗，旗尾又長又細，捲起飄飛，這幅圖上旗子跟中國人過世做法會，引領過往人進天堂的旗子很像。

聖‧湯瑪斯疑心重，他懷疑耶穌復活的事蹟，非親眼見、親手摸傷口不信。於是耶穌現身並要他用手摸肋旁傷口，湯瑪斯才跪拜稱：「我的主，我的上帝！」此畫便是在描繪這段情節，每個人表情各異，議論驚訝。

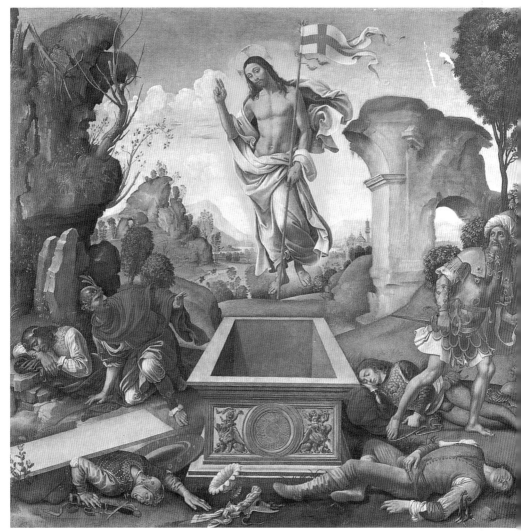

迪・柯西摩「基督復活」

　　烏菲茲美術館藏，迪・柯西摩（P. di Cosimo 1462-1521）「基督復活」，基督躍起棺木，彼拉多派遣三位士兵看守，竟熟睡不醒，倒是執行磔刑任務的三位士兵被嚇壞了，他們聽猶太人說，門徒們要把耶穌屍體偷偷運走，不放心前來查看，卻見到「耶穌復活」打開棺板騰空跳起，基督從墓中升起的不可思議一幕。

《基督升天》

—— 路加福音 24

「基督升天」發生在耶穌復活之後的四十天。

當時耶穌正與門徒們在橄欖山上：「大家看著，耶穌離地而起，上升再上升，隱沒在彩雲間」。

當大家全神貫注仰望天空時，忽然有兩個穿白袍的人站在旁邊說：「加利利人，你們為什麼站在這兒遙望天空呢？這位被接上天的耶穌，將來還會再回來，就像你們剛才所看到的一樣」。

「基督升天」與「基督復活」

福音書上對「基督升天」的記述並不多，只提到地點是在耶路撒冷的橄欖山，也就是基督在迎接最後的受難前，向上帝禱告之地，但也有說是下葬的墓棺之上。

畫家筆下的「基督升天」，有很多人跟「基督復活」弄混不清，他不像「聖母升天」、「抹大拉的瑪利亞升天」那樣，有大批大小天使烘托，還齊聲歡唱般。基督升天只有小天使。

曼帖那「基督升天」

曼帖那「基督升天」所畫的基督，像乘升降機般乘祥雲靜靜升向天空，助他一臂之力的是小天使。

基督左手持復活旗，右手像在向使徒揮手再見，也像為使徒祝福。地面上十一位使徒圍著聖母仰望耶穌緩緩上升至天國。當然其中已沒有猶大。

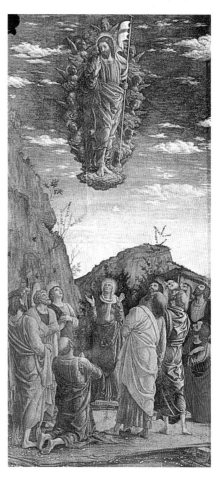

喬托「基督升天」

喬托為巴都亞・阿累那禮拜堂壁畫繪製「耶穌傳」中「基督升天」，聖母率十一使徒分列左右，下跪禱祝基督順利升天，小天使也在耶穌二旁齊聲歡唱，二位大天使前來引路，正向基督使徒與聖母告別。

一般畫家畫「基督受難」或「基督升天」時，畫上都不畫猶大，只畫十一名使徒。猶大已被畫家除名在畫面上，其實當時猶大已因愧對師父，自己為區區卅兩銀元，出賣老師，而上吊自殺身亡。

喬托壁畫以藍天為景，突顯主題，聖母與使徒跪在土丘上，目送腳踩雲朵、迸射光芒的耶穌飛向天際。

基督升天　林布蘭特作
1636年　油彩‧畫布　92×68cm
慕尼黑‧古代繪畫館藏

基督復活　維洛內塞作
1568年　油彩‧畫布　130×95cm
佛羅倫斯‧艾米塔吉美術館藏

林布蘭特「基督升天」

　　林布蘭特「基督升天」在他腳下，二旁配上幾位可愛小天使，白鴿在上面顯露聖靈，光線從白鴿處，投射而下，眾使徒雙手合十，有的對此突如其來，顯得很驚訝。

　　林布蘭特的聖經故事畫，美妙地方是他對光線的處理，神秘而又主題突顯，因為這是「基督升天」，所以耶穌是穿白衣。

維洛內塞「基督復活」

　　威尼斯畫派維洛內塞，藏於艾米塔吉美術館的「基督復活」，很多人都誤以為是「基督升天」，因為他挺身而起，身旁還展露光芒。

　　但他身體下方是葬他的墓棺，看守他的士兵還在熟睡，彼拉多派來巡查的軍官也被耶穌身上發出光芒，嚇得目瞪口呆，顯得驚慌失措。維洛內塞喜用亮麗鮮明的金黃色系帶動生氣。

請問你把他移走？ 安琪利科作
1450年 壁畫 166×125cm
佛羅倫斯・聖・馬可美術館藏

主在何方呢？（局部） 林布蘭特作
1638年 油彩・畫板 61×45cm

《主在何方？》

— 約翰福音 20・11-14

抹大拉的瑪利亞，站在墳墓外面哭泣。她一邊哭，一邊低頭往墓裡看，看見兩個穿著白衣的天使，坐在原來安放耶穌身體的地方，一個在頭的這邊，一個在腳那邊。

他們問瑪利亞：「婦人，你為什麼哭得那麼傷心呢？」

瑪利亞回答說：「他們把我的主移走了，我不知道他們把他放到哪裡去了！」

正在回此話時，瑪利亞轉身，看見耶穌站在那裡，可是還不知道他就是耶穌。耶穌問她：「婦人，你不要傷心，你在找誰？」

請問園丁你把主移往何處

瑪利亞看他拿鋤以為他是園丁，所以對他說：「先生，如果是你把他移走的，請告訴我，你把他放在哪裡，我要去把他移回來」。

耶穌叫她：「瑪利亞」。

瑪利亞轉身，用希伯來語說：「拉波尼？」（意思就是「老師」）。

安琪利科「請問你把他移走？」

佛羅倫斯的聖・馬可美術館藏，安琪利科「請問你把他移走？」抹大拉的瑪利亞蹲在墓洞口，問剛走過、荷著鋤頭，她以為的園丁：「有看到我的主嗎？你把他移往何處呢？」

林布蘭特「主在何方呢？」

這幅畫林布蘭特是講抹大拉的瑪利亞與復活後耶穌相遇。抹大拉的瑪利亞在逾越節第二天清晨，重返墓園，還帶著沉香油膏，準備再給主施塗油禮。卻看見墓穴已空，兩個天使坐在那兒，天使問她哭甚麼？她回答說：「因為有人挪走了我的主，我不知道他們把他葬在哪裡了」。

林布蘭特捕捉抹大拉的瑪利亞恍然大悟一刻，光線強調她那吃驚的臉。

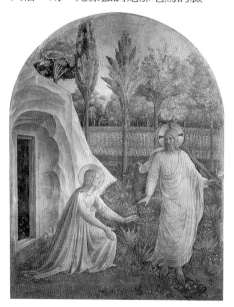

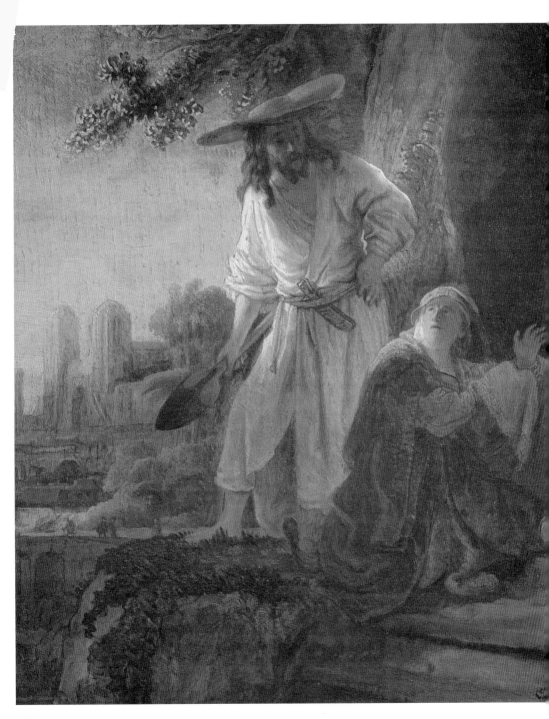

請不要拉住我 司卡塞里諾作
1610年 油彩‧畫布 202×134cm
費拉拉‧國立繪畫館藏
請不要拉住我 提香作
1558年 油彩‧畫布 108×90cm
倫敦‧國家畫廊藏

《請不要拉住我》

—— 約翰福音 20‧16-18

也有很多畫家在選擇此題材時，以「請別碰我」、「請不要拉住我」意識來表達。

耶穌說：「你不要拉住我，因為我還沒有到我父親那裡。你到我弟兄那裡去，告訴他們：『我要上去見我的父親，也就是你們的父親；去見我的上帝，也就是你們的上帝』」。

於是，抹大拉的瑪利亞前去告訴門徒，說她已經看見了主，又傳達了主對她說的話。

司卡塞里諾「請不要拉住我」

司卡塞里諾（Scarsellino 1550-1620）「請不要拉住我」中，帶著沉香瓶的抹大拉的瑪利亞，看見一位園丁手上拿支鋤頭，她認出是基督，伸手出去要拉住祂時，祂卻對她說：「請不要拉住我」。

提香「請不要拉住我」

在提香的「請不要拉住我」中，抹大拉的瑪利亞認出了那手中持鋤頭的園丁便是耶穌，急切地想跪著去親近祂，慈祥的耶穌上半身傾向瑪利亞，卻又伸手拉住衣袍，不要瑪利亞抓住他，而說：「請不要拉住我」，因他還未回到他父親身邊。他身後的大樹

彷彿支撐著耶穌，在他的兩旁也有蒼翠的樹叢、草坪，似乎意味著在這片荒野中有一股「新生」的氣息，預告著基督即將升天，已獲重生，而顯現在瑪利亞面前。

提香將場景放在柔美舒爽的鄉野，抒情柔和色彩，加上綠意盎然樹叢草原間，成群的羊及房舍，以及藍藍的大海、雲天，一片欣欣向榮景象。

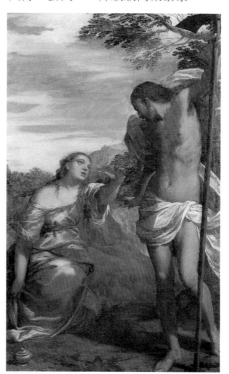

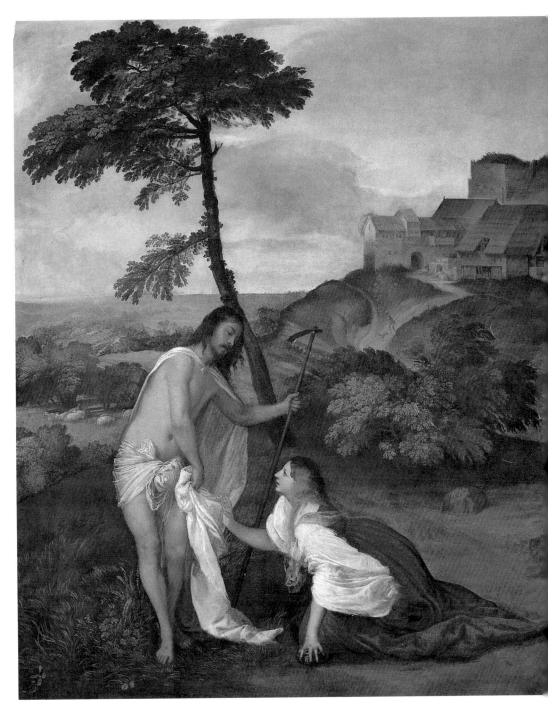

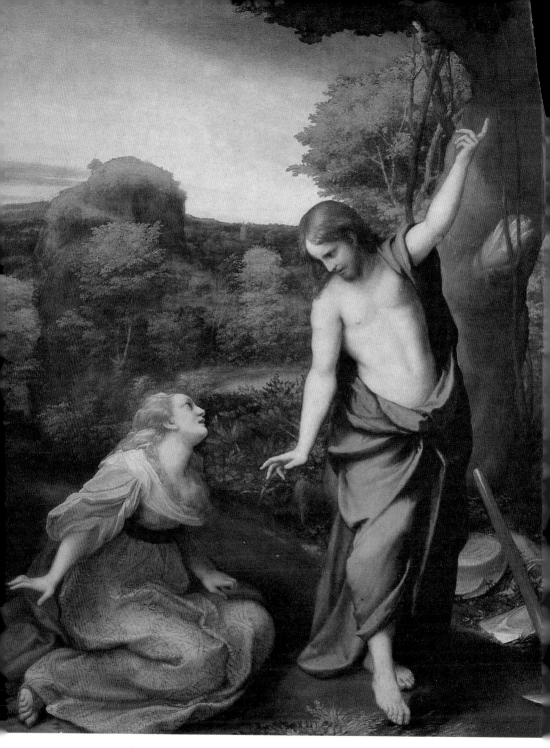

別拉住我　柯雷吉歐作
1530年　油彩・畫布　130×103cm
馬德里・普拉多美術館藏

請勿碰我　拉・福西作
1710年　油彩・畫布　81×65cm

柯雷吉歐「別拉住我」

　　普拉多美術館藏，義大利文藝復興
晚期畫家柯雷吉歐（A. A. Correggio
1489-1534）「別拉住我」，他就描繪
很抒情，在清晨陽光初露發生故事。

　　遠山與耶穌袍服都是藍色，綠樹蒼
翠及抹大拉的一身金黃，滿園春色。

拉・福西「請勿碰我」

　　拉・福西（C. de La Fosse 1636-1716）
這位巴洛克法國畫家，他畫基督前抹
大拉跪在地上，左手想拉住基督，基
督右手制止她，她因驚訝臉上露出失
望表情，背景風雨欲來，增加畫面人
生無常寓意。

基督在以馬忤斯　提香作
1535年　油彩·畫布　169×244cm
巴黎·羅浮宮美術館藏
以馬忤斯晚餐　林布蘭特作
1648年　油彩·畫布　68×65cm
巴黎·羅浮宮美術館藏

《以馬忤斯晚餐》

—— 路加福音 24·13-35

就在同一天，門徒中有兩個人，要到以馬忤斯（Emmaus）去，離耶路撒冷約有11公里。

他們彼此談論遇見的一切事，正在談論探討時，耶穌親自走近他們，和他們一同走，而他們的眼睛卻被控制住了，以致不認得他。

耶穌問他們說：「你們走路的時候談得那麼熱烈，到底說些什麼？」

其中一位名叫革流巴回答耶穌說：「你是僑居在耶路撒冷的，而不知道這幾天在那裡發生的事」。

他們說著、走著……。

靠近他們所要去的村子時，耶穌略作要再往前走的樣子。他們卻強留他說：「天色已晚，太陽要下山了，就留下來跟我們同住吧！」

耶穌就跟著走進去，要跟他們住下來，就在同席晚餐時，耶穌拿著餅、剝開香頌麵包，遞著他們。

他們的眼睛敞開了，這才認出耶穌來，說時遲，那時快，耶穌竟在他們眼前消失不見了。

他們就彼此說：「當他在路上和我

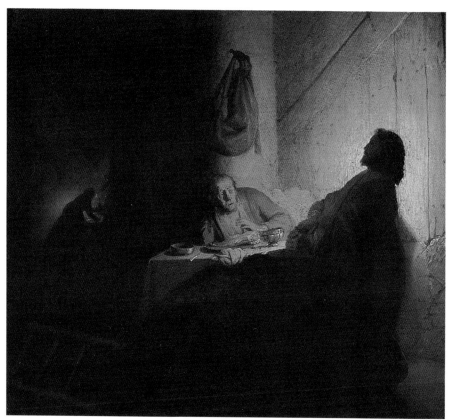

們說話，給我們開講經典的時候，我
們心裡竟熱烘烘地燃燒起來」。

　　就在那一刻，他們就起身回耶路撒
冷去，並對他們同伴說：「主，眞地
活了起來」。

提香「基督在以馬忤斯」

　　提香藏在羅浮宮美術館「基督在以
馬忤斯」，令人想起達文西「最後的

晚餐」，人物沒有那麼多，但威尼斯
畫派那種精緻與生活情趣烘托，在在
強調提香風格。

林布蘭特「以馬忤斯晚餐」

　　羅浮宮美術館藏，林布蘭特「以馬
忤斯晚餐」耶穌正撕開麵包，要分給
兩位耶穌弟子，在瞬息之間他們恍然
大悟，他就是「復活的基督」，但一

晃眼間基督已不見踪影。

　林布蘭特還有一幅「基督在以馬忤斯」，是以另一個角度畫復活基督側面像，背景的光襯托耶穌談話神情。

卡拉瓦喬「以馬忤斯的晚餐」

　卡拉瓦喬這幅「以馬忤斯的晚餐」作品，耶穌正在談論時，弟子們終於明白，白天一起走路，就是行走間談論事情的當事者。卡拉瓦喬作品，成功在光影控制，這跟林布蘭特較溫柔情趣光影表現，手法不盡相同，情趣迴異，感受有別。卡拉瓦喬處理畫面的光，像舞台聚光法主角特別亮。

《湯瑪斯懷疑》

當耶穌復活後顯現時，十二使徒之一的聖・湯瑪斯（St. Thomas），沒有跟他們在一起。其他見過主的都把情況告訴他了。

湯瑪斯對他們說：「除非我親眼看見他手上的釘痕，並用我的指頭摸那釘痕，也摸那被扎破的肋旁，我絕對不信」。

一星期後，門徒又在屋子裡聚會，湯瑪斯也在一起，當時門還關著，可是耶穌卻忽然顯現，站在他們當中，說：「願你們平安」。

然後他對湯瑪斯說：「把你的手指頭放在這裡吧！看看我的手吧！再伸出你的手，摸摸我被扎破的肋旁吧！不要疑惑，只要信！」

湯瑪斯驚嘆著說：「我的主，我的上帝！」

耶穌說：「你因為看見了我才相信嗎？那些沒有看見而信的是多麼有福啊！」

卡拉瓦喬「湯瑪斯的懷疑」

聖・湯瑪斯是耶穌十二聖徒中懷疑心最重一位，在「使徒箴言」中，他的銘文是「耶穌死去，在第三日他從死亡中復活」。他最懷疑耶穌死後還復活的事蹟。

基督死後，他聽說抹大拉的瑪利亞在髑髏崗新墓花園裡，看到耶穌。也聽到「以馬忤斯的晚餐」桌上顯影復活，這些現象發生時，聖・湯瑪斯都不在現場，事後人們告訴他，他說除非自己親眼看見，絕不輕易相信。

不久，當聖・湯瑪斯跟其他使徒在一起時，耶穌又出現，並且對他說：「你看我的手，用你手指頭摸摸看，我的肋旁被戳破的傷口」。

當耶穌伸出雙手時，聖・湯瑪斯與其他使徒驚異地看著，用手去摸觸。此一題材在巴洛克畫家中以卡拉瓦喬這幅「聖・湯瑪斯的懷疑」最動人，當然這幅畫的成功在於卡拉瓦喬對人物角色、在光影投注的部位，訴說他要表達重點。

卡拉瓦喬將焦點集中在畫中四個人物身上，尤其是耶穌與湯瑪斯的精彩互動上。耶穌裸著上半身，一手拉開衣袍，一手抓住湯瑪斯的手，讓他把食指伸進耶穌肋旁的傷口裡。

那彎下身來探個究竟、看個清楚的湯瑪斯，臉上表情最是傳神逼真。他的額頭顯現條條皺紋，鷹鉤鼻直挺，彷彿正睜大眼睛細究真相。

四人神情肅穆認真，後兩個門徒也彎身探頭細看，頗富戲劇性表現。

捕魚奇蹟　羅莎作
1662年　油彩・畫布
柏林・國立繪畫館藏

捕魚奇蹟　維茲作
1444年　油彩・畫布　132×154cm
日內瓦・國立歷史博物館藏
耶穌在湖邊現身　杜喬作
1308～11年　壁畫　36×47cm
義大利・西耶納・杜歐摩歌劇院藏

《撒網打魚》

—— 約翰福音 21・1-11

在提比哩亞邊，耶穌弟子彼得（外號西門）、湯瑪斯（外號雙胞胎）、加利利的迦拿人拿旦業、西庇太兩個兒子，和另外兩個門徒共七人在一起。

當時，西門・彼得對他們說：「我們打魚去吧！」於是，他們上了船，泛到湖中，整夜沒有捕到甚麼。

太陽剛出來時，耶穌站在水邊，可是門徒們不知道他就是耶穌。

耶穌問他們：「朋友，你們捕到魚了嗎？」

他們回答：「沒有」。

耶穌說：「把網撒向船的右邊，那邊有魚」。他們就聽話的撒網下去，可是拉不上來，因為網著了太多魚。

耶穌所鍾愛的門徒對彼得說：「是主！」西門・彼得一聽說是主，連忙拿一件外衣披在身上（當時他們都裸身）。其餘門徒努力搖槳靠岸，把一整網的魚拖了上來。

他們上了岸，看見一堆炭火，上面有魚有餅。耶穌對他們說：「把你們剛剛打的魚拿幾條來」。

西門・彼得把網拖到岸上，數數網

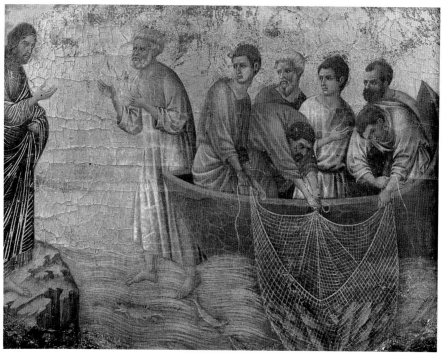

捕到的大魚，共有一百五十三條。雖然捕到這麼多魚，
網卻都沒有破。

　　耶穌對他們說：「你們來吃早餐吧！」但沒有一個門
徒敢問：「你是誰？」

　　因為他們都知道他是主。

　　「基督復活」後，這次是第三次，在門徒前面顯現。
你說是奇蹟嗎？

羅莎「捕魚奇蹟」

　　羅莎（Salvator Rosa 1615-73）與維茲（Konrad Witz 1400-
47）都畫過此「捕魚奇蹟」，維茲較古樸寫實，羅莎的
較抒情典雅。

　　維茲畫中的耶穌站在淺水灘邊，湖裡有一艘載滿著打
魚郎的木船，四人正忙著拉起網中捕獲的魚，有兩人搖
槳，而另一人則在水中伸出雙手，不知是在抓魚還是要
迎向耶穌。湖光山色，美景如詩如畫。

　　而羅莎則畫在海岸邊漁船已滿載而歸，門徒正忙著收
拾漁獲，準備搬上岸，岸邊有許多人，看不出畫中人身
分。天色微明，烏雲滿天，海上點綴海鷗、帆影。

　　此外，在杜喬「耶穌傳」壁畫中，也畫了「耶穌在湖
邊現身」，耶穌站在岩岸邊，彼得涉水迎向耶穌，船上
三人合力要打起網中魚，後三人則看著耶穌，湖水波流
平順，偶見魚兒悠游。

魯本斯「奇蹟的漁獲」

　　在巴洛克畫家魯本斯（Peter Paul Rubens 1577-1640）「奇
蹟的漁獲」三聯作中，則生動的畫出了使徒們正忙著處
理和搬運網中滿載的大魚。畫中人物眾多不止七人，紅

袍耶穌站在中央圖滿載的船頭，他正和彼得說話，其餘人忙著把滿網的大魚打撈上岸。一黃衣天使出現在左翼，與抓著一隻大魚的漁民說話。大家的表情豐富，動作有些誇張，人物豐滿。魯本斯的畫，不求典雅秀麗，求粗獷與肉體之美。

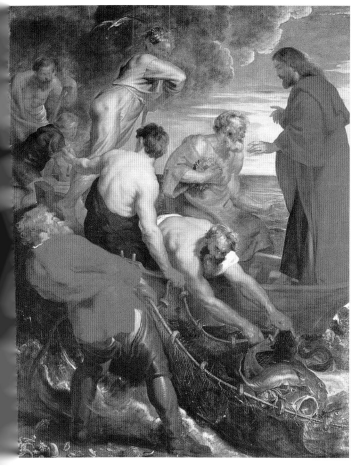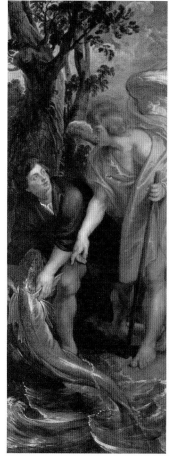

—— 使徒行傳 2・1-13

《聖靈降臨》

耶穌的使徒們，目睹了基督升天之後，都回到耶路撒冷。十天後正值猶太人的「五旬節」。

依傳統習慣，大家聚集在房子裡，點燃蠟燭紀念此神聖大日子。

「忽然從天上有響聲下來，有如大風狂吹，充滿整個屋子。又有火舌顯現，手上點燃的燭光，在室內沒風也閃動起來，並隱約發出響聲」。

「聖靈降臨到他們的身上，他們全都被聖靈所充溢，並依聖靈所賜的能力，各操不同的語言、音訊」。

聖母瑪利亞使徒精神上母親

「聖靈降臨」，聖母居重要位置，耶穌使徒們圍繞著聖母瑪利亞，耶穌在十字架上，要使徒們把聖母帶回家，她帶領使徒們，「經常一起禱告」——聖母在此，也是使徒們精神上的母親，世界更是大地的母親。

大家圍繞著，驚異地注視著上方，代表聖靈的鴿子在他們頭上飛翔，一縷縷在他們後面閃耀光芒燃起火舌。

那時，有虔誠的猶太人從世界各國來，住在耶路撒冷。大家都用鄉音在談話，有人納悶的說：「看哪，這說話的不都是加利利人嗎？我們怎麼會聽見他們說著我們生下來即使用的鄉

音呢？」

共有十幾種鄉音，共同談論「上帝偉大的作為！」他們又驚奇又困惑，彼此你問我，我問你：「這是怎麼回事？」

有些人竟取笑說：「他們不過是喝醉罷了！」

聖靈降臨
格雷考作
1600年　油彩・畫布
273×127cm
馬德里・
普拉多美術館藏

格雷考
「聖靈降臨」

　　西班牙畫家格
雷考作「聖靈降
臨」，他把聖母
彌補在耶穌位置
上，耶穌的十二
使徒被賦予將上
帝的旨意傳播到
世界各地方的責
任，它也象徵著
「基督教會」的
誕生。

　　格雷考在聖徒
們聚會的五旬節
裡，以火焰來增
加神祕的幻象，
鴿子也象徵精靈
在他們上方，這
是「上帝之家」
的隆重日子。

　　大家圍著中央
雙手合十，誠心
禱告的聖母，她
抬頭望著聖靈鴿
子的降臨，虔誠
祈願。

最後的審判　魯本斯作
1615年　油彩・畫布　606×460cm
慕尼黑・古代繪畫館藏

《最後的審判》

耶穌，作為「神之子」，他在人間傳道，當被釘在十字架，昇天坐在天庭寶座上，審判人的靈魂。

「馬太福音」上說：「當人子帶著他的光榮與眾天使一起降臨時，他坐在寶座上，四面八方的人都聚集在他面前，他要把人們區分開來，就如牧羊人區分綿羊與山羊。綿羊在他的右邊，山羊在左邊」。

善者進天堂・惡者入地獄

他們將依照生前作為裁判，那些行事不義的人，「將進入永遠受刑的境地，那做好事的將進入永生」。

「但以理書」上說：「睡在塵埃中的必有多人復醒，其中有得永生的，有受辱永遠被憎惡的」。

「啟示錄」上說：「於是海交出其中的死人，死神與冥府也交出其中的死人。他們都需按照各人生前的行為而受審」。

大天使米迦勒手拿天平用以衡量每個靈魂。善者立於基督右邊，天使將引導他們進入天國。而惡者則在基督的左下方，正被趕下地獄接受可怕的苦刑。

米開朗基羅「最後的審判」

「最後的審判」是米開朗基羅在西斯汀教堂的壁畫，足足花費他七年時間才完成。

這幅巨畫，一開始畫著七個乘著雲的天使，吹著喇叭，宣告最後審判開始。那些死者從墓中爬出，群集一起等候最後的審判。

耶穌在雲當中，左右湧現著十二門徒和聖・瑪利亞，多數的殉教者，都顯示出各自剝奪自己生命的凶器，讓基督評斷，並向他訴說冤屈。

基督舉起有力的右手，下令「最後的審判」，有的被判升上天堂享受幸福，有的被判入獄，恐怖與哀號，痛苦與悲慘，永遠跟隨。

米開朗基羅「最後的審判」，是西洋藝術史上，最偉大最巨大的壁畫，不但代表米開朗基羅藝術登峰造極，也為基督教釋義作了最有力解說。

魯本斯「最後的審判」

魯本斯的「最後的審判」中和藹基督，不像米開朗基羅那樣威武，朗弗朗可（Giovanni Lanfranco 1582-1647）「最後的審判」中也是。魯本斯畫中多裸體人物，大家堆疊串連，人物眾多，豐滿壯碩。朗弗朗可畫中耶穌也坐在雲端審判。

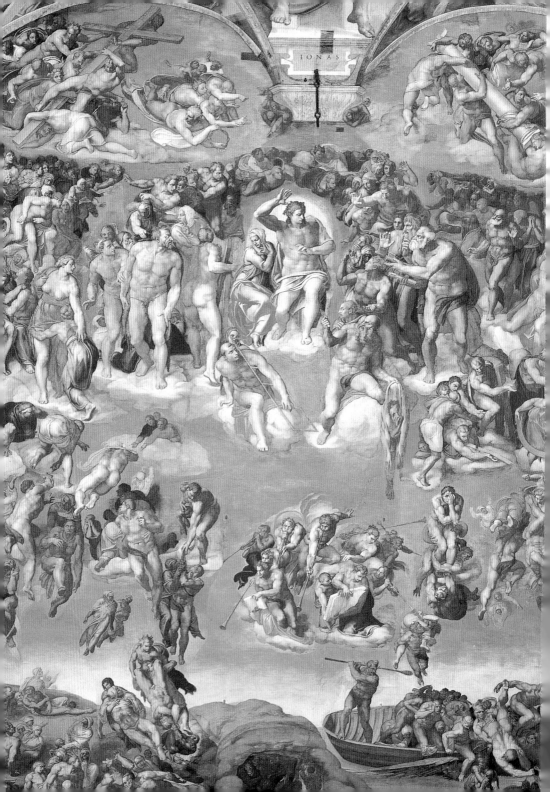

最後的審判　米開朗基羅作
1535～1541年　壁畫
羅馬・西斯汀教堂壁畫

最後的審判　朗弗朗可作
1645年　油彩・畫布　201×135cm
義大利・巴馬・國立美術館藏

《天國》

　　人死後，經過「最後的審判」，分成至「天堂」與「地獄」兩個部分。聖經的說法，跟佛教解說一樣，佛教則交給閻羅王去批判，他是依人在世間時，以他作「善」、「惡」事多寡來區分。

　　當然好事做多，可以上天堂，享受悠遊的快樂天國世界。但是，如果做惡多端，無惡不做，則下地獄必處以上刀山、下油鍋……有十二殿一一給你審判，所以佛教鼓勵人做好事，這跟聖經理想也是一樣。

　　誰都想升上「天堂」，這是人之常情。聖經裡都沒有給我們提供任何天堂訊息，但人們對天堂卻各有各的幻想。其中夾雜著異教神話，或傳說中對「天國」的描繪。

　　「天國」是什麼樣呢？在高高的天空中有一道天堂之門，天使會來迎接升上「天堂」的人。進入天國就憑每個人想像，倒是藝術家提供具體的幻想天堂世界，豐富又充滿想像。

安琪利科「最後審判」中天堂

　　文藝復興前期，佛羅倫斯畫派畫家安琪利科，他本人是修士，他的畫和平又安詳，沒有血腥只有和平世界，他的「天堂花園」中，那鬱鬱蔥蔥的花園裡，流淌著清澈的溪流，在這裡遊戲、歌唱、玩樂的，都是小天使，他（她）們都很快樂，沒有煩惱，也不知煩惱為何物。

　　他的天堂之門放射出炫目的光芒，城牆環繞，令人聯想到，莫非那是天上的耶路撒冷？出現在門口迎接，有時是耶穌所托交給他天國金鑰匙的門徒彼得。

丁特列托「天國」在雲彩間

　　丁特列托「天國」別具一格，他將天堂表現為浮在雲朵上，永遠充滿光明的無垠空間。

　　耶穌在一大群小天使簇擁下，與聖母瑪利亞如騰雲駕霧般，立於上方，迸射聖光。他們兩旁飛來手持百合花和天平的大天使，耶穌要做出懲惡揚善的最後審判，決定芸芸眾生上天國或是下地獄。

　　以耶穌與聖母為軸心，輻射出的光芒普照著呈半圓弧狀，成排成列的人類，他們都被小天使們推扶著升上青天，飛向天國、飛向耶穌。大小天使們穿梭於人群中，忙著牽引亡靈，有些是先知聖賢與殉教者。

　　密密麻麻的人群聚一堂的「天國」奇景，大家都朝向耶穌，頗為壯觀。

最後審判　安琪利科作
（往天堂與地獄審判）
1432～35年　壁畫
佛羅倫斯‧聖馬可美術館藏

耶穌前往天堂與地獄做最後審判

在安琪利科的「最後審判」蛋彩畫中，除了畫出「天堂花園」美景外，更大的畫面是畫出一大群天使環繞的耶穌，正端坐正中央，對天堂與地獄的眾生做出最後審判。

除天使外，耶穌光芒四射，還畫上了花邊。聖母和聖者、先知、使徒們端坐天空兩旁，他們身旁不但迸射聖光，還有星光。

在地面上，一排洞口開著的墓地上，放著埋葬耶穌的棺墓，耶穌已復活升

天了，因此只留下開了蓋的空棺材。左右兩旁有天壤之別、完全不同的兩種景象。

在耶穌的右手邊，是頭上戴著光環的善靈們，快樂地與小天使們一起在天堂樂園

裡休憩、遊樂。他們迎接、瞻仰、敬拜耶穌，花園中芳草如茵，綠意盎然，有人並升向上方的建築物中，充滿歡欣、愉悅與滿足。

反觀另一端，惡靈們被妖魔鬼怪趕入層層地獄之中，接受苦刑懲罰，死後仍不得超生。安琪利科在此畫中，不止畫出了美麗的天堂樂園，也畫出了水深火熱的地獄酷刑。

安琪利科想必是要藉此警惕世人多行善，莫作惡，才會大費周章，層層畫出地獄中的種種酷刑。有人被蛇、怪獸咬死，有人被丟入油鍋燒死等等，種種慘不忍睹苦刑均一一畫出，有如佛教下十八層地獄般慘狀。

安琪利科以上半部的耶穌與諸聖者的天國，與下半部的天堂與地獄的大手筆構圖，來歌頌耶穌，闡揚教義，教化人心。描繪細膩深刻，且人物眾多，場景壯觀。他發揮了高度想像力與藝術表現性，色彩鮮明，故事性強，有極大感染力。

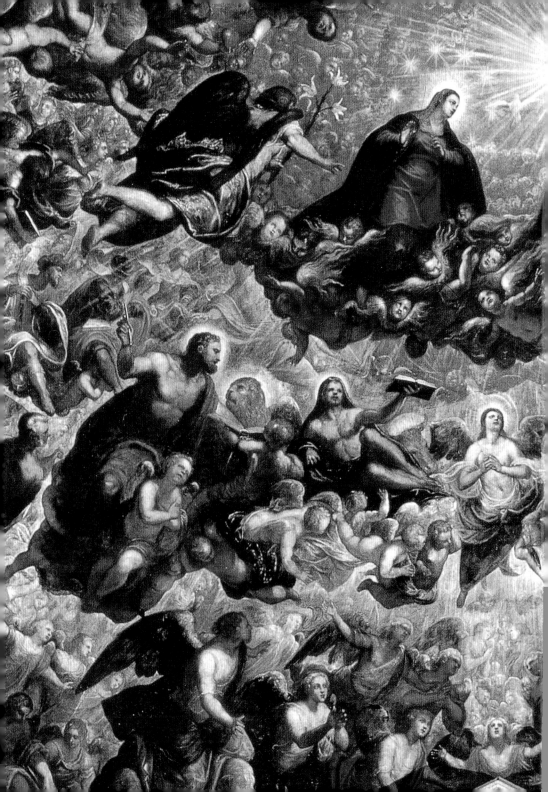

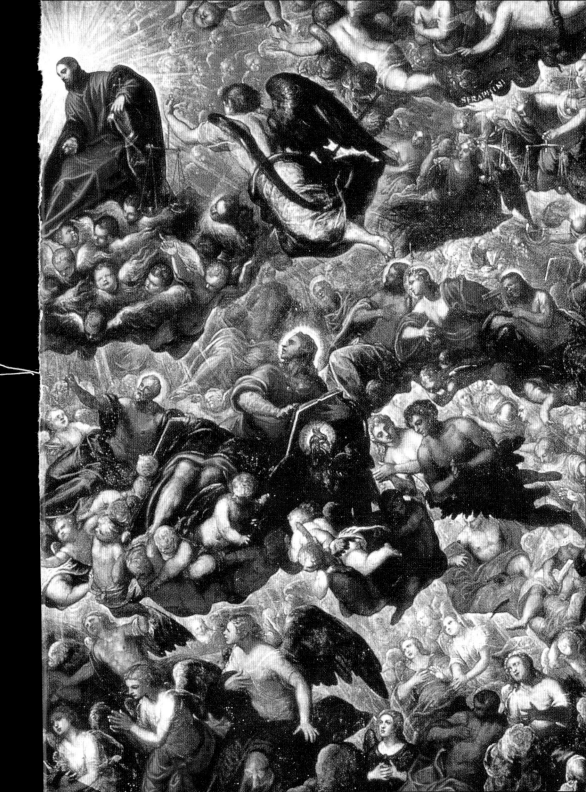

《聖三位一體》

上帝也是救世主，是至高無上。

所謂「聖三位一體」，指的是，造物主「上帝」，上帝之子即為救贖人類之罪而降臨人間的「基督」，以及信則顯身的「精靈」。

「上帝」、「基督」、「精靈」三者是唯一上帝的三種位格。這是基督教思想的獨創所在，也是基督教思想的基礎中心。

然而，有關這「聖三位一體」之間關係，教會內部也解釋得眾說紛紜，經常成為神學爭論的焦點。

「聖父」、「聖子」、「聖靈」

也就是說基督教義中，上帝有統一的神性分為三身，即「聖父」、「聖子」、「聖靈」。──約翰福音

但聖‧奧古斯汀的著作「論三位一體」中的解釋。從早期中世紀的藝術作品中沒有看到此主題，可能是因教會不贊同用具體人物來表現「聖三位一體」中的首位（聖父即上帝救世主），祂應該超於「人」的認識和不可見的，因此「聖三位一體」首位常以象徵手法表示，有的象徵性在畫面天空上畫隻眼睛，或從雲端伸出一隻手來，手上甚至握有王冠。

格雷考「聖三位一體」

格雷考「聖三位一體」的天父上帝身穿聖袍，抱著為救贖人類而被釘十字架基督，在天使簇護下升天，白鴿在天空上引導。這是苦難「聖三位一體」，如「基督降下十字架」沉重。

格雷考這幅收藏在馬德里‧普拉多美術館的「聖三位一體」，很受到教徒、非教徒的喜愛與感動。

「聖三位一體與四聖人」

倫敦國家畫廊收藏，李比工坊，由李比及其弟子合繪的「聖三位一體與四聖人」，天父上帝與救世主耶穌之間的聖靈（白鴿），這三位是一體，旁有使徒站立，很多畫家以此題材作畫，也稱「恩寵的寶座」。

聖三位一體　格雷考作
1577～79年　油彩・畫布　300×179cm
馬德里・普拉多美術館藏

聖三位一體與四聖人　李比工坊作
1455～60年　油彩・畫板　184×181cm
倫敦・國家畫廊藏

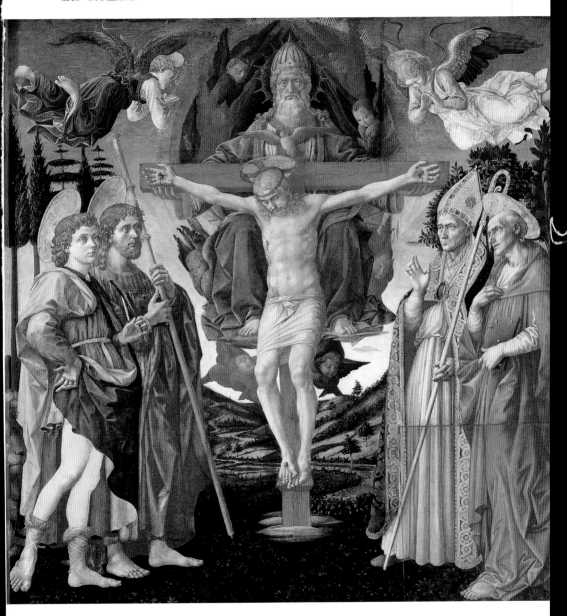

主編者的話

感悟悲壯生命的光熱

　　中世紀末期的西洋繪畫，從文藝復興早期的佛羅倫斯畫派，到巴洛克繪畫的藝術創作，幾乎都以「基督教義」為主要題材，舉凡教堂祭壇畫、壁畫、掛畫、雕刻……都是基督宗教主題範圍。

　　這個「基督宗教美術」名作，是研究或想瞭解西洋繪畫，最艱難、最不容易懂，卻又最珍貴的名畫。這也是一般人研究西洋美術常碰到的瓶頸。

神「聖」典範‧天「經」地義

　　「聖經」是基督教經典，「聖經」記述都是上帝的啟示，信仰的綱領，處世的規範，永恆的真理。所以「聖經」是「神聖典範」、「天經地義」的意思，所以它叫「聖經」。

　　「基督宗教美術」的藝術家，從不同角度，不同題材，繪載「聖經」裡故事或闡揚經典教義。

人心潰敗時最佳精神良藥

　　現今社會亂象叢生，金錢主義盛行，人倫觀念淡薄，人們汲汲於物質享受，心靈層次逐漸低落時刻，「聖經」經文教義所闡揚的生命真理，猶如一盞黑夜的明燈，指引人類走向光明之道。聖經是公認不朽的經典，是最佳救世精神良藥，也是公認永遠的暢銷書。

　　而聖經與名畫的結合，是西洋美術重要的篇幅，它有無與倫比的分量。從聖經裡孕育創作的靈感，豐富畫作的題材，而在「名畫」細膩又深刻的描摹中，傳播聖經的聖愛和光輝。

　　「聖經與名畫」系列圖書的出版，是以有著傳承歷史的使命感！

上帝與人之間立下「盟約」

　　「聖經」分──「舊約」與「新約」，所以又稱「新舊約全書」。所謂「約」是指上帝與人之間立下「盟約」。新舊約聖經前後一貫，都是神的話語，神的啟示。

「舊約」共三十九卷，以內容分爲四大類：律法書、歷史書、先知書、雜集。

「新約」共廿七卷，以內容分爲四大類：福音書、歷史書、使徒書信、啓示錄。

「舊約聖經名畫」推出後，受到基督教友與非教徒的歡迎，有的從「聖經名畫」中瞭解聖經內容，也有從「聖經名畫」中，對聖經記載內容更具體、更清楚。名畫家的名畫幫讀者瞭解「聖經與名畫」，也協助讀者看懂聖經名畫，明白「聖經」爲什麼是人類的寶典。「聖經」不僅是一部宗教經典書，它也是一部家喻戶曉，人人必讀的書。

「新約」與四大福音書

「新約」以四本福音書——馬太、馬可、路加、約翰爲主軸，這四位基督門徒，跟隨基督所寫福音書，記述耶穌的言行、傳記，是基督教神學重心。它經過多少世紀的承傳，到今天還是跟我們現實事物息息相關。

四本福音書，內容並不完全一致，但從基督誕生、受約翰施洗、基督行誼、受難，到復活、升天。其中最刻骨銘心的是被徒弟出賣，爲人排擠，不容於當時爲政者希律王。基督的母親聖母瑪利亞目睹羅馬士兵，把基督綁在高高十字架上，並在手腳上扎入鐵釘，直至嚥氣，這是人類多麼悲壯、感天動地的一幕！

基督爲著救贖世人罪孽，懷著「捨我其誰」的胸懷從容就難，爲人性卑微作最好的反諷。但無疑的，「背負十字架的基督」遂成爲人類遠離生命苦難的救世主，聖愛所散發的光與熱也就無遠弗屆了。

「聖經」影響人心深處，藝術家以純熟技巧，借用「聖經」典故，讓讀者陶醉畫面上的創作意圖，也引領讀者解悟「聖經」深奧哲理。

我們在「聖經」引用方面，盡量採用香港聖經公會出版的「新約聖經並排版——現代中文譯本」版本，該聖經最完整，文字優美又簡潔易懂，在此特別致謝。

—— 何恭上

2000・千禧年聖誕夜

西蒙·馬爾提尼
受胎告知

西蒙·馬爾提尼 (Simone Martini 1284-1344) 是杜喬學生，西耶納畫派在他倆經營下，使得原在哥德式藝術影響下的作品，注入他和詩人佩脫拉克的薰陶，在原有哥德風中蘊含詩人特有的柔美優雅。

「受胎告知」烏菲茲鎮館之寶

他有幅「受胎告知」，原是為西耶納大教堂聖安薩納倫祭台所作，三屏風畫，後來被轉藏在佛羅倫斯烏菲茲美術館，現在成為該館鎮館之寶，這幅畫色彩與線條都很抒情典雅。

畫面上當天使向百利向聖母報喜一刻，衪口中說：「蒙大恩的女子，我向您問安」，衪左手握著和平棄橄欖葉，地上擺著象徵童貞百合花，聖母對天使忽如其來到訪，神態有點退縮靦腆。

「聖母領報圖」人間婦人面貌

安特衛普，皇家美術館，有幅「聖母領報圖」，他嘗試把聖母注入人間婦人的面貌，神態、表情以及豐滿的臉上，有著驚訝、恐懼，還有激動、興奮。

瑪利亞著紅色衣服，外披藍色嵌金邊外袍，在金色掛氈相映下，畫面非常生動和諧，聖母形象更突顯。

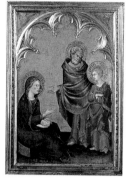

「聖家族」顯露溫馨人間味

馬爾提尼「聖家族」中的聖母，則顯露出如家庭主婦般的溫馨慈母情，面容慈祥平和。

聖母坐著，左手拿書，右手揮舞著，似在向聖子解說著什麼，三個人的姿態彼此互動相呼應，其上有半圓形拱頂環繞。馬爾提尼對聖母的服飾動作，都遵循傳統模式，在氣氛營造上極用心。

聖家族　西蒙·馬爾提尼作
1342年，蛋彩，畫板　49.6×35.1cm
英國，利物浦市，渥克藝廊藏

聖母領報圖　西蒙·馬爾提尼作
1333年，蛋彩，畫板　23.5×14.5cm
安特衛普，皇家美術館藏

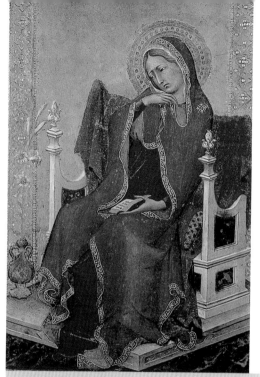

◆西洋繪畫導覽 28

【聖母瑪利亞】

◉何恭上編著　◉定價450元

聖母瑪利亞是人類母性最高象徵，也是最完美女性。從13世紀到15世紀，三百多年間的藝術家，都想畫出人間最完美聖母，大家追求一個理想——創造最完美女性。本書共四個單元：「聖母·瑪利亞」、「拉飛爾·美麗人間聖母」、「名畫家·聖母畫像」，及「物語·禮讚瑪利亞」。盡覽聖母之美與聖愛光輝。

● 25K　256頁　彩色名畫230幅　8萬字

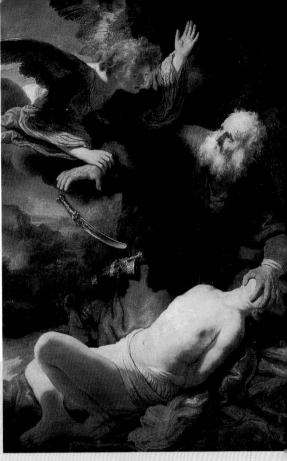

以撒的犧牲　林布蘭特作
1608年　油彩·畫布　158×117cm
聖彼得堡·艾米塔吉美術館藏

《亞伯拉罕弒子》
—— 創世紀·22

亞伯拉罕的純正品德，正是上帝所欣賞，但對好人也要適當鼓勵。

上帝對亞伯拉罕說：「你看天上的星星，以後你的族譜，將像繁星般眾多」。

不久，妻子撒拉真的懷孕，並生下一個兒子，取名「以撒」，其實「以撒」即是「喜悅」與「喜笑」之意，表示「以撒」真能為全家帶來喜悅與快樂歡笑。

用最愛的奉獻上帝

可是，有一天上帝對亞伯拉罕說：「你那麼疼愛兒子『以撒』，他又長得如此可愛，你就把他帶到摩利山上，把他烤了奉獻給我」。

亞伯拉罕聽到這個旨令，害怕的發抖，但他那敢背逆上帝之旨意。三天後他帶著柴火，騎著驢，往摩利山上走，拉沉重的步履，是要對上帝守信諾的痛苦犧牲。

在摩利山上，在石造祭壇上，亞伯拉罕出其不意抱起兒子，將他放在石頭上，舉起鋒利的刀，用發抖的手，準備將「以撒」喉嚨割斷，忽然上帝的聲音傳來。

「亞伯拉罕，夠了，你為了我，可以把疼愛的兒子奉獻給我，你如此相信我，趕緊把以撒扶起」。

上帝旁邊天使也說：「因為你敬愛上帝，所以如此做。你將被賜福·你的兒子和後代都將被賜福，子子孫孫將像天上的星星一樣繁多無法數」。

當他把嚇得神身發抖的「以撒」扶起來時，旁邊有一隻黑羊·亞伯拉罕就樂起刀把羊宰了，奉獻在祭壇上，以代替「以撒」向上帝祭獻。

林布蘭特「以撒的犧牲」

這段「以撒的犧牲」的情節，畫家描繪此題材的很多，但以林布蘭特最感人。作為仁慈父親的亞伯拉罕，帶兒子以撒和獻播著的柴（帶油木柴易燃又耐久）往山上走，在他舉刀欲宰以撒的時候，天使出現，奪下亞伯拉罕的刀子，告訴他上帝已為亞伯拉罕準備了一頭山羊代以撒為祭品。

亞伯拉罕忠於上帝，可以殺子奉獻，而兒子「以撒」的心理衝擊，這實在不是文字或畫筆所易描畫。

林布蘭特在畫中以「光」來表現三位重要人物情節，格外引人入勝。

卡拉瓦喬「亞伯拉罕弒子」

佛羅倫斯烏菲茲美術館有二幅「亞伯拉罕弒子」名畫，分別為卡拉瓦喬

◆西洋繪畫導覽 30

【梵谷全集】

⊙何恭上編著　　⊙定價980元

梵谷噢！梵谷＋梵谷星月夜　合訂

「梵谷噢！梵谷」蒐羅油畫219幅，素描
30張，彩色照片112張，以及他的書簡、
生平、畫作介紹，共6萬字。

「梵谷星月夜」蒐羅油畫215幅，素描61
張，彩色照片56張，介紹梵谷畫作及畫點
訪探共4萬8千字。

這二本有關梵谷畫藝書，我們以合訂本呈
現，讓讀者書擁梵谷全貌，這是最完整介
紹梵谷著作，將令梵谷迷充分滿足。

這是翔實描述梵谷走過的蹤跡，作品導
覽，可供大家按圖索驥，兼具藝術與旅遊
雙重享受藝術導覽書。

藝術圖書公司

台北市羅斯福路3段283巷18號

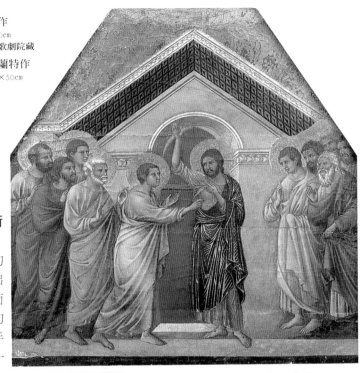

湯瑪斯的懷疑　杜喬作
1308～11年　壁畫　56×50cm
義大利·西耶納·杜歐摩歌劇院藏
湯瑪斯的懷疑　林布蘭特作
1634年　油彩·畫布　53×50cm
莫斯科·普希金美術館藏

柔美。

杜喬「湯瑪斯的懷疑」

杜喬「湯瑪斯的懷疑」平實的畫出這則情節，樸實而直接，但在門徒的配置上，耶穌左手邊的使徒們與另一邊並不平衡，有如飄浮在半空中。

林布蘭特「湯瑪斯的懷疑」

林布蘭特作「湯瑪斯的懷疑」，則把聚光燈打在發光且一身白袍的耶穌身上。耶穌撩起白衣，手指著傷口給湯瑪斯看。湯瑪斯無法置信、一臉錯愕般地，嚇得後退兩步。他的頭髮及鬍鬚都捲翹著，兩隻手張開，身子往後退，成一生動的動態。

耶穌則一臉肅穆，他們兩旁的使徒們有的張口結舌、有的探頭細看，表情豐富。

全畫背景黑暗，所有人物以金字塔型構圖呈現，而以明亮的耶穌為畫面中心。這是林布蘭特早期作品，強調明暗表現力，追求舞台氣氛和效果。

湯瑪斯的懷疑　卡拉瓦喬作
1595～1600年　油彩・畫布
柏林・國立繪畫館藏

克內里亞諾「湯瑪斯的懷疑」

契馬・達・克內里亞諾（Cima da
Conegliano 1459-1517）「湯瑪斯的懷
疑」，則把耶穌和十一個門徒都畫了
出來。在一挑高、有著幾何形圖案綴

飾的天花板和地板、兩扇圓拱形窗戶
的建築內，聚集著耶穌和使徒們。眾
人圍觀耶穌現身以解湯瑪斯的疑惑，
湯瑪斯當眾將手插入耶穌肋旁傷口，
確認耶穌當真死後復活了。畫面清新